又玄 高裕燮 全集 8

美學과 美術評論

又玄 高裕燮 全集 8

美學과 美術評論

悅話堂

일러두기

· 이 책은 저자가 1930년에서 1943년 사이에 발표했던 미학 관련 논문 일곱 편,
 미술평론 열여섯 편 등 모두 스물세 편의 글을 묶은 것이다.
· 이 중 일곱 편은 원래 일본어로 집필되었던 것인데,「예술적 활동의 본질과 의의」는
 미술사학자 김희경(金禧庚)이 번역하고 미학자 임범재(林範宰)가 감수한 것을
 불교미술사학자 이기선(李基善)과 미학 · 미술사학자 이인범(李仁範)의 검토로
 일부 오역을 바로잡은 것이며「미학개론(美學槪論)」「현대 세계미술계의 귀추」
 「승(僧) 철관(鐵關)과 석(釋) 중암(中庵)」「안견(安堅)」「안귀생(安貴生)」
 「윤두서(尹斗緖)」는 미술사학자 황수영(黃壽永)의 번역이다.
· 원문의 사료적 가치를 존중하여, 오늘날의 연구성과에 따라 드러난 내용상의 오류는
 가급적 바로잡지 않았으며, 명백하게 저자의 실수로 보이는 것만 바로잡거나 주(註)를 달았다.
· 저자의 글이 아닌, 인용 한문구절의 번역문은 작은 활자로 구분하여 싣고 편자주(編者註)에
 출처를 밝혔으며, 이 중 출처가 없는 것은 한문학자 김종서(金鍾西)의 번역이다.
· 외래어는, 일본어는 일본어 발음대로, 중국어는 한자 음대로 표기했으며,
 그 밖의 외래어는 현행 외래어표기법에 따랐다. 단, 일본 인명 중
 정확한 발음을 알 수 없는 경우 한자 음대로 표기한 것이 일부 있음을 밝혀 둔다.
· 일본의 연호(年號)로 표기된 연도는 모두 서기(西紀) 연도로 바꾸었다.
· 원주(原註)는 1), 2), 3)…으로, 편자주(編者註)는 1, 2, 3…으로 구분하여 표기했다.
· 이 외의 편집에 관한 세부적인 내용은「『美學과 美術評論』 발간에 부쳐」(pp.5-9)를
 참고하기 바란다.

The Complete Works of Ko Yu-seop Volume 8
Essays on Aesthetics and Art

This Volume is the eighth one in the 10-Volume Series of the complete works by
Ko Yu-seop (1905-1944), who was the first aesthetician and historian of Korean arts, active
during the Japanese colonial rule over Korea. This Volume contains author's 23 works
published in 1930-1943, composed of: (1) 7 in-depth writings on aesthetics, dealing with a
broad spectrum ranging from the Eastern to the Western aesthetic studies, and covering the past
and present time periods, including his graduation thesis at Gyeongseong Imperial University,
and (2) 16 reviews of such various art subjects as modern art, ancient art, architectural art,
Buddhist art, treatise on painters, etc.

『美學과 美術評論』 발간에 부쳐

'又玄 高裕燮 全集'의 여덟번째 권을 선보이며

학문(學問)의 길은 고독하고 곤고(困苦)한 여정이다. 그 끝 간 데 없는 길가에는 선학(先學)들의 발자취 가득한 봉우리, 후학(後學)들이 딛고 넘어서야 할 산맥이 위의(威儀) 넘치게 자리하고 있다. 지난 시대, 특히 일제 치하에서의 그 길은 이루 말할 수 없이 험난하고 열악했으리라. 그러나 어려운 시기에도 우리 문화와 예술, 정신과 사상을 올곧게 세우는 데 천착했던 선구적 인물들이 있었으니, 오늘 우리가 누리는 학문과 예술은 지나온 역사에 아로새겨진 선인(先人)들의 피땀 어린 결실로 이루어진 것이다.

우현(又玄) 고유섭(高裕燮, 1905-1944) 선생은 그 수많았던 재사(才士)들 중에서도 우뚝 솟은 봉우리요 당당한 산맥이었다. 우리나라에서 최초로 미학과 미술사학을 전공하여 한국 미학·미술사학의 굳건한 토대를 마련한, 한국미의 등불과 같은 존재였다. 그러나 해방과 전쟁, 분단을 거쳐 오늘에 이르면서 고유섭이라는 이름은 역사의 뒤안길로 잊혀져 가고만 있다. 또한 우리의 미학과 미술사, 오늘의 인문학은 근간을 백안시(白眼視)한 채 부유(浮遊)하고 있다. 이러한 때에, 우리는 2005년 선생의 탄신 백 주년에 즈음하여 '우현 고유섭 전집' 열 권을 기획했고, 2007년 12월 전집의 일차분 제1·2권 『조선미술사(朝鮮美術史)』 상·하, 제7권 『송도(松都)의 고적(古蹟)』을 시작으로, 2010년 2월 이차분으로 제3·4권 『조선탑파(朝鮮塔婆)의 연

5

구』상·하, 제5권『고려청자(高麗靑瓷)』, 제6권『조선건축미술사(朝鮮建築美術史) 초고(草稿)』를 선보였고, 오늘에 이르러 나머지 세 권인 제8권『미학(美學)과 미술평론(美術評論)』, 제9권『수상(隨想)·기행(紀行)·일기(日記)·시(詩)』, 제10권『조선금석학(朝鮮金石學) 초고(草稿)』를 상재(上梓)함으로써 '우현 고유섭 전집' 발간 대장정의 결실을 맺게 되었다.

마흔 해라는 짧은 생애에 선생이 남긴 업적은, 육십구 년이 흐른 지금에도 못다 정리될, 못다 해석될 방대하고 심오한 세계이지만, 원고의 정리와 주석, 도판의 선별, 그리고 편집·디자인·장정 등 모든 면에서 완정본(完整本)이 되도록 심혈을 기울여 꾸몄다. 부디 이 전집이, 오늘의 학문과 예술의 정신을 올바로 세우는 토대가 되고, 그리하여 점점 부박(浮薄)해지고 쇠퇴해 가는 인문학의 위상이 다시금 올곧게 설 수 있도록 해 주기를 바란다.

'우현 고유섭 전집'은 지금까지 발표 출간되었던 우현 선생의 글과 저서는 물론, 그동안 공개되지 않았던 미발표 유고, 도면 및 소묘, 그리고 소장하던 미술사 관련 유적·유물 사진 등 선생이 남긴 모든 업적을 한데 모아 엮었다.

전집의 여덟번째 권인 이 책『미학과 미술평론』은 1930년 경성제국대학 졸업논문인「예술적 활동의 본질과 의의」에서부터 1943년 7월에 집필한「불교미술에 대하여」에 이르기까지, 미학론 일곱 편과 미술평론 열여섯 편 등 모두 스물세 편의 글을 이부(二部)로 나누어 구성했다.

제1부에서는, 1930년 3월 콘라트 피들러의 미학론을 중심으로 쓴 경성제대 졸업논문을 시작으로, 1941년 4월『문장(文章)』에 발표한「유어예(遊於藝)」에 이르기까지, 동서고금을 넘나드는 우현 선생의 깊이있는 미학론을 엿볼 수 있다.

제2부는 고대미술·현대미술·건축예술·향토예술·불교미술 등 다양한

주제의 미술평론 글, 그리고 일본·중국·한국의 몇몇 화가들에 관한 작가
론으로 이루어져 있다.

이 중 일곱 편은 원래 일어(日語)로 집필된 것인데,「예술적 활동의 본질
과 의의」는 미술사학자 김희경(金禧庚) 선생이 번역하고 미학자 임범재(林
範宰) 선생이 검토 및 원어 대조한 것을 이 전집의 편집위원인 이기선(李基
善)·이인범(李仁範) 선생의 검토로 일부 오역을 바로잡은 것이며,「미학개
론(美學槪論)」「현대 세계미술계의 귀추」「승(僧) 철관(鐵關)과 석(釋) 중암
(中庵)」「안견(安堅)」「안귀생(安貴生)」「윤두서(尹斗緖)」는 미술사학자 황수
영(黃壽永) 선생이 번역한 것이다.

현 세대의 독서감각에 맞도록 본문을 국한문 병기(倂記) 체제로 바꾸었
고, 저자 특유의 예스러운 표현이 아닌, 일반적인 말의 일부 한자어들은 문
맥을 고려하여 매우 조심스럽게 우리말로 바꾸어 표기했으며, 일부 일본어
식 문투는 바로잡았다.

예컨대, '-에 있어서'를 '-에서'로, '-과 -과의'를 '-과 -의'로, '-되어진다'를
'-된다'로 바꾸어 일본어 식 문투를 우리 식으로 바로잡았고, '일변(一邊)으
론'을 '한편으론'으로, '타일변(他一邊)으론'을 '다른 한편으론'으로, '일증좌
(一證左)'를 '한 증좌(證左)'로, '일체계(一體系)'를 '한 체계'로, '일소재(一素
材)'를 '한 소재'로, '우편(右便)'을 '오른편'으로, '좌편(左便)'을 '왼편'으로,
'좌수(左手)'를 '왼손'으로, '우수(右手)'를 '오른손'으로, 그리고 '동서(同書)'
를 '같은 책'으로, '여시(如是)하다면'을 '이와 같다면'으로, '일일(一日)'을
'하루'로, '내종(乃終)에는'을 '나중에는'으로 등 일부 한자어를 우리말로 바
꾸었다. 한편, '이조(李朝)'를 '조선조'로 바꾸어, 이 책에서 '우리나라'를 지
칭하는 말로 쓰인 '조선'이라는 말과 구분했다.

책 앞부분에는 이 책에 관한 '해제'를 실었으며, 본문에 인용한 한문 구절
은 기존의 번역을 인용하거나 새로 번역하여 원문과 구별되도록 작은 활자

로 실어 주었다. 또 본문에 나오는 어려운 한자어·전문용어 등에 대해 약 팔백 개의 '어휘풀이'를 책 말미에 수록했다. 끝으로 '수록문 출처'와 우현 선생의 생애를 한눈에 볼 수 있도록 작성한 '고유섭 연보'를 덧붙였다.

편집자로서 행한 이러한 노력들이 행여 저자의 의도나 글의 순수함을 방해하거나 오전(誤傳)하지 않도록 조심에 조심을 거듭했으나, 혹여 잘못이 있다면 바로잡아지도록 강호제현(江湖諸賢)의 애정 어린 질정을 바란다.

이 책을 출간하기까지 많은 분들의 도움이 있었다. 우현 선생의 문도(門徒)인 초우(蕉雨) 황수영(黃壽永) 선생께서는 우현 선생 사후 그 방대한 양의 원고를 육십여 년 간 소중하게 간직해 오시면서 지금까지 많은 유저(遺著)를 간행하셨으며, 미발표 원고 및 여러 자료들도 소중하게 보관해 오셨고, 이 모든 원고를 이번 전집 작업에 흔쾌히 제공해 주셨으니, 이 전집이 출간되기까지 황수영 선생께서 가장 큰 힘이 되어 주셨음을 밝히지 않을 수 없다. 수묵(樹黙) 진홍섭(秦弘燮) 선생, 석남(石南) 이경성(李慶成) 선생, 그리고 우현 선생의 차녀 고병복(高秉福) 선생은 황수영 선생과 함께 우현 전집의 '자문위원'이 되어 주심으로써 큰 힘을 실어 주셨다.

그러나 애석하게도, 이경성 선생께서는 전집의 일차분 발간 후인 2009년 11월 별세하셨으며, 이차분 출간 후 2010년 11월에는 진홍섭 선생께서, 그리고 2011년 2월에는 황수영 선생께서 우리 곁을 떠나가셨다. 더불어 전집의 이차분 편집위원으로 함께해 주신 김희경(金禧庚) 선생께서도 2011년 10월 전집의 완간을 미처 보지 못하고 세상을 뜨셨다. 이 자리를 빌려 다시 한번 삼가 고인들의 명복을 빈다.

한편, 불교미술사학자 이기선(李基善) 선생은 전집 발간작업의 초기부터 함께해 주시어, 이 책의 교정·교열, 어휘풀이 작성 등 많은 도움을 주셨다. 미학·미술사학자인 이인범(李仁範) 선생은 이 책의 해제를 써 주시고 원고

의 구성, 교정·교열 등 많은 도움을 주셨다. 한문학자 김종서(金鍾西) 선생은 본문의 일부 한문 인용구절을 원전과 대조하여 번역해 주시고 주(註)와 어휘풀이 작성에 도움을 주셨다. 더불어 이 책의 책임편집은 조윤형(趙尹衡)·백태남(白泰男)이 담당했음을 밝혀 둔다.

황수영 선생께서 보관하던 우현 선생의 유고 및 자료들을 오래 전부터 넘겨받아 보관해 오던 동국대학교 도서관에서는, 전집 발간을 위한 원고와 자료 사용에 적극적으로 협조해 주었다. 동국대 도서관 측에도 이 자리를 빌려 감사드린다.

인천은 우현 선생이 태어나서 자란 고향으로, 이러한 인연으로 인천문화재단에서 이번 전집의 간행에 동참하여 출간비용의 일부를 지원해 주었으며, GS칼텍스재단에서도 이 전집의 출간에 뜻을 같이하여 출간비용의 일부를 지원해 주었다. 또한 이번 전집 삼차분 세 권 발간에 즈음하여 하나은행에서 출간비용의 일부를 지원해 줌으로써 힘을 실어 주었으며, 2012년 6월 김세중기념사업회에서는 '우현 고유섭 전집' 출간의 공로를 인정하여 제15회 한국미술저작·출판상을 열화당 발행인에게 수상함으로써 전집 발간에 큰 용기를 주었다. 인천문화재단 초대 대표 최원식(崔元植) 교수와 현 강광(姜光) 대표, GS칼텍스 허동수(許東秀) 회장, 하나금융그룹 김정태(金正泰) 회장과 하나은행 김종준(金宗俊) 은행장, 김세중기념사업회 김남조(金南祚) 이사장께 이 자리를 빌려 다시 한번 깊이 감사드린다.

2013년 2월
열화당

고유섭 학문의 위치, 그리고 그의 미학

이인범(李仁範) 미학·미술사학자

1.

이 책 『미학과 미술평론』은 우현(又玄) 고유섭(高裕燮, 1905-1944)의 미학과 비평적 에세이 모음집이다. 역사가 열린 이래 아름다움을 향한 이념과 그 구현체인 예술에 관한 궁리가 함께하지 않았던 경우가 있었을까. 하지만 십팔, 십구세기 유럽에서 미와 예술에 관한 체계적 학문으로 성립된 미학·미술사가 이 땅에 자리잡게 된 것은, 경성제대(京城帝大)에서 근대적 학문으로서 미학·미술사를 전공하고 같은 대학 미학연구실 조수, 개성부립박물관장 등으로 일하며 연구활동을 펼쳤던 고유섭에서 비롯되었다.

　고유섭이 태어난 것은 을사늑약(乙巳勒約)으로 나라의 외교권이 박탈되던 1905년, 근대기 개항장이었던 인천에서였다. 그리고 일제 식민체제가 굳어 가던 시기에 성장기를 보냈다. 궁핍하기 이를 데 없던 시절, 그에게 당시로서는 낯설기만 했던 미와 예술을 향한 학문적 의욕이 어떻게 싹텄는지는 분명치 않다. 다만 시대의 요청과 무관하지 않았으리라 짐작된다. 알다시피 조선미술사 연구는, 그가 태어나기도 전인 1902년에 동경제대(東京帝大) 건축과 교수 세키노 다다시(關野貞, 1868-1935)에 의해 조선 고건축물 조사에서 착수된 이래 조선총독부 주도로 식민지배를 위한 주도면밀한 지식 체

계 가운데 하나로 자리잡아 가고 있었다. 그와 다른 한편에서 독자적으로 오세창(吳世昌, 1864-1953)이『근역서화징(槿域書畵徵)』(1917)을 편찬하여 조선 서화 세계에 관한 지도를 그리고자 했다. 그런가 하면 문예지『시라카바(白樺)』등을 통해 필명을 날리고 있던 일본인 야나기 무네요시(柳宗悅, 1889-1961)는 삼일독립운동에 대한 일제의 무력탄압을 비판하여 세간의 이목을 집중시킨 가운데,『조선과 그 예술(朝鮮とその藝術)』(1922)을 발간하여 조선예술의 독자성을 언급함으로써 지식청년들로 하여금 조선 민족문화에 관한 자의식에 불을 지폈다. 고유섭이 조선미술사 연구에 뜻을 두게 된 것은 바로 보성고보(普成高普)에 재학하던 그 즈음으로 기록되고 있다.

　이러한 전후 사정을 고려하건대 애초에 그가 미학·미술사에 뜻을 두게 된 것이 미와 예술에 대한 그의 학문적 자각이나 열망에서 비롯된 것이 아님을 알 수 있다. 거기에는 민족의 존망(存亡)에 대한 청년기 고유섭의 염려가 짙게 배어 있다. 그렇게 조선미술사 기술은 청년기 자신의 필생의 기획으로 자리잡았다. 하지만 아쉽게도 그는 해방을 불과 일 년 앞두고 마흔이라는 이른 나이에 세상을 떴다. 그럼에도 불구하고 그가 남긴 학문적 족적은 결코 만만치 않다. 그 업적은 제자 황수영(黃壽永) 등의 노력에 힘입어『송도고적(松都古蹟)』(박문출판사, 1946),『조선탑파(朝鮮塔婆)의 연구』(을유문화사, 1948),『조선미술문화사논총(朝鮮美術文化史論叢)』(서울신문사, 1949),『고려청자(高麗青瓷)』(을유문화사, 1954),『전별(餞別)의 병(瓶)』(통문관, 1958),『한국미술사급미학논고(韓國美術史及美學論攷)』(통문관, 1963) 등 여섯 권의 단행본들만으로도 어렵지 않게 확인된다. 이 책자들은 해방공간에서 대한민국 정부 수립과 육이오 남북전쟁을 거쳐 사일구와 오일륙을 거치는 결코 짧지 않은 기간 동안 더딘 걸음으로 발간되었다. 그렇지만 그 각각은 새로운 모습으로 공동체 구성원들에게 늘 가능성과 희망으로 다가섰었다. 그리고 다시, 1993년 통문관(通文館)에 의해 총 네 권의 '고

유섭 전집'으로 집성되었다.

그의 생전에 단행본이나 학보·잡지 등을 통해 발표되었거나 간행 준비가 완료되었던 원고들을 기초로 한 이 책자들 외에도 그가 남긴 학술적인 조사·연구 성과들은 근대적 학문으로서 한국 미학·미술사 각 분야의 토대이자 출발점이 되었다. 『한국건축미술사 초고(草稿)』('고고미술자료 제6집', 고고미술동인회, 1964), 『조선화론집성(朝鮮畵論集成)』 상·하('고고미술자료 제8집', 고고미술동인회, 1965), 『조선미술사료(朝鮮美術史料)』('고고미술자료 제10집', 고고미술동인회, 1966), 『한국탑파의 연구 각론초고』('고고미술자료 제14집', 고고미술동인회, 1967), 그리고 「조선탑파의 양식변천 각론」(『동방학지(東方學誌)』 제2집, 연세대학교 동방문화연구소, 1955)과 「조선탑파의 양식변천 각론 속(續)」(『불교학보(佛敎學報)』 제3·4집, 동국대학교 불교문화연구소, 1966) 등 그가 남긴 유고와 자료들의 정리 작업은 적지 않은 노력이 요구되는 일이었지만 동시에 후학들에게 학문의욕을 일깨우고 결집시키는 핵심적인 동인이 되었다.

2.

고유섭이 남긴 업적들 가운데 우선 눈길을 끄는 것은 「예술적 활동의 본질과 의의」(1930)이다. 그가 경성제대에서 한국 최초로 미학·미술사를 전공하며 졸업논문으로 제출한 이 글은 1993년 판 '고유섭 전집' 제3권 『한국미술사급미학논고』의 부록을 통해서 뒤늦게 모습을 드러냈다. 학문 세계에 첫발을 내디디며 쓴 이 글에서 우리는 청년 고유섭의 학문에 관한 생각의 한 단면을 어렵지 않게 엿볼 수 있다.

예술활동의 신비한 의미를 은폐하고 있던 모든 음영(陰影)을 없애고, 예술적 활동 속에서 그것과는 전연 다른 인생의 영역의 유익한 효과를 구하는

일을 피하지 않으면 안 된다. 환언하면, 인식활동(認識活動)의 전진적(前進的) 노작(勞作), 도의적(道義的) 관념의 교화욕구(敎化欲求), 미적(美的) 감수성의 동경(憧憬) 등 모든 정신 욕구에 예술의 전 생명의 가치를 의존시키지 않고, 오히려 그것에 반항하고, 그것을 정복하여, 예술은 예술 자신의 영역에 머물지 않으면 안 되는 것으로, 이와 같은 잡다한 성질은 예술의 존립에 대하여 어떠한 이해관계도 가질 수 없다는 결론에 도달하는 것이다. 이리하여 비로소 나는 사유(思惟)하고, 의욕(意慾)하며 미적으로 감수(感受)하는 성질과는 전연 다른 것을 예술에서 얻는다.[1]

지금의 시점에서 보면, 예술의 자율성을 강조하며 서구 근대미학의 성과를 그대로 받아들이는 듯한 이와 같은 태도는 얼핏 소박하게 느껴지기도 한다. 하지만 예술의 개념이나 가치에 대한 인식이 여전히 흐릿하던 시절, 아무도 걸어 본 적이 없는 조선미술사 기술을 꿈꾸며 그가 출사표같이 쓴 이 글은 눈앞의 당면한 과제를 뒤로 한 채 '예술활동의 본질이란 무엇인가' 하는 근본적이고 철학적인 물음을 던지며 이르게 되는 생각이란 점에서 눈길을 끌기에 충분하다. 스스로 밝히고 있듯이, 그는 콘라트 피들러(Konrad Fiedler, 1841-1895)의 예술론으로 이러한 궁금증을 해소하고자 시도하고 있다. 그에 따라 그에게 주어진 일차적인 과제는 예술의 '표출형식에서의 자율적 법칙성'을 밝히는 일이었다. 그리고 실재는 의식의 한 형식이며 정신적 결과는 감각적 형상을 통하여 일정한 형식으로 발전한다는 생각을 전제로 접근하고 있다. 이때 그에게 지각은 특수화된 형식을 통해서만 성립되며, 외계(外界)는 그것을 개념적으로 파악하든 아니면 직관적으로 파악하든 실재 이전에 인간 의식의 한 형식일 뿐이다. 형식적 활동이라는 점에서 언어적 개념적 표출방식이나 예술적 표출형식은 다를 바가 없다. 그런 점에서 고유섭은 피들러를 좇아 신과 물질, 인간과 세계라는 서구 근대철학의 이원

론적 전통으로부터 벗어나 예술의 내적 원리로서 형식에 주목한다.

고유섭에게 예술의 '표출형식에서의 자율적 법칙성'을 밝히는 일이란 궁극적으로 다름 아니라 예술 창작활동, 즉 감각적 정신적 활동이 어떠한 과정에 따라 조건지어지는지를 규명하는 일로 귀결된다. 그런데, 여기서 주목해야 할 것은 시각 형상이 고차적인 존재로 발전되기 위해서는 가시적 형상을 산출하는 활동, 즉 예술활동이 요구된다는 사실이다.[2] 그런 점에서 "예술은 소재도 아니고 자연도 아니다. 그것은 사물의 가시성이 순수한 형식산물(形式産物)로서 나타나는 것이다."[3] 그리고 "예술의 본질은 자연히 감각가치, 의미가치를 붙이는 데 있는 것이 아니고, 자연의 가시성을 순수하게 독립적 형식답게 하여 다른 모든 관심에서 분리시키는 데 있다."[4] 그 결과 그의 입장은 다음과 같이 요약된다.

예술적 활동의 본질은 순수 가시성(可視性)의 형식을 생산하는 데 있다. 따라서 그 소산(所産)의 법칙성은 가시성의 법칙에 의하여 기초지어지지 않으면 안 된다. 따라서, 이 가시성의 법칙은 예술성의 아프리오리(a priori)이다. 예술가는 이 아프리오리의 법칙성을 구현함으로써만 그 본래의 특색이 가치지어질 수 있는 것이다. 따라서, 예술가는 이와 같은 목적을 위한 활동 이외에 어떠한 다른 관심에 의해서도 규정되어서는 안 된다.[5]

이렇게 고유섭은 피들러의 「예술활동의 기원(Über den Ursprung der künstlerischen Tätigkeit)」(1887)을 통하여 방법적 토대를 놓는 일에서 출발하고 있다. 예술 일반의 '아프리오리한 법칙성'이란 무엇인지를 질문하는 가운데 그것을 의식의 한 형식으로서 '순수 가시성의 형식'으로 받아들이는 이와 같은 태도에서 고유섭 학문의 성립 배경의 한 단면을 읽을 수 있다. 조선미술사 연구를 과제로 삼고 있었음에도 불구하고 거기에 곧바로 뛰어들거

나 조선예술을 성급하게 민족 이데올로기로 받아들이는 대신, 그는 자신의 학문적 엄정성을 확보하기 위해 방법적 기초를 다지고 있다. 그러한 입장은 이어 발표된 「미학의 사적(史的) 개관(槪觀)」(1930)에서도 읽혀진다.

엄밀한 의미에서의 학문은, 즉 비센샤프트(Wissenschaft)는 데카르트(R. Descartes), 라이프니츠(G. W. von Leibniz) 이후, 다시 더 정확한 점에서 말하자면 칸트(I. Kant)의 비평철학(批評哲學)이 수립되어 학(學)이 학으로서의 권리 문제(Questio Juris)를 찾아서 그 개유(個有)의 방법론이 명료히 수립됨으로써 바야흐로 학(學)이 엄밀과학(嚴密科學)으로 운위(云謂)케 된 것은 췌언(贅言)을 요하지 않는 일반적 사실이다.[6]

현대미학을 '형이상학적 미학' '경험과학적 미학' '선험적 철학적 미학' '현상학적 미학' 등으로 개관하는 이 글에서도, 그는 '예술'이 형이상학적인 '미' 개념과는 무관하게 자율성을 지니고 있다고 주장한 피들러를 힐데브란트와 더불어 '선험적 철학적 미학' 아래 분류하며 거듭 적극적인 지지를 보내고 있다. 이후에도 피들러의 예술론을 참조처로 삼고자 하는 입장은 그에게 일관되게 지속되고 있다.

고유섭 학문의 성립과 전개를 서구 근대미학뿐만 아니라 그 수용을 통해 성립된 일본 근대미학의 전후 사정과 떼어 생각하기 어렵다. 특히 1927년 경성제대에 미학·미술사 전공이 개설되어 미학 담당교수로 부임한 우에노 나오테루(上野直昭, 1882-1973)와의 만남은 주목할 만하다. 우에노는 "구체적인 미술현상과 추상적인 이론을 결합하여" "미학을 미술사의 재료에 따라, 미술사를 미학의 관점에서"[7] 학생들을 지도했다. 그러한 그의 입장은, 조선총독부 재외연구원 자격으로 유학하여 독일 베를린대학에서 피들러의 영향 아래 있던 힐데브란트(E. Hildebrandt, 1872-1939) 등을 청강했던 경력

과 무관하지 않다. 그러한 경험을 바탕으로 그는 경성제대에서 미학개론·미학특수강의·미학연습·서양미술사·강독연습 등을 강의했으며, 미학·미술사·고고학 공동연구실을 구성하기도 했다.[8]

3.

대학 졸업논문인 「예술적 활동의 본질과 의의」와 첫 기고문인 「미학의 사적 개관」 이후 '미학'이라는 학명을 표제로 내걸어 쓴 고유섭의 체계적인 글들을 만나기란 쉽지 않다. 「형태미(形態美)의 구성」(1937), 「현대미(現代美)의 특성」(1940), 「말로의 모방설」(1940) 같은 에세이들 역시 미학적 이슈들을 다루고 있으나 '반복' '대칭' '비례' 등 추상적인 형태의 결합원리나 '형식' '모방' '창조' 개념 같은 서구 미학의 성과들을 단편적으로 다루는 정도에서 머물고 있다. 그 대신 고유섭의 미학적 사유는 구체적인 예술현상들, 특히 열정을 쏟았던 조선미술사에 대한 직관과 상호작용 속에 뒤섞이거나 자신의 학문의 방법적 기초 놓기를 위해 채택된다.

그러한 사례들 중 하나가 「우리의 미술과 공예」(1934)이다. 이 글은 고구려의 고분미술에서 조선시대 미술 공예에 이르는 한국 미술과 공예의 역사를 기술하고자 의도되었다. 그럼에도 불구하고, 머리글에서 그는 '미(美)' 개념, 즉 영어 '뷰티(beauty)', 불어 '보테(beauté)', 독일어 '쉰하이트(Schönheit)', 일본어 '우르와시이(うるわしい)' 등에 견줄 만한 우리말 '아름다움'의 개념을 정의하는 데서 출발하고 있다. 그에 따르면, 미는 일종의 가치 표준이며 변화하는 차별상을 지닌 실상인 동시에 확고부동한 보편적 가치이다. 전자는 미의 '실(實)'이자 '상(相)'이요, 후자는 미의 '이(理)'요, '질(質)'이라는 것이다. 그리고 자신이 목표로 하는 미술사는 무엇보다도 작품과 유물에서 '미'를 실증하는 일에 다름 아니며, '이'를 떠나서 '실'을 판단할 수 없고, '질'을 떠나서 '상'을 판단할 수 없다면서 다음과 같이 '아름다움'의 어원과 언표를 살핀다.

'아름다움'이란 우리의 말은 미의 본질을 탄력적으로 파악하고 있으니, '아름'이라는 것은 '안다'의 변화인 동명사로서 미의 이해작용을 표상하고, '다움'이란 것은 형명사(形名詞)로서 '격(格)' 즉 가치를 말하는 것이니, '사람다움'이란 것은 인간적 가치 즉 인격을 말함이요 '일다움'은 일의 정상(正相)을 말하는 것처럼, '아름다움'은 지(知)의 정상, 지적 가치를 말하는 것이다. 그것은 '아름'이 추상적 형식논리에 그침과 달라서 종합적 생활감정의 이해작용에 근저를 둔 것을 뜻한다. 실로 철학적 오의(奧義)가 심원한 언표라 아니 할 수 없다. 이와 같이 '아름다움'은 종합적 생활감정의 이해작용이다. 그러나 이 생활감정은 시대를 따라 변화되는 것이다. 이곳에 미의 변화상이 있는 것이요 미의 사적(史的) 관찰이 성립되는 것이다. 미술 공예라는 것은 별다른 것이 아니요 이러한 종합적 생활감정이 가장 풍부하게 담겨 있는 예술의 일부분이다.[9]

'아름다움'을 종합적 생활감정의 이해작용으로 받아들이고자 하는 고유섭의 시도는 분명히 예술에 대한 판단을 쾌와 불쾌의 감정에 종속시켰던 칸트(I. Kant)를 극복하여 예술에 인식의 중요성을 부여하면서 미학과 예술이론을 분리시켰던 피들러의 영향으로 받아들여진다. 하지만, 여기에서 어떤 의미에서이든 고유섭에게서 조선미술에 대한 역사적인 접근과 예술활동의 본질에 대한 물음, 또는 미에 관한 개념 정의를 위한 시도가 분리되어 있지 않다. 그렇듯이 그는 늘 서구 미학을 개방적으로 참조하고 있다. 하지만 그 성과와 방법들을 무차별적으로 받아들이는 데에 머물지 않는다. 동일성과 차이를 밝히며, 그것들을 이 땅의 예술활동을 성찰하고 한국 미학·예술학의 가능성을 모색하기 위한 방법적 토대로 끌어들이고 있다. 「유어예(遊於藝)」(1941) 같은 글 역시 그 좋은 사례들 가운데 하나이다. 짧은 에세이 형식의 이 글에서 그는 『논어(論語)』「술이(述而)」편의 문장 "志於道 據於德 依於

仁 遊於藝도에 뜻을 두며, 덕을 굳게 지키며, 인에 의지하며, 예에 노닐어야 한다"에서 '유어예(遊於藝)'에 주목하되 그것을 통해 '파인 아트(fine arts)'의 번역어로 서 '예술' 개념을 살피고 있다. 여기서 그는, '유어예'의 '예' 개념은 '예술' 개념뿐만 아니라 예술에 대한 태도까지 드러내 준다며, 실러(J. C. F. von Schiller, 1759-1805)가 제시한 질료충동과 형식충동, 그리고 그 둘의 조화를 위한 미학적 개념인 '유희충동'과 비교한다. 다시 말해, 영(靈)과 욕(欲)의 완전한 통일과 조화로서 '완전한 인간', 즉 '아름다운 심성의 인간' '아름다운 혼'에서만 "미를 유희하고 미에서만 유희할 수 있는 것"이라며 실러의 유희충동과 '유어예' 개념을 조응시켜 다음과 같이 언급한다.

강압적인 의무이행 같은 속박을 느끼지도 않고, 무슨 별개의 목적 달성을 위한 비본연적(非本然的)인 방편수단성(方便手段性)을 느끼고 있는 것도 아니요, 실로 "從心所欲하여 不踰矩하는 마음에 하고자 하는 바를 좇아도 법도에 넘지 않는" 자율적인 이연(怡然)한 심정에서 움직이고 있음으로 해서, 동양적으로 말한다면 "自和順於道德자연히 도덕에 화순해지는 것"의 '화순'의 상태로서 되어야 한다 하여 유희충동이라 한 것이다.[10]

그런가 하면, 「말로의 모방설」(1940)에서는 창조는 예술의 가치를 규정하는 반면, 모방은 예술의 출발로 이해하며 서구의 전통적인 '미메시스' 개념에서 새로운 가능성을 읽어내고 있다. 그런데 "어떠한 예술작품의 특수성이 객관적인 보편타당성을 가진 것이라는 것은(이것이 없으면 특수성이 아니다), 결국 그 특수성이 전통·유파(流派)·전형(典型), 이러한 것을 이루고 있다는 의미와 동일하다 할 수 있다"[11]며, 그는 흥미롭게도 '문화의 형(型)'으로서 조선미술사의 가능 근거를 찾고 있다. 다시 말해 전통·유파·객관성·보편성 등 조선미술사에서 제기되는 근본 과제들을 모방활동에 연

계하여 이해하고자 한다. 이렇듯이 조선미술을 향한 그의 관심과 미학적 문제제기는 흔히 방법적으로 동서 비교에 기초하여 전개되고 있다.

누가 뭐래도 고유섭의 미학적 연구 성과 가운데 눈길을 끄는 것들은 조선미술과 조선인의 미의식의 특질을 개념적으로 추구한 일련의 논고들에서 확인된다. 「고대인(古代人)의 미의식」(1940)이나 「조선문화의 창조성」(1940), 「조선 미술문화의 몇낱 성격」(1940), 「조선 고대미술의 특색과 그 전승문제」(1941) 등이 그것들이다. 이 글들에서 그는 조선미술의 미적 특질을 서구 근대미학의 성과들과 유비(類比)시켜 개념화하고 있다.

크게 상상력·구상력의 풍부함과 구수한 특질을 조선미술의 미적 특질로 거론하는 「조선 미술문화의 몇낱 성격」은 그 대표적인 경우이다. 그는 그러한 특성을 구규(矩規) 즉 미적 척도가 수학적으로 분명하지 않은 점과 "순박(淳朴), 순후(淳厚)한 데서 오는 큰 맛〔大味〕"을 그 근거로 제시한다. 그런가 하면, 미적 크기의 크고 작음에 따라 미적 범주론을 펼친 데수아(M. Dessoir, 1867-1947)의 입장에 빗대듯이 '구수'와 대칭되는 개념으로 '고소', 그리고 '고수'함에 대하여 '맵자'한 것을 들며, '질박' '담소' '무기교의 기교' '적조미' 등을 덧붙여 예시한다. 그렇지만 그런 가운데서도 우수한 성질에서 비롯되는 이러한 미적 특질들의 다른 한편에 상상성·구성성 등에서 진실한 맛이 없을 때는 허랑한 '멋'이, 예술적으로 승화되지 못할 때는 '군짓'과 '거들먹거들먹'하는 부화성(浮華性)이 나오며, "텁텁하고 무디고 어리석고 지더리고 경계 흐리고… 심하면 체면없고 뱃심 검은 꼴이 된다"[12]는 지적을 빼놓지 않는다.

사실 그 자체에서도 물론 저러한 성격들이 상대적으로 현현되어 있는 것이니, 시대를 같이하고서도 우열의 면이 각기 있는 것이요, 시대를 격(隔)해서도 또한 각기 있는 바이다. 이곳에 조선미술의 특징을 구체적으로 파악하

자면 역사적 사회적 검토를 충분히 치러야 할 것이요….[13]

라며, 조선예술의 정체성에 대한 논의의 가능성과 함께 그 한계를 언급하고 있다. 그렇듯이 그에게 문화적 우열에 대한 판정은 다만 상대적인 의미를 지닐 뿐이다. 문화적 특성은 "역사적으로 항구불변하며 사회적으로 절대보편의 확호불발(確乎不拔)한 고정적 성격존재"[14]가 아니다. 풍토성이나 민족성 역시 가치론의 대상이 될 수 없다. "민족성의 주체인 민족이란 역시 가치형성의 주체이긴 하나 가치평등의 대상은 아닌 것이다. 가치평등의 대상이 될 것은 그들로 말미암아 형성된 문화 그 자신에 있고 민족 그 자체에 있는 것은 아니다."[13] 그런 점에서 그는 자신의 입장과 조선 민족문화에 대한 운명론적이고 결정론적인 종래의 제국주의적이거나 국수주의적인 관점들과 분명히 선을 긋고 있다.

「조선 고대미술의 특색과 그 전승문제」에서는 한 걸음 더 나아가고 있다. "변천을 통해 흘러내려 오는 사이에 노에마(noema)적으로 형성된 성격적 특색은 무엇이냐, 다시 말하자면 전통적 성격이라 할 만한 성격적 특색은 무엇이냐"[16]고 물으면서, 조선미술의 특색을 "기교요 계획이 생활과 분리되고 분화되기 이전의 것으로, 구상적 생활 그 자체의 생활본능의 양식화"[17]에서 비롯되는 '무기교의 기교' '무계획의 계획'이라고 거듭 언급한다. "조선의 미술은 민예적인 것이매 신앙과 생활과 미술이 분리되어 있지 않다"[18]고 보는 그는 그래서 정제성이 부족한 대신 질박(質朴)·둔후(鈍厚)·순진(純眞)한 맛이 두드러지는가 하면, 형태의 파조(跛調)를 통하여 '적요(寂廖)한 유머'를 통해 '어른 같은 아이'의 성격을 드러낸다고 본다. 바로 그 비정제성에서 비균제성, 즉 '애시머트리(asymmetry)' '무관심성' 같은 특질도 비롯된다. 칸트의 무관심성 개념을 끌어들이면서도 그는 그것을 "세부에 있어 치밀하지 아니한 점이 더 큰 전체로 포용되어 그곳에 구수한 큰 맛을 이루게 되는 것"

이라며 눙쳐 말하며, 그래서 '구수한 큰 맛'은 조선미술의 특징적이면서도 번역할 수 없는 한 측면이라고 말한다.

조선미술의 미적 특질 조명을 시도하는 이 글들은 대부분 연구자로서 고유섭을 늘 가로지르던 불변하는 가치나 본질에 다가가고자 하는 열망에서 비롯되고 있다는 사실은 부정할 수 없다. 그가 작고하기 직전인 1940년대에 들어 발표되고 있다는 점에서 그동안 쌓인 조선미술사 연구와 구체적인 예술작품 체험들이 녹아 있다. 한편 이러한 시도들은 그동안의 일방적인 서구 수용에서 벗어나 일본 미학의 정체성을 추구하며 서구의 미적 범주론과 견주어 '와비' '사비' 개념 등을 조명하던 1930년대 말 일본 미학계의 흐름과도 무관하지 않다.

4.

고유섭의 학문적 태도에는 불변하는 가치나 본질에 다가가고자 하는 열망이 가로지르고 있다. 동시에 거기엔 늘 시대의 흐름이나 지역의 차이에 따라 변화상을 보여 주는 예술 현상에 대한 관심이 교차되고 있다. 「미(美)의 시대성과 신시대(新時代) 예술가의 임무」(1935)에서의 다음과 같은 언급은 그러한 그의 입장을 잘 말해 준다.

법신(法身)과 응신(應身)이 불(佛)의 양상(兩相)인 동시에 본연의 일상(一相)인 것처럼, 변(變)과 불변(不變)이 미(美)의 양상인 동시에 본연의 일상임은 누구나 알 것이다. 미라는 것이 한 개의 보편타당성을 요청하고 있는 가치표준이란 것은 미의 법신을 두고 이름이요, 미가 시대를 따라, 지역을 따라 그 양상을 달리한다는 것은 미의 응신의 일상(一相)을 두고 말함이다. 그러므로 미는 변함으로써 그 불변의 법(法)을 삼나니, 미의 시대성이란 것이 이러한 양상의 일모(一貌)를 두고 말함이다.[20]

조선예술의 변화상을 해명하고자 했던 열망의 산물은 무엇보다도 그가 평생 과제로 삼았던 조선미술사이다. 자신이 몸담았던 지금 여기에서 변화 무쌍하게 전개되는 예술 현장을 주목하는 일도 예외가 아니었다. 조선미술사 연구에 본격적으로 진입하기에 앞서 위에서 언급한 두 편의 미학 관련 논고를 발표한 데에 이어 그가 발표하는 글은 비평적 에세이들이다. 채자운(蔡子雲)이라는 필명으로 기고한 「신흥예술(新興藝術)」(1931)이라는 이 비평문에서 그는 자신이 몸담고 있는 시대를 '공업자본주의의 시대'로 받아들이면서 '신흥건축'을 그것을 당대의 전위예술로 제시하고 있다. 그는 기계문명과 관련된 기술의 진보와 새로운 건축재료에 의한 양식상의 혁명을 잘 보여 준다고 평가하면서 다음과 같이 적고 있다.

전술(前述)한 의미를 띤 예술사회의 중심 문제 중에 그것이 가장 합목적적 합리적이란 점에서 상술한 두 개 계급의 교차점을 띠고, 반면에 그것이 공업화하여 자본주의의 구사(驅使)에 임자(任态)되는 한편, 신흥계급의 경제정책에 투여하려는, 소위 팔면미인격(八面美人格)의 행운(?)을 띠고 나선 것이 있으니, 이것이 곧 현대 신흥건축이다. 오늘날 세계사조를 지배하는 아메리카주의와 소련주의 사이에 개재된 이 신흥건축이 금후 여하한 발전을 전개시키게 될까 하는 것은 자못 흥미있는 문제다.[21]

그는 예술이야말로 시대정신의 총아라고 생각했다. 그런데 그 다양한 예술 현상들 가운데 국가 사회경제의 근본적 개혁, 기계문명의 발전과 긴밀한 관련 속에서 관료적 형태를 벗어나 창조적 정신과 생산적 형태로의 '혁신'을 통해 "과거의 불합리를 청산하고서 새로운 앞날의 합리와 합목적적 건설"을 모색하고 있다는 관점에서 무엇보다도 우선 당대의 건축에 시선을 던지고 있다. 그 가운데서도 러시아 건축은 그의 눈에 그 전형으로 비쳐진다. 그

에 따라 이 글에 곧이어 역사적 사회적 관념적 차원에서만이 아니라 경제적 근거에 따라 탄력적이고도 귀납적인 성격을 잘 보여 준다며 「러시아의 건축」(1932)을 기고하고 있다.

한편, 서화가들의 미술단체였던 서화협회(書畵協會) 제11회 전시회 관람소감을 친구와의 대화체로 엮은 「「협전(協展)」 관평(觀評)」(1931)에서 그는,

평이란 일종의 간(諫)과 같으니, 양약(良藥)이 고어구(苦於口)요 충언(忠言)이 역이(逆耳)로, 옳은 말이면 아무 소리나 함부로 하라는 것이 아닐세. 될 수 있는 대로 그 효과가 많도록 방법을 취해야 할 것이니, 간에도 척간(尺諫)·절간(切諫)·정간(正諫)·밀간(密諫)·현간(顯諫)·풍간(諷諫)·규간(規諫)·강간(强諫)·신후간(身後諫)….[22]

이라며 여러 갈래의 비평의 역할과 기능을 언급하는 가운데, 고희동(高羲東)·오일영(吳一英)·이상범(李象範) 등 당대를 대표하는 전통적인 서화가들의 출품작들을 대상으로 비평적 글쓰기를 시도하고 있다. 이 글에서 그의 주된 관심사는 전통과 당대 예술을 어떻게 화해시켜야 할지에 맞춰지고 있다. 그가 여기서 적용하는 비평적 척도들은 '모방' '전이모사(傳移模寫)' '몰선묘법(沒線描法)과 골선묘법(骨線描法)' '회화적 묘법(描法)과 조각적 묘법' 등 동서 미학의 기초개념들이다. 이를 바탕으로 전통적인 '동양화' '서(書)' '사군자(四君子)' 등의 예술장르들이 가야 할 길을 탐색한다.

동양화(東洋畵)가 있는 이상 서와 사군자는 항상 있으리, 동양화라야 중국화지만 중국에서는 서화일치론(書畵一致論)이 그 원칙이니까 사군자는 화(畵)의 중간 존재일세. 동양화도 재래의 동양화로서는 안 되겠지.[23]

서세동점(西勢東漸)의 문명사적 전환기에 그는 동과 서, 전통과 당대 예술의 흐름 사이의 문화적 충돌을 화해시키기 위한 새로운 비평적 척도를 찾아 나서고 있다. 그리고 그 방법은 동서 문화예술의 비교이다. 그러한 관심은 이후에도 일관되게 이어지는데 「동양화와 서양화의 구별」(1936), 「번역필요(飜譯必要)」(1940) 등 에세이들이나 그의 조선예술사 기술 도처에서 어렵지 않게 확인된다.

5.

이 책 『미학과 미술평론』은 1993년 통문관에서 발행한 '고유섭 전집' 제3권 『한국미술사급미학논고(韓國美術史及美學論攷)』의 제2부와 부록을 저본으로 삼고 있다. 거기에 몇 편의 글을 추가하고, 집필 시기나 주제 등을 고려하여 편집 순서를 바꾸어 체제를 갖추었다. 미술사와 관련된 다섯 권의 단행본이 발간되고 난 뒤 나머지 원고들을 묶어 마지막으로 1963년에 간행한 단행본인 『한국미술사급미학논고』에서 그의 미학 관련 업적들이 체계적으로 편집될 수 있었으리라 기대하기는 어렵다. 그런 점에서 고유섭의 미학과 비평적 에세이라는 과제에 체계적으로 접근하기 위해선 별도의 노력이 요망된다. 다른 한편으로 생각하면, 그의 학문적 업적을 '미학(Ästhetik)'이나 '미술사(Kunstgeschichte)' 같은 근대적인 의미의 경직된 학문분과(kunstwissenschaftliche Disziplin)의 틀로 나누어 가두는 것이 오히려 시대착오적이라 여겨질 수도 있다. 조선미술사를 당면과제로 안고 살았으면서도 '예술적 활동의 본질과 의의'라는 미학적 근본문제를 작고할 때까지 비켜가지 않았던 그인지라, "한국미술에 대한 고유섭의 학문적 탐구성과의 전체상은 미학과 미술사학과의 보다 긴밀한 유기적 관계를 통해서만 그 조망이 가능하다."[24] 미학·미술사·고고학·서지학·금석학 등 동서고금을 넘나드는 그의 학문세계가 보여 주는 스펙트럼 역시 광활하기 그지없다. 게다가

건축 · 공예 · 탑파 · 조각 · 서화 등 그의 관심과 활동 영역이 과연 서구의 파인아트 개념으로 포괄할 수 있는 것인지도 의문이다.

이러한 고유섭의 학문적 태도는, 일찍이 미학미술사를 전공하고 대학을 졸업하면서 쓴 학위논문에서 형이상학적인 미 개념에서 떠나 예술 창작과정에 초점을 맞추고 있는 피들러의 예술론을 거점으로 삼을 때부터 이미 예견된 일이기도 하다. 알다시피 피들러의 예술론은, 바움가르텐(A. G. Baumgarten)이 『미학(Aesthetica)』(1750)에서 논리학과 대칭되는 감성적 인식의 학문으로서 이름붙이고 칸트가 『판단력 비판(Kritik der Urteilskraft)』(1790)에서 인식능력과 욕구능력을 매개하는 정신능력으로서 자리매기면서 '예술'을 단지 '미'의 개념 아래 다루며 학문으로서의 미학을 정초(定礎)한 이래 전개된 서구 근대미학의 입장이나 '미'의 인식체계 안에서 '예술'을 다루었던 빙켈만(J. J. Winckelmann)이나 헤겔(G. W. F. Hegel)의 고전적인 미술사를 부정하는 데서 출발하고 있다.

고유섭은 조선미술사 연구를 "자아의식이 몰각된 생활, 자주의식이 몰각된 생활"에서 벗어나는 길로 생각하며 평생의 과제로 떠안고 살았다. 동시에 예술의 본질에 대한 물음을 놓지 않으며 예술의 형식, 언어, 전통, 예술학, 미술사 방법론, 비교미학, 문화의 번역 등 뜨거운 학문적 이슈들에 긴장을 풀지 않았다. 그는 '조선미술의 줏대(主)'를 세우는 일은 '자아의식의 자각으로 독자성의 발휘'이자 '자아의식의 확충'이라고 말하며 학문의 길에 나서고 있다. "미술 내지 예술이란 것은 그것을 낳은 무리, 그것을 낳은 사회의 모든 실천적 요소, 모든 정신적 요소가 양식의 형태를 빌려 상징화된 것인 만큼 그 무리, 그 사회의 모든 생활의 구체적 전모를 알려면 미술 내지 예술 외에 없"[25]다고 말하기도 한다. 그의 생애가 국권이 상실된 일제 강점기라는 시대적 한계에서 벗어난 적이 없었지만, 그의 학문적 업적과 수준을 고려하건대 '한국'의 미학 · 예술학이 고유섭에서 비로소 비롯되고 있다는

사실에 이의를 달 사람은 없다.

서세동점의 문명사적 전환의 시기, 일제 강점의 격동기에 미와 예술에 관한 전인미답(前人未踏)의 '누구도 걷지 않은' 학문의 길을 가면서도, 그가 조선미술사를 왜소하고 편협하게 반식민 이데올로기에 가두기보다는 삶의 공동체 혹은 학문과 예술이라는 드넓은 대지 위에서 일궈내고 있다는 사실은 경이롭다. 그러한 그의 조선미술사는, 예술의 생성과정을 통해 그 특성과 본질에 다가서려는 끈질긴 방법론적 긴장 없이는 가능한 일이 아니었다. 고유섭이 자신의 조선미술사 연구를 촉발시켰던 세키노의 조선미술사를 '고물 등록대장'으로, 야나기 무네요시의 조선미술의 특질 규명을 '시적(詩的) 구별'에 지나지 않는 것으로 당당하게 말할 수 있었던 것도 그 덕분이다. 출발은 같았지만, 철학자 박종홍(朴鍾鴻, 1903-1976)이 여러 차례 『개벽(開闢)』에 조선미술사 관련 논고들을 발표했으면서도 이내 그 한계를 절감하고 철학으로 진로를 바꾼 것과 달리, 고유섭이 이 땅에 학문으로서의 미학·미술사의 여명을 밝히는 맨 앞자리에 설 수 있었던 것도 그러한 방법적 토대 위에서 가능한 일이었다.

고유섭은 "잡다한 미술품을 횡(橫, 공간적)으로 종(縱, 시간적)으로 계열과 체차(遞次)를 찾아 세우"고자 하면서도, 동시에 개념적 사유를 통해 "그곳에서 시대정신의 이해와 시대문화에 대한 어떠한 체관(諦觀)을 얻고자"[26] 했다. 그의 미술사는 역사적 현상과 양식에 기초했다. 그러면서도, 늘 역사와 체계, 예술의 역사성과 초역사성, 민족의 장래와 학문의 보편성에 대한 관심이 함께 교차되고 있다.[27] 그런 점에서 고유섭 개인의 학문적 편력에서뿐만 아니라, 거기에서 기원하는 한국의 미학·미술사의 성립과 전개에서 그의 미학은 매우 근본적인 위치를 차지하고 있다.

주(註)

1. 고유섭,「예술적 활동의 본질과 의의」, 경성제국대학 법문학부 철학과(미학 및 미술사학 전공) 졸업논문, 1930. 3 ; 이 책의 본문 p.71.
2. 위의 글 ; 이 책의 본문 p.48.
3. 위의 글 ; 이 책의 본문 p.59.
4. 위의 글 ; 이 책의 본문 p.59.
5. 위의 글 ; 이 책의 본문 p.61.
6. 고유섭,「미학의 사적(史的) 개관(槪觀)」『신흥(新興)』제3호, 신흥사, 1930. 7. 10 ; 이 책의 본문 p.74.
7. 上野直昭,『邂逅』, 岩波書店, 1969, p.349.
8. 우에노 나오테루(上野直昭)는 심리학을 전공했으나 경성제대에서 일본의 일세대 미학자라 할 수 있는 오쓰카 야스지(大塚保治, 1868-1931)와 러시아인 쾨베르(R. von Koeber)의 미학강좌를 수강하면서 미학에 발을 들여 미학연구실 조수로 일했으며, 1913년에 설립된 이와나미쇼텐(岩波書店)의 편집자로 활동하기도 했다.
9. 고유섭,「우리의 미술과 공예」『동아일보』, 1934, 10. 9-20 ;『조선미술사』상('우현 고유섭 전집' 제1권), 열화당, 2007, pp.115-116.
10. 고유섭,「유어예(遊於藝)」『문장(文章)』제3권 제4호(폐간호), 문장사, 1941. 4 ; 이 책의 본문 pp.127-128.
11. 고유섭,「말로의 모방설」『인문평론(人文評論)』제3권 제9호, 인문사, 1940. 10 ; 이 책의 본문 p.124.
12. 고유섭,「조선 미술문화의 몇낱 성격」『조선일보』, 1940. 7. 26-27 ;『조선미술사』상('우현 고유섭 전집' 제1권), 열화당, 2007, p.110.
13. 고유섭, 위의 글 ;『조선미술사』상, p.112.
14. 고유섭, 위의 글 ;『조선미술사』상, p.106.
15. 고유섭, 위의 글 ;『조선미술사』상, p.108.
16. 고유섭,「조선 고대미술의 특색과 그 전승문제」『춘추(春秋)』제2권 제6호, 조선춘추사, 1941. 7 ;『조선미술사』상('우현 고유섭 전집' 제1권), 열화당, 2007, p.85.
17. 고유섭, 위의 글 ;『조선미술사』상, p.86.
18. 고유섭, 위의 글 ;『조선미술사』상, p.87.
19. 고유섭, 위의 글 ;『조선미술사』상, p.90.
20. 고유섭,「미(美)의 시대성과 신시대(新時代) 예술가의 임무」『동아일보』, 1935. 6. 8-11 ; 이 책의 본문 p.165.
21. 고유섭,「신흥예술(新興藝術)」『동아일보』, 1931. 1. 24-28 ; 이 책의 본문 pp.135-

136.

22. 고유섭, 「「협전(協展)」 관평(觀評)」 『동아일보』, 1931. 10. 20-23 ; 이 책의 본문 p.150.

23. 고유섭, 위의 글 ; 이 책의 본문 p.149.

24. 김임수, 「고유섭 연구」, 홍익대학교 대학원 박사학위논문, 1990, p.178.

25. 고유섭, 「조선 고대미술의 특색과 그 전승문제」 『춘추(春秋)』 제2권 제6호, 조선춘추사, 1941. 7 ; 『조선미술사』 상('우현 고유섭 전집' 제1권), 열화당, 2007, pp.93-94.

26. 고유섭, 「고대미술 연구에서 우리는 무엇을 얻을 것인가」 『조선일보』, 1937. 1. 4 ; 이 책의 본문 p.184

27. 이인범, 「고유섭 해석의 제 문제」 『우현 고유섭—아무도 가지 않은 길』, 인천문화재단, 2006, p.124.

차례

제 I 부 美學

예술적 활동의 본질과 의의

제언

나의 과제를 다음과 같이 제언(提言)한다.

"일반적으로 인간적이라는 소질〔素質, 형식시(形式視)를 일으켜 이것을 형식의 형성에 이르도록 한다는 인간 일반의 능력〕에서 출발하며, 자명적(自明的)인 것에서부터 극히 필연적(必然的)인 결과〔보편타당해야 할 예술품(藝術品)에서의 합법성의 표출〕에 이른다"[1]에 있다고.

그리고 이 과제의 해결을 나는 피들러(K. Fiedler)의 「예술론(藝術論)」에서 구하고자 하는 것이다.

본론

피들러는 예술적(藝術的) 활동의 본질(本質)과 의의(意義)에 관한 재래(在來)의 모든 연구를 무시하고 전혀 새로운 출발점을 취하였다. 즉 그는 인간과 외계(外界)의 관계에서 근본적으로 다시 출발한 것이다.

그는 인간이 소위 외계를 파악할 때, 거기에는 개념적(概念的) 파악과 직관적(直觀的) 파악의 두 종류가 있다고 하고, 예술을 이해하기 위해서는 이 구별이 필요함을 말하고 있다.[2]

그렇다면, 세계(世界)의 개념적 파악과 직관적 파악이란 어떠한 것인가를 우선 고찰하지 않으면 안 된다.

(1) 개념적 세계 파악

우리가 내계(內界)라 하고 외계(外界)라 할 때, 보통 지각(知覺)하고 표상(表象)하고 인식(認識)하는 주관과, 그 대상인 객관적 존재를 대립시킨다. 그렇지만, 이와 같은 존재에 대한 소박한 실재론적(實在論的) 이원관(二元觀)은 파기되지 않으면 안 된다. 모든 존재(存在), 모든 실재(實在), 즉 외계란 우리의 의식 속에서 일정한 형식으로 나타난 것이며, 그 한도에서 외계란 의식의 일형식(一形式)이다.

그러하기에 "존재에 대한 사유(思惟)라든가, 사유에 대한 존재라든가 하는 것은 전혀 있지 않고, 그리고 있을 수도 없다."[3] "사유와 존재의 대립은 결국 통일적 생성(生成)의 개념적 분리임에 불과하다."[4]

따라서, 저 소박한 실재론자(實在論者)가 생각하는 것처럼 인간은 자연과 대립하여 자연을 인식하는 별개의 것은 아니고, 오히려 인간은 자연 전체의 일부분으로 보아야 할 것이며, 따라서 "인간은 모든 존재하는 것의 전체와 함께 다만 표출로서만 존재한다,"[5] 즉 현실이라는 것은 끊임없는 표출운동(表出運動) 그 자체이며, 따라서 표출형식(表出形式) 외에는 일반적으로 존재하는 것은 생각할 수 없기 때문에, 표출형식 간에는 하등의 질적 구별을 세울 수 없다. 이런 의미에서 결국 "예술적 활동도, 인식적 활동도 동일한 것이다."[6] 환언하면, 언어적 개념적 표출형식도 예술적 표출형식과 동일한 하나의 창조활동이다. 즉 양자 어느 것이나 하나의 형성적(形成的) 활동이다. 그런데, 이와 같은 사유적(思惟的) 활동은 어떻게 가능한 것인가.

실재의 파악 형식으로서의 인식적(사유적) 활동은 언어에 제약되어 있는 까닭에, 과연 "사유적 인식은 존재 혹은 실재를 자기의 목적으로 하는 활동

이라고 해석해야 할 것인가, 아닌가"의 문제는 마치 "언어가 존재를 표시할 수 있느냐, 없느냐의 문제와 운명을 같이하게 된다."[7] "만약 인간의 언어가 실재를 그 풍부한 대로, 그 극히 다양한 대로 표시할 수 있는 수단이라고 한다면, 인간이 사유에 의해서 존재의 인식에 이르는 일, 또는 적어도 이르려고 노력하는 것에 대하여는 아무런 의심도 있을 수 없다."[8] 이런 의미에서 우선 언어적 표출이 고찰되지 않으면 안 된다.

"언어적 표출은, 처음에는 아직 발전하지 못한 실재가 정확한 모습이 되어 나타나게 되는 경우의 일정한 형식이며, 음성(音聲)의 몸짓이라고도 해야 할 것이다"[9]라고 하는 것은 언어의 본질로서 일반적으로 생각되고 있으나, 그러나 언어적 표출이 가져야 할 본래의 가치는 아직도 인정되고 있지 않다고 해도 좋다. 물론, "표출운동의 본질은 그 운동이 외부로부터 지각되어, 그리하여 다른 지력(知力) 있는 것으로 이해되는 데 있는 것은 명백하다."[10]

그러나, "사람들은 그 경우에 표출되는 것이 이미 표출에서 떨어지고, 그리하여 표출 이전에 존재하고, 그리고 그 존재 그대로 표출에 의해 전달의 대상으로 되는 것으로 가정(假定)하고 있다."[11] 즉 언어라는 것은, 무엇인가의 형식으로, 우리의 정신적 활동의 소유로 될 수 있는 것을 모두 표현하고 전달하는 것으로서 생각되는 것을 의미한다. 이러한 사고방식에는 "정신은 신체의 기관을 사역(使役)하는 것이라고, 저 오래된 학설이 영향을 미치고 있는 것이다."[12] 그렇지만, 정신과 신체를 대립시키는 사상은 오늘날에는 이미 지지할 수 없는 것으로, 오히려 내가 주장하는 바는 정신과 신체는 별개의 것이 아니며, 하나의 연속된 과정, 즉 하나의 표출과정이라고 보는 까닭에, 정신적 활동과 신체적 활동의 관계는 다음과 같이 다시 씌어지지 않으면 안 된다. 즉 "정신적 과정의 최후의 발전단계에서 비로소 신체적 과정으로 되는 것이 아니고, 모든 생명과정과 같이 최초부터 신체적 과정을 하고서 출발하는 하나의 과정이다"라고.[13] 그런 까닭에 표출운동의 의의는 "어떤 정신적 성질의

내용이 신체적 기관(機關)의 운동에서, 그 존재의 부호(符號), 그 의미의 표현을 얻는 것에 있는 것이 아니고, 오히려 우리는 표출운동 중에 정신물리적(精神物理的) 과정의 하나의 발전단계만을 승인하는 것이다."[14]

그렇다면, 나는 이 발전단계의 의미를 다음과 같이 해석한다. 즉 감각신경(感覺神經)과 함께 시작되는 신체적 과정이 직접 지각할 수 있게 되는 외부적 운동에서 아직까지 이르지 않았던 하나의 발전위상(發展位相)에 이르려는 것과 마찬가지로, 그 생명과정의, 말하자면 내용적 측면으로서 "내가 직접 의식하는 정신적 과정도 표출운동에서, 틀림없이 그 표출운동에서만 할 수 있는 것이다"라고[15] 해석함으로써, 이제야 나는 "표출운동에서, 그리고 그 운동에 의해, 지금까지 존재하지 않았던 어떤 정신적 형상(形象)이 전혀 처음으로 성립하는 것을 인정하는 것이다."[19]

그런데, 지금에서야 언어 중에 존재하는 정신적 신체적 기능의 소산(所産)에 당연히 승인해야 할 의미가치(意味價値)에 대하여 다음과 같이 결론을 내릴 수 있다. 즉 "언어적 표현이 그것과 떨어져서 존재하는 어떠한 실재를 의미하고, 따라서 그것을 나의 사유 및 인식의 대상으로 할 수 있다"라는 견해를 고집하면, 한편으로 나는 소박한 실재론을 인정하고, 다른 편에서는 정신과 신체와의 종속관계를 인정하는 것이 된다.

그렇지만, 내가 의미하는 실재는 위와 같은 것은 아니고, 오히려 항상, 다만 감각(感覺)하고 지각(知覺)하고 표상(表象)하며 사유(思惟)하는 존재로서의 나 자신의 안에서, 즉 의식 중에서 생기는 어떤 과정의 결과로서만 소유할 수 있는 것, 환언하면 의식의 한 형식이며, 그리고 소위 정신적 과정과 신체적 과정이라는 것은 종속관계(從屬關係)가 아니고 병행적 관계인 까닭에, 어떤 정신적 결과와 그 감각적으로 지각할 수 있는 표현이 두 개의 별종(別種)인 것은 아니고, 정신적 결과는 일반적으로 감각적 형상(形象) 중에서만 일정한 형식에까지 발전할 수 있다. 따라서, "언어라는 것은 오히려 실재소유

(實在所有)를 나를 위하여 가능케 하는 한 형식이지, 언어 아닌 실재(말하자면 언어영역 외에 존재하는 실재)를 표시하는 것은 아니다."[17]

이 일은, 또 인식은 실재에 대립하는 것이 아님을 의미한다. 즉 언어에 의해 이루어지는 사유, 인식에 의해 포착되는 것은 실재 그것은 아니고, 언어의 형식으로 어떤 발전된 존재에 이른 실재에 불과하다.

상술한 바로써 다음 일이 밝혀졌다. 즉 "나의 외계(外界)라는 모든 것이 나의 내계(內界)라는 것에 귀착(歸着)하는 것으로 되어, 어떤 존재에 대한 운위(云爲)는 그 존재가 나의 의식 중에 나타나는 경우에만 합리적 의의를 가질 수 있게 된다. 나는 모든 실재가 전혀 내 안에, 또한 나에 의해서 발생하는 과정에서만 나에게 알려지고, 그리고 나는 그 과정의 발단을 감성적 감각 속에 예정하고, 그 과정의 결과를 그것이 일정한 형식으로 발전하는 경우에만 포착하는 것이다. 따라서, 내가 실재의 존립을 사실적으로 확증할 수 있는 곳에〔즉 나 자신의 실재의식(實在意識) 상에〕나의 눈을 향한다면, 저 가정(假定)된〔스스로에, 그리고 스스로의 속에 기인(基因)한〕존재 대신 전혀 다른 형상이 현출(現出)할 것이다."[18]

그렇지만, 이 감각적인 세계형상(世界形象)은 실은 완성된 형태를 갖지 않고 유동변전(流動變轉)하며, 항상 생성과 소멸을 반복하며 쉬지 않고, 새로이 되고 있는 재료는 결코 고정된 불변의 형식에 응결하지 않는, 즉 그것은 여러 가지 감각(感覺), 감정(感情) 및 표상(表象)의 거래이며, 생성이고 흥망이며, 한순간도 고정된 상태에 이르는 일 없이 끊임없이 스스로 성장하고 개변(改變)해 나가는 간단없는 유희(遊戲)이다.[19]

그렇지만, 인간은 위와 같은 무한(無限)의 존재의 혼돈에서 탈각(脫却)하려고 하는 욕구와 능력을 갖는다. 이에 인간의 의식에 오르는 것은 언어와 함께 '커다란 기관(große Werkzeug)'이다. 이 기관의 도움으로 인식되도록 고양(高揚)된 실재의 전 구조가 정리되고 조직된다. 따라서 언어는 인간의 내면

적 생명의 표현은 아니고, 그 내적 생명의 소산이다. "인간의 감각생활(感覺生活)과 감정생활(感情生活), 지각세계(知覺世界)와 표상세계(表象世界), 또 따라서 인간의 실재의식(實在意識)을 구성하고 있는 정신물리적(精神物理的) 성질의 무한의 과정이 언어적 표현으로 발전함으로써 인간 종래의 의식 내용은 어떠한 표현을 받는다. 즉 언어에서 인간의 의식은 하나의 새로운 내용을 얻는다."[20]

"언어 속에 존재하는 것은 어떤 존재에 대한 표현은 아니고, 존재의 한 형식이다"라 함은 이미 말한 바이다. 그리고 이러한 언어형식 중에서 발생하는 것은, 그 형식 밖에서는 결국 존재하지 않는 까닭에, 언어는 또 늘 다만 그 자신만을 의미한다. 어떤 언어의 가치는, 보통 생각되는 것 같은 그 언어의 내용, 즉 감각영역에 속하는 과정에 기인하는 것은 아니다. 오히려 언어의 가치는, 처음에는 저 부정(不定)한 감각과정에서만 성립한 실재의식(實在意識)이 언어에서 다시 새로운 요소를, 어떤 새로운 소재를 얻어 풍부해지고, 그리고 소재 중에 처음으로 그 자신에 관련하고 한정된 실재구성(實在構成)의 가능성이 주어진다는 것에 있다."[21]

이것이 즉 언어의 가치이고 언어의 한계이며, 결국은 또 인식의 가치도 되고 한계도 된다. 왜냐하면, "인식은 언어 또는 부호의 형식에 제약되어 있는 까닭에, 실재가 우선 첫째로 우리의 예감에 가득 찬 의식에 오를 경우의 저 풍부한 생성을 정복하고, 그리고 그것을 명료하고 한정된 존재로 발전시키는 것은 인식이 결코 할 수 있는 일이 아니기 때문이다."[22] 즉 사유는 그 표출형식인 까닭에 실재의 파악을 곤란하게 하여 방해한다. 나는 이 사실을 조금 상세히 전개시킬 것이다.

언어라는 것이 음성(音聲) 몸짓에서 발전한 것이며, 사유는 또 이와 같은 언어에 의거한 것임은 이미 앞에서 서술하였다. 환언하면, 사유적 활동은 언어 없이는 불가능하며, 언어는 말하는 일 없이는 성립되지 않는다. 즉 사유

는, 말하는 일 없이 사유할 수는 있으나 언어 없이는 생각되지 않는다. 그리고 또 언어는, 말하는 일 없이는 성립되지 않기 때문에 사유활동은 말해지는 능력이 있는(따라서, 말해지지 않는 언어는 없다) 언어에 의해서만 가능하다. 사유활동이란 말하는 일이 필연적으로 발전한 양상이다.

이와 같이 사고작용은 언어에 의존하고 있으나, 그러나 언어에는 이미 어떤 제한, 속박이 있음을 나는 앞에서 서술하였다. 물론 언어적 표출능력에서 이같은 제한이나 부자유스러움은 현존하는 언어가 불충분하기 때문은 아니고, 오히려 언어 그 차체의 본질이다. 설사 언어가 현재의 표출능력보다 훨씬 발전할 수 있었던 때에도 이같은 제한은 면할 수 없다. 그리고, 언어가 일단 만들어진 이상 그것은 그 과정으로서 완료된 것이며, 다시 개량이나 발전 같은 것은 허용되지 않는다. 이와 같은 언어개념이 형성됨에 따라 처음 사유작용은 가능하게 되는 것이지만, 그러나 이와 같은 언어는 어떤 것에 대한 지식을 형성하는 것은 아니고, 아는 일인 것임과 함께 알려진 것이다. 언어는 그것이 일반적으로 '알려진다'는 단계에까지 이르는 한 하나의 세계이다."23)

내가 의미하는 언어는, 정신에 의해 발견된다든가 정신이 언어까지에 이른다는 것은 아니다. 정신을 통한 언어의 발전, 그 형성으로 이루어진다는 것이다. 그리고 보통으로는 유한(有限)으로 보이는 이러한 활동도 하나의 무한(無限)의 과정이며, 따라서 그것은 또 하나의 창조적 활동의 의미도 갖게 된다. 현상(現象)의 영원한 유동(流動)과 교체(交替)에 대하여 고정적 불변적으로 존재한다고 보였던 개념(즉 언어), 또 현상의 세계에서는 다만 그 유동적이고 불완전한 모상(模像)만이 주어졌던 것에 불과한 원상(原像)의 위치에까지도 높여진 언어(개념), 이러한 개념은 다만 하나의 단순한 차연적 존재에 지나지 않는다. 인간은 자기에게 흘러들어 오는 여러 인상(印象)의 무한(無限)한 흐름에서 개념을 발전시킨다. 그뿐만 아니라, 인간은 여러 가지 인상의 무한이라는 개념(언어)의 형식에서 포착하는 것보다 더 명료하게

포착할 수는 없다. 이 과정은 끊임없이 신흥(新興)하는 것으로서, 결코 완결된, 또 완결될 것도 아니다.[24]

따라서 이같은 개념에 의한 소유는 결코 일반적으로 일치하는 평등한 소유가 될 수는 없다. 이와 같이 정신적 활동이 그 자신 발전하고, 그 밖에 어떠한 것을 위해서도 작용하지 않는 곳에, 즉 정신활동의 목표가 다만 그 활동 중에만 구해질 때, 그때 정신활동 그것이 현실로 되어,[25] 그리고 이 활동이 점점 힘차게, 점점 쉬지 않고 가동(稼動)하면 가동할수록 더욱더 넉넉하고 순수하게 존재의 풍부는 발전해 간다. 환언하면, 현실은 더욱더 새로운 생명으로 성장하는 것이다. 그리고, 이 활동이 그 종단(終端)에 이를 때가 있다고 하면, 그것은 현실의 이 모든 범위에서 명료하게 인식되어, 또 보편타당한 개념에서 표출되어, 모든 인간의 생생한 공유재산(公有財産)으로 되었다고 하는 것으로 나타나는 것은 아니다. 오히려 현실은 저 부정(不定)하고 미발전(未發展)한 관습적인 존재의 상태(이것으로부터 현실은 다만 정신적 활동에서만 순간적으로 불러 깨워질 수 있다)로 영구히 복귀했다고 하는 것만이 나타나는 것이다.[26]

그런데, 여기에서 더욱 논고(論考)해야 할 것은 모든 표출형식에서의 자율적 법칙성의 문제이다. 어느 표출형식도 외부로부터의 법칙에 따라야만 할 것이 아니다. 또 모든 표출형식에 대한 일반적 법칙이라고 하는 것과 같은 것도 없거니와, 개개 종류의 표출형식의 특수한 합법성이 결국에는 입증할 최고의 법칙이라는 것도 아니다. 개개의 표출형식의 자율적 내적(內的) 합법성은 그 표출형식에 소연(所緣) 없는 법칙을 제외함으로써 참된 의미에서의 자유를 얻는다. 그런데, 사유활동에서 자율적 법칙성은 수많은 외적 내적 힘(machte)으로부터 그 참된 의의가 흐려져 있지만, 그러나 "사유는 그 고유의 내적 법칙성에만 따라야 할 것이며, 또 그 사유의 의의는 그것이 자기의 내적 합법성을 실현하는 정도에 따라 정해진다."[27]

물론, 이 합법성이라는 것은 (이론적) 사유가 (학적) 인식에 이르려고 할 때 따라야 할 일종의 규칙에 근거하고 있는 것은 아니다. 이와 같은 규칙도 사유의 소산이기 때문이다. 생각건대, 정신적 활동은 모든 감각적 재료를 이론적으로 가공하여 개념적 표출로 발전시키는 것이며, 이와 같은 정신적 활동에 의해 자연과정(自然過程)의 무한이 하나의 명료한, 그 자신에 모순을 품지 않는 전체로서 형(形)이 만들어지는 것이다. 따라서, 인식작용도 자연현상을 또는 사상(事象)을 설명하는 것은 아니고, 오히려 이와 같은 것을 명료성으로 발전시켜 형성시키는 하나의 과정이다. 이와 같은 활동으로 생겨나는 것은 어떤 전혀 새로운 하나의 독립된 것이며, 이미 존재한 어떤 것도 표출하는 것은 아니다. 즉 그것은 개념적 기호(記號)를 재료로 하여 만들어진 하나의 존재이다. 환언하면, 학적(學的) 사유가 산출한 것은 막대하고 무한정한, 그 자체로서는 파악할 수 없는 감각재료(感覺材料)가 나타나게 되는 형식이다. 이와 같은 형식을 산출하면서, 이러한 형식이 정합(整合)되어 세계의 한 형체(形體)로 되어야 할 원리를 전적으로 자기 자신으로부터 생산하는 것이다. 따라서, 이러한 사유활동에 직관이라든가 사유라든가 하는 선천적인 범주를 마련하는 것은 정신과 세계를 대립시키는 이원관(二元觀)에서 온 전제(前提)이며, 전적으로 틀린 것이라고 말하지 않으면 안 된다. 감각재료가 사유의 표출형상으로까지 발전하는 것은 하나의 자연적인 과정이며, 한 종(種)의 작물(作物, Wachstum)이다. 이같은 발전은 표출형상의 내용 요구이지 외적 명령에 의한 수행은 아니다. 이와 같이 하여 발전한 것은 그 이전에 이미 존재하고 있어, 인식되어 표출되는 것을 기대하고 있었던 것은 아니다. 그것은 오히려 그것이 현전(現前)하는 경우의 형식에서만 존재하는 것이다.[28]

　즉 이론적 인식작용(또는 사유활동)은 하나의 창조작용이다. 환언하면, 이론적 인식작용은 그것에서 자연의 진리가 존립하는 어떤 것(etwas)을 생산하

는 것이다. 이와 같은 발전과정에 의해 포착해야 이해할 수 있는 형태가 생긴다. 진리란 그 표출을 떠나서도 여전히 존재하는 것 같은 것을 말하는 것은 아니다. 그것은 자율적 법칙성에 의해 명료성과 확실성이 발전된 형태이다. 그리고 소위 최고의 학적(學的) 인식도 상식적인 이론도 모두 이러한 발전과정의 하나이며, 다만 그 상위(相違)는 어느 정도로 자율적 필연적 법칙성에 의해 행해지는가 하는 정도의 차(差)이다. 가장 단순한 개념구성(概念構成)도, 가장 포괄적인 법칙도 같은 의미를 갖는다. 개념도 법칙도 마찬가지로, 소위 외계(外界)의 상관(相關, korrelate)을 가지고 있지 않은 개념이나 법칙에서의 존재란 '이론적 진리의 형식'에서 나타나는 것이다. 그러므로 이와 같은 형식에서 볼 때, 발전단계 있는 것은 모두 각각 일종의 진리이다. 따라서 그것에는 오류(誤謬)도 없고 미신(迷信)도 없다. 이들이 오류로 여겨지고 미신으로 여겨지는 것은, 그 사유 중에 있는 자율적 법칙성의 필연성의 정도를 문제 삼게 될 때 일컫게 되는 것이다.[29]

이것을, 요컨대 혼돈스러운 존재를 그 구별적 특징에 따라서 개념적으로 분리하고, 점점 결점(缺點) 없는 통일적인 합법성의 모습으로 발전시키는 것이 인식작용의 참된 의의(意義)이며, 인식은 결코 어떤 현상을 설명하는 것은 아니다.〔설명은 자연진행(自然進行)의 뒤를 좇을 뿐이고, 영원하고 끝없는 자연의 진행을 포괄할 수 없기 때문이다〕 환언하면, 인식적 활동이란 감각재료를 하나의 사유할 수 있는 전체로 형성하는 한 형성작용(形成作用)이며, 그것은 필연적 자율적 법칙성을 자기 자신에게 갖는 것이다. 그리고 이 활동에서의 유일한 문제는 진리이며, 이 진리란 이러한 활동에 의해 한번 생산되면 그 자신이 독립 존재로 된다는 것은 아니고, 오히려 이 활동 그 자체가 진리라 불리는 표현인 것이다. 그러므로, 이미 말한 바와 같이 이 사유영역에서 미신이라하며 오류라고 말하는 것도 다만 사유가 진리에의 요구를 충족시키는 정도의 상위(相違)가 있고, 따라서 사유의 내적 가치에 관한 규

준(規準)도 또 여기에서 구해진다. 그렇지만, 이와 같은 이론적 진리 형성으로의 사유의 발전을 막는 것이 실제 많이 있다. 예컨대 종교·도덕·정치 기타 모든 것이 이론적 사유를 그들의 목적에 닿는 수단이라고 한다든지, 또는 그들의 규칙이나 목적이나, 목표의 타당성을 기초짓는 것으로 해서만 가치 있는 것이라고 하기도 한다. 그렇지만, 학적(學的) 사유는 이러한 속박에서 독립하여 자유이어야만 한다. 그리고 학적 사유는 일체의 다른 미지(未知)의 속박에서 어느 정도까지 벗어나는가, 또 이리하여 자기 자신의 법칙에 어떠한 정도까지 따를 수 있었던가 하는 것이 항상 시대 및 민족에서 정신적 문화의 정도에 대한 분도기(分度器)로 된다.

이상에서 나는 존재의 의의, 언어의 본질과 의의, 사유의 본질과 의의를 약술(略述)하였다. 거기에는 더 검토해야 할 많은 문제가 없지 않지만, 그러나 그것은 철학상(哲學上)의 문제이지 예술론(藝術論)으로서의 이 논(論)에는 당장 큰 필요를 느끼지 않는다. 다만, 피들러 예술론의 출발점으로서 그의 철학상의 사상(思想)을 일반적으로 개설함으로써 그의 예술론을 이해해야 할 일단(一端)으로 한 것이다. 그는 상술한 이론을, 거의 같게 세계의 직관적(直觀的) 파악의 문제로 하고 있다. 나는 이것을 대략 다음 장(章)에서 고찰할 것이다.

(2) 직관적 세계 파악

앞에서는 세계의 개념적 파악의 발전 모습과 그 법칙성 및 그 한계를 고찰하였다. 여기에서의 나의 과제는 감각적 직관적 세계 파악의 문제이다.

인식이 실재 파악의 진상(眞相)이라고 보는 견해와는 다르게, 모든 표상(表象)으로부터 독립한, 외계(外界) 대신에 주어진 표상계(表象界)라는 것을 믿는 견해이다. 예컨대, 임의의 대상의 표시 '궤(机), 수(樹), 산(山)'의 경우에 인간의 의식 속에서 인식하는 이종(二種)의 내용, 즉 언어표상(言語表象)과

감각표상(感覺表象)을 비교해 보면, 전자는 가치가 적은 것이며, 후자에는 본래의 실재가치(實在價値)가 있다고 하는 것이다. 게다가 언어 성립의 가능성은 언어가 감각적 표상에서 유래하는 것에 근거하고 있는데, 이에 반해 감각적 표상은 모든 언어적 표시와 떨어져서 존재한다고 여겨지고 있다.[30]

"지각 및 인식의 길로 나아가자면 한 걸음마다 정신력을 소비하지 않으면 안 되지만, 이에 반해 감각적으로 지각되는 한, 이 세계는 우리가 다만 생명 속에 발을 들여놓기만 하면, 말하자면 선물로서 우리의 소유가 된다"라고 하는 것이다.[31]

과연 정신적 활동은 사유활동에 제약되고 있다. 그렇지만, 개념적으로 파악된 세계가 모두 사유활동의 소산이며, 그 활동 이외에 또는 이상에 존재하는 어떤 권위에 의해서는 진위(眞僞)가 결정되지 않는다. 이에 반해 감성적 직관에 의해 지각된 세계에서는, 가령 그 세계의 성립 가능성이 감각작용에 제약되고 있다고 해도 "어떤 존재가 직접으로, 또 언제든지 주어지고 있는 이 세계는 인식적 활동의 출발점이며, 그리고 동시에 이 활동이 진위를 결정해야 할 최후의 법정(法廷)이기도 하다"라고 하고 있다.[32]

그렇지만, 더욱 한 걸음 나아가 "가장 풍부하고, 또 가장 완전한 감각소유(感覺所有)까지도 그것이 감각소유에 지나지 않는 한 그 소유자로 하여금 극히 낮은 입장에 서게 하는 데 불과하다고 하며, 따라서 다만 감각적으로 지각하는 태도를 버리고, 감각적으로 지각한 실재를 하나의 주어진 재료로 간주하고, 그리고 오성(悟性)의 요구에 따라서 가공(加工)하고 이용하며 변화하기 시작할 경우에 비로소 정신적 발전이 시작된다"라고 하는 생각도 여전히 "외계사물(外界事物)의 표상(表象)은 소여량(所與量)이다"[33]라고 하는 생각에서 빠져나올 수 없는 것이다. 요컨대, 이상의 여러 가지 의견은 대상 또는 감각 또는 정신 등을 대립시켜 분리시키는 곳에서 온 것이다.

다시 또 "감각적 소여(所與)를 정신적 소유로 변화시킬 수 있다"[34]라고 하

는 사고방식도 오류이다. "물체계(物體界)를 말하자면, 지배하는 데 쓰이는 개념이라는 것은 보다 정신적이며, 동시에 보다 실질 없는 것이다." 그리고 동시에 "어떠한 감각적 물체적인 것도 내가 실제 나의 정신적 성질로 바꾸어 놓는 감각, 지각 표상의 과정 이외의 상태에서는 결코 존립할 수 없는 것이다."[35] "가장 물체적인 것으로 생각되는 것, 예컨대 물질의 저항은, 만약 그것이 적어도 존재해야 할 것이라면 정신적인 것이 되어야만 한다. 그것과 같이 어떠한 정신적인 것도, 가령 그것이 느껴진 것, 표상된 것, 사유된 것이라고 하든, 동시에 물체적인 것이 되지 않으면 안 된다. 그렇지 않으면 그것은 지각할 수 없다. 환언하면, 존재할 수 없기 때문이다."[36]

따라서, 보통 생각되는 사유와 표상의 관계는 이미 인식할 수 없다. 오히려 내가 사유와 표상의 관계를 실제로 관찰한다면, 개념 또는 사유 과정에서 표상 과정이 결합하고, 또 그 역(逆)으로 표상과 함께[가령 그 표상이 직접적 지각 또는 재생(再生)에 바탕을 두고 있다고 하자] 언어개념, 사유작용이 의식 속에 나타나는 것을 봄에 따라서, 거기에서 내가 인식하는 것은 의식에서 극히 여러 가지 과정 또는 사상(事象)의 사실상의 상속성(相續性)이다. 게다가 이 상속성은 정신적 상속성인 동시에 물리적 상속성이다.[37]

왜냐하면, 정신의 어느 노작(勞作)도 나의 지각에는 동시에 신체적 작품이며, 모든 정신적 동작은 동시에 육체적 기관의 활동이며, 정신육체동작(精神肉體動作)의 결과, 즉 소위 정신적 생활 그 자체의 소재(素材) 또는 성소(成素)는 결코 단순한 정신적 가치로서 존재하는 것은 아니고, 감각적 형식으로 존재하기 때문이다. 정신과 신체는 두 종류의 것이 아니고, 오히려 같은 종류의 것이다. 즉 그것은 동일한 과정이다. 환언하면, 인간의 본성에는 신체적이 아닌 정신적 과정은 있을 수 없기 때문에 그것은 신체적이며, 또 정신적 형식 이전의 형식으로 존재할 수 있는 신체적 과정은 있을 수 없는 까닭에 그것은 신체적이다.[38]

따라서, 나의 소위 정신적 생활의 모든 감각적 사상(事象)은 정신적인 것의 상징은 아니다. 마치 언어개념이 그것과 독립인 것을 표시하는 것은 아니고 그 자체가 하나의 독립된 존재형식인 것과 같이, 지각 및 표상의 실재에 대한 모든 관계는 곧 항상 지각 및 표상의, 지각 및 표상에 대한 관계에 지나지 않는다.[39]

그렇지만, 어떠한 지각이나 표상도 감각적 과정 이외의 과정에서는 나의 의식에 이를 수 없는 것과 같이 존재할 수도 없다. 그리고 모든 표상 또는 지각은 다 만들어진 것으로 존재하여 나의 의식 가운데를 오가는 것이라고 간주할 수는 없다. 그것은 도리어 생성하고 소멸하는 어떤 것으로 간주하지 않으면 안 된다. 따라서 그것은 사람들에 따라 다른 세계이며, 어떤 순간의 세계가 다른 순간의 세계일 수는 없는 것이다. 여기서 지각이나 표상의 독립적 존재가치가 수립됨과 동시에 그 불변적(不變的) 존속성(存續性)의 가치는 깨지는 것이다.

"도대체 실재란 어디에 있는가?"라는 물음에 대하여 "나의 표상 중에"로 답한다. 그렇다면 "그 표상은 어디에?"라는 물음에 대하여는 다음과 같은 답이 있을 뿐이다. "표상은 결국 존속하는 형상(形象)으로써는 증명할 수 없다. 표상의 존재는 발생과 소멸의 내부에 있다"라고. 따라서 "실재의 확실성은 어떤 근거 있는 확신은 아니다."[40] 즉 대상계(對象界)의 절대적 실재성(實在性)의 신앙(信仰)이 허망함과 같이, 실재 또는 표상으로서 주어진 세계의 확실성의 신앙도 또 오류이다. 존재 대신에 다만 끊임없는 생성이 있을 뿐이다.

그러하기에 어떤 대상의 존재, 따라서 전 실재의 존재가 내 의식 내의 특정한 똑같은 발전과정(사유과정이면 사유과정에만, 지각과정이면 지각과정에만)에 제약되어 있다고 간주할 수는 없다. 오히려 그 존재는 사실상 다양한 존재이며, 그리고 그 존재가 나의 감성적 감각적 능력의 차이에 따라 나누어

지는 여러 가지 소재영역(素材領域)에는 각기 다른 여러 가지의 실재의식(實在意識)이 대응하고 있다고 본다. 어떤 공통의 한 근원에서 발전해 온 한 존재가 여러 종류의 감각적 활동에 의해 특수화되는 것이라고 가정(假定)하는 것이 있을지 모르겠다. 그렇지만, 이러한 가정으로 세우는 것은 "모든 감각적 특수화(特殊化)의 근저에 있어 스스로는 아직 특수화되지 않은 존재가 나타나는 형식"을 증명할 수 있어야만 한다. 그러나, 내가 결국 아직 지각할 수 있는 것은 이미 특수화된 형식이다. 그리고 그 형식의 피안(彼岸)에는, 지각할 수 있는 것은 결국 어떠한 것도 이미 존재하지 않는다. 오히려 의식의 암흑과 함께 그곳에는 모든 지각의 종국(終局)이 있다.[41]

이런 의미에서 어떤 대상이 감각적 일양성(一樣性, Ein heitlichkeit)과 전체성(全體性, Gesamtheit)을 보전(保全)하고 존재할 수는 없다. 오히려 그들의 대상은 소재 면에서 보아 다종(多種)하며, 발전의 양상에서 보아 다양(多樣)하다. 그리고, 이들의 대상은 우리들의 의식 중에서 비로소 시현(示現)될 수 있는 까닭에, 이 존재의 존재성은 나의 감각적 정신적 활동의 여하한 과정에 조건지어져 있는가를 보려고 하는 것이다. "이러한 의미에서 나는 근대적 사유방법이 자랑으로 하는 실증론(實證論)과는 다른 의미에서의, 일종의 어떤 다른 실증론에 이를 것이다."[42]

(3) 시각작용

이상 직관적 세계 파악의 장(章)에서 말한 것은, 요컨대 "감각적으로 지각할 수 있는, 또는 표상할 수 있는 대상의 존재는 일정한 형식에 제약되어 있지 않고, 그 대상의 여러 감각적 성질의 임의(任意)이며, 또 부단히 변전(變轉)하는 다툼에 그친다"라고 하는 것이었다.

그렇다면, 어떤 감각적 존재의 형성작용은, 그 존재의 감성적 성질의 개개 측면에서는 어떠한 상태로 있는가. 우선 그 일례로서 감성적 성질의 한 측면

인 시각에서 이것을 고찰할 것이다.(이것은 또 조형미술활동을 근거 지을 유일한 감각인 까닭에, 또 당면한 본래의 문제이기도 하다)

지금까지의 고찰에서, 만약 "내가 감각적 실재를 감각적으로 완전한 것으로 하여 내 의식의 어떠한 소산으로 소유할 수 있다고 생각한다면, 그것은 오류이다"라는 것을 밝혔다. 지금에 와서의 문제는 즉 "가시적 대상도, 또 분명히 그 대상의 가시성(可視性)의 구극(究極)까지 발전한 시각형상(視覺形象)만으로는 곧 쉽게 나의 소유로 될 수 없다"⁴³⁾라고 하는 것이다. 이 문제의 논증으로 보아 "인간이 그 시각형상을 고도의 존재로까지 발전시키는 데는, 가시적으로 지시할 수 있는 형상을 산출하는 활동(그리고 그 활동은 예술적 활동임이 틀림없다)에만 힘입는다"라는 것이 자연스런 결론으로 될 것이다.

그런데, 일상생활에서의 시각형상은 결점이 많은, 표면적으로 발전하지 않는 형상으로 끝인 것이다. 결코 어떤 대상을 그 가시적 측면에서 최고도의 직관적 제명성(制明性)과 확실성으로 가져오게 할 수는 없다.

그렇다고 하여 눈으로 지각하는 존재를 다른 감관(感官)으로 확정할 수는 없다. 환언하면, 나는 내가 보는 것을, 보는 일 외의 만지고 듣고 맛보고 냄새 맡는 어느 작용으로써도 확인할 수는 없다. 왜냐하면, 보는 것은 보는 것 이외의 어떠한 감각에 의해서도 지각되지 않는다. 즉 바꾸어 말한다면, "다른 방법으로 지각되는 것은 확실히 볼 수 있는 것이 될 수 없"⁴⁴⁾기 때문이다.

이러한 까닭에 볼 수 있는 존재는 실제로 단순히 그것이 보여지는 경우, 또는 보여진 것으로서 표상되는 경우에만 성립되는 것이다. 보는 것은 주관적 시각심상(視覺心象)이 시각에 의해 지각할 수 있는 객관적 존재와 합치하는 것을 의미하지 않는다. 시각 이외의 방법으로 지각한 것은 가시적인 것이라고 말할 수 없는 까닭에, 가시적인 것을 비가시적(非可視的)인 것으로 보증할 수는 없다. 눈은 결국 보여지는 것만을 보는 것이다.⁴⁵⁾

"어떤 공간에서의 위치를 잘못 본다"라고 하는 것은 "눈이 그 대상을, 그것이 보이는 장소와는 다른 장소에서 지각한다"라는 의미는 아니다. 왜냐하면 "대상은 그것이 시각에 의해 지각되는 경우에만 볼 수 있는 것에 불과하"기 때문이다. 이 경우 오히려 "눈은 대상을, 예컨대 촉각이 느껴지는 장소와는 다른 장소에서 본다"라고 해야 될 것이다.[46]

다음으로, 또 일상생활에서는 "시각이 주는 재료로부터 가시적 형상을, 또 역으로 촉각이 주는 재료로부터 가시적 형태를 추정할 수 있다"라고 믿는다. 아니, 오히려 시각이 주는 지식의 정확함이란 촉각에 나타나는 형상으로써 추정한다. 즉 시각의 정확한 정도를 촉각으로써 판단하려고 하는 것이다. 이 같은 것은 마치 형상 그 자체가 존재하는 것같이 믿고, 또 여러 감관(感官)의 어떤 것은 그 형상을 획득하는 적절한 기관이며, 어떤 것은 적절하지 않은 기관임에 불과한 것같이 믿는 것 바로 그것이다. 그러나, 시각표상(視覺表象)과 촉각표상(觸覺表象)은 아무런 유사점을 갖지 않는다.

따라서, 가시적 형상(形狀) 외의 형상이 우리의 의식 중에 생길 수 있었다 하더라도, 그 형상은 이미 가시적 형상에는 하등의 이익되는 바 없는 것이다. 그러하기에 그 하나는 당연히 다른 하나의 모범, 규준(規準)이 될 수는 없다.

결국, 가시적 형상은 시각에만 의거하는 것이지, 그 밖의 감각적 형상(形狀)은 가시적 형상과는 전혀 아무런 관계도 없는 것이다. 말하자면, 눈은 촉각이 느끼는 곳과는 다른 곳에서 대상을 보는 것이다. 또 시각표상을, 시각으로 제공된 소재와는 전혀 다른 소재에서 성립하는 형식으로 실현(實現, realisieren)할 수도 없다.[47]

보통 시각표상을 다양한 감정생활에 대한 자극으로, 또는 사유 및 인식의 소재로 이용함으로써 시각표상을 나의 의식 중에 실현할 수 있다고 믿는다. 그렇지만 그것은, 이미 시각표상이 다른 것으로 변형되기 이전에는 아무런 의미도 없다. 물론 감정·사유 등은 이와 같은 표상(表象) 없이는 불가능하지

만, 그러나 감정·사유 등의 과정에서 이같은 직관표상(直觀表象)이 퇴거(退去)하지 않으면 또 불가능하다. 예컨대 사유활동에서의 직관은, 그것이 개념에의 추이(推移)를 가능케 하는 한에서만 가치와 관심이 있다.

이상 이것을, 요컨대 가시적 성질을 그 이외의 성질의 것으로 환원하는 일 및 이용하는 일, 이들은 보통 흔한 과정이며, 또 인간의 모든 의식생활을 위해서도 불가결한 과정인데, 그렇지만 이와 같음은 이미 고찰한 것과 같이 관습적 오류이며, 이같은 오류로부터 벗어나서 전혀 순수하게 가시적 존재로 향함으로써 내가 문제로 삼은 조형미술(造形美術)의 문제는 그 해결의 열쇠를 얻게 되는 것이다. 과연, 가시성(可視性)에만 전일(專一)이라고 하는 것은 보통의 자연적 상태에서는 있을 수 없다. 그렇지만, 만약 우리가 시각적 활동을 분리하고, 그리고 그것으로, 말하자면 우리의 의식 전 공간을 채운다면, 그때 비로소 이 세계의 사물은 엄밀한 의미에서 가시적 현상으로서 우리에게 나타날 것이다. 여기에서 '본다'라는 것이 독특한 자율적 의미를 얻게 된다. 즉 보는 것은 그 자신을 위해서 보는 것이다. 보는 것이 자기로 되어 버리는 일이다.[48]

이리하여, 다음으로 문제되는 것은 "어떤 가시적 존재의 단순한 지각이 아니고서 실재가 가시적 실재가 될 수 있는 한, 그 실재는 우선 첫째로 시현(示現)되는 형식인 표상(表象)의 발전과 구성이다."[49] 가시계(可視界)를 형성하고 있는 것은 볼 수 없는 물체적(物體的) 고정성(固定性)이 아니고, 눈에 보이는 빛과 색의 감각이다.[50] "가시계의 왕국은 존재의 면에서는 극히 미묘한, 말하자면 가장 비물체적(非物體的)인 소재에 바탕을 두고 있고, 그 형식의 면에서는 개인이 그 소재를 짜내는 구성에 의지하고 있다."[51]

우리가 볼 때 또는 본 것을 표상할 때, 우리의 시각에는 스스로 발전하는 시각표상 이외의 것은 존재하지 않는다. 또 어떤 것도 보지 않고, 또는 본 것을 표상하지 않고서 "가시적 실재가 존재한다"라고 하는 것은 의미 없는 언

의(言義)이다. 결국 시의식(視意識)은 시의식에 의해서만 자기 자신을 청산하지 않으면 안 된다.[52]

그리하여 비로소 가시적 세계형상(世界形象)은 존재할 수 있다. 이 일은 직접적인 감성적 지각으로부터 독립하여, 본 것의 표상이 의식에 나타나는 경우에만 가능하다. 그렇지만, 이와 같이 하여 얻은 가시적 형상도 그 확실성에서는 심히 불완전한 것임에 불과하다. 그것은 언어 구성에 유사한 것이다. 일정한 감각적으로 지각할 수 있는 결과를 생산하는 외면적(外面的) 활동으로 옮겨 갈 때까지 발전하지 않고, 우리의 내면적 기능 중에 경과하는 과정임에 불과하다. 즉 시의식(視意識)에서 가시적 지각은 연락 없는 단편이며, 일시적 순간적 관상(觀象)이다.[53]

(4) 표출운동

이상 시각표상(視覺表象)에 대해 논한 것은 또 다른 모든 감관표상(感官表象)에도 들어맞는다. 즉 모든 감각적 표상은 그것이 의식 내의 과정에 제약되고 있는 한 다소라도 한정된 형식(形式) 및 형체(形體)로 발전하여 나타날 수는 없다. 그렇다면, 이와 같은 감각적 실재를 감각적 실재로서 한정적인 존재형식으로까지 발전시킬 가능성이 인간 능력에 있는 것인가.

그런데, 우리가 일반적으로 보다 강한, 보다 명백한 감각에 이르자면, 개개의 감관(感官)을 분리하는 일이 필요함을 시각작용에서 일례를 보았다. 그렇지만, 모든 감관이 유사한 발전과정을 취한다고 하는 것은 아무런 근거도 없는 것이다. 이것은 촉각과 시각의 비교에서 보면, 촉표상(觸表象)과 시표상(視表象)은 일반적으로 같은 발전단계에 머무를 것이다. 즉 양자(兩者) 함께 나의 의식에 나타나는 과정은 그 자신 한정적인 표현에 이르지 못하고, 또는 그 표현 내에 나에 의해 고정되지도 않는다. 그러나 여전히 양자의 차이는 다른 방향에서 분명히 알아차리게 된다. 즉 촉각에는 촉각표상을 다시

발전시키는 가능성이 존재하지 않는데, 시각에는 그 표상을 표현형식으로까지 발전시키는 가능성이 있다.[54]

환언하면, "촉표상(觸表象)을 촉표상으로서 실현하는 데는, 우리는 대상을 다시 되풀이하지 않으면 안 되겠으나, 가시적인 것은, 말하자면 대상에서 분리할 수 있어 독립된 표현의 대상으로서 의식할 수 있다"고 하는 것이다. 촉표상을 촉표상 이외의, 예컨대 언어로써 표현했다 하더라도 그것은 벌써 촉표상 그 자체는 아니고, 언어로 변형된 언어표상(言語表象)이다. 촉표상은 다른 어떠한 것에 의해서도 발전되지 않는다. 그렇지만, 시각에서는 시각표상을 그 자신의 표현으로까지 발전케 하는 가능성이 있다고 하지 않으면 안 된다. "만약 가시적 대상성(對象性)의 존재를 의식활동의 소산 속에 적어도 실현하려고 한다면, 그것을 가능케 하는 활동은 가시성(可視性)이 존재하고 있다는 사실의 유일한 근거인 감각활동 과정의 계속적 발전임을 직접 표시하는 활동이 되어야 한다는 것이 명백하다."

그런데, 내가 볼 수 있는 것을 눈에 보이려고 하는 몸짓을 나 자신에서, 또는 타인(他人)에서 알아차릴 때, 이러한 사실을 나는 어떻게 설명해야 될 것인가. 즉 내가 문제로 삼는 것은 "어떻게 하여 인간은 이러한 활동 그 자체를 자신 속에 발전시킬 수 있을까"이다. 그리고 "무엇 때문에 이러한 작용을 하는가"를 묻지 않는다.

만약 내가 대상의 촉표상(觸表象)을 묘출(描出)하려고 한다면, 자연히 나는 그 대상을 반복함으로써 그 촉표상을 반복할 수밖에 별 도리가 없다. 따라서, 나는 간접적으로만 촉표상을 재현하는 데 그치고, 아무런 직접적으로 촉표상을 정복해야 할 수단을 갖지 않게 된다. 이와 같이 재현으로 얻어진 촉표상은 기껏해야 원래의 촉표상과 같은 것임에 불과하여 아무런 발전도 없다.

그렇지만, 이와 같이 가촉성(可觸性)을 분리할 수 없었던 동일 대상에서 그 가시성(可視性)을 독립한 것으로서, 말하자면 해방할 수가 있다. 다만, 단

순히 윤곽을 묘사하는 일로도 촉각에 대해서는 결코 할 수 없었던 것을 시각에 대하여 할 수 있는 것이다. 즉 우리는 대상의 가시성이 우리에게 보이는 것을 창조하는 것이다. 환언하면, "종래 우리의 시표상(視表象)의 소유를 형성하고 있던 것과는 다른 어떤 새로운 것을 산출하는 것이다."[55]

이미 말한 바와 같이, 오로지 볼 수 있는 것으로서의 실재를 지각하고 또는 재생하면서, 다만 그것에 수동적으로 대립하고 있는 동안은, 환언하면 감관(感官)의, 말하자면 단순하게 수용할 뿐인 태도, 즉 시각심상(視覺心像)의 연합에 자기를 수동적으로 맡기고 있는 동안은 변천무상한 실재의 혼란과 미망(迷妄)의 상태에서 벗어날 수는 없다. 그렇다고 하여, 이러한 실재를 사유·인식, 또는 단순히 감정으로 정복하려고 한다면, 그 시도는 곧 가능성을 파괴하는 것이라는 것을 논하여 왔다. 따라서, 이와 같은 위험한 상태에서 벗어나서 가시적 실재에 관한 나의 표상을 다시 높이 발전시키기 위해서는 어떤 능동적 태도가 필요하게 되는 것은 자명한 이치이다. 그리고 이 능동적 태도란, 즉 눈이 의식에 공급하는 것을 눈에 대하여 실현하는 일이며, 이 일은 자연히 외면적 활동의 영역으로 된다. 그러나 이 "외면적 활동은 시각활동이 행해지는 내면적 과정에서 이미 대립하는 것은 아니고, 그 내면적 과정으로 직접 연락하고, 외면적 행동의 영역으로 연장된 내면적 과정의 계속이다."[56]

나의 정신적 활동이 어떤 무엇인가의 직관적 소유에 촉진되어, 그것을 다시 보여져야 할 것으로 지시하려고 하는 어떠한 몸짓으로 되어 어떤 작용을 한다고 하면, 그것은 시각 그 자체의 발전한 모습이며, 그 이외의 어떠한 작용도 아니다. 즉 최초 시각으로 제공된, 볼 수 있어야 할 표상은 인간본성의 표출능력에 의해 새롭게 발전하는 것이다. 이렇게 해서 비로소 본다고 하는 것이 존재양식에 표출되는 것이며, 따라서 이 과정은, 즉 '본다'라고 하는 움직임 그 자체의 발전으로 되는 것이다. 환언하면, 감각 및 지각과 같이 시작하여 끝에 표출운동으로 진전하는 과정은 전적으로 동일한 과정이다. 결코

그것은 두 개의 다른 과정이며, 그 하나는 시각표상(視覺表象)의 발전과 함께 끝나고, 다른 하나는 내면적으로 존재하는 표상을 외면적으로 모사(模寫)하려고 하는 시도와 함께 시작되는 것은 아니다.[57]

보통 상식적인 것은 직관적 의식에 주어진 것을 원형(原型)으로 간주하고, 외면적으로 표현하는 활동을 그 모사로서 생각하고 있는데〔만약 이와 같이 믿으면, 몸짓이든가 졸렬한 회화(繪畵)와 같은 극히 불완전한 것과 눈의 기억에 있는 사물의 가시적 현상은 어떻게 비교해야 할 것인가〕, 그러나 이와 같은 것은 마치 언어와 사유를 대립시켜서, 그리고 사유는 언어로 완전히 표현되든 표현되지 않든, 표현되는 것과 믿게 되는 것과는 아무런 다를 바가 없다. 왜냐하면, 그 사유를 증명하려고 한다면, 다시 언어로서 할 수밖에는 도리가 없을 것이다. 그런데, 만일 언어와 사유를 독립한 두 개의 것으로 볼 때에는, 그 양자의 일치, 또는 불일치는 어떻게 증명돼야 할 것인가. 결국, 사유는 언어의 발전형식이면서 다른 이자(二者)가 아님을 인정하지 않을 수 없다. 마찬가지로, 의식(意識)이 가시적 사물에서 구성하는 내면적 사상(事象)이 표출기관(表出機關)에까지 확장되어서, 그리고 다시 시각에 의해서만 지각할 수 있는 것을 산출한다고 하는 것은 원형(原型)과 모사(模寫)의 관계로는 설명되지 않을 것이다. "발생하자마자 곧 소멸하는 몸짓이나 회화적(繪畵的) 묘사활동의 극히 초보적인 시도에서까지도 손은 눈이 이미 한 것을 하는 것은 아니다. 오히려 손은 눈이 하는 것을 꼭 눈 자신이 그 생활의 종말(終末)에 이른 점에서 인수(引受)하여 다시 발전시켜, 그리고 그 발전을 계속하는 것이다." 다만, 단순한 일선(一線)을 획(劃)하는 일, 또는 직관적인 것을 묘출(描出)하려고 하는 단순한 한 몸짓, 그 일이 이미 시각의 특수기관인 눈이 자기 힘으로써는 할 수 없는 일을 하는 것이다. 즉 볼 수 있는 것을 묘사하는 활동이라는 것은 종래 인간 기능의 일정한 부분에 억제되고 있던 과정이 그 자신의 개전(開展)을 위하여 그 기능 내에서 점점 확대, 발전해, 나중에는 외부

로 지각할 수 있는 운동과정으로 된 것에 지나지 않는다. 이와 같은 과정을 모방운동(模倣運動)이라든가 유희운동(遊戲運動)이라고 하는 것은 벌써 의미 없는 잠꼬대이다.

되풀이하여 말하지만, 직관작용(直觀作用)과 표현작용(表現作用)은 결코 별개의 것은 아니다. 오히려 표현작용은 직관작용에 의하여 얻어진 것을 발전시켜서 감각적으로 지시할 수 있는 형식으로 존재하는 현실화된 의식성소(意識成素)로 되는 작용일 따름이다. 암흑무한(暗黑無限)한 의식의 피안(彼岸)에서 떠오르는 직관작용은 그 완결에서 표출작용(表出作用)의 한없는 가능성으로 옮겨 가는 것이다. 직관작용의 포만상태(飽滿狀態)는 곧 이것 또한 표현작용의 발단(發端)이다.

(5) 예술활동의 성립

예술가(藝術家)의 구성활동(構成活動) 또는 묘출활동(描出活動)이란 시각과정(視覺過程)의 발전일 다름이며, 그것으로서 인간의 실재의식(實在意識)의 독자적 영역이 성립하는데, 그러나 단순한 수동적 시각적 지각이 그 자신에서 연관된 가시계(可視界)를 한정할 수 없는 것과 같이, 단순한 직관적 관계도 아직 자연에 대한 예술적 관계를 규정할 수 없다.

이같은 직관의 가치가 고양(高揚)될 때는 자연히 직관작용(直觀作用)이 다른 정신작용(精神作用, 예컨대 사유작용)과 보다 강하게 관련하게 되든가, 또는 직관작용 그 자체가 실재를 파악하는 유일의 최고 수단으로 간주하게 된다.

그렇지만, 첫번째의 경우에서 직관이 사유에 관계하는 일이 크면 클수록 직관 고유의 가치는 숨게 된다. 이 일은 이미 말한 바와 같이, 사유는 다만 사유에 대해서만 표준으로 될 수 있는 것이고, 사유는 그것과 다른 직관에 대한 평가의 기초로는 될 수 없기 때문이다. 환언한다면, "사유적 지식은 가시적

측면에서 관계된 자연의 예술에 대한 특수관계를 설명할 수는 없다. 사유하는 일은 아는 일이지 보는 일이 아니기 때문이다. 오히려 예술가의 본다고 하는 것은 사유하는 것, 인식하는 것이 정지하였을 때 비로소 시작되는 것이다."[58]

두번째 경우, 직관이 그 자신을 위하여 고조(高潮)된 경우도 이 또한 자연에 대한 예술적 태도라고는 말할 수 없다. 왜냐하면, 이러한 경우 그것은 자연에 대한 수동적 직관관계에 그치든가, 또는 자연에 대하여 감상적 태도를 취하고, 다만 감정적 체험과 정조(情調)에 그치는 것으로 되기 때문이다.

보통 감정의 고양은 실재의 직관적 파악에의 접근으로 생각되고 있지만, 그러나 이러한 태도는 가시적 세계를 다만 '제일(祭日)에 본 세계(世界)'로만 받아들이는 것이다. 이러한 태도로 나오는 것의 예술가에 대하는 열렬한 감격은 과학적 수단과 동일한 수단에 의하여 예술에 육박할 수 있다고 믿는 자의 냉정과 함께 예술적 체험에게는 무연(無緣)한 중생(衆生)이다. 자연에 대한 수동적 직관, 분석적 기술(記述) 등은 예술적 태도가 아니다. 예술가의 특색은 눈에 시현(示現)되는 것을 능동적으로 소유하려고 노력하는 데 있고, 직관적 지각에서 곧 직관적 표현으로 옮겨 나가는 데 있다. 환언한다면, "예술가의 자연에 대하는 관계는 결코 직관관계(直觀關係)가 아니고, 표현관계(表現關係)이다."[59]

예술적 활동에서는 신체적 활동과 정신적 활동과의 대립은 의미를 갖지 못한다. 가시적 존재인 예술을 정신적인 것의 한 상징이며, 내면적 사상(事象)의 기계적 모사(模寫)라고 하는 자에 저주(詛呪)가 되라. 예술적 작용에서는 직관작용(直觀作用)이나 표상작용(表象作用)은 다만 그 발단의 출발점을 의미하는 데 불과하다. 그 모든 발전과 완성과는 예술적 구성활동(構成活動)에 있다. 인간의 내부에는 예술적 노력의 목표라는 것을 완성할 수 있는 기관(器官)은 전혀 존재하지 않는다. 목표에 통하는 길의 발단에 이르기 위해서

까지도 예술가는 외면적 활동에 착수하지 않으면 안 된다. "인간의 표상충동(表象衝動)이 자기 신체의 외면적 기관을 움직여 눈 및 두뇌 활동에 손의 활동이 상반(相伴)하는 순간에 비로소 자기의 예술적 생활의 높은 발전이 시작된다."[60]

그때 비로소 암흑(暗黑)과 구속(拘束)은 명료와 자유에 이른다. 예술적 활동은 전혀 최초부터 자기의 활동을 외부로 확장하고, 그리고 전혀 한정된 파착(把捉)할 수 있는 감각적으로 지시할 수 있는 작품으로 되지 않으면 안 된다. 이런 까닭에 예술적 창작활동은 그 시각적 활동의 계속(즉 눈의 지각에서 시작되는 것을 일정 형태의 형태로 발전시키는 일)으로 보아야 하며, 따라서 "눈은 자기 힘으로는 스스로 시작한 일을 완성시킬 수 없고, 스스로 공급한 감각재료를 정신적 가치로 형성할 수 있기 위해서는 인간 전체를 일정한 활동으로 옮기지 않으면 안 된다."[61] 여기에서 비로소, 예술적 구성활동에서 의식생활의 일정한 발전이 나타나는 것이다. 즉 그 의식(意識)은 절대적 명료성과 한정성으로 발전하는 것이다. 이와 같이 하여 가시계(可視界)의 세계가 생겨나게 될 수 있는 것이다.

그런데, 내가 대상에 대한 상식적 대태(對態)을 넘어서 보다 명징한, 보다 투철한 관찰에 처할 때 나는 거기서 일종의 무한(無限)이 있음을 안다. 이 무한은 사실상 눈에 대해서는 존재할 수 없고, 사유적(思惟的) 오성(悟性)에 대하여서 존재하는 무한이다. 그것은 '사유(思惟)된 무한(無限)'이다. 엄밀히 생각하여 볼 때 눈에 대하여서는 어떠한 무한도 존재하지 않는다. 오히려 눈은 유한(有限)에 면(面)하고 있을 뿐이다. 왜냐하면, 세계는 눈에 대해서는 그때마다 그 도달 거리의 한계에 도달하고 있는 곳에서 전혀 끝나고 있기 때문이다. 즉 내가 단순히 보는 태도를 취하고 있는 동안은 세계는 나에게는 단순한 유한으로 생각되어 결코 무한같이 생각되지 않는다. 그렇다면, 가시계에는 어떠한 무한은 없는 것일까? 피들러에 의하면, 예술가와 그것에 접근할

수 있는 자만이 접근할 수 있는 일종의 무한이, 게다가 '사유된 무한'과는 전혀 무관계의 무한이 있다고 하는 것이다. 그 무한이란, 즉 예술가가 가시적 현상을 명료성과 한정성에 구성하려고 하는 노력의 기원(起源)에 있다. 이와 같은 무한이야말로 볼 수 있는 것의 세계에서의 진짜 무한이다. 왜냐하면, 가시계를 시현(示現)하려고 하는 예술적 활동에는 다만 늘 생신(生新)한 노력이 있을 뿐이고, 해결해야 할 과제나 도달해야 할 목표라 하는 것 같은 것은 의미 없는 것이기 때문이다.

(6) 예술활동의 본질

전술(前述)한 것같이 예술이 명료한 가시계(可視界)의 순수구성(純粹構成)이라고 한다면, 예술을 자연에서 특색 짓기 위한 가시적인 것 이외에 감정가치(感情價値)나 의미가치(意味價値)를 붙일 필요는 없게 된다. 그리고 또 예술의 목표는 자연에 있는 것도 아니다. 그렇다면, 예술과 자연과의 차이는 어느 곳에 있을 것인가.

과연, 예술적 활동으로 실재의 어떤 감각가치(感覺價値)와 의미가치가 창조되는 것을 부정할 수는 없다. 이 의미에서 굉대(宏大)한 존재 영역에는 감각가치나 의미가치의 알 수 없는 것은 없다고 하여도 좋다. 그렇지만, 나는 예술에 의해서 비로소 그들을 터득하는 것은 아니다. 예술의 경우에는 이미 그 가치는 의미를 달리하지 않으면 안 된다. 만일 예술적 활동의 소산을 감각 또는 사유에 대하여 이용한다면, 이것은 또 시각의 단순한 지각 및 표상으로써 할 수 있는 것이며, 전혀 반드시 복잡한 예술활동을 필요로 하지 않는다. 예술활동은 다만 어떤 현상의 가시성의 순수한 표현을 만들기 위해서만 필요로 하게 되는 것이다. 다만, 단순히 가시적 자연을 감각이나 사유에서만 정복하는 것은 이미 이전에 구명(究明)한 것같이, 그것은 현상(現象)의 가시성을 멸각(滅却)시키는 것이다. 게다가 또 시각의 단순한 지각이나 표상에는

사물의 가시성을 독립적 표현의 형(形)으로 나타내는 어떠한 수단도 없다. 그러니까 예술의 본질은 자연히 감각가치, 의미가치를 붙이는 데 있는 것이 아니고, 자연의 가시성을 순수하게 독립적 형식답게 하여 다른 모든 관심에서 분리시키는 데 있다. 벌써 예술가는 단순히 눈 또는 상상력(想像力)을 가지고서가 아니라 그의 전 인격으로써, 전 신체의 감각능력으로써, 손의 활동으로써 직관에서 시작하여 표출로 끝나는 과정에 몰두함으로써 순수하게 예술적으로 될 수 있다.

이와 같이 능동적으로 사물의 가시성에 면하는 것으로서, 비로소 사물의 가시성은 명료성과 완전성에로 발전할 수 있는 것이다. 그리고, 예술활동의 본질은 바로 여기에 있는 것이다. 이와 같은 활동에 의하여 사물에 붙어 있던 가시성은 사물에서 유리(遊離)되어서 독립적 존재가(存在價)를 얻는다. 그러기 위해서는 그 자신 가시적인 소재를 필요로 한다. 이 소재에 가공함으로써 비로소 순수한 가시성의 존재가 생산될 수 있다. 즉 예술적 활동이란 이와 같은 소재와 자연과에 가공함으로써 제삼의 어떤 것, 즉 예술 그 자체를 창조한다. 이러한 의미에서 예술은 소재도 아니고 자연도 아니다. 그것은 사물의 가시성이 순수한 형식산물(形式産物)로서 나타나는 것이다. 이것은 또 타면(他面)에서 본다면, 예술의 목표에 따라서 본질은 자연 이외에 있지 않으면 안 된다. 물론, 예술적 활동의 목표는 자연이 볼 수 있는 것으로 제공되는 것으로서, 제공되는 것을 미술적 표현으로 실현하려고 하는 데 있다고 말할 수 있을 것이다. 그렇지만, 이와 같이 하여 생긴 생산물은 벌서 보통의 의미에서의 가시적 자연 그 자체는 아니다. 오히려 예술적 소산은 이같은 가시적 자연이 명료성과 획일성으로 발전된 일종의 다른 자연인 것이다. 이런 의미에서, 예술적 자연은 보통 의미에서의 가시적 자연은 아니다. 그러므로, 예술이 보통의 의미에서의 자연을 생산하는 것은 불가능함과 동시에 자연을 예술로 변형하기 위하여 자연에 감각가치나 의미가치를 부가할 필요도 없다.

과연 순수한 예술에서 우리는 자연 이전의 것을 요구해서는 안 된다. 그렇지만, 여기에서 말하는 자연이란 것은 벌써 보통 사람이 자유롭게 포착할 수 있는 것 같은 빈약한 자연상(自然相)은 아니고, 예술적 활동으로서 순수가능성(純粹可能性)이 예술적 형식으로까지 발전된 자연이다. 가시적 자연을 자연이면서, 거기에다가 예술답게 하는 것은 그 자연의 가시성 때문에 예술활동에서 행해지는 발전이다. "예술은 자연은 아니다. 왜냐하면, 예술은 가시계(可視界)의 의식이 일반적으로 제약되어 있는 상태로부터의 고양(高揚)을, 해방(解放)을 의미하기 때문이다. 거기에다가 예술은 자연이다. 왜냐하면, 예술은 자연의 가시적 현상을 파악하여, 그것을 감히 점점 더 명료하게, 적나라하게 계시(啓示)케 하는 과정일 따름이기 때문이다.[62]

다음으로, 예술적 형식이 문제가 된다. 이것에 대하여 보통인(普通人)은 다음과 같이 말한다. "가시적 자연은 그 가시적 형식인 점에서는 한정되어 있으나, 그러나 예술가는 자연에 주어진 형식을 일정한 시점에서 독립적 권리로써 자연 형식에 대립하는 형식으로 개조한다"고. 물론, 가시적 형식이 여전히 지각감관(知覺感官)의 과정이나 표상기관(表象器官)의 과정에 국한되어 있는 경우에도, 이미 어떤 의미에서 거기에는 가시적 형식이 있다. 왜냐하면, 만약 거기에 가시적 형식이 없다면, 어떤 것도 존재할 수 없기 때문이다. 그렇지만, 이 경우에서와 같이 가시적 형식은 저 의식의 미발전(未發展)인 혼돈상태로 해석되어 있어서, 단순히 언제나 의식의 지각(知覺)이나 표상(表象)으로 제약되고 있는 동안은, 가시적 형식은 부정의 상태에 있다. 이러한 부정의 상태에 있는 가시적 형식을 혼돈에서 명료로, 즉 내면적 과정의 불안정에서 외면적 표시의 한정성으로 발전시키는 과정을 보이는 것이 예술적 활동이다. 따라서, 이러한 활동으로 생산되는 형식, 즉 예술적 형식은 자연에서 멀어지는 데에 기본을 두어서는 안 되고, 오히려 자연에 될 수 있는 한 가까이 하는 데에 기본을 두지 않으면 안 된다.[63]

이러한 견해는 곧 단순히 자연의 가시적 형식으로 접근하는 데에도 예술적 활동이 필요하다고 하는 것으로도 된다. 즉 자연의 내오(內奧)의 본질을 파악하는 것은 외면적 표현, 즉 형식에까지 발전한 정신적 과정에만 주어지고 있다. 그 까닭에 예술적 형식과 자연 형식이 대립하는 것은 예술형식(藝術形式)에서 비로소 자연형식(自然形式)이 인식될 수 있다는 의미에서임이 틀림없다.

상술한 바와 같이, 예술적 활동의 본질은 순수 가시성(可視性)의 형식을 생산하는 데 있다. 따라서, 그 소산(所産)의 법칙성은 가시성의 법칙에 의하여 기초지어지지 않으면 안 된다. 따라서, 이 가시성의 법칙은 예술성의 아프리오리(a priori)이다. 예술가는 이 아프리오리의 법칙성을 구현함으로써만 그 본래의 특색이 가치지어질 수 있는 것이다. 따라서, 예술가는 이와 같은 목적을 위한 활동 이외에 어떠한 다른 관심에 의해서도 규정되어서는 안 된다.

위와 같은 예술활동의 본질에서 사실 존재하는 예술품에 대하여, 이러한 본질에 상응되는 이해를 보내는 일이 가능해진다. 그러하지만, 종래는 예술품에 대한 많은 오해가 행해지고 있다. 이것을 정리하여 말하면, 하나는 감각생활의 보조수단으로 하는 것이며, 다른 하나는 정신생활의 보조수단으로 하는 것이다. 이것을 다른 방면에서 말하면, 철학적 원리가 입혀져 있는 것과, 과학적 방법이 입혀져 있다고도 말할 수 있다. 그러하지만, 이와 같은 이해의 방법이 인간생활과 맞물려 있는 동안은 예술은 예술 고유의 방법으로 이해될 것으로 생각된다. 이같은 비예술적 관심을 제외함으로써만 예술은 정당하게 이해될 수 있다. 그렇다고 하여, 또 나는 예술을 이해하는 데 다만 단순히 시각의 관심만이 필요하다고 하는 것은 아니다. 생각건대, "가시적 자연은 보는 눈에 바탕을 두고 존재하지만, 예술은 벌써 눈만에 바탕 두고 존재하는 것은 아닌" 까닭이다.[64]

고로, 내가 예술의 본래 입장에 서서 예술을 이해하려고 한다면, 예술적 구성활동 그 자체를 스스로 체험하는 것으로서 해야 할 것이다. 이것은 또 예술가 그 자체의 태도이다. 그러기에 예술 본래의 이해는 또 예술가 자신밖에는 아무도 할 수 없는 일이 된다. 또 예술가로 될 수 있을지라도 적어도 예술적 구성활동의 소질이, 환언하면 시각작용에 기본을 둔 실재의식(實在意識)을 보다 높은 형식으로 발전시키는 욕구가 있다. 그렇지 않으면, 예술 본래의 이해에는 도달할 수 없을 것이다. 그리고 이러한 소질이 없는 자는 어떠한 외적(外的) 조건에 의해서도, 또 어떠한 교육으로서도, 예술활동 본래의 이해는 불가능하다.

　이 점으로 보아서 또 예술가에 대한 훼예포폄(毁譽褒貶)이 일치하지 않는 것도 이해할 수 있다. 생각건대, 예술가에 대한 모든 이해는 다른 사람들이 예술가의 활동에서 이루어지는 과정을 다소라도 체험할 수 있는 데에 기본을 두고 있기 때문이다. 게다가 그것은 다만 하시(何時)라도, 근사적(近似的)임에 지나지 않는다. 왜냐하면, 예술가의 의식 발전 그 자체는 다만 그 사람의 개성에 의해서만 진전되는 데 지나지 않기 때문이다. 따라서 예술가 상호간의 이해도 근사적인 데 불과하다. 그렇지만, 다른 어떠한 것보다도 예술가의 예술가에 대한 이해가 보다 근자적이라고 말하는 것은 그들의 노력의 목표가 동일하기 때문이다. 즉 예술가들은 자기의 체험에서 가시계(可視界)의 의식을 발전시키려고 하는 노력을 만족시키는 조형과정(造形過程)을 알기 때문이다.

　그렇지만, 보통 사람에게도 이러한 소질이 전혀 없는 것은 아니다. 다만 그들은 그 소질을 더욱 발전시킬 능력을 자기 안에서 알아차리지 못하고, 또는 있는 것을 알지 못하고, 오로지 충족할 수 없는 하나의 욕구로만 생각하고 있는 것이다. 즉 그들은 단순히 보는 것이나 본 것을 시각영역(視覺領域) 이상에 존재하는 목적으로 발전시킬 능력이 있는 것을 예감할 수 없는 데 대하

여, 예술가는 가시적 존재의 의식이 주어져 있다고 하는 단순한 사실이 이미 하나의 특수한 독립적 가치를 얻고 있다고 보는 것이다. 이와 같이 가시성(可視性) 그 자체의 혼돈, 미발전(未發展)의 상태에서 벗어나서 눈에 대하여 명료하고 확실한 구성, 실현하려고 하는 욕구가 생래(生來) 갖추어진 것만이 예술가의 계속적인 구성활동을 내면적으로 함께 체험할 수 있다. 즉 예술활동을 여실히 상상하고, 또 그것에 따르려고 노력함으로써 예술의 비고유(非固有)의 영역(즉 감각영역이나 가치영역)에서 떨어져, 그리고 단순한 가시성의 혼돈에서 빠져나와 예술의 순수한 세계 속에 사실상 높여질 수 있다. 그리고 모든 사상(事象)은 그 한정성, 질서, 합법성 에서 볼 수 있게 된다. "여기서 게다가, 또 다만 여기서만 예술은 계시(啓示)로 된다."[65] 즉 정신이 추구한 목적은 이러한 예술에서 성취되어, 시각으로 가시계(可視界)에 제출된, 항상 생긴 문제는 예술에서 늘 새로운 해답을 얻는 것이다.

예술활동을 이와 같이 보고, 이와 같이 풀이하고, 비로소 우리는 발생의 때와 곳, 여러 가지 소재적(素材的) 차별 등을 떠나서 어떠한 작품에 대해서도 이질감(feeling of unfamiliarity)을 느끼는 일 없이 정당하게 이해할 수 있을 것이다.

이리하여 또 예술의 문화가치가 이해된다. 즉 이것을 간략하게 말하면, 예술적 문화라는 것은 우리로 하여금 예술가와 함께 자연에 직접 대립시켜, 그리고 우리의 의식 앞에 나타나는 현상의 가시적 소재를 가시적 존재의 상관적(相關的)인 확인하기, 진실한 성소(成素)로 구성케 하는 것이다. 그리고, 정신적 불확실과 혼돈의 상태에서 정신적 명료성과 존재의 정신적 지배의 정상(頂上)으로 고양(高揚)시키는 데에 예술적 문화라는 것의 의의가 있다.

(7) 예술의 의의

단순한 가시적 자연을 필연적으로 그 명료성과 확실성으로 발전시킨다고

하는 의미로서의 예술활동과 사실상의 예술훈련(藝術訓練)과의 관계 여하, 또 이러한 의미에서의 예술이 인간의 정신적 상태에 대해서 갖는 의의(意義) 여하, 이들이 최후의 문제로서 남는다.

　예술창작(藝術創作)의 경우이건, 예술관조(藝術觀照)의 경우이건, 전술 (前述)의 절대적 의미가 내재되지 않는 한 그 존재권(存在權)은 부정된다. 그러나 이와 같은 결론은 내가 논한 바에 의해 용이하게 추출(抽出)될 수 있다고 하더라도, 원래 공간적 시간적으로 그 양상이 여러 가지로 변해서 나타나는 구성 및 창조의 욕구는 다종다양(多種多樣)한 인생의 다른 목적과 결합하거나, 또 여러 방면으로 발전하기 때문에 똑같이 이것을 규정할 수 없을 뿐만 아니라, 또 타면(他面)에서 인간에 대한 예술활동의 의의가 복잡다양함으로써 이러한 복잡한 생활양상에 대하여 일면적(一面的)으로 규정된 입장에서 기준을 구성한다는 것은 너무나 존대(尊大)한 태도라고 말하지 않을 수 없다. 생각컨대, 일반적으로 사상(思想)이라는 것은, 자칫하면 생활이나 활동의 규준(規準)되려고 하는 경향이 있으나, 그러나 우리가 정당하게 생각할 때에, 어떠한 활동이나 어떠한 행동도 "그것이 있는 것같이 있다." 그러한 존재권은 이론적(理論的) 성찰(省察) 이전에 이미 그들 활동이나 행동에 내재하고 있는 것을 깨닫는 것이다. 그러므로, 일행동(一行動)은 그 자신에 의하여 규정되고 발전되는 것이며, 다른 어떠한 것에 의해서도 규준되지 않는다. 이것을 예를 들어 말하면, 한 창작활동이나 행동은 그것과 동질동종(同質同種)의 창조활동이나 행동에 의해서만 규정된다. 마찬가지로 사상(思想)은, 사상에 의해서만 또 사상과 관계한다. 이것을 간단하게 말하면, 모든 관계는 동질 (同質, Homogenität)의 사이에서만 기초지어지는 것이며, 이질(異質, Hetero-genität)의 사이에서는 행해지지 않는다. 따라서 만약 사상이 사상의 권리(權利) 범위를 넘어서 다른 인식작용에 그 지배권(支配權)의 행사를 하고자 할 때, 그것은 말할 것도 없이 '월권(越權)'이다.

이런 고로, 나의 이 논(論)에서 기대하는 바도 예술훈련(藝術訓練)이나 예술관조(藝術觀照)의 복잡현란한 외피적(外皮的) 양상을 이론적으로 박탈하려고 하는 데에 있는 것은 아니다. 오히려 이러한 예술적 활동의 착종(錯綜)한 개전상태(開展狀態) 속에서 그 예술적 활동 고유의 근본현상을 포착해서 "사이비(似而非, Pseudo)인 예술적 노력을 어떠한 정도까지 참된 의미의 예술적 노력의 순수한 기원(起源)으로 환원(還元)할 수 있는가." 그리고 다음으로 또 "이러한 것이 여하한 정도까지 비예술적(非藝術的) 노력에 의하여 애매하게 되어 있는가"를 고찰하는 데 있다. 그리하여 전장(前章)에서 이미 말한 바의 예술품에 대하여, 관조(觀照)하는 사람의 여러 잡다한 관계에 대하여 운운한 의미는 예술에 대한 관계는 결국 유일하지 않으면 안 된다는 것을 의미하는 것은 아니다. 오히려 모든 방면의 문화권(文化圈)에서 예술에 접하는 것을 막지 않으나, 다만 내가 문제로 한 것은 "여하한 방법에 의해서만 예술품에서 그 가장 독자적인 내용을 포착할 수 있는가" 하는 것에 있고, 따라서 이것에 관련하여 "예술품의 성립과 존재는 인간에게 여하한 의미를 가져야 할 것인가"라고 하는 것을 결론(結論)하는 데 있다. 그런데 일반적으로 예술가의 임무는 "직관적(直觀的)인 것과 비직관적(非直觀的)인 것을 공통의 표현에서 통일(統一)하는" 데 있다고 말하고 있다.[66]

그러나, '예술적 창작의 본질적 내용에 대한 근원'이 가령 인간의 사유적(思惟的) 성질 속에서 구해지거나, 또는 감정적 성질 속에서 구해지거나, 어쨌든 간에 이런 내용의 직접적 표현은 예술가에게 거부되고 있는 것이다. 아니 예술적 활동의 의미는 '예술적 활동의 의미의 내용'으로서 주어진 것〔사유나 감정에 나타나지 않고 다만 시능력(試能力)에만 나타나는〕에 의하여 간접으로 표현하는 데 있다. 즉 예술의 임무는 '볼 수 있는 것'과 '볼 수 없는 것'과의 융합에 있는 것은 아니다. 따라서, 또 예술품의 가치는 형식과 내용〔그러나 예술에서는 형식과 내용의 구별은 이미 불가능한 일이다. 이 일은

『콘라트 피들러의 예술론(*Konrad Fiedlers Schriften über Kunst*)』(2BD. S. 258 ff)에서 논하고 있으나 여기서는 큰 필요를 느끼지 않는 까닭에 생략한다)을 벌써 단순한 형식도 아니고, 단순한 내용도 아닌 하나의 새로운 통일로 가져오는 정도의 여하에 있는 것도 아니다. 이러한 통일은 실제로 성립할 수 없는 것이다. 물론 나에게는 자연에 대한 여러 가지 관심이 있을 수 있을 뿐만 아니라 예술작품에서까지도 감각내포(感覺內包)나 또는 비직관적(非直觀的) 내용을 인정한다.

그러하나 예술의 최고 작품이란 "눈에 나타나는 소산에서 감각 및 사유의 전 영역에 속하는, 될 수 있는 대로 많은 요구를 충족하는 데에 가장 완전히 성공하고 있다"[67]는 것임을 의미하지 않는다. 좀더 이것을 상세히 말한다면, "예술적 작품은 먼저 첫번째로 눈만에 공급되고 있는 것같이 생각되는 조형적(造形的) 산물에서 감각에 대한 자극을 주어, 그리고 또 의식의 여러 가지 영역에 속하는 다양한 내용을 직관적 표현에서 실현하는 것은 아니다."[68] 오히려 이에 반하여 조형과정(造形過程)에서 실현하는 순수한 시각표상(視覺表象)의 발전에 대한 관심이 다른 입장에 따라서 조형적 작품을 제작하려고 하는 관심에 이겨 낸 곳에 그 최고 정점(頂點)이 있다. 환언하면, 예술가의 특징은 그가 자기의 구성활동을 저해하는 모든 감각적 내포(內包)나 사상적 내용(內容)에 대한 관심을 배척하고, 오로지 시각심상(視覺心象)을 발전시키려고 노력하는 일에 있다고 하는 데 있다. 따라서, 예술작품을 평가하는 경우, 예술가가 그 창작과정 중 그에게 어떠한 관심이 우위였던가를 물어야 할 것이며, 단순히 평가자(評價者) 자신이 작품에 접하였을 때의 관심에서 작품의 가치를 추출해서는 안 되는 것이다. 최고의 예술품의 특징은 "그 작품의 제작에서 시각표상(視覺表象)의 구성적 발전에서 점점 더 깊게 전진하려고 하는 노력이 다른 가치에 대한 어느 고려도 멀리 배후에 물리쳐 버리고 있는 점에 있다.[69] 예술가가 가시적 자연에서 직접 끄집어 낸 형상을 현실적 존재

로 구성하려고 할 때, 즉 그가 참된 의미에서의 예술적 활동에 종사하고 있을 때, 다만 그에게 의의(意義) 있는 것은 예술품에서 직접 가시적으로 표현될 수 있어야 할 것뿐이다.

　예술적 구성활동의 참된 의의를 이와 같이 볼 때, 비로소 나에게는 예술품에 대하여 탁(濁)하지 않은 눈으로써 대할 수 있다. 나에게는 이미 모든 감각적 사유적 부수가치(附隨價値)를 순수조형활동(純粹造形活動)으로 일정할 수는 없다. 나에게는 예술적 외의(外衣)를 걸친 모든 불순물의 부가치(副價値)를 인정하기에 앞서 인간이 예술적 재능으로 가시계에 대하여 놓인 특수관계를 부단히 실증하지 않으면 안 된다.

　나는 또 내가 의미하는 참된 예술적 활동과 사실상의 예술훈련의 관계를 각 시대, 각 민족에 걸쳐 이것을 고찰할 수가 있다. 즉 아직 참된 의미에서 예술기(藝術期)에 들지 않은 단계의 많은 경우에는 소위 예술제작(藝術制作)이란 것에는 예술이란 미명(美名) 아래 빈약한 내용의 유희(遊戱)가 소득인 것처럼 발호(跋扈)하고 있는 것을 본다. 물론 이러한 예술훈련이 가령 졸렬히 방일(放逸)에 빠져 동떨어진 목표에 이끌려 있어도, 거기에는 근원적인 예술능력(藝術能力) 및 의욕의 나타남이 잠재하지 않는다고 말할 수 없다. 그리고 이런 시대에서는 아무리 자기 자신에 충실한 예술적 천재(天才)가 태어났다 하더라도 그는 시대의 불손(不遜)한 예술훈련 때문에, 즉 자기의 약점을 허위(虛僞)의 광채에 의하여 음폐(陰蔽)하려고 하는 예술훈련 때문에 그 천재의 발전이 위축된다.

　그렇지만 어느 시대, 어느 민족에서는 특수한 예술적 능력이 경탄할 정도로 고양된다. 이러한 경우에는 모든 관심은 특수한 하나의 관심 때문에 숨겨져, 다만 하나의 관심만이 확대되며, 다수의 천재(天才)는 이 때문에 전 노작(勞作)을 바친다. 이런 시대에서야말로 예술적 천재는 그 능력을 다하고, 존재의 가능성은 극히 완전한 뇌호(牢乎)한 표현으로 표현되어서 가시성의 조

형적(造形的) 발전이 독자의 생산물로서 나타나게 된다. 이러한 예술의 황금 시대에 비로소 참된 의미에서의 예술활동이 예술훈련의 전 영역을 지배하게 된다. 눈이 인간활동의 모든 소산에 관계하고 있는 한 가시적 형식을 발견하려고 하는 노력이 강하게 움직인다. 이때 손의 구성작용을 이끄는 것은 비직관적(非直觀的)인 것을 직관적으로 표현하려고 하는 노력도 아니고, 예술적 관심 이외의 관심을 목표로 하고, 그 때문에 각종의 동기(動機)가 통일되고 있는 것으로 보는 반성적(反省的) 사유작용(思惟作用)도 아니고, 가시적 자연을 다만 감각적으로 자극케 하려는 욕구도 아니다. 손의 구성작용을 이끄는 것은 오직 눈의 관심뿐이다. 어떤 감각적 자연물이나 이종(異種)의 관심이 유력(有力)하게 활동하고 있다. 인간소산(人間所産)의 등과는 반대로, 이 구성작용에서는 자기의 가시성을 위해서만 존재하고 있다고 생각되는 것을 생산하는 일이 중대한 문제이다. 소위 양식화(樣式化)라는 것의 신비는 모든 대상을 일정의 형상으로 발전한 시각표상(視覺表象)으로서 실현하는 점에 있다. 예술의 황금시대(黃金時代)란, 이러한 양식화의 구성작용(構成作用) 이 가장 순하게 행해지고 있는 시대인 것이다. 그러하지만, 양식화의 구성작용이 순수하게 행해지지 않게 될 때는 전술(前述)한 것은 무시되어, 모든 사상적(思想的), 윤리적(倫理的), 미적(美的) 욕구 및 묘사(描寫), 모방(模倣) 등의 욕구가 예술활동을 지배하게 된다. 즉 이는 분명히 예술의 멸망이다. 이리하여, 방종(放縱)과 타락(墮落)이 예술을 지배한다. 손의 구성작용은 벌써 표현에까지 발전하는 시각과정에 오로지 섬길 수 없게 된 모든 종류의 부수가치(附隨價値)가 본래의 예술적 표현가치(表現價値)를 바꾸고, 이것을 역사적 사례에서 본다면, 그리스 예술의 황금시대에 이어지는 수 세기 및 근대 예술의 전성시대에 연결되는 수 세기이다.

순수한 양식화(樣式化)의 구성작용으로 생산된 것은 양식의 구성작용이 순수하게 행해지지 않는 시대로서는 하나의 모범으로 되고, 그리고 그것이

준수되고, 모방되어 가는 한 하나의 전통을 만든다. 그러나 그 전통으로 된 모범적 작품의 형식은 벌써 내면적으로 체험되어 독립적으로 발전되어진 것은 아니고, 다만 물려받은 것일 뿐이다. 그들의 형식은 벌서 내면적 필연성을 잃고, 그들이 배울 수 있는 것으로 하여 어렵지 않게 손에 넣기 위하여 쓰여진다. 그것에는 벌써 형식으로서의 권위가 없다. 그 형식은 벌써 방종한 비예술적 경향을 위하여 그 순수성을 잃어버리게 되어 버린다. 나는 예술의 역사에서 이러한 경향의 부침(浮沈)을 본다. 그것은 곧 예술의 성쇠(盛衰)를 이야기해 주는 것이다. 전통(傳統)은 예술활동의 순수성을 혼돈시키는 것이다. 전통은 예술의 타락을 의미하는 데 불과하다. 그러기에 소위 황금시대의 예술작품이라는 것에 의하여 나는 다음의 일사(一事)를 배워 알아야 할 것이다. 즉 모든 예술활동은 각 시대, 각 민족마다 어떠한 것을 모범으로 하지 않고, 따라서 전통이라는 것을 무시하고, 다만 각각 그 자신에 순수한 양식화(樣式化)의 구성작용에 노력해야 할 것이라고.

그런데, 여전히 다음에 밝히지 않으면 안 될 일은, 인간의 감각적 성질의 모든 측면과 사유적 정신의 모든 관심으로써 예술가의 형식적 성질과 내용적 의미를 포착하려고 하는 일의 잘못인 것이다. 이와 같은 태도의 목표는 반성적(反省的) 사유가치나 심정적(心情的) 쾌감의 욕구 등 모든 것에 대한 자극이 예술가에게서 합일(合一)되는 것에 있는 것이다. 즉 여기에 예술의 가치를 알게 되는 것이다. 이와 같은 생각은 외연적(外延的) 내포적(內包的) 획득이 무제한으로 높여져, 따라서 예술가라고 하는 것 같은 극히 일면적(一面的)인 것이 인간의 내계(內界) 전체에 커다란 권력을 확장하여 오게 된다고 생각하는 것이다. 이와 같은 현상의 가장 현저한 예는, 소위 종교예술(宗教藝術)이라는 것이다. 종교예술에서는(가시적으로 나에게 육박하는 것의) 감각적 힘과〔효과의 심도(深度)라는 점에서는 어떠한 것도 미치지 못한다〕정신적 힘과 합일(合一)하고 있다. 저급예술(低級藝術)에서까지도 인간의 감

각적 감정적 사유적 욕구에 심각한 효과가 미치는 이상, 고급예술(高級藝術)에서는 더욱더 종교적 사상의 세계까지가 명백한 형성의 힘에 의하여 가장 한정된 형상의 세계로 되기 때문에, 종교적 관심이 모든 인간적 정신생활이나 심정생활(心情生活)에 권위를 갖는 한 종교와 결합된 예술이 가장 그 사명을 다할 수 있는 것, 아니 오히려 예술의 시원(始源)을 이와 같은 필연적 결합에서 설명할 수 있어야 할 것으로 여겨지고 있는 것도 무리는 아니다. 그러하지만, 이와 같은 효과는 이미 예술 본래의 효과는 아니다. 이와 같음은 오히려 각종 잡다한 효과의 가장 불명료한 혼합체(混合體)이다. 내가 상술한 것과 같이 예술에 대하여 정감적(情感的)으로 침잠(沈潛)하고 있으면, 그때의 감격이란 과연 어떠한 종류의 것일까. 그것은 틀림없이 내가 각종의 내면적 상태의 부단(不斷)한 변전(變轉)에 전혀 몰의지적(沒意志的)으로 자기를 맡기고 있는 상태임에 지나지 않는다. 과연 사유적 요구나 심정적 쾌감 등 각종 욕구를 예술품이라는 하나의 중심점에 모아 정리함으로써 통일적인 전적(全的) 인상(印象)이 얻어진다고 하면, 그만큼 형편이 좋은 일은 없을 것이다. 그러나, 이같은 의미에서의 예술가의 효과는 요컨대 '일종의 자기수용(自己受用, eine Art selbstgenss)'임에 지나지 않는다. 즉 나는 수동적 감수성의 상태에 자기를 한짝으로 하고 있는 것이다.[70]

이같이 수동적으로 예술의 효과에 침잠하는 것은 능동적 정신적 증진활동과는 양립(兩立)할 수 없다. 이런 이유로써 실제 근대에서 일반적으로 예술을 장래의 인간 정신적 발전의 줄거리에서 삭제하려고 하여, 또는 예술에 대하여 과학적 연구의 엄숙한 임무에의 공동(共働)을 요구하는 혹종(或種)의 운동이 일고 있다. 그러하지만, 이와 같은 운동은 그것이 정신생활에서 예술의 역할을 무시한다고 하기 때문에 도리어 그것이 잘못된 예술의 본질과 의의에서 출발하고 있는 까닭에 타파되지 않으면 안 된다. 이리하여 내가 참된 의미에서의 예술의 본질과 의의를 정당히 이해할 때, 그때 비로소 정당한 예

술적 효과가 얻어질 것이다.

최후로, 사물의 가시성(可視性)을 조형적(造形的)으로 발전시키는 활동에 나는 어떠한 가치를 붙일 수 있을까.

예술이 인간의 전생활(全生活)에 사실상 미치는 영향은 다양하므로, 예술의 가치와 의의를 인식하려는 목적이 생기는 것은 자명(自明)한 일이다. 즉 나는 이 논고(論考)의 당연한 결과로서, 예술이 그 가장 깊은 본질의 공명한 이해에 기본을 두고, 당연히 획득해야 할 보편적 가치를 구하지 않으면 안 된다. 그러나 여기에서는, 이와 같은 최후의 토구(討究)를 하려고도 생각하지 않으며, 또 할 수도 없다. 다만, 나는 이 연구의 전국(全局)을 모아 정리하여 다음과 같은 견해에 도달하는 것만으로써 만족한다. 즉 예술활동의 신비한 의미를 은폐하고 있던 모든 음영(陰影)을 없애고, 예술적 활동 속에서 그것과는 전혀 다른 인생의 영역의 유익한 효과를 구하는 일을 피하지 않으면 안 된다. 환언하면, 인식활동(認識活動)의 전진적(前進的) 노작(勞作), 도의적(道義的) 관념의 교화욕구(敎化欲求), 미적(美的) 감수성의 동경(憧憬) 등 모든 정신 욕구에 예술의 전 생명의 가치를 의존시키지 않고, 오히려 그것에 반항하고, 그것을 정복하여, 예술은 예술 자신의 영역에 머물지 않으면 안 되는 것으로, 이와 같은 잡다한 성질은 예술의 존립에 대하여 어떠한 이해관계도 가질 수 없다는 결론에 도달하는 것이다. 이리하여, 비로소 나는 사유(思惟)하고, 의욕(意慾)하며, 미적으로 감수(感受)하는 성질과는 전혀 다른 것을 예술에서 얻는다. 어떠한 행동도 어떤 목적을 위한 수단으로 하여서는 안 될지어다. 어떤 존재도, 어떤 기대되는 존재에 대한 준비도 하지 말지어다. 예술 그 자신이 성취하는 효과는 그 자신에서, 그리고 각 순간에서 충분히 완전하게 다한 효과이다. 그것은 그것과 동떨어진 생명영역(生命領域)에 유의해야 할 효과도 아니며, 불확실한 미래를 기대하는 것도 아니다. 이리하여 생긴 것은 어떠한 시간에도 제약되지 않고, 사상(事象)의 여하한 관계에도 종

속되고 있지 않은 확호(確乎)한 명료성과 확실성과 필연성을 갖춘 하나의 독립적 존재이다.

이상 나의 소론(所論)은 전적(全的) 입장에 서서 모든 정신적 작용을 상호인과관계(因果關係)의 연쇄에서만 설명하려고 하는 자들에게는 일면적(一面的)이고 편파된 것으로서 비칠 것이다.그렇지만, 그들의 관찰방법(觀察方法)으로부터는 온갖 특수현상은 모두 절대적 가치를 잃고, 상대적 가치들이 얻어지지 않는다. 왜냐하면, 그들은 다만 보편의 상(相)의 아래서만 특수(特殊)를 보는 것을 알고, 특수를 도 특수의 상의 아래에 보기를 모르기 때문이다. 까닭에 그들의 생각하는 방식은 어떤 의미에서는 정당하다고 할 수 있으나, 또 어떤 의미에서는 반드시 정당하다고 말할 수 없다. 여기에서, 이러한 생각하는 방식 외에 특수를 특수의 상 아래에서 그 절대적 가치를 인정하는, 생각하는 방식이 존립할 수 있는 것이다.

이와 같은 의미에서 내가 예술적 활동에서 모든 다른 요구나 입장을 사상(捨象)하고, 순수하게 예술 그것 고유의 본질과 의의와를 보고, 예술의 절대적 가치를 운위(云爲)하는 것은 또 반드시 무의미한 일도 아닐 것이다라고 하는 것은, 특수는 또 특수로부터만이 설명되어야 할 어떤 특수상(特殊相)이 존재하기 때문이며, 이 특수상에서 또 인간의 어떤 정신적 활동은 그 완전한 발전을 종극(終極)에까지 고양할 수 있기 때문이다.

또한, 피들러는 그의 논문집(論文集) 제1권〔헤르만 코너스(Hermann Konnerth) 편찬〕중 「예술작품의 평가문제」 및 「예술적 활동의 기원」의 문제에서는 조형미술(造形美術)을 주로 문제로 하였으나, 후에 그 보충논문으로 나타난 「현실과 예술」(논문집 제2권)의 문제에서는 다시 시가(詩歌)에도 미치고 있다. 그러나 그의 가장 주가 되는 과제는 조형미술적 활동의 본질과 의의의 문제였던 까닭에, 여기서는 우선 그것만을 고찰한 것이다.

참고서(參考書)

Conrad Fiedlers Schriften über Kunst, Herausgegeben von Hans Marbach, Leipzig: Hirzel, 1896.

Ernst Meumann, *Ästhetik der Gegenwart*, Leipzig: Quelle & Meyer Verlag, 1908.

Arminio Janner, *Adolf Hildebrand's und Conrad Fiedler's Kunsttheorie*, Locarno, 1912.

フィードレル 著, 金田廉 譯, 『フイードレル藝術論』, 東京: 第一書房, 1928.

ヒルデブラント 著, 清水清 譯, 『造形美術に於ける形式の問題』, 岩波書店, 1927.

(이상 참고한 것)

Hermann Konnerth, *Die Kunsttheorie Conrad Fiedlers*, München und Leipzig, R. Piper & Co., 1909.

Hans Paret, *Konrad Fiedler*, Stuttgart: F. Enke, 1920.

(이상 참고되지 않은 것)

미학의 사적(史的) 개관(槪觀)

프렐류드

고래(古來)로, 어떠한 학문임을 막론하고 그 근원을 고석(古昔) 희랍문화(希臘文化)에서 찾아 왔다. 그러나 엄밀한 의미에서의 학문은, 즉 비센샤프트(Wissenschaft)는 데카르트(R. Descartes), 라이프니츠(G. W. von Leibniz) 이후, 다시 더 정확한 점에서 말하자면 칸트(I. Kant)의 비평철학(批評哲學)이 수립되어 학(學)이 학으로서의 권리 문제(Questio Juris)를 찾아서 그 개유(個有)의 방법론이 명료히 수립됨으로써 바야흐로 학(學)이 엄밀과학(嚴密科學)으로 운위(云謂)케 된 것은 췌언(贅言)을 요하지 않는 일반적 사실이다.

이제 필자가 간단 혹은 장황히 기록코자 하는 본문도 전술(前述)한 의미에서 칸트 이후, 적어도 방법론의 논점에서 본 미학(美學)을, 페히너(G. T. Fechner)가 수립한 경험적 과학적 미학을 서술함으로써 기점을 삼는 것이 가하지 아님이 아니나, 그러나 『현대미학의 문제(現代美學の問題)』란 저서에서 오니시(大西) 교수가 말한 바와 같이 "현대미학의 다양의 문제의 의의가 한편으론 이 학문의 역사적 사정과 다른 한편으론 그 내면의 체계적 관계에 인하여 규정되었다"느니보다 종래 미학에서는 그 체계적 문제의 중심 자체가 항상 역사적 사정에 인하여 현저한 동요(動搖)를 이루었으므로, 미학의 내면(diesseit)·외면(jenseit)을 다 같이 역사적 관계에서 고려치 않을 수가 없

다. 환언하면, 오인(吾人)이 미학의 체계적 문제를 운운할 때 오인은 반드시 '역사'에서, 미학의 역사적 관계를 운운할 때 반드시 '체계'에서 성찰하지 아니하면 아니 되는 까닭에, 창졸간(蒼卒間)의 기초이나마 미학을 사적(史的)으로 개관하려는 본문이 전술한 의미에서 그 어떠한 역할이 될 것이요, 또한 한편으로 이 일문(一文)이 장차 이 땅에 이식(移植)되어 개화결실(開花結實)의 미과(美果)를 이룰 미술의 앞장(前衛)이 되기를, 환언하면 소개역(紹介役)이 되기를 자부(이것은 결국 왕 중의 왕(king of kings)을 의식에 두고 하는 말이 아니다. 독자는 서량(恕諒)하라)하고 나서는 이상(장차 앞날을 두고, 필자가 얼마나 이 일을 위하여 희생하겠느냐 하는 것은 담보의 한이 아니지만) 사학(斯學)의 사적 개관이 불가피의 경로일까 한다.

1.

현학적인(pedantic) 희랍(希臘) ─실로 현학적인 희랍─, 크로체(S. B. Croce)의 구문(口吻)을 빌려 말하면, 순수쾌락주의(純粹快樂主義)·도덕주의(道德主義)·감계주의(鑑戒主義)에 얽매여 모든 사물을 이로써 표준하고 척도하던 희랍, 로마의 학자, 실로 화근(禍根)의 뭉치인 그들의 노력은 순수상상(純粹想像)의 이론을 시험코자 함을 보였으나, 그러하나 그 노력은 결국 접근과 초시(初試)에 불과하다. 이제 일반 학문의 제일보(第一步)를 내디딘 자로 지목되는 플라톤(Platon)을 일례로 보더라도, 그는 비록 예술일반론을 시험치 않고 미(美)·추(醜)·비(悲)·희(喜)·소(笑)·현(衒)·노(怒)·숭고(崇高)·장엄(莊嚴) 등 미적 근본개념(ästhetische Grundbegriff)을 논리적으로 설명코자 했고, 뿐만 아니라 예술을 사물의 감관적(感官的) 현상의 모방(mimesis)이라 하여 도덕적이 아닌 예술은 그의 이상국에서 축방(逐放)하고 만 이상, 여기서 더 다시 추구할 필요를 인정하지 않는다. 더구나 그가 미를 진(眞)과 선

(善)과 성(聖)과 편리(便利)와 목적(目的)과 애(愛), 쾌락(快樂), 이러한 데서 구하였다는 이상, 결국 그가 미적(ästhetisch)을 학적(學的)으로 추구했다고 용인할 수가 없다.

만반(萬般) 학문의 진정한 시조(始祖)로 일컫는 아리스토텔레스(Aristoteles)는 플라톤의 사고를 돌파하고〔사부(師父)의 주장을 전통적으로 수구(守舊)하는 것이 진실한 학적 태도가 아닐 것이다〕, 개념(概念)과 추상(抽象)을 개체화하지 않고, 추상을 추상대로 개체를 개체대로, 환언하면 형태(Form)와 질료(Materie)를 활달하게 설명할 수 있었던 그는, 예술적 형식을 추구하여 "시가(詩歌)는 역사와 다르다. 역사는 생성한 것(Tagenomena)을 묘사함에 대하여, 시가는 생성될 수 있는 것(Oia an genoito)을 묘사한다. 학문과도 다르다. 시가는 역사와 같이 개개(箇箇)가 아니며 보통을 문제로 하지만 학문과 같은 방편으로서 하지 않고 차라리〔A씨는 차라리라고 형용(形容)하여 말한다〕라는, 일종의 방법으로서 생성될 수 있는 것을 문제로 한다." 이와 같이 시가(따라서 예술)의 특질을 순상상적(純想像的)인 것으로 보려 하는 데 그의 예술론의 가치를 인정할 것이나, 그러나 그가 중도에서 자기의 초지(初志)를 견실(見失)하고 의연히 예술을 모방이라〔이곳의 의미는 플라톤의 주의와 다르다. A씨의 이른바 모방은, 예술이 '이념(理念, Idee)' 혹은 '일반자(一般者, Allgemeines)'를 모방한다는 것을 의미한다. 그러나 요컨대 모방은 모방이다. 모방은, 물론 현대의 의미에서의 모방이 아니다. 차라리 묘사(描寫)와 표상(表象)의 중간 가는 개념이라 한다〕 하였다는 점에서는 그리 큰 공로를 찬양할 수 없으나,[1] 그러나 그가 '다양의 통일(Einheit in der Mannigfaltigkeit)'이란 법칙을 세웠다는 데에 미학자로서의 명맥을 보존할 수 있을 것이다. 그러나 이것은 시원치 못한 명예이다.

이미 희랍철학에 있어 가장 학적 미향(微香)을 띤 양대(兩大) 철학자의 의견이 이러하건만, 하물며 여개(餘皆)의 군계(群雞)의 소리에서 또다시 무엇

을 구하랴. 필로스트라투스(Philostratus)가『티아나의 아폴로니우스의 생애 (*Life of Apollonius of Tyana*)』에서 상상적 창조를 운운하였다 하나 결국 A씨의 모방설의 조박(糟粕)이요, 신플라톤파(Neo-Platonic School)의 플로티노스 (Plotinos)가 "예술은 자연보다 고차적(高次的)이다. 자연은 이념의 불완전한 표출인데, 예술은 이념의 완전한 표출(Ausdruck)인 까닭이다" 하였다고 그 가 탁출(卓出)하였다기보다는 너무나 전철(前轍)을 벗어나지 못한 것이 있 지 아니한가? 모이만(E. Meumann) 씨에게 필자는 의문을 제정(提呈)하는 바이다.[2)

2.

중세 교부시대(教父時代)로 접어들자 신학(神學)의 발흥이 괄목(括目)의 가 치가 있었으나, 도리어 철학뿐 아니라 제반 학문은 그 독립성을 잃어버리고 오직 충실한 '신학의 노자(奴子)'란 명예롭지 못한 직함으로 명맥을 보존(?) 하여 왔으니 갱론(更論)의 여지가 없다.

그러나 일반 역사상 암흑시대로 지목되었던 우상(Idola)의 시대도, 실로 그 입장에서 보면 이단(異端)이라 할 만한 아벨라르(P. Abélard)와 엘로이즈 (Heloise)의 인간적인, 너무나 인간적인 로맨스를 남기고 새로운 광명의 시대 가 밝아 왔다. 오랫동안 돌보지 않았던 그리스·로마의 학술이 십사세기 전 후 이탈리아에서 여러 가지 인연으로 사람의 주의를 끌게 되자, 이에 그 연구 를 기초로 하고서 플로렌스(Florence)를 중심으로 하여 새로운 학술·문예· 미술의 성기(盛期)를 나타냈다. 고대철학·고전문학의 신해석(新解釋)과 신 시대 정신과의 융합은 마치 당시의 사람들에게는 고전적 문화 자체의 재생 부흥(再生復興)과 같이 영안(映眼)되어, 따라서 명칭까지도 부흥이라 하였

다. (중략) 신학(神學)에 대한 철학, 교회에 대한 속인(俗人), 출세간적(出世間的)에 대한 세간적(世間的), 신(神) 중심적 사상에 대한 인간 중심적 사상의 발흥이란 의미에서 때로는 '인간재탄(人間再誕)'의 시대로도 호칭되었다. (중략) 그러나 고대 희랍시대와 문예부흥시대 사이에는 간과치 못할 차이가 있었으니, 그는 후자가 기독교를 통과하여 온 흔적을 너무나 명료히 남겼다는 점에 있다.〔『이와나미 철학소사전(岩波哲學小辭典)』56–57면, 문예부흥항(文藝復興項) 참조〕

이상에 서술한 바와 같이 '개인의 해방'과 '자연인의 발견'이란 표어는 사람을 엑스터시(ecstasy)하게 하여 자연과학에서는 코페르니쿠스(N. Copernicus), 갈릴레이(G. Galilei), 케플러(J. Kepler) 등의 천문학상(天文學上) 발견과, 마르코 폴로(Marco Polo), 콜럼버스(C. Columbus), 바스쿠 다 가마(Vasco da Gama) 등의 지리적 발견, 마키아벨리(N. Machiavelli)의 공화론(共和論), 단테(Dante A.)의 「신곡(*La Divina Commedia*)」「신생(*La Vita Nuova*)」「향연(*Convivio*)」, 레오나르도 다 빈치(Leonardo da Vinci)의 〈최후의 만찬(*Abendmahl*)〉〈모나리자(*Mona Lisa*)〉〈레다(*Leda*)〉, 라파엘로(Raffaello S.)의 〈헬리오도루스의 추방(*The Expulsion of Heliodorus*)〉〈마돈나(*Madonna*)〉, 미켈란젤로(Michelangelo B.)의 〈인간창조(人間創造)〉와〈낙원축방(樂園逐放)〉, 기타 시대의 천재(天才)를 이루 헤아릴 수 없게 발로하였으나, 그러나 진정(眞情), 체계적 과학이 수립되었다는 소식을 과문(寡聞)의 비재(非才)는 알지 못한다. 특히 이곳에서 문제로 하는 미학(美學) 또는 예술학(藝術學)에서 이렇다 하는 주장의 존재 여부를 필자는 모른다. 물론 레오나르도 다 빈치, 알베르티(L. B. Alberti), 첸니노 첸니니(Cennino Cennini) 등이 회화·조각·건축 등에 대하여 논고를 서술함이 있었다 할지나, 그러나 그것들은 단편적 아포리즘(aphorism)에 불과하고 학적(學的) 체계를 이룬 것이라고 간주하기는

실로 어렵다. 이러한 어떠한 의미로서의 이 폭풍광랑(暴風狂浪)의 시대를 일과(一過)한 후 침착과 냉담이 반성을 촉진함에 따라 바야흐로 학(學)이 학으로서의 정로(正路)를 순조롭게 밟게 되는 것이나, 그 사이에는 교량(橋梁)을 이룰 과도(過渡)의 시대가 있어야 할 것이다. 그러면, 이 과도시대의 미학은 어떠하였던가. 십칠세기 이후 프랑스의 시인 등으로 말미암아 사소한 보조(步調)이나마 예술론이 대두케 되었으니, '진리만이 미(美)'라고 하는 신이지주의적(新理智主義的) 예술론을 고창(高唱)하던 부알로(N. Boileau D.)를 비롯하여 바퇴(C. Batteux)의 미론(美論)은, 특히 슐레겔(A. W. von Schlegel) 및 후기 독일의 미학자에게까지 그 영향을 끼쳤다. 한편 십칠팔세기 간에 영국에서 대두한 경험심리학(經驗心理學)의 영향을 받아 하틀리(D. Hartley), 허치슨(F. Hutcheson), 흄(D. Hume), 버크(E. Burke) 등이 점차 과학적 입장으로서 미적 향락(享樂)이라던 미적 감상을 심리학적으로 분석하기 시작하였다. 이 중에서 버크는 내종(乃終)에 예술품의 객관적 고찰로 돌아섰다. 독일에서는 십팔세기 중엽에 바움가르텐(A. G. Baumgarten)으로 말미암아 미학의 인식론적 고찰이 수립되어 그 후 칸트의 부연(敷衍)까지 보게 되었다.

간략하나마 이것으로써 과도시대로 본다면 최후에 말한 바움가르텐은 시대를 일획(一劃)한 분수령이라 할 것이니, 그가 『미학(Aesthetica)』(1750–1762) 양부(兩部)를 저술함으로써 비로소 에스테티카(aesthetica)라는 명칭을 시용(試用)케 되었으니, 이것이 오늘 오인(吾人)의 문제로 하는 미학 즉 에스테티카의 고고지성(呱呱之聲)이라 할 것이다. 이러한 의미에서 그를 미학의 개조(開祖)라 할 것이다. 그러나 그가 뜻하는 바의 에스테티카는 우리가 말한 바와 같이 독립의 학으로 인정치 않고, 감각적 인식에 관한 철학적 교설(敎說)이라 하여 라이프니츠의 인식론을 보설(補說)함에 지나지 않았다. 이 의미에서 그가 미학의 개조라는 명예를 갖기 어렵다는 것이다. 다시 이 뜻을 상설(詳說)하면, 라이프니츠가 최고 특별한 오성인식(悟性認識)의 논(論)을

설득한 것과 같이 바움가르텐은 감관적 인식론을 정초(定礎)코자 한 것이다. 따라서 미(美)란 것은 감관적 인식의 완성에 불과한 것이요, 별개의 것이 아니라 하는 것이다. 이로써 그는 미를 설명한 줄로 자처했으나, 그러나 결국 이는 미의 가치를 박탈함에 불과하다.

다음에 칸트에 이르러 미적 판단, 즉 취미 판단의 논리학〔『판단력비판(Kritik der Urteilskraft)』〕이 논술되어 비로소 미적 판단의 체계를 보게 되었다. 그는 미적 판단을 '판단력'에 귀착시켜 '판단력'을 그 근본 기초로 하였다. 씨의 설에 의하면, 각개 판단에는 각기 선험적 원리(apriorisch Prinzip)가 있다. 미적 판단에도 선험적 원리가 있어서, 그 원리는 사물을 판단할 때 사물이 주관에 쾌감을 주는가 불쾌감을 주는가 하는 방면으로부터 판단한다. 대범 합목적적(合目的的)인 것은 쾌감과 결합하고, 반시자(反是者)는 불쾌감과 결합한다. 이러한 쾌감에는 형형색색의 것이 있어, 오인(吾人)의 감각의 요구를 만족시킨 것은 유쾌(愉快)라 하고, 이 유쾌에 대하여 하는 노력에 응한 것을 유용(有用)이라 하고, 도덕적 임무를 충족시키는 것을 선(善)이라 한다. 그러나 미는 전연 이와 다르다. 상술한 쾌감은 요구와 관심사의 충족에 기초되었다는 점에서 공통이다. 그러나 칸트의 말은, 이러한 유쾌는 충족될 관심사의 내용으로서의 개념과 대상과의 일치에 유인(由因)하지만, 미의 쾌감은 그러한 관심 없는, 개념 없는 쾌감이다. 다른 쾌감과 달라 대상의 실재(實在)를 문제하지 않는, 순주관적인 무관심의 쾌감(Das interesselos Wohlgefallen)이다. 그것은 대상의 표상만을 문제하고 표상의 내용(따라서 대상의 실재)을 불문한다〔하르트만(E. von Hartmann)의 탈실(脫實)〕. 다만 표상(表象)의 형식을 문제하는 무요구(無要求)한 유희적(遊戱的) 무관심의 관찰에 있다. 그러므로 그 본질은 표상작용의 배합에서 구할 것이지, 경험적 실재와의 관계에서 구할 것이 아니다.〔아베(安倍), 『근세철학사(近世哲學史)』 하권, 265면 참조〕 칸트는 이와 같이 미의 주관적 해석을 하였지만, 다른 한편 객관적 의미

에서 사물 그것의 미에 대하여도 운위(云爲)함이 있다. 즉 물(物)의 "형식의 미이다. 그러나 헤르더(J. G. von Herder)는 다시 형식미의 개념을 보설(補說)하여 형식 그것은 오인(吾人)의 미적 향락의 대상이 될 수 없다. 형식은 오인이 표출(Ausdruck)함으로써 미가 될 수 있다" 하여 그는 Anstoff를 미적 향락(享樂, ästhetische Genüssen)과 미적 호적(好適, ästhetische Gefallen)의 둘로 심리학적으로 엄밀히 분석하였다. 환언하면 사물의 미를 오인에게 나타내어 줄 것과 사물의 속으로 감정을 이식(移植, Einfühlung)할 것, 따라서 이와 밀접한 과정을 심리학적으로 분석해 왔다. 그러나 이러한 심리학적 미학은 독일에서는 결국 발전되지 않고, 헤겔(G. W. F. Hegel) 이후의 사변철학적(思辨哲學的) 미학으로 인하여 압도되고 말았다.

각설(却說)하고, 전술한 바와 같이 미학은 그 정당한 출발점을, 자율적 존재 근거를 칸트에서 시발하였다 할 것이요, 따라서 미학의 학적 발전은 칸트 이후에서부터 논술케 될 것이다. 특히 미학상의 견지의 쟁론과 방법론적 문제가 일어나, 미학의 제상(諸相)이 분열하여 일개 독립의 학(學)으로서 토구(討究)된 것은 십구세기 후반에 속한다. 그러므로 현대미학의 제상의 역사적 문제는, 또한 미학 그 자체의 방법론적 문제와 병행한다. 그러므로 십구세기 후반 말기의 미학사(美學史)의 문제는 또한 미학의 방법론의 문제라고도 할 만하다. 이러한 제상을 이해하려면 먼저 '칸트' 이후부터 후반 전기까지의 발전을 개관할 필요가 있다.

3.

'칸트' 이후의 미학은 이대파(二大派)로 분류할 수가 있다. 하나가 헤겔을 중심으로 한 형이상학적(形而上學的) 미학이요, 또 하나는 헤르바르트(J. F. Herbart)를 중심으로 한 경험과학적(經驗科學的) 미학이다.

헤겔을 주로 한 형이상학적 미학은 독일을 중심으로 하여 일어났으니 셸 링(F. W. J. Schelling), 로젠크란츠(J. K. F. Rosenkranz), 피셔(F. T. Vischer), 바이세(C. H. Weisse), 차이징(A. Zeising), 카시러(E. Cassirer) 등이 이 파에 속한다. 그들은 예술을 무한자(無限者), 절대자(絶對者, Unendliche, absoluten)를 유한한 현상 중에 표현하는 것이라 하여 예술작품에 있는 '이념내용(理念內容, Ideengehalt)'에 미적 효과를 인정하려 한다. 소위 내용미학(內容美學)이요 미적 이상주의요 형이상학적 미학이다.

이와 대립하여 헤르바르트는 플라톤 · 칸트 · 라이프니츠 등의 영향하에서 피히테(J. G. Fichte), 셸링과 반대로 경험적 현실주의의 미학을 주장하고, 미적 쾌감을 조화 · 율동 · 통일 등의 표상관계에서 구하였다. 즉 형식을 주로 한 경험과학적 미학이다. 이 파의 미학은 독일로부터 프랑스 · 영국으로 점차 중심 세력이 이동하였다. 이 파에 속하는 사람들을 이하 잠깐 소개한다.

율리우스 하인리히 폰 키르히만(Julius Heinrich von Kirchmann, 1802–1884)

『미학에 대한 현실적 기초(*Aesthetik auf realistischer Grundlage*)』(1868)

이 사람은 이성적(理性的) 경험주의의 입장에 서서, "미(美)는 감정의 일종이요, 그 특질은 형상성(Bildlichkeit)에 있다. 그것은 이념적이 아니요 현실의 형상(Bild)"이라고 한다.

루돌프 헤르만 로체(Rudolf Hermann Lotze, 1817–1881)

『미의 개념에 관하여(*Über den Begriff der Schönheit*)』(1845)

『독일 미학의 역사(*Geschichte der Aesthetik in Deutschland*)』(1868)

이 사람은 미를 감정(感情)이라 하고, 미적 감정을 환상(幻想, Fantasie)이라 하였다. 그리고 이 환상은 형식세계(形式世界)에 포함된 가치의 세계라

하여 현대 가치철학적 미학의 길을 열었다.

카를 쾨스틀린(Karl Köstlin, 1819–1894)

『미학(*Aesthetik*)』(1863–1869)

로베르트 침머만(Robert Zimmerman, 1824–1898)

『비극과 비극적인 것에 관하여(*Über des Tragisch und die Tragedie*)』(1856)

『과학철학으로서 미학의 역사(*Geschichte der Ästhetik als philosophische Wissenschaft*)』(1858)

『과학의 한 형태로서 일반 미학(*Allgemeine Ästhetik als Formwissenschaft*)』(1865)

『철학과 미학에 관한 연구와 비평(*Studien und Kritiken zur Philosophie und Ästhetik*)』(1870)

아돌프 호르비츠(G. Adolf Horwiez, 1831–1894)

『미학 시스템의 개요(*Grundlinien eines System der Aesthetik*)』(1867)

정신적 생명의 근본 사실을 감정이라 하고, 사유(思惟) · 의지(意志) · 미감(美感) 일체를 감정적 사실이라고 본다.

하르트젠(F. A. Hartsen, 1838–1877)

『경험적 관점에서의 미학, 도덕, 그리고 교육의 기초(*Grundlegung von Aesthetik, Moral und Erziehung, vom empirischen Standpunkt*)』

이상 예거한 바와 같이 독일에서는 경험과학(經驗科學), 특히 심리학적 미학과 형이상학적 미학의 대립이 생겼고, 프랑스에서는 경험과학적 사회학적

방법이 예술 관찰의 방편이 되었으니, 이 방면의 대표자는 이폴리트 텐(Hippolyte Taine, 1828–1893)이라 할 것이다. 그는 일체 미적 사실을 사회적 환경에서 설명하려 했으니, 그의 대표작은 『예술철학(*Philosophie de l'art*)』(1865), 『예술에서의 이상(*De l'idéal dans l'art*)』(1864)이 있다.

이상 약술한 바와 같이 십구세기 후반 전기까지의 미학(美學)은 한편 형이상학적 미학이 그 우위를 점령하고 있었으나 점차 경험과학적 미학과의 대립을 보게 되고, 후반기에 이르러 형이상학적 미학은 경험과학적 미학에 압도되어 버리고, 다시 이 경험과학적 미학이 심리미적(心理美的) 방법, 사회학적 방법, 기타 각색의 발전을 이루어, 이로부터 미학이 참으로 일개 독립의 학(學)으로서 꽃피우기 시작했다. 이와 같이 경험과학적 미학의 발전을 따라 다시 선험철학적(先驗哲學的) 미학이 대두하여 형이상학적 미학의 대신으로 경험과학적 미학과 대립하게 된다. 즉 십구세기 후반 전기에 형이상학적 미학과 경험과학적 미학의 대립이던 것이 그 의미를 잃고, 경험과학적 미학과 선험철학적 미학의 새로운 사실에 입각한 대립이 생겼다. 이 사이에 있어 최근에 나타난 현상학적(現象學的) 미학이 이 새로운 대립이 의미하는 미학상의 문제를 얼마만큼이나 해결할 수 있을까 하는 것이 오늘의 흥미있는 문제이니, 이하 이 문제에 대하여 학파의 대립과 학설의 형상을 조감할 것이니, 이것이 필자의 집필한 목적이요, 따라 본문의 본론이요, 상술한 무미건조한 장문(長文)은 이곳에 이르려는 앞장에 지나지 않았다.

4.

이제 현대미학의 분파(分派)를 표시하면 아래와 같다.

제1. 형이상학적 미학

제2. 경험과학적 미학

 (1) 조직적 연구

 ① 심리학적 방법

 ② 생리학적 방법

 ③ 생리학적 심리학적 방법

 ④ 사회학적 방법

 (2) 발생적 연구

 ① 생물학적 방법

 ② 인류학적 방법

 ③ 민족심리학적 방법

제3. 선험적 철학적 미학

 (1) 인식론으로서의 미학

 (2) 판단론으로서의 미학

 ① 문화철학적 방법

 ② 가치철학적 방법

제4. 현상학적 미학

이상 분류법은 와타나베 기치지(渡邊吉治)의 『현대미학사조(現代美學思潮)』의 체계에 따라 썼다. 그리하고, 이하의 기술(記述)도 같은 책에 입각하여 약간 사견(私見)을 첨부하여 쓰겠다.

제1. 형이상학적 미학

형이상학적 미학은, 오인(吾人)이 감각하는 현상(現象)의 세계 배후에 실재(實在)의 세계를 정신적으로 가정하고서 이 실재의 세계를 근거로 하여 미

또는 예술의 본질을 설명코자 한다. 이 실재의 본질이 어떠한 것이냐 하는 것은 형이상학자의 주장에 따라 다른 것이다. 그러나 그들이 현상의 배후에 현상과 다른 정신적 실재를 수립하는 것은 유루(遺漏) 없이 공통한다. 따라서 그들의 연구의 방법은 실재를 사변적(思辨的)으로 논증해 간다. 따라서 이 형이상학적 방법의 미학은 사변적 미학이라고도 한다. 이 학파는 헤겔의 영향하에서 미가 실재가 현상에 현현(顯現)된 곳에 있다 하는 점에서 일치한다.

셸러(M. Scheler, 1819–1903)
하르트만(E. von Hartmann, 1842–1906)

전자가 형이상학적 견지에 입각하여 형이상학적 이념에 대(對)인 현상과 미학상의 가상(假象, Schein)의 개념을 구별하여, 후자 즉 가상은 직관(直觀)의 내용을 이루는 것이라, 따라서 이것이 미를 규정한다 하여 미의 이념을 설명했다.

이 가상의 개념을 다시 심리학적으로 설명하여 이것을 기본 관념으로 미의 양태(樣態), 예술의 체계를 다시 조직적으로 집대성한 학자가 후자이다.

피셔(F. T. Vischer, 1807–1887)

그는 처음에는 헤겔의 영향을 받아 『미학(Aesthetik)』(1846–1857)을 발표하였으나 후에는 경험적 사실적 심리학적 견지를 취용(取用)하였으니, 이것은 다만 개인의 사상적 변천이라 하기보다 형이상학적 방법이 시운(時運)에 항거하지 못하였던 일증하(一證下)로 간주할 수가 있다.

제2. 경험과학적 미학

경험과학적 미학은, 미(美)를 재래의 형이상학적 미학이 생각하듯 경험 이상의 실재(實在)로 생각지 아니하고 한 경험적 사실로 보아 자연과학·경험과학의 견지에서 고찰한다. 따라서 그 연구의 방법이 사실을 서술하고 설명하는 데 있다. 그러므로 경험과학적 미학은 기술적 미학, 설명적 미학이란 이칭(異稱)도 있을 수 있다. 그러나 동양(同樣)의 서술 혹은 설명의 방법이라 하여도, 그 중에는 자연 조직적(systematisch) 방법과 발생적(genetische) 방법이 있을 수 있다. 즉 환언하면 병렬적(nebeneinander) 방법과 계기적(nacheinander) 방법이다. 따라서 이 경험과학적 미학에도 두 가지가 있으나, 그러나 그것이 결국, 차라리 자초지종을 형이상학적 미학과 같이 최상(最上) 개념에서 출발치 않고 현전(現前)의 사실에서 출발하는 점에서는 공통한 입각지(立脚地)에 있는 것이다. 이 경험과학적 미학의 창시자 페히너(G. T. Fechner)는 재래의 형이상학적 미학을 위로부터의 미학(Ästhetik von oben)이라 하고, 경험과학적 미학을 아래로부터의 미학(Ästhetik von unten)이라 하였으니, 이것이 현대 미학 발전 초기에 일촉동(一觸動)을 사계(斯界)에 야기한 과거의 신용어(新用語)의 하나였다.

(1) 조직적 연구

한 폭의 건포(巾布)를 경(經)과 위(緯)가 조성하듯이, 한 사실을 논구(論究)함에 사실을 역사적 발생적 입장에서 그 경로를 서술할 수 있을 것이요, 또 한편으로 사실과 사실을 논리적 체계적 입장에서 관계를 붙여 설명할 수 있을 것이다. 이러한 의미에 근거를 둔 연구방법이 대략 네 가지가 있다 하고, 이하 순차로 서술하려 한다.

① 심리학적 방법의 미학

십구세기 자연과학의 발흥에 따라 자연의 물질적 방면뿐이 아니라 인간의 정신적 방면에 대해서도 자연과학적 방법으로 연구하게 되어, 이에 인간 심리를 자연과학적 연구의 방법으로 연구하려는 심리학이 흥륭(興隆)케 되었다. 그런데 지금 우리가 문제로 하는 미(美)도 한 사실로서 볼 때 역시 인간 심리작용에 불과하므로, 그 연구의 방법도 일반 심리를 연구하는 심리학에 의거치 않으면 안 되다 하여, 심리학의 견지로부터 미를 한 경험적 사실로 설명하려 하는 연구가 즉 이 심리학적 방법에 의거한 소위 심리학적 미학이다. 이 학파의 개조(開祖)는 전술한 페히너이니 『실험미학(*Zur experimentellen Aesthetik*)』(1873)은 경험과학적 미학에 관한 최초의 저(著)이며, 지벡(H. Siebeck, 1842–1920)의 '미와 예술이론의 심리학적 연구'로서의 『미적 사색의 본질(*Das Wesen der Aesthetischen Anschauung*)』(1875)이라는 저(著)와 페히너의 『미학입문(*Vorschule der Aesthetik*)』(1876)이라는 저(著)는 심리학적 방법에 의한 최초의 서류(書類)이다. 이 외에 영국의 마셜(H. R. Marshall)은 진화론적 생리학적 심리학적 방법으로 미를 설명하였고, 산타야나(G. Santayana)에게는 『미의 감각(*The Sence of Beauty*)』(1896)의 저(著)가 있다. 전거(前擧)의 심리학적 방법의 미학은 페히너 이후 영미(英美)에서 가장 그 주장이 성황을 이루었으나, 그러나 대개는 저널리스틱(jurnalistic)한 것뿐이요, 한 계통을 아직 이루지 못하였다. 이러한 과정을 지나 이십세기에 이르러 다시 페히너가 수립한 심리학적 방법에 입각하여 미(美)라든지 예술을 계통적으로 설명하려는 기운이 일어났으니, 그 제일보(第一步)가 랑게(F. A. Lange)의 미학이다. 그 이후로부터 비로소 심리학적 방법의 미학이 결실의 효과를 보게 되었다. 페히너는 미적 쾌감의 심리적 과정의 법칙을 구하는 데 불과하였음에 대하여, 랑게는 사실적 법칙으로써 예술이 규칙할 규범적 법칙이라 하여 심리학적 미학을 규범과학(規範科學)으로 인정하였다. 립스(T. Lipps, 1851–

1914)도 역시 심리학적 법칙에 예술의 규범성을 부여하여, 규범적 미학과 심리학적 미학과의 대립을 승인치 않았다. 그의 감정이입설(感情移入說, Einfühlungstheorie)은 유명한 것이지만, 이것을 다시 자세히 심리학적으로 분석하여 보설(補說)하는 동시, 미학상의 심리학적 각 연구를 집대성하여 다시 새로운 의미의 형이상학의 미학을 수립하고, 심리학적 영역 이상에 미적 문제를 논하여 미학상의 전면을 그 미학 체계하에 조직코자 하였으니, 그 기획의 치밀함과 포괄적인 점에서 하르트만에 비견할 만하다 한다. 후자는 형이상학적 견지에 입각하여 심리학적 분석을 취한 데 대하여, 전자는 심리학적 견지에 서서 다시 형이상학에까지 이르렀다. 이상 랑게, 립스, 폴켈트(J. Volkelt) 등은 미학을 한 가지 판단의 학이라 하면서, 이 가치 판단이 역시 의식의 내용으로 나타나는 이상 그 연구 방법을 심리학에서 구하지 아니하면 아니 된다고 하였다. 그러나 그 후의 미학자 데수아(M. Dessoir, 1867–1947)에 이르러서는 한층 더 나아가 가치 판단과의 구별을 부정(否定)하고서, 일체의 미적 현상을 심리학적 방법으로 설명하려고 하기까지에 이르렀으니, 그가 현재 주간(主幹)하는 『미학과 일반 예술학 잡지(Zeitschift für Ästhetik und allgemeine Kunstwissenschaft)』는 이러한 의미에서 출판된다.

② 생리학적 방법의 미학

무릇 근대의 심리학은 주관적 내성법(內省法)을 배거(排去)하고 객관적 실험적 방법을 채용하는 동시, 그 기초를 생리학(生理學)에 두게 되었다. 따라서 미의식에 대하여 심리학적 연구를 강구키 전에 먼저 그 기초를 이룬 생리적 조건을 천명(闡明)할 필요가 있다 하는 주장이 한편에 성립한다. 이것이 즉 생리학적 미학이 출현하는 소이(所以)이다.

스펜서(H. Spencer, 1820–1903)

알렌(C. G. B. Allen, 1848–1899)

히르트(G. Hirth)

이상 열거한 대표자 중 제일자(第一者)는 미적 쾌감을 생리학적으로 신경계통에 입각한 것이라 주장하고, 제이자(第二者)는 이러한 입장을 다시 부연(敷衍)했고, 제삼자(第三者)는 시각의 생리적 설명에 의하여 조형(造形) 예술의 제문제(諸問題)를 설명했다.

③ 생리학적 심리학적 방법의 미학

생리학적 미학의 주장과 같이 미의식의 심리학적 연구의 기초로서는 생리학적 연구를 취하지 않으면 아니 되지만, 다만 그뿐으로만은 미의식을 설명하는 데 다하였다 할 수 없으므로, 다시 더 나아가 생리학을 기초로 한 생리적 심리학의 방법을 취하여 미의식을 설명하려는 일파의 주장이 즉 생리적 심리학적 미학이다. 이 학파의 대표자를 예거하면, 레만(A. Lehmann, 1858년생), 모이만(E. Meumann, 1862–1915), 퀼페(O. Külpe, 1862–1915) 등이 있다.

④ 사회학적 방법

전술한 바와 같이 경험과학적 미학이 미의식 일반의 연구로부터 점차 미의 구체적 실현인 예술작품을 주요한 연구 대상으로 연구하게 된 동시에, 이 예술이란 구체적 사실은 역시 한 개의 사회적 산물이란 견지에서 예술을 사회학적으로 연구코자 하는 것이 소위 사회학적 미학이니, 귀요(M. J. Guyau, 1854–1888)의 『현대미학의 문제(*Les Problèmes de l'Esthétique Contemporaine*)』 『사회학상으로 본 예술(*L'Art au Point de vue Sociologique*)』은 대표적 작품이다. 그는 진화론적(進化論的) 세계관을 주로 하고서 생명 충동(衝動)을 일체 존

재의 중핵으로 보고, 미학상에서 예술과 생활의 일치를 주장하여 예술의 사회성을 규명한 데 공적이 있다.

(2) 발생적 연구

전술한 바와 같이 미(美)라든지 예술(藝術)이라든지를 한 사실로 관찰함에 따라, 그것이 사실이란 점에서 그 사실이 여하히 발생하였는가를 논구(論究)함이 즉 발생적 연구방법이니, 그것은 동시에 미적 사실, 예술의 기원 발달을 문제로 한다. 더구나 이 연구의 방법은 조직적 연구가 미의식의 주관적 내성(內省), 실험을 주로 함에 반하여, 미의식으로 인해 생산된 예술작품의 객관 관찰을 실제의 방법으로 하는 것으로서, 조직적 연구가 주관적 미학이라 일컬음에 대하여 이것은 객관적 미학이라 한다. 선험철학적(先驗哲學的) 미학도 객관적 미학이라 하지만, 발생적 연구의 미학을 객관적이라 함은 그것이 사실상 객관물을 대상으로 함에 인유(因由)함이요, 선험철학적 미학이 객관적이라 일컬음은 타당의 객관성을 대상으로 한다는 의미에서 일컬음이니, 양자가 다 같이 객관적이라 하나 전연 상이(相異)한 의미로서의 객관적임을 주의할 것이다. 이 중에 포괄되는 학파는 대략 세 종으로 볼 수 있으니, 이하 약술하련다.

① 생물학적 방법

대개 인간의 정신생활의 기원을 구하자면, 자연동물로부터 그 기원을 구하게 될 것이다. 따라서 그것은 우선 인간과 동물을 통괄하는 생물학의 견지에서 구함이 가할 것이니, 이 방법에 입각하여 미학을 연구하는 것이 즉 생물학적 미학이다. 이 파의 대표자는 그로스(K. Gross, 1861–1946)이니, 그는 미학상 심리학적 연구와 아울러 생물학적 연구를 하였으니, 심리학적 미학에서는 미적 향수(ästhetische geniessen)를 내적 모방(innere Nachahmung)의 심

리로써 설명한다. 이 내적 모방은 인간의 천부적(天賦的) 본능으로서, 동물의 유희에서 그 맹아(萌芽)를 볼 수 있다. 이러한 견지에서 발생적 연구는 생물학 연구로 말미암아 천명된다는 것이 그의 의견이다.

② 인류학적 방법

예술과학의 문제는 원시민족의 생활과 예술의 발전을 지배하는 법칙을 구하는 데 있다. 그 이유는, 문화민족의 예술을 사회학적으로 연구할진대, 먼저 문화민족의 기원인 자연민족의 예술의 본질과 조건을 강구하지 않으면 아니 될 것이요, 그것을 구하고자 할진대 세부득이(勢不得已) 인류학적 방법에 의거하지 않으면 아니 될 것이니, 이것이 인류학적 미학이 성립하는 소이(所以)이다. 그 대표자를 이하 열거 약술한다.

해든(A. C. Haddon)

『예술의 진화(*Evolution in Art*)』(1895)라는 저(著)에서, 의장예술(意匠藝術)을 인류학적으로 또는 자연사적으로 관찰하였다. 그는 원시민족의 예술을 연구할 때, 각색(各色) 인종의 예술을 관찰하는 방법과 한 지방을 국한하여 관찰하는 방법이 있으나, 전자는 민족 간에 유사점(類似點)이 있어 착미(錯迷)하기 쉬우므로 후자가 방법으로서 확실하다고 주장한다.

발라체크(R. Wallascheck, 1860–1917)

각 원시민족에 걸쳐 음악의 기원을 인류학적 방법으로 설명하였으니, 그의 대표작은 『원시음악(*Primitive Music*)』(1893)이라 할 것이다.

그로세(E. Grosse, 1862–1926)

공간예술의 한 기원인 장식미술의 기원은 해든(Haddon)이, 시간예술의

한 기원인 음악의 기원은 발라체크(Wallascheck)가 인류학적으로 연구했지만, 다시 예술의 각 방면 일반에 걸쳐 인류학적 연구방법으로 미학의 체계를 이룬 사람은 그로세이다. 그는 원시예술이 원시사회의 실용적 생활을 동기로 하여 발생했다는 것을 주장한다.

뷔허(K. Bücher)

원시사회의 실용생활이 한 중심을 이룬 노동으로 인하여 예술이 발생하였다 하여, 일체의 예술의 기원을 한 충동으로서 설명하였다.

히른(Y. Hirn, 1870–1924)

원시민족의 생활의 각 충동의 분류로써 예술의 기원을 설명하고자 했으니, 그의 주저(主著)는 『예술의 기원(*The Origin of Art*)』(1900)이다. 이 외에 음향적(音響的) 방면으로 음악을 연구한 사람으로 슈툼프(C. Stumpf)가 있다.

③ 민족심리학적 연구

인류학적 방법에 의한 미학은 예술작품의 심리적 연구가 아니므로 심리적 산물인 예술의 본질을 천명할 수는 없는 것이다. 또 재래의 개인적 심리학의 내성적 내지 실험적 방법으로서는, 질적으로는 감각이라든지 간단한 감정 등은 설명할 수 있을 것이나 예술과 같은 복잡한 심리는 연구할 수 없는 것이요, 양적으론 개인 심리에 한하므로 예술의 심리적 기원을 밝힐 민족 일반의 심리를 관찰할 수가 없다. 이에 원시민족의 예술작품을 관찰하는 방편이 생겨나니, 이것이 즉 민족심리학적 방법에 의한 미학이다. 이 학파의 대표자는 실험심리학의 권위인 분트(W. M. Wundt, 1832–1920)이니, 그의 학설의 체계적 집대성인 『민족심리학(*Völkerpsychologie*)』의 제3권 예술편(藝術篇)은 그의 민족심리학적 미학의 주저(主著)라 할 것이다.

제3. 선험적 철학적 미학

경험과학적 미학의 미(美)를 미의식 또는 미적 사실을 기초로 하여 설명하지 않으면 안 된다 하나, 그러나 미의식이라 말하고 미적 사실이라 말할 때 이미 그곳에는 미란 무엇이냐 하는 문제가 한정된다. 그러므로 미의 작용은 경험과학적 미학으로써 설명이 될 것이나, 그러나 미의 본질은 작용 이전에 이미 규정되어 있지 않으면 안 된다. 따라서 미를 경험 이전에 있는 것으로 보아야 할 것이니, 이런 입장에서 미를 천명(闡明), 차라리 규정함이 선험적 철학적 미학이다. 이리하여 선험철학적 미학은 사실을 규정하는 의미를 추구하는 것이므로, 따라서 그것은 동시에 사실이 칙지(則之)할 표준이 될 것이다. 이러한 의미에서, 이 방법의 미학이 이전의 형이상학적 미학과 한가지로 규범적 미학이라고 일컬어진다. 그러나 형이상학적 미학도 또한 미를 미적 사실로써 추구하므로, 그 이전에 미의 관념이 한정되어 있지 않으면 아니 된다. 이러한 의미에서, 과거의 형이상학적 미학은 선험적 철학적 미학의 입장에서 볼 때 독단적이라 할 것이다. 환언하면, 경험 내지 실재(實在)의 의미를 비판적으로 논구(論究)함이 선험적 철학적 미학의 견지이다. 그러므로 형이상학적 미학과 한가지로 규범적이란 점에서는 공통이거니와, 후자가 그 방법에 있어 비판적이란 점은 상위(相違)한 것이니, 그런 고로 이를 비판적 미학이라고도 한다.

이 규범적 비판적 선험적 철학적 미학도 역시 그 견지를 이분(二分)할 수 있으니, 하나는 인식론(認識論)의 일부로서 연구하는 것이요, 또 하나는 판단론(判斷論)의 일부로서 연구하는 것이다.

(1) 인식론으로서의 미학

인식론의 일부로서의 미학도 역시 그 방법에 두 가지가 있으니, 하나는 이

론적 인식론의 일부로서 고찰함이요, 또 하나는 현상학적 인식론의 일부로서 연구함이나, 그러나 현상학적 방법은 선험적 철학적 방법과 그 출발 근거가 전연 상위한 것이므로, 오히려 이와 대립한 것이요 종속의 지위에 있을 것이 아니다.

인식론적 미학의 대표자는 크로체(S. B. Croce, 1866–1952)이니, 그가 철학에서 정신적 실재를 가정하는 점에서 헤겔류의 형이상학적 색채를 띠었지만, 그 실재가 과거의 형이상학이 가정하듯이 현상의 배후에 부여되어 있는 실재가 아니요, 미학에서 '표현'이란 구성적 형식으로 설명된 점이 재래의 형이상학적 미학에서 탈출한 한 증좌(證左)요, 또 그가 '직관(直觀)'을 설명하기 위하여 심리학적 개념을 다수 잉용(仍用)하였으나, 그것이 결코 심리학적 설명을 위함이 아니요 '직관'의 설명을 위한 한 방편이었음은 그의 '귀납적(歸納的) 미학자의 실패'라는 서술에서 증명된다.

(2) 판단론으로서의 미학

판단론으로서의 미학은, 크로체가 미 또는 예술을 이론적 활동의 일종이라 하여 미학을 인식론의 일부로 인정하였으나, 그러나 만일 이와 같다면 미학은 인식론의 종속적 학문이요 결코 독립적 가치를 갖지 못하게 된다. 그러므로 적어도 미학이 독립적 학문이 되려면, 미학의 판단이란 것이 인식론에서의 이론적 판단과 별개의 것이라야 비로소 미학이 '이론적' 또는 '윤리적'과 구별되어 '미적'의 독자의 영역이 명료해지고, 그 자율성을 얻을 수 있다. 이러한 미적 자율성의 위에 서서 미와 예술을 설명하려 하는 것이 판단론으로서의 미학이다.

이 판단론으로서의 미학은, 그 판단론의 방법에 의해 두 파(派)로 분별할 수 있으니, 하나는 문화철학적(文化哲學的) 방법에 의한 것이요, 또 하나는 가치철학적(價値哲學的) 방법에 의한 것이다. 전자의 대표는 마르부르크 학

파(Marburg Schule)요, 후자는 바덴 학파(Baden Schule)이다.

① 문화철학적 방법

문화철학적 방법에 의한 미학은 미와 예술을 자연적 사실로 보지 않고 문화적 의미로 보고서 그 의미를 천명하려는 것이니, 독오학파(獨奧學派)의 코헨(H. Cohen)이 그 대표자이나 미학상 그의 선구자로서 피들러(K. A. Fiedler), 힐데브란트(A. von Hildebrand)가 있으니, 이 삼인의 학적 발전 관계는 상당히 재미있는 것이나 방금은 제한의 지수(紙數)가 장진(將盡)하므로 이는 후일의 기회로 미룬다.

② 가치철학적 방법

문화철학적 방법에 의한 선험적 철학적 미학은 자연에 대하여 문화의 의미를 천명함으로써 미와 예술의 의미를 밝게 하려고 한다. 따라서 사실의 내용에 대한 그 의미와 가치의 형식의 문제가 나타난다. 환언하면, 문화철학적 방법의 미학은 내용적으로 문화를 자연과 구별함으로써 미와 예술의 의의를 천명하려 함에 대하여, 다시 이것을 형식적으로 고찰하여 가치개념을 사실개념으로부터 구별함으로써, 형식개념을 내포개념에서 구별함으로써 미와 예술의 본질을 천명하려 함이 가치철학적 방법에 의한 선험철학적 미학이다. 이것을 대표하는 학파는 바덴 학파이니, 빈델반트(W. Windelband), 콘(J. Cohn), 뮌스터부르크(H. Münsterburg), 퀸(H. Kühn), 크리스티안젠(B. Christiansen), 리케르트(H. Rickert)는 다 쟁쟁한 명사(名士)이다.

상술한 바와 같이, 선험적 철학적 미학이 미를 가치형식으로 인정하여, 미를 사실내용으로 관찰하려는 경험적 미학과 병립(倂立) 또는 대립하려는 기세를 보이게 되었으나, 결국은 경험적 과학적 설명으로 타(墮)하거나 혹은 다만 영역입장(領域立場)을 설립함에 불과하게 되었다. 이때에 최근 별개의

새로운 방법하에서 미학을 연구하려는 기도(企圖)가 발생하였으니, 이것이 곧 현상학적 미학이다. 이 현상학적 경향은, 이미 가치철학적 미학파 중 뮌스터부르크의 미학에서 배태(胚胎)되었다 한다.

제4. 현상학적 미학

반복하여 말하거니와, 경험과학적 미학이 미적 사실내용을 문제로 하는 반대로, 선험철학적 미학은 미적 가치형식을 문제로 한다. 그러나 오인(吾人)의 미적 체험은 이와 같이 형식과 내용을 추상적으로 분리할 것이냐, 차라리 우리는 형식과 내용을 추상적으로 분리하기 전에 아름답다고 체험할 때에 그 체험은 오인의 구체적 요구인 동시에 구체적 체험이다. 그것은 요구를 포용하고 있는 경험이다. 가치를 가진 사실이다. 그러므로 선험적 미학과 같이 미의 본질을 구명할 때 이 체험으로부터 형식만 채출(採出)하여 규정함은 불합리라고 본다. 형식 이전에 체험이 있는 까닭이다. 체험이 근본적 사실인 까닭이다. 또 경험과학적 미학, 예컨대 심리학적 미학과 같이 미를 단지 한 사실로만 볼 때, 그것은 선험적 철학적 미학이 비난하듯이 미의 경험적 작용을 구명함에 지나지 않는다.

이에 미학의 문제는 무수한 연구 검토를 불구하고 여전히 문제로서 잔재하여 있다. 실로 물(物)의 본질은 자율적으로, 또 그 작용에서 분리하여 순수히 가치형식적으로 검토하지 않으면 안 된다 하나, 과연 그 작용의 방면과 내용의 방면을 분리하여 그 본질을 규정할 수가 있는가. 또 다만 내용 사실이라든지 작용(作用) 방면으로서만은 형식이라든지 가치의 방면이 등한시된다. 따라서 이 역시 그 본질을 규정하지 못함은 명약관화(明若觀火)의 사실이다. 내용이라든지 형식이라든지 사실이라든지 가치라든지 하는 것들은 이미 추상된 개념이요, 구체적 본질을 규정할 수는 없는 것이다.

이에 후설(E. Husserl)의 현상학(Phänomenologie) 건설하에 심리학의 팬더(A. Pfänder), 윤리학의 셸러(M. Scheler), 법률학의 라이나흐(A. Reinach) 등이 각기 현상학적 방법을 채용하는 동시, 미학에서도 그 영향을 받아 현상학적 미학의 발생을 보게 되었다.

이 현상학적 미학이 말하는 현상이라는 것은 형이상학에서 말하는 바의 실재와 대립하여 그 현현(顯現)으로서의 현상을 의미함이 아니요, 또 심리학에서 말하는 바의 의식상의 작용현상을 말하는 바도 아니다. 현상학이 말하는 현상은 오인(吾人)에 직접 여건인 가치의 사실이요 체험이다. 이리하여 발생한 현상학적 미학의 대상인 현상 즉 체험은, 형식·내용 또는 가치·사실 등을 분리하기 이전의 것으로, 가장 직접성을 가진 것이므로 가장 순수한 것이다. 즉 그것은 선험적 철학·미학과 같이, 이 직접적인 체험으로부터 형식적 대상만을 추출함도 아니요, 경험과학적 미학과 같이 다수성의 총계(總計)를 취하는 간접적 방법도 아니다. 이 한에서 그것은 순수하다. 즉 순수체험을 대상으로 하는 것이다. 따라서, 그것은 직접성을 중요시하므로, 타인의 체험을 허용하지 않고 자기 자신의 체험을 목적으로 한다. 이 점에서 현상학적 미학은 그 개인성을 대상으로 하는 점이 반성적 심리학적 미학과 유사하지만, 그렇지만 이 현상학적 미학은 반성적 미학이 취급하듯이 체험에서 사실의 작용을 추출하는 것이 아니다. 그것은 직접적이요 순수적이요 개인적인 체험, 즉 순수체험을 대상으로 한다. 따라서 이 순수체험이란 것은 선험철학적 미학과 같이 논리적 연역이라든지 설정을 허용하지 않는다. 또 경험과학적 미학과 같이 사실적 귀납이라든지 분석을 허용하지 않는다. 그것은 다만 순수체험을 기술(記述, beschreiben)할 따름이다. 그러므로 현상학적 미학은 기술을 그 방법으로 한다. 이 파(派)의 대표자는 콘라트(W. Conrad), 하만(J. G. Hamann), 가이거(M. Geiger), 우티츠(E. Utitz), 오데브레히트(R. Odebrecht) 등이 있으나 개인적 소개는 후일로 할양한다.

5.

이상 용만(冗漫) 혹은 조잡하나마 현대미술의 색상(色相)을 개관한 셈이다. 서언(序言)에서 말한 바와 같이, 본문이 간단한 소개의 역이 되기를 바랄 뿐이다. 좀 더 자세하기를 기대하였으나, 끝끝내 홀망중(忽忙中)에서 각필(擱筆)하게 되었음은 필자로서 일대(一大) 유감인 동시에, 후일 오늘의 소홀을 보충할 날이 올 것을 바라고 믿음 없는 아이를 세상 풍랑(風浪)에 내던진다.

미학개론(美學概論)

서론(緒論)

고트프리트 빌헬름 라이프니츠(Gottfried Wilhelm Leibniz, 1646–1716)의 단편적인 철학사상에 조직적인 체계를 세운 크리스티안 폰 볼프(Christian von Wolf, 1679–1754)의 유파(流派)인 형이상학자 알렉산더 고틀리프 바움가르텐(Alexander Gottlieb Baumgarten, 1714–1762)은, 그 당시까지 매우 완전하다고 생각되고 있던 학문 계통에 커다란 구거(溝渠)가 있음을 발견하였다. 즉 그것은, 이론과학의 전야(全野)는 그 학문에 앞서서, 그 학적(學的) 인식에서는 오성(悟性)이 과연 바르게 적용되어 있는가 아닌가를 음미(吟味)했어야만 될 것이라고 생각하였다. 이 음미의 학(學)을 논리학(論理學)이라면, 그같이 오성이 주는 인식 능력과 더불어 또 하나 저위(低位)의 감각적 지각이 있는 것도 생각하지 않으면 아니 되었다. 그 지각이란 즉 다른 학문군(學問群)인 경험적 연구에 대한 사실을 주는 것이므로, 우리는 그들의 인식 능력의 의론(議論), 별언(別言)하면 감관적(感官的) 인식의 완전 여하를 생각지 않으면 안 된다는 까닭에서, 그러한 감성의 연구로서 그는 미학(Ästhetik)이라는 그 일 부문을 세웠다. 이 주장은 확실히 그의 신발견(新發見)이고 신제창(新提唱)이었으나, 그러나 논리학의 자매학(姉妹學)으로서의 이 학(學)을 학문으로서의 자태를 갖추기 위해서는, 내용 및 대상에 대하여 라이프니츠의

학설에서 시사(示唆)를 바라지 않으면 아니 되었다고 한다. 진리가 합리적 사유의 완전경(完全境)을 나타냄과 같이, 이곳에서는 미(美)가 감각적 혹은 직관적 표상(表象)의 완전한 이상을 표시하게 되었다.

미(美)란, 그에 의하면, 진리에 대한 감각적 전계(前階)를 이루고 진리의 직관적 대리(代理)를 이루는 것이라고 한다. 따라서 그가 수립한 미학이란 것은 그 처음에 감각적 지각에 대한 일종의 방법론이라고 해 왔던 것인데, 다음에는 그것이 미의 이론으로 되고 미의 감상과 창작의 이론으로까지 전개됨으로써 미학은 현재 우리들이 사용하는 미의 학(學)으로 된 것이다.

이곳에 그가 미학의 원조(元祖)로서의 명예가 있으나, 그러나 그에게 미학은 요컨대 저위감각(低位感覺)의 지각에 관한 학문으로서 그치고 있는 한, 아직도 미학을 하나의 독자적인 학문으로서 인정하기에는 이르지 못하였으나, 그의 철학을 이어받아 더욱 출람(出藍)의 명예를 받는 비판의 철학자 임마누엘 칸트(Immanuel Kant, 1724-1804)는 이 감각적 지각으로서의 미학을 인상(引上)하여 선험적(先驗的) 원리를 유(有)하는 독자적인 판단으로서 수립하였다. 즉 미적 판단은 순주관적(純主觀的)인 형식적 합목적적(合目的的) 쾌감을 갖는 것으로서, 후에 실러(J. C. F. von Schiller), 쇼펜하우어(A. Schopenhauer)에 의해 '욕망이나 의지로부터 자유로운 가치판단'으로 설명된, 소위 '무관심한 쾌감'을 그 특색으로 들고 있다. 이곳에서 소위 칸트의 순주관적, 형식주의적 미학이 비판철학의 한 체계를 이루게 되어 미학이 하나의 학문으로서 형성되었고, 이후 독일의 형이상학이 왕성함에 따라 그 영향을 받아 소위 형이상학적 미학이 발달함에 이르렀다.

일방(一方)에서는, 요한 프리드리히 헤르바르트(Johann Friedrich Herbart, 1776-1841)에 의해 비롯한 과학적 미학은 구스타프 테오도르 페히너(Gustav Theodor Fechner, 1801-1887)에 의해 더욱더 큰 전회(轉回)를 보게 되었다. 그는 본래 심리학에서의 실험심리학의 창시자인바, 인간의 정신현상을

수량적으로 연구해야 할 길을 처음으로 연 것이다. 근세철학으로부터 독립한 커다란 학문은 심리학인데, 그 심리학에 미학을 연결시켜 실험적 미학의 길을 연 것도 그였다. 즉 그는 지금까지의 형이상학적인 연역적(演繹的) 미학을 '위로부터의 미학'이라 명명하고, 이에 대하여 경험에서 실험적으로 귀납하여 원리를 간출(看出)해야 할 것으로서 소위 '아래로부터의 미학'을 제창하였다. 바움가르텐의 미학을 출발의 미학이라 한다면, 칸트의 미학은 미학의 제이전회(第二轉回)를 이룬 것이라고 할 수 있으며, 페히너에 이르러서 미학은 제삼전회(第三轉回)를 하여서 소위 현대 미학의 기초를 이룬 것이다. 그리고 경험적 과학적 심리학에서 출발한 미학에는 미적 주관, 다시 말하면 미의식의 문제를 점차로 깊이 고찰해 가는 방면과 타방(他方)에서는 미적 객관, 즉 특히 예술의 문제를 취급해 나가는 예술학적 입장이 나타나고, 다시 근세의 신칸트파 및 그 밖에 철학적 사색의 발전(예컨대 현상학 생명의 철학)에 따라 철학적 미학이 유행하고 있는 것은 다시 말할 필요도 없다. 지금 간단히 미학을 소개함에 있어서 학적(學的) 유파의 역사적 순서의 소개보다, 우선 미학이 문제로 삼는 주요한 문제는 무엇인가, 그리고 그것을 어떻게 처치하려 하는가를 소개함으로써 미학의 전모를 조감(鳥瞰)하여 보자. 미학의 역사적인 소개로는 다음과 같은 참고서를 들 수 있다.

참고서

渡辺吉治 著, 『現代美學思潮』, 東京: 第一書房, 1930.

クローチエ 著, 長谷川誠也・大槻憲二 共譯, 『美學』(世界大思想全集 第46卷), 東京: 春秋社, 1930.

大西昇 著, 『美學及藝術學史』, 理想社, 1935.

鼓常良 著, 『西洋美學史』, 東京: 三笠書房, 1942.

미적 대상

미적 대상이란 미적 객관(客觀)인데, 그것은 보통 자연미(自然美)와 예술미(藝術美)로 구별된다. 그리고 그것이 다만 자연 및 예술 대상에 속하는 미라는 의미에 그치는 때는, 그 개념은 미적 자연과 미적 예술이라는 개념으로 바꿔 써야 할 성질의 것이고, 그런 한정에서 그것은 미적 범위에서의 사실상의 대상의 종류 내지 영역의 구별에 그치나, 그것이 더욱 자연적인 미 및 예술적인 미라는 의미로 해석되어, 말하자면 미 일반을 질적으로 분화하고 있다고 한다면, 그것은 사실상의 구별에 그칠 것이 아니라 한 걸음 더 나아가 '자연' 및 '예술'이란 둘〔二〕의 원리적 대립을 가져온다. 그리고 이때 미의 분화를 다시 대상적으로 생각한다면 이 둘의 구별은 결국 '자연'을 소재로 생각하고 '예술'을 형식으로 생각하는 수밖에 없고, 따라서 자연미란 소재미(素材美)를, 예술미란 형식미(形式美)를 의미하는 것으로 된다.

　그러나 문제가 소재미와 형식미의 대립에 이르러서는, 그것은 단지 영역적 외연적으로 생각된다. 자연미 대 예술미의 사실적 구별로서가 아니고, 자연미 중에서도, 또한 예술미 중에서도 소위 소재미와 형식미의 대립이 생각될 듯하다. 즉 소위 내용 대 형식의 문제인데, 이것은 다만 외연적인 자연미 대 예술미의 문제에 그치지 않고 미적 대상 일반에 대한 내포적 관계를 이루는 것으로서 나타난다. 즉 내용미 대 형식미의 문제이고, 이는 벌써 대상 문제의 범위를 넘어 미학의 하나의 종극적(終極的) 원리적(原理的) 문제에 이르는 것이다.

　그러나 이곳에 위와 같은 외연적 대상의 구별과 대응하여 또 한 가지 생각해야 할 문제로서 내포적(內包的) 문제, 환언하면 미의 질적 내용에서의 구별이 생각된다. 그것은 즉 '미(美)'와 '미적(美的)'과의 구별이며, 다시 '미적'과 '예술적'과의 구별이다. 미란 즉 협의(狹義)에서의 미이고 그것은 일종의

조화적인 것에서만 느껴지는 미인데, 후자(미적인 것)는 전자 즉 조화적인 미란 것도 포괄하고 있는 동시에 또한 광의(廣義)에서의 미〔숭고(崇高)·비장(悲壯)·골계(滑稽)〕나 일종의 부조화한 미까지도 포괄하고 있다. 즉 '미(美)'는 협의로 해석하는 한 그것은 아주 정관적(靜觀的)으로, 수동적(受動的)으로 우리들의 주관에 비쳐 오는 일종의 쾌감에 통하고, 그 한도에서 그것은 관능적 쾌감 즉 쾌적(快適)에 통하고, 자연대로의 원료로서의 미란 의미에 통하나, '미적(美的)'은 대상적으로 생각하면 본래 일종의 부조화나 불쾌의 분자도 포함함에도 불구하고 전체로서 통일적인 미적 쾌감을 느끼게 하는 것인 한 그곳에는 어떠한 의미에서 소재의 정리, 즉 형식작용의 특질이 생각되어서, 이곳에 '미'를 전술한 소재미에 통하는 것이라고 한다면, '미적'은 형식미에 응하는 것으로 된다.

그러나 이때 '미'라는 것이 관능적 쾌감 즉 쾌적과 구별되지 않는다고 하면, 즉 형식 없는 혼돈된 한 소재인 한 아직도 미로 표현될 것이 아니고, 적어도 미로 규정되기 위해서는, 어떠한 경우에서도 반드시 어떤 의미에서의 형식작용을 포함하지 않는다면 이때의 소재적인 미란 것은 나아가 미적인 것으로 확장되지 않으면 아니 되고, 이곳에서 미는 소위 미적인 개념으로 확대되지 않으면 아니 된다. 즉 이같이 함으로써 미 내지 미적인 것이 전술한 미적 대상에서의 외연적 자연미의 질적 내포를 이루는 것으로서 정립(定立)된다. 따라서 또한 전술한 예술미란 것은 그 본래의 원리적 의미에서 어떤 소재를 형성함으로써 생기는 미(美)인 한 그것은 반드시 일종의 형식미이며, 다시 미적인 예술 이전의 일반적인 미로서, 즉 자연미로서 그치고 있음에 대하여 이 예술미는 인간의 형식 행동에 제약되고 있다. 또한 그것은 단지 일반적인 행동이 아니고 '예술적'으로 제한되어야 할 행동의 산물이며, 이런 의미에서 '예술미'는 예술적인 것의 개념으로 확대되어 간다. 즉 이같이 하여 '미적'이 자연미의 질적 내포를 이루는 것으로 설정되는 것과 같이, '예술적'이 예술미

의 질적 내포를 이루는 것으로 설정되어, 이곳에 자연미와 예술미의 외연적 구별은 다시 '미적'과 '예술적'이란 내포적 구별에 의해 미적 대상의 문제가 성립하게 된다. 따라서 문제는 이로부터 출발한다. 즉 미학(美學)과 예술학 (藝術學)의 논쟁이 그것이다.

무릇 '미적'이란, 이미 말한 바와 같이 외연적으로 말해서 자연미란 것의 질적 내포를 이루는 것이라 한다면, 그리고 조화적인 미도 같이 포괄하고 있는 것이라 한다면, 즉 모든 자연현상(自然現象)·자연물상(自然物象)에 대하여 애(愛)와 찬미(讚美)를 갖고 귀의(歸依)하는 마음의 미적 태도의 모든 특징을 포함한다 하면, 이처럼 확대한 개념은 없을 것이다. 그러나 이 미적 태도에서는 단지 가치있는 현상을 감정적으로 파착(把捉)하는 것만이 필요하고 그 이상의 능력이 주어져 있지 않다면, 이처럼 소재적인 의미에 머무르고 있는 것도 다시 없을 것이다. 그런데 예술적인 것은 그 본질에서 형성작용에 의해 하나의 감정체험을 제공하는 것이고, 그곳에는 표현이나 형성이나 조작을 필요로 하여, 나중에는 단순한 정적(靜的) 쾌감을 주는 데 그치지 않고, 정신적 사회적 생활에서의 하나의 기능으로서 우리의 전적(全的)인 지식 및 의지를 결합하게 되는 것이라 해석되는 한, 또 그 미적이란 것이 미치기 어려운 내용의 광대함을 갖는 것으로서 나타난다.

그와 같이 '미적(美的)'과 '예술적(藝術的)'이 실제에서 차별상(差別相)을 갖는다 하면, 그리고 미학이란 것이 소위 미적인 것만을 연구의 대상으로 하고 있는 한, 미학은 분명히 예술적인 것을 연구 대상으로 하는 예술학과 구분되지 않으면 아니 되겠다.

미학이 심리학적으로, 사회학적으로 용해되어 가고 있을 때, 예술적 가치의 독자성을 내걸고 나타난 콘라트 아돌프 피들러(Konrad Adolf Fiedler, 1841–1895)의 주장도(그는 예술에서 특히 창조활동을 주의하였다) 미학을 수용적인 심리학에, 예술학을 자발적인 표출의 활동의 학(學)에 구별을 두고

있다. 슈피처(H. Spitzer)의 주장도 자연미를 유쾌한 관조(觀照)라 하고, 예술미를 인간 창조의 활동에 특질을 두고 있다. 막스 데수아(Max Dessoir, 1867–1947)의 주장도〔이들 세 사람은, 에밀 우티츠(Emil Utitz, 1883–1956)에 의하면 예술과학의 아버지라고 한다〕, 기타 예술과학의 미학으로부터의 이탈을 주장하는 사람들의 여러 가지 설도 용이하게 그 의(意)를 이해할 수 있다.

참고서

フィードレル 著, 金田廉 譯, 『藝術論』, 東京: 第一書房, 1928.

フィードレル 著, 清水清 譯, 『現實と藝術』, 岩波書店, 1929.

형태미(形態美)의 구성

미(美)란 것을 철학적으로 엄밀히 규정하지 말고 경험적으로 구별한다면, 눈으로 보아서 얻을 수 있는 미와 귀로써 들어 알 수 있는 미의 두 가지로 나눌 수 있다 하겠다. 이 중에 눈으로 보아 얻을 수 있는 미는 말을 고쳐서 '빛〔色〕 아래 있는 미'라고 할 수 있을 것이니, 만물은 광명의 밑에서라야 비로소 눈에 비치는 까닭이다. 따라서 그것은 필연적으로 '빛〔色〕으로서' 있게 되나니 '빛〔光〕은 빛〔色〕인' 까닭이다. 그것이 이미 빛〔光〕 아래 빛〔色〕으로서 있는지라, 그것은 또 '면(面)'으로서 있게 된다. 즉 눈에 비치는 모든 미(美)는 빛〔色〕으로서 있는 면이, 잡다한 면이 차원(次元, dimension)을 달리하고서 결합되고 결정(結晶)되어 있는 곳에 있으니, 그럼으로 해서 이 결합체(結合體)에서, 결정체(結晶體)에서 빛〔色〕을 사상(捨象)한다면 그곳에 남는 것은 추상적인 괴체(塊體)일 뿐이니, 이 추상된 괴체를 우리는 통칭 '형태(形態)'라고 한다. 그러므로 '형태'는 실제에 있어 색채적으로 있는 것들의 윤곽만을 추상하여 가상적으로 설정된 한 개의 개념이지만, 사람은 역시 다양의 개체를 복잡한 전체의 배경에서 혼둔(混沌)히 일색(一色)으로 보지 않고 개체를 낱(介)대로 파악하고 있는 까닭에, 색채에서 벗어난 추상적 형태를 구체적 형태로 일반은 용이히 보고 또 알고 있다. 파악이 다(多) 속에서 개(個)를 잡아내고 이해가 혼돈에 형식을 가하는 것이라면, 이 역시 면치 못할 운명이리라.

이와 같이 하여 나타난 형태에서 우리는 다시 단독적인 것과 복합적인 것을 용이하게 구별할 수 있고, 또 그뿐 아니라 그것이 비록 단독적 형태라 하더라도 다시 더 분석한다면 보다 더 단순한 기본형식의 복합형임을 이해할 수 있다. 책상 위에 책이 있고, 지필(紙筆)이 있고, 잉크·스탠드·연석(硯石) 등이 있다 하면, 이것은 실로 복잡한 현상의 하나일 것이나, 그 중에서 한 권의 책을 잡아낸다면 이 책은 이 현상 중에 가장 단순한 형태의 하나라 할 수 있겠고, 그 책을 다시 분석해 본다면, 기하학적 방형(方形), 구형(矩形) 등의 가장 규칙적인 결합체, 결정체임을 발견할 것이다. 어찌 이 책 한 권뿐이랴. 만물은, 세잔(P. Cézanne)의 필법(筆法)을 빌려 말하면, 모든 기하학적 기본형태, 예컨대 삼각형·사각형·원·추입방(錐立方)·구(球)·원통(圓筒) 등등의 잡다한 결합임을 이해할 수 있다. 또 어찌 그뿐이랴. 이 기본적인 선에서 한 걸음 더 나아가서 점에서부터의 출발임을 이해할 수 있지 아니하냐. 즉 '형태'의 출발은 결합에 있으니 '형태미(形態美)의 구성'이란 다름없는 '결합의 논리'가 아니냐.

그러면 결합에서 우리는 어떠한 형식을 구별하느냐. 우선 우리는 가장 근본적 구별을 규칙적인 것과 불규칙적인 것에서 세울 수 있으리라. 환언하면, '규칙적'이란 동형(同形)의 것이 방향을 같이하거나 또는 방향을 달리하고서 정돈되어 있는 형식을 생각할 수 있으니, 방향이 같은 결합을 우리는 '반복(反復, repetition)'이라 부르고, 방향이 다른 결합을 '상칭(相稱, symmetry)'이라고 부른다면, 불규칙적 결합이란 것은 형(形)의 이동(異同)과 방향의 이동을 불문하고 오로지 조화의 하나만을 문제하여 존립해 있는 것이라 할 수 있으니, 이것을 보통 '비례(比例, proportion)'로써 설명한다.

대저, 익지 않은 새로운 것이 눈앞에 나타난다면 그것은 누구에게나 '경이(驚異)의 적(的)'일 것이요 '신기(新奇)의 발견'일 것이다. 그것은 한 개의 전체로서 막연된 대상이니, 그것이 한 개의 표상일 때는 양분(兩分)됨에서 '이

해'를 형성하나[분트(W. M. Wundt)의 이분절법(二分節法)], 한 개의 형태일 때는 병렬되고 나열됨으로써 의미의 출발을 짓는다. 즉 '쌍(雙)'이라는 개념이 가지고 있는 '힘[力]의 평형'—안정감과 '경이(驚異)의 해소(解消)'—에서 오는 숙지(熟知)의 친밀감(feeling of family)이 같은 두 개의 중복(重複)에서 싹트기 시작한다. 그러나 '쌍립(雙立)'은 대립일 뿐이요, 아직도 '반복(反復)'의 뜻을 형성치 아니하니, 반복의 제일시원형식(第一始源形式)은, 제일 간단한 형식은 '힘의 평형'에서 '호흡의 정제(整齊)'가 전개되고 '기이(奇異)의 해소'에서 '숙지(熟知)의 친밀감'이 현저히 드러날 수 있는 세 개 이상의 중복이라야 할 것이다. 즉 같은 것의 나열은, 중복은, 반복은 제일(齊一, uniformity)된 형식으로서 호흡의 제정(齊整)과 기분의 안정(安靜)과 심서(心緒)의 평화를 가져오는 동시에, 호흡의 제정은 정숙의 표징(表徵)으로, 정숙의 표징은 장엄(莊嚴)의 계열로 전개되어 가나니, 그러므로 조그만 도안문의(圖案文儀)에서 얻을 수 있는 침착(沈着)된 안정한 정서는 움직이는 제일—정연한 행렬의 반복에서 규율의 정숙미를 엿보게 되고, 다시 나아가 양(量, volume)의 반복—에서, 예컨대 아크로폴리스(Acropolis)의 파르테논(Parthenon) 열주(列柱)에서 숭고한 장엄미(莊嚴美)를 맛볼 수 있다.

그러나 반면에, 이 반복의 원리에는 약점이 없지 않다. 즉 '힘의 평형'은 정지의 자세요 호흡 제정(齊整)은 안일의 상징이요, '숙지(熟知)의 친밀성'이 오래면 신미(新味)가 상실되고 정제(整齊)가 오래면 단조(單調)가 생기나니, 정(靜)에 구(久)하면 권태와 응체(凝滯)와 울색(鬱塞)이 구름 솟듯 하리라. 무위(無爲)의 감방(監房)이 얼마나 괴로운 생활인가. 숙친(熟親)한 우정이 얼마나 소원키 쉬운 것인가. 단조로운 자장가(cradle-song)가 얼마나 졸린가. 천장의 화문지(花文紙)가 얼마나 정한(靜閑)된 존재인가. 이러한 예는 한없이 들 수 있으리라. 우리는 실로 소요(騷擾)한 중에서도 살 수 없지마는, 그렇다고 하여 한없이 정적(靜寂)한 중에서도 살기 어렵다. 정(靜)과 동(動)은 실로

한 개의 생(生)의 표리(表裏)를 이루고 있는 것으로, 동(動)이 오래면 정(靜)이 그립고, 정이 오래면 동이 바라지나니, 아름다운 반복이 마침내 아름답지 못한 반복으로 막다르게 되면 그곳에 반드시 신생면(新生面)을 산출치 아니하지 못할 커다란 신생의 고민을, 오뇌(懊惱)를 맛보게 된다. 그렇게 사랑하던 사람이 어찌하여 그리 보기도 싫어지느냐, 사랑의 보금자리를 고이 쌓아 올릴 적에 뉘라서 척탄포뢰적(擲彈抛雷的) 유혈극(流血劇)을, 투우적(鬪牛的) 살벌극(殺伐劇)을 꿈에나 생각하였으랴. 신생(新生)의 고민은 실로 크지만, 그것이 없다면 반복의 미는 죽어 버리고 말리라.

그러면 다시 '상칭(相稱)'은 어떠한가. 반복의 출발에 있어 동형(同形)의 대립은 이내 곧 '상칭'의 원형(原形)이니, 반복은 다 한 개의 방향을 갖고 전개해 나갈 기세를 갖고 있는 것이라면, 이것은 중심선을 가상(假想)하고 좌우의 방향으로 동형동량(同形同量)의 것이 전개될 운명 아래 있는 것이다. 반복의 주된 원리는 '호흡의 정제(整齊)'에 있고, 상칭의 주된 원리는 '힘〔力〕의 평형(平衡)' '형(形)의 등분(等分)'에 있다. 즉 '균정(均整)의 상(相)'이니, 그것은 단체(單體)로서 완전을 상징하며 기대(期待, expectation)된 형상임을 뜻한다. 정좌(正坐)의 엄(嚴)과 만월(滿月)의 미(美)가 다 같은 곳에서 오나니, 힘의 평형에서, 상(相)의 등분에서 부동심(不動心) 만족의 법열(法悅)을 느껴봄이 후자의 예증(例證)이다. 신(神)의 권위는 항상 좌우상칭(左右相稱)의 엄연한 직선적 태도로 표현되며, 만원(滿圓)은 항상 원만(圓滿)의 뜻으로 채용(採用)된다. 우리가 좌우상칭을 상식적으로 요구하고 있는 데서 의외의 그 미흡을 발견할 때―예컨대 불구자(不具者)가 얼마나 불쌍한 대상으로 느껴지느냐? 그것은 보는 사람에게는 추〔醜, 불미(不美)〕한 존재요, 당하고 있는 사람에게는 비애(悲哀)의 암종(癌腫)이다. 소위 환멸의 비애란 어긋나는 기대에 있다. 충만되기를 바라보고 두꺼워 가는 초순(初旬) 달은 확실히 희망에 찬 미적 존재요, 희망을 잃고 기울어져 들어가는 하순(下旬)의 조월(爪月)

은 낙백(落魄)의 상징이 아니냐. 상칭의 미는 참으로 이 기대의 충족에 있다. 조형(造形) 중에서도 특히 안정과 위엄과 충만을 요하는 것들은, 예컨대 건축(建築)·신상(神像)·공예(工藝) 등은 상칭을 요한다.

그러나 반면에, 이 '상칭'의 법칙에도 약점이 또한 없지 않다. 즉 그것은 '반복'에서의 '단조(單調)'의 약점과 같이 이 상칭에는 '무활동성'의 약점이 있다. 기대가 충족되었다면 다시 더 활동의 여지가 없지 아니하냐. 그러므로 역(易)에도 '항룡유회(亢龍有悔)'라는 말이 있다. 희망의 만끽은 이내 곧 희망의 상실이다. 만족의 팔 푼에서 이 푼의 희망을 항상 남겨, 오만(傲慢)의 비극은 자족(自足)에서 시작되고 겸양(謙讓)의 미덕은 희망의 행복을 갖고 있다. 조형이 상칭을 넘어설 때는 새로운 희망을 향하여 뜀박질하고 있는 활동적인 때라야만 ―예컨대 우상(偶像)의 범주를 벗어난 자유로운 조각― 아름다운 것으로 새로운 의미의 변환을 얻는다.

끝으로 우리는 형상을 달리하고 방향을 자유로 하는 결합에서 한 개의 의미를 찾아보자. 즉 그것은, 개체로서는 소위 모양이 좋다든지, 개체가 다른 여러 개체 속에 섞여 있을 때는 소위 어울린다고 말하는 것들이니, 그것은 요컨대 부분과 부분과의 비례 관계, 부분과 전체와의 비례 관계에서 생겨나는 미의 형식이다. 그럼으로 해서 그것은 형태만상(形態萬象)에 있어 문제되지 아니할 것이 없는 것이며, 또 그럼으로 해서 어느 특수한 전형적 예를 끌어와 설명할 수 없으나, 항상 이설(異說)을 좋아하는 독일의 학자는, 예컨대 차이징(A. Zeising) 같은 사람은 비례의 가장 근본되는 원리로서 단형(短形)에서 황금률(黃金律, golden-section)을 주장하였다. 즉 대소(大小) 이자(二者)의 화(和)와 대자(大者)의 비(比)에 같을 때에 "A : B = 〔(A＋B)〕: A. 단 A > B 형태"는 아름답다는 것이다. 그러나 이것은 법칙을 위한 법칙이었다. 삼라(森羅)의 만상(萬象)이 이로써 율(律)된다면, 세상은 이보다 더 간단함이 없고 또 단순됨이 없으리라. 그러나 "클레오파트라의 코가 조금만 비뚤었던들 세

계의 역사가 뒤바뀌었으리라"고 이른 사람이 있는가 하면, '코 떨어진 사나이의 얼굴'에서 미를 발견한 사람도 있다. 기원전 오세기의 그리스의 인체조상(人體彫像)의 비(比)는 두부(頭部)의 고(高)와 전신(全身)의 고(高)와의 비가 칠분의 일로써 미적 표준을 삼았으나[폴리클레이토스(Polycleitus)의 카논(canon)], 기원전 사세기에는 팔분의 일로써 표준을 삼았고[리시포스(Lysipos)의 카논], 동양의 불상조각은 대개 육 대 일로써 평균을 잡고 있으나, 나라(奈良)의 호류지(法隆寺)의 백제관음(百濟觀音)은 팔 대 일의 비로 되어 있다. 그러므로 일정한 숫자의 비례법칙은 없으나, 그러나 비례의 미를 얻기 위한 비례의 연구가 조형예술가에게 운명적으로 곁들어 있다. 비례미(比例美)의 발견과 창작이야말로 실로 조형예술가의 전반적 사명이라고 하여도 가할 만하다.

우리는 이상으로써 간단하나마 규율적인 데 미(美)가 있음을 보고, 또 규율적인 데서 미가 상실됨을 보았다. 듣기에는, 이는 커다란 패러독스(paradox) 같으나 "從心所欲하여 不踰矩 마음에 하고자 하는 바를 좇아도 법도에 넘지 않았다"[1]라는 패러독스를 이해한다면, 이해하는 사람이라면 간단한 나의 패러독스도 이해하리라. 예술의 신비란 다른 것이 아니요 이 속에 있다, 있다고 본다. 정열에, 감정에 들뜨고 치우친 사람도 예술가의 자격이 없고, 이지(理智)에 영판(穎判)하고 곧은 사람도 예술가의 자격이 없다. 욕(欲, pathos)과 규(規, logos)를 항상 생생하게 종합하도록 힘써라. 죽은 종합이 아니요, 창조적 종합을 힘써라. 최고의 예술은 그곳에 비로소 나오느니라.

현대미(現代美)의 특성

현대미(現代美)의 특성은 현대 예술가가 가장 잘 알 것이요, 현대예술의 관심에서 잠깐 발을 멀리한 필자로선 던져진 과제에 대하여 반드시 요령있는 해답이 나올 성싶지 아니하겠다는 것은 집필에 임하여서 비로소 깨달은 바요, 과제에 대한 승낙을 하기까지는 자각하지 못한 바였다. 경솔이 이다지 경솔하게 발끝에 놓여 있을 줄을 내가 몰랐다면 이는 진실로 심한 둔감이요, 그만큼 세대에서 버려짐을 받은 나임을 새삼스레 깨닫게 되었다. 미(美)는 언제나 첨단적인 것이지만, 현대미의 첨단성(尖端性)은 예 없이 예리한 것인 듯이 느껴진다. 예로 현대미라 하나, 적어도 한 세대의 미를 말할 수 있다면 어느 정도의 광폭(廣幅)이 있는 양태(樣態)라는 것을 가졌어야 할 터인데, 나의 무식의 소치인지는 모르나 현대미는 적어도 이 양태라는 것을 갖지 아니한 것이 아닌가 하는 의심조차 있는 까닭이다. 일종의 변명을 내세운다면, 입산불견산(入山不見山)이란 말이 있는 바와 같이, 현대미에서 양태가 보이지 않는다는 것은 현대에 내가 적(籍)을 두고 있다는 것이 사실로 현대미의 양태를 파악할 수 없다는 가장 좋은 설명이 될 것이며, 다시 또 현대란 한계를 어디다 두어야 할 것인가 이것이 막연한 점에 있다 하겠지만, 현대란 개념의 상한(上限)을 제일차대전 이후에 두고 그 하한을 이번 제이차대전 발발의 전까지 둔다 하더라도, 그동안의 예술적 활동의 경향을 본다면 수많은 주의(主義)의 명멸이 사실로 자리를 잡을 새 없이 번거로웠고, 어느 한 폭도(幅度)

를 가진 적이 없었던 듯하다. 그러므로 현대미의 특성을 한 개 '불안성(不安性)'이란 개념으로써 특징지을 수도 있는 것이니, 현대미가 예 없이 첨예하다는 것은 이 불안성의 효과도 아니었을까 한다. 나는 이 불안의 이유를 창졸간(蒼卒間)에나마 몇 가지 요소로써 분해시킬 수 있고, 그러함으로써 어떠한 양태(樣態) 폭도가 보이지 않는 현대미의 양태의 특질을 귀납적으로나마 역도(逆睹)할 수 있을 듯하다. 혹 결과가 일반 상식의 범주를 넘지 않을는지 모르나, 이것은 오히려 예기하는 바이다.

첫째 현대미가 잃은 것은 사상성(思想性)이요, 얻은 것은 지성(知性)이라 할 수 있을 것 같다. 사상이란 것은, 지성이 고립된 지성으로 있음으로써 사상이 되지 못하고 그 무엇에, 즉 한 표상(表象) 즉 의미적 존재라야 하고, 겸하여 단편적인 것이 아니라 체망적(體網的)인 것을 요한다 할 수 있다. 따라서 그것은 설복적(說服的)이라야 한다. 이러한 사상성이 곧 미의 내용이 돼야 하고, 그리해야 될 것을 의려(疑慮)치 않는 적이 있다. 오늘날에도 이것을 고집하고 주장하는 사람이 없지 아니하다. 그러나 이것은 결국 고집이요 주장뿐으로, 실제에선 있지 아니한 성질일 것이다. 현대미에서의 지성은 체망적으로 전개되고 설복적이 되기를 단념하고 있다. 그것은 원소 그대로에서 찬연히 빛나고 있을 뿐이다. 차돌이 커져 바위 되기를 요망치 않고, 닦여져 광채 나기는 영리(怜悧)일 뿐이다. 영리는 사상적 깊이를 뜻하지 아니한다. 사상적 깊이는 끈기있고 어두운 물건이며, 영리는 끈기 없고 깊이 없이 빛날 따름이다. 이것을 명석성(明晳性)의 발양(發揚)이라고 형용할 수 있을 듯한데, 이 명석성은 낭만주의 내지 고전주의에서 볼 수 있는 명랑성(明朗性)과는 구별될 것일 듯하다. 실러(J. C. F. von Schiller)의 "Ernst ist das Leben, heiterist die Kunst 인생은 진지하고 예술은 즐겁다"란 말을 이 경우에 다시 번안(飜案)한다면 "Heiter ist die romantische Kunst, Clartéist die moderne Kunst 낭만적 예술은 밝고, 현대적 예술은 맑다"라고 할 수 있을 것이니, Heiter에는 희망이나 환

회가 있지만, Clarté에는 아무런 감정의 체계가 없는 순수지성(純粹知性)의 투명이 있을 뿐이다. '덧없는 것(Hinfälligkeit)'이 미(美)라는 베커(O. Becker)의 정의를 빌려온다면, 현대미야말로 이 정의를 위한 좋은 표본일 것 같다. 현대미는 덧없을 뿐 아니라 부서지기 쉬운 것이 아닌가 한다. 현대미의 불안성이란 이곳에 있는 것이요, 그럼으로 해서 현대미는 내용적으로 기념비적인(monumental) 것을 건설하지 못할 것 같다.

현대미에서의 이러한 불안성(不安性), 무상성(無常性) 내지 무사상성(無思想性), 사상의 무체계성(無體系性)은 이내 곧 현대적 신비성(神秘性)을 이루는 것이 아닌가 한다. 원래 따져 말하자면, 현대미에는 상징적인 것, 신비주의적인 것은 없다. 상징주의라는 것은 어떠한 내용적 주체를 빈약한 형식을 이용하여 표상하려는 데서 나오는 것이요, 신비주의란 어떠한 빈약한 내용적 주체를 과잉된 형식으로써 과장시키거나 또는 혼란한 형식으로써 도회(韜晦)시키려는 데서 나오는 것인데, 이 내용적 주체가 문제되지 아니하는 현대미에서는 이러한 의미에서 상징도 신비도 없는 것이다. 현대미에 제일 상징적인 점이 있고 신비적인 점이 있다면 그것은 체계 없는, 사상체(思想體)도 없는 내용이란 것을 주지적(主知的)인 입장에서 볼 때, 소위 이해작용이란 것의 턱걸이가 없는 데서 상징이요 신비요라고 할 뿐이지, 이해작용의 턱걸이라는 것을 안목에 두지 아니한다면 상징도 신비도 없는 가장 명랑한 것이 현대미인가 한다.

이와 같이 현대미는 상징도 신비도 없는 동시에 꿈도 없다. 꿈도 없다면 어폐(語弊)가 있을는지 모르나, 동경과 같은 뜻으로서의 꿈은 확실히 낭만주의에게 겸양해 버렸고, 꿈은 한 개의 미의 병리학(病理學)을 구성하고 있을 뿐이다. 현대미는 꿈과 같이 아름답고 꿈을 그리는 것이 아니라, 현대미는 꿈에 대하여 임상의(臨床醫)와 같이 색채와 형태와 단구(單句)라는 메스로 파헤치고 있을 뿐이다. 이리하여 현대 예술가들은 꿈을 동경할 필요가 없이 분

석된 꿈을 보고하는 직능(職能)을 갖게 되었다. 현대미에서의 리얼리즘이란 것은 이 보고적(報告的)인 기능에서 출발한다. 그들 미의 탐구자란 대개가 이 꿈의 문제에 한해서는 정신병자에 대한 새로운 충복(忠僕)이 되기를 무언 중에 계약하고 있고, 또 계약함에 그치지 않고 계약 이행까지도 충실히 하고 있다. 이곳에 현대 의학자로 하여금 미를 논하고 예술을 논하는 월권(越權) 아닌 월권을 가지게 한 소이(所以)가 있는 듯하다.〔예컨대, 프로이트의 레오 나르도 다 빈치의 연구, 시키바 유자부로(式場隆三郎) 박사의 고흐 연구 등〕

현대미가 주제성을 잃고 사상성을 잃고 꿈을 잃었다는 것은 다시 또 윤리 를 잃었다는 것과 계련(繼聯)이 된다. 윤리의 최고 규범이라 할 종교〔宗敎, 종교의 최고 원리인 성(聖)은 지고선(至高善)의 미화(美化)된 것이라 해석한 다〕로부터의 이탈은 벌써 오래 전 일이요, 윤리 그것으로부터의 이탈도 현저 한 특성의 하나라 할 수 있다.

"子—謂韶하사대 盡美矣요 又盡善也라 하시고, 謂武하사대 盡美矣요 未 盡善也라 하시다 공자께서 소악(韶樂) 즉 순(舜) 임금의 음악을 가리켜 지극히 아름답 고 또 더할 것 없이 좋다 하시고, 무악(武樂) 즉 무왕의 음악을 가리켜 지극히 아름다우나 더할 것 없이 좋지는 못하다 하셨다" 하여 "善者는 美之實也라 좋은 것은 아름다움의 실질이다"라 해석하던 그때부터 선과 미가 분리될 운명이 내재하고 있었다 할 것이다. 플라톤의 이상국(理想國)으로부터 시(詩)가 추방된 것도, 현대에 와 서 보자면, 미에 대하여는 오히려 행복에 넘치는 절연(絶緣)이기도 하였던 듯하다. 무엇을 위해 아름다운 것과 무엇을 위하지 않고서 그 자신으로써 아 름다운 것을 구별하여 일찍이 근대적 미의 자율성을 수립했던 플라톤 그가 이상국에서 시를 추방했다는 것은, 일반 과학자가 생각하고 있던 바와 같이 미의 상실이 아니었고, 오히려 미의 획득이 있었는지도 모르겠다. 기왕 축방 (逐放)한 김에 미의 왕국을 발견하여 주었던들 명실공히 플라톤은 미의 발견 자가 되었을 것을, 게까지 이르지 못한 것만이 플라톤을 위해 애석한 일이요,

그만큼 미의 감계주의(鑑戒主義)를 요망하고 있던 시대의 조류(潮流)를 한할 수 있을 것이다. 미에 대한 감계주의의 요망은 지역의 동서를 불문하고 시대적으론 오랜 생명을 가진 요망이었다. 한때 문제되던 '인생을 위한 예술'이란 것도 실은 이 감계주의의 변형된 연장이었다 볼 수 있겠고, 미에서의 행동의 문제도 역시 다름없는 감계주의의 변형된 연장이었다 하겠고, 미에 서의 공용(功用)의 문제도 이러한 감계주의의 연장이라고 할 수 있다. 미에 대한 이러한 감계·행동·공용 등의 문제는 진실로 미를 미대로 결정시키려 하지 않고, 미를 광의(廣義)의 윤리의 도가니〔감과(坩堝)〕속에서 녹여내려는 운동이다. 이때 물론 문제할 바는, 이러한 감계·행동·공용 등에서 떠나는 것이 미로써 미를 순수히 하게 하는 것이냐, 또는 그것을 종합함으로써 미가 미로서 순순히 되는 것이냐가 선결되어야 감계·행동·공용 등의 미에 대한 존재 가치가 결정될 것이지만, 현대미에선 이 모든 요소가 극히 희박하거나 또는 거의 없음이 사실인 듯하다. 물론 보는 데 따라서는 현대미에서의 한 개의 리얼리스틱(realistic)한 르포르타주적 특질 또는 구성적 특질 등이 무엇보다도 적극적인 공용성(功用性)을 띤 것이라 할 수 있다. 현대미는 사실로 과거의 미에 비하여 한정된 계급에 수응(需應)되었던 수공업적인 미가 아니고, 일반에 수급될 수 있는 데파토(デパート, 백화점)의 상품 같은 공용성을 갖고 있다. 건축·공예 같은, 원래부터 부용예술(附庸藝術)이라 일컬어 오던 것들의 구성 원리가 이 공용성과 곁들인 점은 오히려 과거 어느 현대의 경향과도 비교할 수 없이 적극적인 것이 되어 있고(이때 르 코르뷔지에가 정의한 '건축은 살기 위한 기계'라는 말을 회상할 수 있다), 자유예술이었다던 조각·회화까지도 마네킹·포스터 들의 모형·도안 들과 근접해 있는 것을 생각할 때, 현대미에서의 공용성은 사실로 큰 바 있다 하겠다. 내가 지금 이러한 예술적인 조각·회화 등을 모형·원안 들과 비교한다는 것은 모독도 심한 일이라 분개할는지 모르나, 제작에서 패트런(patron)을 갖지 않고 제작된 후에 어느 살롱

에 들어가지 않은 현대미를 데파토의 상품에 비한다 하더라도, 그것은 과히 심한 모욕이 아닐 것 같다. 현대미의 공용성 문제는 다만 이러한 의미에 그치는 것이요, 과거 어느 미에서와 같이 어떠한 종교의식 · 윤리의식 · 사상의식에서의 목적의식에 준응(準應)된, 그 소위 합동적 공용성이란 것과는 다르다 하겠다.

현대문예론에서의 '모럴(moral)' 문제도 일견 미(美)에 대한 윤리의 요청같이 생각되나, 본래 요구라는 것은 그 자체에 없음으로 해서 나오는, 말하자면 있기를 바라는 것에 불과한 것이니, '모럴' 문제가 왕성되면 왕성될수록 그 결여를 반증하는 것이요, 또 현재의 '모럴' 문제는 과거의 윤리 그것이 아니요, 없어져 가는 개성의 회귀를 불러 돌리려는 초혼곡(招魂曲)에 지나지 않는 듯하다. 현대미에서의 개성은 상실된 지 이미 오랜 듯하다. 현대미를 데파토 상품에 비한 것도 이러한 데서 나올 수 있는 비유이었다 하겠다.

현대미에선 다시 구성적 특질이란 것을 들 수 있을 것 같다. 이것은 내용적인 것, 주제적인 것, 사상적인 것의 구성적 특색을 말함이 아니요, 양태적(樣態的)인 것의 구성적 특질을 말하는 것이다. 예컨대 조이스(J. A. Joyce)의 『율리시스(Ulysses)』에 어떠한 주제가 있고 어떠한 사상이 있는지 알 수 없으나, 단편적인 지성, 단편적인 감성, 단편적인 정서, 단편적인 기분, 이러한 것들이 단구(單句)의 구성으로 말미암아 양태(樣態)만의 모뉴먼트를 이룬 것이 아닌가 한다. 양태만의 모뉴먼트는 현대건축을 통하여 가장 알기 쉬운 예를 보이고 있지만, 미에서의 자율성의 문제는 무용(舞踊)으로 하여금 음악에서 떠나게 하고, 음악으로 하여금 주제성(主題性)을 잃게 하고, 키네마(Kinema)로 하여금 키노키(Kinoki)를 얻게 하고… 이러한 예는 현대예술의 각 장르에서 거둘 수 있을 것이다. 현대미의 구성의 미요, 양태의 미이다. 이곳에는 셀룰로이드 같은 투명한 표피성(表皮性)이 있다. 따라서 감성도 말초적으로 예리하다. 그러나 온도도 혈기도 없다. 이것은 지성의 첨예성과 합치

된 소치이다. 감각의 극단의 유희가 있으나, 악성(惡性)의 끈기가 없는 것이다. 그것은 비굴이든 죄악이든 그러한 관념으로부터 촌탁(忖度)될 그러한 것이 아니다. 현대미는 오직 무색(無色)의 페이브먼트(pavement)를 지향 없이 속보(速步)로 상쾌히 뛰고 있다. 그러나 잠자리 없는 참새의 불안을 품고서, 일말의 애수(哀愁)를 실마리같이 품고서….

　과제의 현대미의 특성은 좀 더 침착히 그릴 수도 있을 것이나, 침착은 이미 현대미 그 자신이 거부하고 있는 것이니, 침착을 잃은 이 서술은 현대미 그 자신의 죄(罪)로 돌리자.

말로의 모방설

『중앙공론(中央公論)』 2월호(1940)에 번역되었던 앙드레 말로(André Malraux)의 「예술의 조건」이란 일문(一文)은 나에게 가장 흥미있는 글이었다.

그에 의하면, 예술가가 예술가로서의 독립을 얻게 될 때까지 삼단(三段)의 성장과정을 구별하고 있다. 제일단은 어린 아해(兒孩)가 제멋대로 그 재능이 시키는 대로 노래를 한다든지, 그림을 그린다든지 하는 단계이니, 즉 무의식적인 본능적 피동(被動)에 있는 단계이다. 이때는 사실로 재능이 시키는 대로 움직이고 있을 뿐이지, 재능을 스스로 사역(使役)하고 있는 단계가 아니다. 따라서 그것은 개성의 발견이란 것도 없고, 형(型)의 자각이란 것도 없고, 특수성의 지속욕(持續欲)이란 것도 없고, 예각적(銳角的) 심도의 탐구도 없는 무체계(無體系)·무주의(無主義)·무정견(無定見)·무규범(無規範)·무함축(無含蓄)·무배경(無背景)의 본능적 계급이다.

제이단은 예술가로서의 출발을 비로소 제약(制約)하는 단계이니, 이것이 곧 모방의 단계이다. 그는 이 모방의 단계를 모든 예술의 출발에 잠재한 힘이라 한다. 말하자면, 예술가가 예술가로 출발할 때 자연 내지 인생 문제에 곧 들어갈 수 있는 것이 아니라, 우선 모방이란 단계에서 자기의 천성(天性)을 발견하지 않으면 아니 된다는 것이다. 시인(詩人)은 낙조(落照)를 사랑함으로써 시인이 되는 것이 아니라, 어떠한 기성(旣成) 시에서 시흥(詩興)을 얻음으로써 시인이 된다 하였다. 양(羊) 치던 조토(Giotto di B.)가 "아, 나도 화가

가 되리라" 하고 외치게 된 것은 그가 친[牧] 양이 그리 시켰음이 아니라 치마부에[Cimabue, 비산스 파(派)¹의 거장(巨匠)]의 그림이 그리 시켰던 것이다. 이리하여 보들레르(C. P. Baudelaire)는 라마르틴(A. de Lamartine)의 시에서 나왔고, 발자크(H. de Balzac)는 월터 스콧(Walter Scott)에서 나왔고, 세잔(P. Cézanne)은 마네(É. Manet)에서 나왔고… 이러한 예는 예술가의 수대로 열거하지 않으면 아니 되리라. 사람이 원래 조숙했다든지 천재라든지 일컫는 것은, 그가 일찍이 남보다 모방에 장(長)했다는 것을 뜻하는 것이다. 예술가는 누구나 그의 독자(獨自)의 언어를 가져야겠지만, 그것을 갖기 전에 그는 먼저 남의 언어를 배우지 아니하면 아니 된다. 니체(F. W. Nietzsche) 말에도 "모든 감각은 영원하기를 바란다"는 것이 있지만, 모방의 의사는 예술작품에서 얻는 감흥을 영원히 지속하기 위해 다시 창조하려 함에서 성립되는 것이라 한다. 그러므로 어떠한 예술가든지 그의 초기의 작품이란 것은 모두 인생 문제에 곧 참섭(參涉)하려 한 것이 아니라 '예술'의 세계로 참섭한 것이었다. 그의 작품은 어떠한 대상에 대해 개성적 파악을 하려 한 것도 아니요, 어떠한 세계에서 이탈을 꾀하려 한 것도 아니요, 또 어떠한 표현을 하려 한 것도 아니요, 실로 곧 타인의 작품에서 얻은 인상(印象)을 확보하려 하고, 그러함으로써 그 속에 잠기려 한 것에 지나지 않는다. 그러므로, 이곳에 예컨대 화학도(畵學徒)들이 모델을 사용하고 사실에 충실하고자 한다 해도, 실은 그 뒤에 숨은 것은 선생(先生)의 양식, 즉 다른 예술가의 양식이다. 조만(早晩)의 차(差)는 있을지언정, 예술가가 소설을 쓰기 시작하고 회화를 그리기 시작하고 작곡을 하기 시작한 그 초기의 작품에는 아무리 사실에 충실하려 한 것일지라도 그 작품의 배후에는 반드시 예술관이 있고, 고대(古代) 사원(寺院)이 있고, 도서관이 있는 것이다. 이 뜻에서 예술가에게는 직공적(職工的)인 일면이 있는 것이다. 왜냐하면, 다른 예술작품의 형(型)의 모방이 예술가로서의 그의 출발을 규약하고 있는 까닭이다. 말로는 말하되, 모방의 의사

를 형제애에서 출발한 것이라 한다. 그 뜻은, 이곳에 젊은 작가가 있어 연애관(戀愛觀)을 표현하고자 한 작품을 썼다 하자. 그때 그는 그 연애관이란 것이 결국은 그가 읽고 가장 애호했던 작품, 예컨대 발자크 또는 플로베르(G. Flaubert) 등의 표현법을 그대로 모방한, 즉 재생하고 있는 것에 지나지 않나니, 이는 도대체 그에게 연애관이란 것이 저 혼자 성립되어 있을 수 없는 까닭이다. 따라서 인생 문제는 예술의 출발을 곧 짓는 것이 아니요, 다른 예술 작품이 예술의 출발을 약속하는 것이다. 봄날 아침이 화창하다고 사람이 시인이 될 수 있는 것이 아니라, 그러한 정경을 읊었던 다른 작가의 작품의 재생에서 그는 시인이 되는 것이다.

그러나 제삼단으로 이곳에, 예술가에게는 자기를 매료했던 형식을 재현하려 하는 욕망과 동시에 그것을 파괴하고 초월하려는 욕망이 있다. '형식'에 대한 새로운 의미의 해석을 위해 전인(前人)으로부터 받은 의미를 깨치려 한다. 이것이 예술가의 예술가로서의 진정한 의미에서의 독립계기이니, 이 최초의 크라이시스(crisis, 이것은 실로 예술가가 되고 아니 되는 구별이 나서는 위기적 계기이다)를 말로는 말하되, 예술가의 취미성과 수단의 분별처(分別處)라 한다. 전자는 즉 그가 애호했던 것에 대한 재현욕(再現欲)을 이루고 있는 것이요, 후자는 창조욕(創造欲)을 구성하는 것이라 한다. 창조의 결정적 성격은 표현 수단의 풍부라기보다도 예술가로 하여금 모방적 충동에서 혼돈되어 있을 때 자기의 천성(天性)을 인식케 하는 명민성(明敏性)에 있다. 그의 이러한 천성을 인식하고 그것을 구성해 가는 수단에 창조라는 것이 있는 것이다. 그리하고 인생이란 실로 이 발전을 실현하려는 수단을 예술가에게 주는 것이니, 그러므로 결국 예술은 인생에서 출발하는 것이 아니라 최후에 그곳으로 가는 것이다. 즉 인생은 예술가를 위해 있는 모델이 아니요, 행동의 수단의 무한(無限)된, 유일한 영역이다. 이상이 말로의 예술의 심리에 대한 설의 조략(粗略)이거니와, 이곳에 문제되어 있는 모방과 창조, 전자는 예술

의 출발을 이루는 것이요, 후자는 예술의 가치를 규정하는 것인데, 그의 이 '모방'의 강조가 즉 나에게 흥미있는 점인 것이다. 그러면 어떠한 점에서이냐.

예술활동에서의 모방의 의의는 이미 플라톤(Platon), 아리스토텔레스(Aristoteles) 이래 예술의 생리적(生理的) 심리적 설명을 위하여, 또는 주지적(主知的) 가치론을 위하여, 또는 예술의 기원론(起源論)을 위하여 여러 가지 뜻으로 사용되어 온 것은 상식화된 일이지만, 개념으로서의 모방이 뜻하는 바는 요컨대 모방될 대상이 따로 있어 가지고 그것을 다시 그대로 옮겨 놓는 활동같이 해석되어 왔다. 이것은 확실히 경우에 있어 필요는 한 것이나, 그 활동이 기계적인 데서 가치론적 견해에서 본다면 저하된 것이라 아니할 수 없다. 예술가에게 직공적(職工的) 일면을 볼 수 있다는 것은, 요컨대 이러한 의미에서 그 모방적 활동의 유사성이 있음에서이라 하겠다.

그러나 모방이란 것에 대한 이러한 관념은 한번 다시 생각할 필요가 있을 것이 아닌가 한다. 즉 예술적 활동이란 것을 주장하여 생각한다면, 모방이요 창조란 결국 개념으로선 서로 제한하고 있는 분극적(分極的)인 것이요, 실제로서는 '모순(矛盾)의 자기동일(自己同一)'적〔이것은 니시다철학적(西田哲學的) 표현이나 방금 달리 좋은 표현법이 생각되지 아니한다〕인 것이라 하겠다. 말하자면 예술적 활동에서 모방과 창조 간에 실로 확연한 분계선(分界線)이 없는 것이다. 물론 양자의 마루〔정점(頂點)〕와 마루 사이의 구별은 명료한 것이겠지만, 그 변해 넘어가는 요점이란 명백하지 않은 것이다. 그러나 이보다 더 중요한 점은, 예술에서의 전통이라든지, 유파(流派)라든지, 객관성이라든지, 보편성이라든지, 이 모든 점은 모방이란 활동에 오히려 숙명적으로 계박(繫縛)되어 있는 문제가 아닌가 한다. 예컨대, 특수성의 발견과 특수성의 표현이 예술적 창조의 본능이라고 하지만, 특수성이란 것이 개별성이란 것과는 구별이 되어 보편성·타당성을 구비한 특질의 것이라면, 이 특수성인 것이 어찌하여 이렇게 보편적인 것이요 타당한 것이 될 수 있느냐 할

때, 즉 그것은 모방적 활동으로 말미암아서라고 할 수밖에 없다. 말하자면 어떠한 예술작품의 특수성이 객관적인 보편타당성을 가진 것이라는 것은 (이것이 없으면 특수성이 아니다), 결국 그 특수성이 전통 · 유파(流派) · 전형 (典型), 이러한 것을 이루고 있다는 의미와 동일하다 할 수 있다. 오스카 와일 드(Oscar Wilde)가 말한 "자연은 예술적으로 볼 때 아름답다"[괴테(J. W. von Goethe)에게도 동일한 말이 있었던 듯하다] 할 때, 예술적이란 결국 어느 예 술작품에서 얻은 관조(觀照)의 형(型)으로써 봄이 그 구체적 사실일 것이니, 이것은 확실히 중요한 일면이라 아니 할 수 없다. 예술기원론자(藝術起源論 者)들이 흔히 쓰는 단순한 의미에서의 모방과도 다르고, 플라톤 이래 이데아 (idea)의 재현이란 의견에서의 모방과도 달라, 이는 확실히 딴 의미로서의 모 방이라 아니할 수 없다.

이러한 새로운 의미에서의 모방은, 그러므로 창조적 활동에 있어 그 대척 (對蹠)을 이루고 있는 작용이 아니요, 실로 곧 일종의 본연적(本然的) 활동이 라 하겠다. 필자가 금년(1940년) 정월호의 『동아일보』 지상(紙上)에서 조선 문화(朝鮮文化)의 창조성²을 말할 때, 모방도 창조라는 의견을 발표한 적이 있다. 그에 대해 혹 독자 중에는 일종의 궤변같이 들은 사람이 있었을는지 모 르지만, 필자의 본의는 그 후의 이 말로의 일문(一文)이 재치있게 설명해 준 것 같다.

[부설(附說)] '문화의 형(型)'이란 것도 이 모방적 활동에서 설명될 것의 하나라 하겠다. 그러나 이상 규정의 매수(枚數)가 많이 초과되었기에 이만 그친다.

유어예(游於藝)

『논어(論語)』「술이(述而)」장에 "子曰 志於道하며 據於德하며 依於仁하여 游於藝니라 공자께서 말씀하셨다. '도(道)에 뜻을 두며, 덕(德)을 굳게 지키며, 인(仁)에 의지하며, 예(藝)에 노닐어야 한다"[1] 한 대목이 있는데, 그 주해(註解)에는 "遊者는 玩物適情之謂요 藝則禮樂之文과 射御書數之法이니 皆至理所寓而日用之不可闕者也라 朝夕游焉하야 以博其義理之趣면 則應務有餘而心亦無所放矣니라 유(遊)는 사물을 완상(玩賞)하여 성정(性情)에 알맞게 함을 이름이요, 예(藝)는 곧 예(禮)·악(樂)의 글과 사(射)·어(御)·서(書)·수(數)의 법이니, 모두 지극한 이치가 있어서 일상생활에 빼놓을 수 없는 것이다. 아침저녁으로 육예(六藝)에 노닐어 의리(義理)의 취향을 넓혀 간다면, 일을 대처함에 여유가 있고 마음도 방심(放心)되는 바가 없을 것이다"[2] 한 것에서 보는 바와 같이, 예(藝)는 즉 예악사어서수(禮樂射御書數)의 육예(六藝)로서 금일 우리가 말하는 예술과는 다른 점이 많되, 「위영공(衛靈公)」장에 "樂則韶舞 음악은 소무를 할 것이요"[3]란 말이 있고, 「태백(泰伯)」장에 "子曰 興於詩하며 立於禮하며 成於樂이니라 공자께서 말씀하셨다. '시(詩)에서 (착한 것을 좋아하고 나쁜 것을 싫어하는 마음을) 흥기(興起)시키며, 예(禮)에 서며, 악(樂)에서 완성한다"[4] 한대, 주해에 "古人之樂의 聲音은 所以養其耳요 采色은 所以養其目이요 歌詠은 所以養其性情이요 舞蹈는 所以養其血脈이라 옛 사람의 음악은, 소리는 귀를 기르고, 채색은 눈을 기르며, 노래와 읊는 것은 성정을 함양하고, 무도(舞蹈)하는 것은 혈맥을 기르는 것이라"[5] 한 것, 또는 강희맹(姜希孟)의 「답이평중서(答李平仲書)」에 "畵者書之類而六藝之一也 그림이란 글씨의 종류로서 육예

의 한 부분입니다"라 한 것이라든지,[1] 장언원(張彦遠)의 "夫畵者는 成敎化하며 助人倫하며 窮神變하며 測幽微하나니 與六籍同功이라 무릇 그림이란 교화를 이루고 인륜을 도우며 신비로운 변화를 궁구하고 미묘한 이치를 헤아리는 것으로, 육예와 그 공이 같다"〔육적(六籍)은 즉 육경(六經)·육예(六藝)로 통함〕한 것 등을 보아, '유어예(游於藝)'의 '예(藝)'가 금일 우리들이 말하는 예술은 물론이요 그 이외의 것도 포함하고 있음을 알 수 있다. 그러므로 우리는 이곳에서 우리가 말하는 예술에 대한 태도랄 것도 그들의 저 입론(立論)에서 볼 수 있다 하겠다.

우선, "志於道 據於德 依於仁 游於藝"란 것의 결집적(結集的) 주해를 보면 "此章은 言人之爲學이 當如是也니 蓋學莫先於立志요 志道則心存於正而不他하며 據德則道得於心而不失하며 依仁則德性常用而物欲不行하며 游藝則小物不遺而動息有養하나니 學者於此에 有以不失其先後之序와 輕重之倫焉이면 則本末兼該하고 內外交養하야 日用之間에 無少間隙而涵泳從容하야 忽不自知其入於聖賢之域矣라 이 장은 사람이 학문을 함에 있어 마땅히 이와 같이 해야 함을 말씀한 것이다. 학문은 뜻을 세우는 것보다 앞서는 것이 없으니, 도(道)에 뜻을 두면 마음이 올바름에 있어 다른 데로 흘러가지 않을 것이요, 덕(德)을 굳게 지키면 도가 마음에 얻어져서 떠나지 않을 것이요, 인(仁)에 의지하면 덕성이 늘 쓰여져 물욕이 행해지지 않을 것이요, 예(藝)에 노닐면 작은 일도 빠뜨리지 않아 움직이거나 쉬거나 끊임없는 수양이 있을 것이다. 배우는 자가 여기에서 선후(先後)의 순서와 경중(輕重)의 비중을 잃지 않는다면 본말(本末)이 겸비되고 내외(內外)가 서로 수양되어, 일상생활하는 사이에 조금의 간단(間斷)도 없어 늘 이 속에 빠져 있고 종용(從容)하여, 어느덧 자신이 성현의 경지에 들어감을 스스로 알지 못할 것이다"[6] 하였고, "興於詩"의 주해에는 "詩本性情하야 有邪有正이라 其爲言이 旣易知며 而吟詠之間에 抑揚反覆하야 其感人이 又易入이라 故로 學者之初에 所以興起其好善惡惡之心을 而不能自己者는 必於此而得之니라 시(詩)는 성정(性情)에 근본하여 사(邪)도 있고 정(正)도 있는데, 그 말한 것이 이미 알기 쉽고, 읊는 사이에 억양과 반복이 있어 사람을 감동시킴이 또 쉬우므로,

배우는 초기에 착함을 좋아하고 악함을 미워하는 마음을 흥기하여 스스로 그치지 못하는 것은, 반드시 이 시에서 얻게 된다"[7] 하였고, "成於樂"에 대해서는 "樂有五聲十二律하야 更唱迭和하야 以爲歌舞八音之節이니 可以養人之性情而蕩滌其邪穢하며 消融其査滓하나니 故로 學者之終에 所以至於義精仁熟 而自和順於道德者는 必於此而得之니 是學之成也니라 악(樂)에는 오성(五聲)과 십이율(十二律)이 있는데, 번갈아 선창하고 번갈아 화답하여 가무(歌舞)와 팔음(八音)의 절도를 삼는다. 그리하여 사람의 성정을 함양하며, 간사하고 더러운 것을 깨끗이 씻어내고, 찌꺼기를 말끔히 정화시킨다. 그러므로 배우는 종기(終期)에 의(義)가 정(精)해지고, 인(仁)이 완숙해짐에 이르러 자연히 도덕에 화순(和順)해지는 것은, 반드시 이 악(樂)에서 얻게 되니, 이는 학문의 완성이다"[8] 하였다.

우리는 이상 소설(所說)을 잠깐 중단하고 다음에 실러(J. C. F. von Schiller)의 유예(游藝)의 사상을 말할까 한다. 그는 인간을 정신과 물질, 인격과 상태의 이원적(二元的) 존재로 보고서, '인격'은 절대적 실재(實在)로서 자유와 이성과 불역(不易)의 본질을 갖고 '상태'는 시간 중에서 변화하는 인간의 감성적 측면이라 하여, '상태'는 감각적 질료를 수용하는 면(面)이요 '인격'은 이 감각적 질료에 '형식'을 부여하려는 면으로, '상태'만으로선 무형식(無形式)의 혼돈한 맹목적(盲目的) 질료에만 그치는 것이요 '인격'만으로선 질료 없는 공허한 무내용(無內容)의 형식에만 그치는 것으로, 전자의 활동적 측면을 '질료충동(質料衝動)'이라 말하고 후자의 활동적 측면을 '형식충동(形式衝動)'이라 말한다면, 이 두 측면이 '완전한 인간'을 이루자면 조화통일(調和統一)되지 아니하면 아니 된다. 그런데 이 두 충동이 '완전한 인간'을 만들기 위하여 통일조화됨에는 그곳에 제삼의 별개의 충동이 필요하니, 이것을 그는 유희충동(遊戲衝動)이라 한다. 이것을 유희충동이라 함은 그것이 강압적인 의무이행 같은 속박을 느끼지도 않고, 무슨 별개의 목적 달성을 위한 비본연적(非本然的)인 방편수단성(方便手段性)을 느끼고 있는 것도 아니요, 실

로 "從心所欲하여 不踰矩하는 마음에 하고자 하는 바를 좇아도 법도에 넘지 않는"[9] 자율적인 이연(怡然)한 심정에서 움직이고 있음으로 해서, 동양적으로 말한다면 "自和順於道德 자연히 도덕에 화순해지는 것"의 '화순'의 상태로서 되어야 한다 하여 유희충동이라 한 것이다.

그러므로 "인간은 오직, 오직 미(美)를 유희(遊戱)할 것이며, 그리하고 오직 미만을 유희할 것이라" 하는 말이라든지, "인간은 그 말의 참된 의미에서의 인간(즉 완전한 인간)인 때에만 유희하며, 유희할 때에만 참된 인간이라" [이것을 뒤집어 말하면 '완전한 인간'만이 유희할 수 있다는 뜻도 될 것이다. '완전한 인간'이란, 실러의 말대로 한다면 '아름다운 심성의 인간'이란 것으로, 동양적으로 말한다면 '현성지역(賢聖之域)'에 다다른 '도덕적' 인간인 것이다] 한 것 등을 보아서 알 수 있음과 같이, 그가 말하는 '유희'란 도덕적 행동이 화순(和順)되어 행해진다는 뜻이다.[유희라 말할 때 통속적으로 문자 그것이 해석되어 있는, 진실성이 없고 윤리성이 없고 항구성(恒久性)이 없는 감각적 오락같이 생각되기 쉬우나, 실러는 그렇게 해석될 것을 경계하고 있다. 예술기원론(藝術起源論)에서의 유희설, 또는 예술본질론(藝術本質論)에서의 유희론 등은 대개 문자 그대로의 상식적인 감각적 유희를 뜻함이 많으나, 그런 것들과는 거리가 먼 것이다]

실러는 재래(在來)의 감각적인 면을 배제하는 정신주의(精神主義)를 배제하는 동시에, 감각적인 면만을 고조(高調)하는 질료주의(質料主義)도 배제한다. 그는, 질료충동(質料衝動)에서만 뻗는 것도 편파된 것이지만, 형식충동(形式衝動)에만 뻗는 것도 편파된 것이라 한다. 그는 영(靈)과 욕(欲)의 완전 통일, 완전 조화를 '완전한 인간'이라 한다. "의무(義務)와 정욕(情慾)과의 무서운 싸움을 계속하기는 싫다" 하는 사람은 방자[放恣, 「정열의 자유사상(Freigeisterei der Leidenschaft)」[10]에 떨어진 사람이다. "應務有餘 而心亦無所放矣 일을 대처함에 여유가 있고 마음도 방심(放心)되는 바가 없을 것이다"란 것과는

반대되는 것이다. "應務有餘 而心無所放"이 되자면 "의무와 정욕이 잘 싸워야 한다." 그러나 그곳에 싸워 이겼다는 느낌이 있어서는 아니 된다. "때려 뉘쳐진 데 불과한 적(敵)은 다시 일어날 수 있는 것이다. 화해된 그것이라야 비로소 진실로 이겨낸 것이다." '내외교양(內外交養)'이란 곧 의무(義務)와 정욕(情慾), 영(靈)과 육(肉)이 화해조화된 경지이다. 내외가 교양되어 있음으로써 함영(涵泳)이 종용(從容)해지는 것이니, 실러가 말한 '아름다운 혼(schöne Seele)'이란 곧 종용한 함영인 것이다. 동식(動息)에 유양(有養)이란 말은 함영이 종용하다는 것과 동일한 것이다. 그리하고 동식이 유양하고 함영이 종용한 사람만이, 즉 '아름다운 혼'만이 "義精仁熟 而自和順於道德 의 (義)가 정(精)해지고, 인(仁)이 완숙해짐에 이르러 자연히 도덕에 화순(和順)해진다" 또는 "忽不自知其入於聖賢之域 어느덧 자신이 성현의 경지에 들어감을 스스로 알지 못한다" 하는 것이니, '아름다운 혼'의 행동은 본래가 어느 움직임은 도덕적이요 어느 움직임은 도덕적이 아니라는 그러한 개개 행동으로써 문제될 것이 아니라, 그 본연적 성격이 도덕적인 것이다. 즉 "從心所欲하여 不踰矩"의 심혼(心魂)인 것이다. 이러한 '아름다운 혼'만이 즉 "미(美)를 유희하고, 미에서만 유희할 수 있는 것이다."

실러의 유희충동설(遊戱衝動說)은 여기 있으니, 그것은 동양의 '유어예(游於藝)'라는 것보다는 더 적극적인 면을 갖고 있는 것이지만, 동양의 '유어예'도 본래는 동일한 의미를 가진 것이었다. "詩는 可以興이며(感發志意) 可以觀이며(考見得失), 可以群이며(和而不流), 可以怨이며(怨而不怒), 邇之事父母며 遠之事君이요(人倫之道 詩無不備 二者 擧重而言), 多識於鳥獸草木之名이니라(其緖餘 又足以資多識) 시(詩)는 일으킬 수 있으며(뜻을 감발(感發)하는 것이다), 살필 수 있으며(득실(得失)을 상고해 보는 것이다), 무리를 지을 수 있으며(화(和)하면서도 방탕한 데로 흐르지 않는 것이다), 원망할 수 있으며(원망하면서도 성내지는 않는 것이다), 가까이는 어버이를 섬길 수 있게 하며, 멀리는 임금을 섬길 수 있게 하고(인륜(人倫)의 도(道)가 시에 갖추어지지 않음이 없으니, 이 두 가지는 중한 것을 들어서 말

씀한 것이다], 새와 짐승, 풀과 나무의 이름을 많이 알게 한다(부수적으로 많은 지식을 자뢰할 수 있는 것이다)"[11](「양화(陽貨)」)는 것은 윤리적인 효용과 실용적인 효용을 다 같이 말한 것이지만 "子在齊聞韶하시고 三月을 不知肉味하사 曰不圖爲樂之至於斯也호라 공자께서 제(齊)나라에 계실 적에 소악(韶樂)을 들으시고 삼 개월 동안 고기맛을 모르시며 '음악을 만든 것이 이러한 경지에 이를 줄은 생각하지 못했다' 하셨다"[12](「술이(述而)」)란 것은 실로 '아름다운 혼'의 광채있는 발휘의 면이라 하겠다.

이상, 짤막한 단상(斷想)에 지나지 않으나 도덕적 미(美)에 대한, 또 그 방향에 대한 유예(遊藝)의 정신이 동서 공통됨을 본다. 물론 이것은 큰 논제(論題)거리의 하나로, 이와 같은 단문(短文)으론 십분(十分)을 기하기 어려운 것이지만, 이로써 한번 살펴볼 문제가 아닌가 한다.

제II부

美術評論

신흥예술(新興藝術)
특히 첨단을 가는 건축에 대하여

1.

전일(前日) 본보(本報) 지상에 「첨단을 걷는 예술」이란 제목하(題目下)에 사진과 약설(略說)이 소개되어 있음을 보았다.

소위 '첨단을 걷는 예술'이란 것을 조선에서 아는 이는 일찍이 없었을 것이나, 신문지상으로 발표, 소개되었음은 박식(薄識)의 비재(菲才)가 이 『동아일보』에서 처음 본 듯하다. 이에 필자는 필요를 지나치는 경향이 없지 않지만, 구체적으로 나 자신의 복습을 위하여 약고(略稿)를 기초(起草)하련다.

2.

소위 '첨단을 걷는다'는 것은, 뒤를 보지 않고 새로운 것에만 부평(浮萍)되어 간다는 의미로 해석될 때는 악의(惡意)로 보인 말이요, 과거의 불합리를 청산하고서 새로운 앞날의 합리와 합목적적 건설을 위하여 지도(指導)의 전위(前衛)가 된다는 의미의 표어(標語)로 볼 때는 선의(善意)의 해석이다. 항간에서 흔히 쓰는 '첨단을 간다' 하는 표어를 필자의 필요로 화두(話頭)에서 호의적(好意的) 설명을 하여 둔다.

3.

소위 현대의 첨단을 걷는 예술의 종류는 어떠한 것인가. 이것을 잠깐 전람(展覽)하면, 첫째, 르 코르뷔지에(Le Corbusier), 그로피우스(W. Gropius), 멘델존(E. Mendelssohn), 힐버자이머(L. Hilberseimer) 등을 중심으로 하는 기계적공업적 건축. 둘째, 푸돕킨(V. I. Pudovkin), 베르토프(D. Verto) 내지 영화안(映畵眼, Kinoki)으로부터 성화안(?)(聲畵眼, Radioki)의 문제. 셋째, 초현실주의(超現實主義, Surrealism)로부터 신즉물성주의(新卽物性主義, Neue Sach-lichkeitismus) 내지 신현실주의(新現實主義)의 미술·문예 등등의 과제 등등. 실로 현대의 취미 문제는 너무 현황다단(眩荒多端)하다.

4.

여기에 의미하는 '현대'라는 것은 어떠한 것인가. 논설(論說)의 차서(次序)로 우선 '현대'란 개념을 국한할 필요가 있다.

『예술사회학(藝術社會學)』 중의 불리계(蒲理契)'의 의존(意存)을 빌려 말하면, '현대'란 어구의 내포(內包)는 '세계사상(世界史上) 유형 없는 공업자본주의의 시대'라 할 것이다. 십구세기 중엽 이래 돈연(頓然)히 장족(長足)의 진보를 이룬 과학적 문명은 엄연한 세평(世評, 기계문명을 저주하였음이 엊그제 아닌가?)을 백안시(白眼視)하며, 그 소신(所信)에 매진하였다. 그 결과 간접·직접의 원인(遠因)·근인(近因)이 있지만, 금일 양개(兩個)의 극한개념을 이룬 두 개 사회계급의 분열을 보게 되었다.

환언하면, 유항산(有恒産)을 지나쳐 과잉여산(過剩餘産)의 계급은 과학문명을 이용하여 그 소지(所止)를 모르는 개인적 욕망 충족에 급급연(汲汲然)한 반면에, 소중산계급(小中産階級)의 몰락과 무산계급(無産階級)의 궁상(窮

狀)은 극도로 치우쳤다. 이리하여 포식난의(飽食暖衣)의 일민(逸民)은 퇴폐로운 도덕과 부일(浮逸)한 풍습을 향락해 가려는 반면에, 삼순구식(三旬九食)을 불면(不免)하는 궁민(窮民)은 백척간두(百尺竿頭)의 진일보를 획래(劃來)하여 앞날의 신건설(新建設)을 목표로 분투하고 있는 현상이다.

5.

이러한 두 계급, 즉 퇴폐적 계급과 건설적 계급이란 개념하에 포괄될 수 있는 현하(現下) 문명 개념은 어떠한 것인가. 다언(多言)할 필요 없이 전자에 속하는 것은 아메리카주의(亞米利加主義, Americanism)란 개념하에 포괄될 수 있는 문명이니, 즉 모더니즘(modernism), 난센스(nonsense) 등등의 예술 내지 문화·사회의 동향이요, 후자의 개념하에 포괄될 수 있는 문명은, 즉 현하 무산계급운동(無産階級運動) 혹은 소련주의(蘇聯主義, Sovietism), 항간에서 말하는 프롤레타리아(proletariat)의 사회정치 내지 문화운동일 것이다. 전자는 찰나적 정감적 분열적 문명이라면, 후자는 타당적 이지적 종합적 문명이라 할 것이다. 전자는 형식과 외식(外飾)에서 미(美)를 찾는 것이라 하면, 후자는 내용과 합목적적에서 미를 찾는 것이라고 볼 수 있다.

6.

전술(前述)한 의미를 띤 예술사회의 중심 문제 중에 그것이 가장 합목적적 합리적이란 점에서 상술한 두 개 계급의 교차점을 띠고, 반면에 그것이 공업화하여 자본주의의 구사(驅使)에 임자(任恣)되는 한편, 신흥계급의 경제정책에 투여하려는, 소위 팔면미인격(八面美人格)의 행운(?)을 띠고 나선 것이 있으니, 이것이 곧 현대 신흥건축이다. 오늘날의 세계사조를 지배하는 아메

리카주의와 소련주의의 사이에 개재된 이 신흥건축이 금후 여하한 발전을 전개시키게 될까 하는 것은 자못 흥미있는 문제다. 그러나, 그에 대한 탁의 (託意) 같은 예답(豫答)은 당분간 보류하고, 우선 현대건축의 이론을 이해할 필요가 있다. 필자는 이 목적을 달하기 위해 그간 수중에 넣을 수 있는 한도 안의 참고서에서 잉용(仍用)할 것이요, 아울러 독자의 편의를 위하여 서목 (書目)을 소개하여 둔다.

『新興藝術』(雜誌), 東京: 藝文書院.

『思想』(雜誌), 東京: 岩波書店, 1930. 4.

板垣鷹穂 著,『新しき藝術獲得』, 東京: 天人社, 1930.

板垣鷹穂 著,『機械と藝術との交流』, 東京: 岩波書店, 1929.

板垣鷹穂 著,『國民文化繁榮期の歐洲畫界』, 東京: 藝文書院, 1929.

『藝術과 藝術家』(雜誌), 1930. 9.

フリーチエ 著, 昇曙夢 譯,『芸術社會學』, 東京: 新潮社, 1930.

7.

첨단을 가는 건축, 이것을 이해하기 위하여 우선 그 교호계수(交互係數)와의 관계를 이해할 필요가 있다.

첫째, 전장(前章)에도 말한 바와 같이 정신사적(精神史的) 입장에서 볼 때 현재의 표어(標語)는 합리주의라는 곳에 있다. 과거 일 세기간의 전반적 풍조가 소극적 역사주의로서, 다만 무목적적 감상주의에 빠져 그리스 시대의 신전건축도 모방하고, 중세기의 사원건축도 모방하고, 문예부흥기의 궁전도 모방하였다. 그러나 과거의 양식을 새로운 목적에 현응(顯應)시키려면 거기는 반드시 시대착오적 불합리가 생길 것이다. 이에 현대 이지주의(理智主

義)는 이러한 소극적 역사주의에 항거한다. 신흥정신은 반드시 역사주의를 배척하고, 합리주의의 엄정한 지반(地盤) 위에 적극적 건설을 목표로 한다. 르 코르뷔지에가 기선(汽船)과 비행기와 자동차를 예로 들면서 표방하는 기능주의는 이러한 기운으로 말미암아 기현(旣現)된 대표적 운동이다. 역사적 전통에 하등 구속을 받지 않고서 그 본신(本身)의 필연적 요구로부터 양식을 결정해 가는 공장건축이 신시대의 건축적 흥미를 지배한다.

둘째는, 현대문화의 물질적 기초를 주시(注視)하여 말하면, 소위 자본주의 팽창기의 특유의 현상을 건축에서 명료히 볼 수 있다. 그리스의 황금시대가 신전(神殿)을 요구하고〔페리클레스(Perikles) 시대의 피디아스(Fidias)의 파르테논(Parthenon)〕, 제정시대(帝政時代)의 로마가 대욕장(大浴場)을 요구하고〔카타콤베(Catacombe) 벽화(壁畵)에서만은 실례(實例)를 볼 수가 있다〕, 교권(敎權)의 중세가 사원을 요구하듯이〔파리의 노트르담(Notre Dame)이나 아미앵(Amiens)의 교당(敎堂)을 볼 수 없을진댄 빈약하나마 남산(南山)의 교당을 보라〕, 중앙집권이 발달한 제정시대에는 궁전경영〔宮殿經營, 일례로 루이 십사세(Louis XIV) 이후의 바로크(baroque), 로코코(rococo) 등등의 건축은 이루 헤아릴 수 없다〕이 주목이 되었다. 1789년 프랑스 혁명 이후 각성한 자본주의 시대는 그 자본운동에 필요한 제종기관(諸種機官)을 건축에서 구하였다. 철골건축의 모태가 십구세기 후반에 유행한 권업박람회(勸業博覽會)에 있음을 보아도 건축과 자본주의와의 심밀(深密)한 관계를 볼 수 있다. 현대건축의 주요 제목의 태반은 자본주의 요구에 수응(需應)하려는 수단임은 사실이다. 사무소나 공장이나 은행이나 백화점이나 영화관이나 극장이나 여관이나 모두 이 요구에 수응되려는 곳에서는 그 궤를 한가지 한다. 예술적 가치를 도외시한다면, 미국의 명물인 마천루(摩天樓)는 가장 대표성격적(代表性格的) 일례이다.

셋째는 현대건축은 자본주의 팽창기의 일반 문화사적(文化史的) 환경을

주도하는 문명과 직접 관계한다. 즉 제일(第一)은 기계문명의 요구에 수용되려는 것이 그 과제의 하나요, 제이(第二)는 기계공업 작품의 형태를 섭취하려는 것이 그 경향의 하나이다. 예시하면, 정거장·격납고·기계공장·방송국 등등 새로운 요구는 새로운 건축적 표현을 필요로 한다는 것이 그 하나요, 제이(第二)는 일체 기계작품이 그 개유(個有)의 형태, 건축가에게 새로운 건축양식을 교시(敎示)하고 있다는 것이다. 특히 이 경우에는 일반 건축사상(建築思想)의 합리주의와 직접 연락이 되는 한 특수현상을 이른다. 문예부흥기의 건축가들을 유도한 것이 고전(古典) 로마기의 폐허였음에 대해, 현대의 건축사상을 시도하는 의궤(儀軌)는 기계공작물에 있다. 한 예를 들면, 십오세기 이탈리아 건축가 알베르티(L. B. Alberti)가 로마의 개선문을 도처에 응용하듯이(물론 폐허의 회화적 요소를 찬미하는 경향은 방금까지도 있었지마는, 이제는 다소 의미에 차이가 있기로 거론치 않는다), 르 코르뷔지에는 대양(大洋)을 몰섭(沒涉)하는 기선(汽船) 형태에 감격하고 있다.

넷째는, 기계문명과 관련하여 기계기교(機械技巧)의 진보와 신건축재료의 응용에 수반된 양식상 혁명이 극히 현저한 것이 현대 건축계의 현상이다. 구성기술(構成技術)로서는 철골구조법(鐵骨構造法)과 구성조성법(構成組成法, montage)과 철근혼석회(鐵筋混石灰)의 응용법 등등, 건축재료로서는 철(鐵)·혼석회(混石灰)·유리(琉璃) 등등 헤아릴 수가 있다. 이리하여 형성된 일종의 두공구성법(斗栱構成法)이 크라그콘슈트룩치온(Kragkonstruktion) 현관의 외관을 완전히 혁신하여 채광법(採光法)에 일기원(一紀元)을 초치한 것이 저간(這間)의 사정을 웅변으로 설명하는 것으로 볼 수 있다. 이집트 금자탑(金字塔)을 보고 그 석재(石材)의 취급법에 경탄하며, 로마 판테온(Pan-theon)에서 궁륭건축(穹窿建築)의 문제를 해결한 것은 이미 역사가 되고 말았다. 타틀린(V. E. Tatlin)이 계획한 '제삼 인터내셔널 기념탑'은 기계를 공상적으로 취급한 소치라 할 것이다. 미스 반 데어 로에(Mies van der Rohe)가 입

안한 철골과 유리의 고층건축은 원칙상 불가능한 것이라 할 것이 아니며, 고딕의 일람(一籃)이 그 모험적 경략(經略)을 위하여 수백 년간이란〔일례를 들면, 독일 쾰른에는 1248년에 기공하여 1880년에 완성된 사찰(寺刹)이 있다〕세월을 낭비한 데 대하여, 프레시네(E. Freyssinet)의 비행기 납치고(納置庫)는 경각간(頃刻間)에 성취되었다 한다.

8.

전술(前述)한 바와 같이, 기계문명(機械文明)은 현대 문화상(文化相)을 파악하고 전도(前途)를 지시하고 있다. 이 지도정신이 건축이론과 실제에 현현(顯現)되어 다방면의 흥미를 집중하는 중에 있으니, 그 중에 가장 대표적인 이론으로서 르 코르뷔지에의 건축이론과 발터 그로피우스(Walter Gropius)의 국제건축론과 루트비히 힐버자이머(Ludwig Hilberseimer)의 도시계획론을 들 수 있으니, 이것이 곧 나의 소개하고자 하는 바요, 따라서 명확하고 간단함을 기하기 위하여 전술한 네 개 교호계수(交互係數)와 같이 '새로운 예술의 획득'에 준거하여 서술하고자 한다.

(1) 르 코르뷔지에의 건축이론

"기본적 형태는 항상 아름답다. 그러한 형태는 항상 명쾌한 까닭이다. 그러나 기계기사(機械技師)들은 계산을 기초로 하여 기하학적 형태를 이용한다. 그리하여 오인(吾人)의 안목과 정신을 기하학으로써 충족시킨다. 그들의 작품은 이러한 의미에서 위대한 예술의 길을 간다고 할 것이다." 운운.

이러한 의미에서 르 코르뷔지에의 말을 그가 허다히 설계한, 단순하고 명쾌한 주택건설, 연활(軟滑)한 벽과 밝은 창으로 된 주택건축을 연상할 때 그의 제작의도를 십분 이해할 수 있다. 전술한 그의 말을 요약한다면, 방금 세

계적 유행어를 이룬 건축의 표어, 즉 "집은 살기 위한 기계이다"라는 한마디에 있다. 실로 이 표어는 합리주의의 정신을 표시하는 데 지나침도 없고 불급(不及)함도 없는, 그가 말하고 그 자신이 경탄불이(敬歎不已)하였다는, 유명한, 너무나 유명한 표어이다.

그러나, 그가 현대 사회사상을 얼마나 자각하였고, 기계의 의의를 얼마만큼 평득(評得)하였는가를 이타가키(板垣)는 의심했지마는, 이곳에 이를 토독(討讀)함은 오히려 본론과의 간격을 초치(招致)하겠으므로 필자는 할독(割讀)하는 바이나, 그러나 그가 지금 신흥건축계에 일목탁(一木鐸)임은 불무(不誣)할 사실이요, 타당한 칭송이라 하여도 과찬이 아닐 줄 믿는다.

각설하고, 그의 이론은 가장 광채있게 발로하여 현하(現下) 건축계의 주의를 집중하고 있는 것으로, 막경(莫京)의 소비조합본부의 설계는 일체 전통을 떠난 순전히 과학적 기초에 입각한 새로운 시험이라 한다. 실내의 냉온과 환기를 창도 열지 않고, 난로도 사용하지 않고, 오직 통기장치(通氣裝置)로만 해결하기 위하여 인체의 생리적 조건이 정밀히 계산되었고, 최신과학의 성과가 충분히 응용되었다 한다. 물론 낙성(落成)은 시일 문제에 있다고 한다.

(2) 발터 그로피우스의 국제건축이론

전술한 바와 같이 현대건축의 성격을 요약하면,

① 양식적이 아니요 합목적적이다.
② 신비적 개성을 갖지 않고 직접 근대기술에 입각하였다.
③ 수공업적이 아니요 공업적 생업을 기초로 할 것.

이러한 특징은 건축의 통일화, 단일화를 의미하는 것으로서, 소위 '국제적 건축'이란 것이 필연적으로 예상된 것이다. "건축의 본질이 그 기교를 결정

하고, 기교가 그 형태를 결정한다 —이 법칙을 과거의 형식주의는 반대로 생각하고 있었으나, 새로운 조형적 정신은 본질을 자각하고 기능을 살릴 기초조건 위에 대두하기 시작하였다." 운운.

이렇게 말하는 그로피우스의 정신은 건축의 본질을 제각기 달리 해결하는 곳에 건축가의 창의가 있음을 존중하여 말함이 아니다. 즉 개성에 치중한 말이 아니다. 오히려 이러한 개성적 제한을 떠나서 객관적 즉물적 타당성을 구하려는 것이 현대의 특질인 통일적 세계상(世界相)에 합한다는 뜻이다. 환언하면, 세계적 교통과 세계적 기술로 인하여 건축이 통일되며, 국민성 또는 민족성과 개인성의 한계를 초월하여 또는 유월(逾越)하여 일반 문화영역에 진출할 수 있다는 뜻이다. "건축은 항상 민족적이요, 또 개인적이다. 그러나 세개의 동심원(同心圓) —개인·민족·인류— 중에 최후의, 그리고 최대의 원이 두 개를 포함한다." 운운.

이것이 그로피우스(葛羅庇斯)가 뜻한 '국제건축'의 지도원리이다.

(3) 루트비히 힐버자이머의 도시계획론

현대의 대도시는 자본주의 경제조직의 특산물이다. 산업의 합리화를 안목으로 하는 자본주의는 타일면(他一面)으론 대도시를 극히 불합리하여 버렸다. 그 가장 성격적 일례를 현재 뉴욕 시에서 볼 수 있으니, 교통정리난은 불합리를 가장 유력히 설명하고 있다. 이러한 불합리적 대도시를 합리화하려는 이상도시의 계획이 현대건축에 대하여 한 과제가 되어 있다. 과거의 봉건적 사회, 군정사회(軍政社會)의 도시가 군비본위(軍備本位)의 이상적 도시였음에 대하여, 지금의 도시는 자본주의 사회조직 요구에 이상적으로 수응(需應)되려는 경향을 갖고 나간다. 이리하여, 사무소, 공장, 통근자(通勤者)의 주택 등등의 유기적 관련과 교통관계가 중요시된다. 예를 들면, 출근 시와 퇴사 시에 교통 혼잡을 효율적으로 정리시키려는 것이 그 하나이다.

이 교통정리의 해결을 중심으로 하는 이상도시 계획론자 중의 한 사람인 힐버자이머는 코르뷔지에의 공상적(空想的) 도시안(都市案)을 부정하고 철저한 합리주의를 표방한다.

코르뷔지에는 현재 혼돈한 도시를 다만 기하학적 외형에서만 정리하여 입안하였다. 따라서 거기에는 정도상의 개량(改良)은 있었을 것이나 질적 변용(變容), 근본적 개혁은 없었다. 환언하면, 코르뷔지에는 "교통능력을 삭감하지 않고 향상하는 그대로 교통정리를 해결하려고 하였다." 말하자면, "교통능력을 삭감시켜야 교통정리는 근본적으로 해결될 것"이므로, 그의 교통정리 해결안은 결국 역사적 가치 이외에 하등 가치있는 것이 되지 못하고 말았다. 이 근본적 개혁을, 즉 환언하면 "교통을 가급적으로 삭감시키기 위하여" 입체적 도시를 계획한 것이 저 힐버자이머의 위대한 점이라 일컫는 소이(所以)이다. 예를 들면, 사무소·근무장(勤務場)을 하층에 두고 주택을 상층에 두는 고층건축을 기초로 하여, 교통을 상하관계에서 해결하려는 것이다. 즉 한 개 종합적 건축을 세워 상층에 거주하는 통근자가 그 하층에 있는 근무장소에 통근하는 제도를 취한다. 그리하고 이 통근 이외의 교통은 수평적 삼층도로(三層道路)를 이용한다. 제일층 도로 즉 주택이 있는 부분의 도로는 보도(步道)로 이용하고, 제이층 도로 즉 사무소가 있는 부분은 차도(車道)가 되고, 제삼층 도로 즉 지하도에는 고속도(高速道)의 교통기관이 원방(遠方)과 통한다. 이것이 실현되면, 공상을 떠난 메트로폴리스(metropolis)가 진실로 될 것이다.

9.

상술(上述)로써 지금 세계에 일대 자극의 파문을 일으킨 신흥건축을 개관하였다 할 것이다. 이제 회고적 결론을 짓자면, 신흥건축은 한편에서 국가사회경제의 근본적 개혁과 밀접히 관련하고, 또 한편으로 기계문명의 본질적 발

전과 휴수(携手)하여 전통적 관료적 형태를 벗어나 창조적 정신과 생산적 형태로 전개되어 간다고 볼 것이다.

물론, 신흥건축이 생장(生長)하여 가는 환경의 분위기는 그렇게 단순한 것은 아닐 것이다. 서론에서도 이미 말한 바와 같이, 현하 세계에 대립해 있는 소련의 사회경제정책과 미국의 산업경제정책은, 신흥건축 그 자신의 발전에 대하면 빙탄불상용(氷炭不相容)의 의의를 갖지 아니하였다. 따라서, 그간에 처한 신흥건축의 발전상 여하를 이제 경솔히 논단할 것은 아니나, 이미 오늘까지의 역사로 보아(극히 간단한 역사이지만) 그 미래의 형태만은 상상할 수 있다.

① 신흥건축의 이상은 대담한 곳에 있을 것이다. 〔수개(數個)의 건축, 또는 한 개의 건축으로서 일대 종합적 도시가 형성되지 못하리라고 누가 단언할 것이냐〕

② 신흥건축의 구조는 명료하고 경쾌할 것이다. (로코코, 바로크, 고딕, 로마네스크 등등에서만 볼 수 있는 무의미한 곡선과 농후한 장식은 사라지고, 단일화된 직선과 명쾌한 유리벽이 암흑한 인간생활에 비할 것이다)

③ 신흥건축의 형식은 세력적일 것이다. 〔가장 능률적 능산적(能産的) 기계의 형태에서 세력 자신을 감득(感得)한다〕

④ 신흥건축의 기교는 정확할 것이다. 〔부정확한 곳에 무의미가 생기고, 무가치가 생긴다〕

⑤ 신흥건축의 재료 취급방법은 가장 합리적일 것이다. 〔설명을 불요(不要)〕

이상 서술에 저어난잡(齟齬亂雜)한 점이 없지 않으나 우선 이것으로 끝을 맺어 둔다.

러시아의 건축

시대의 호상(好尙)이 시대 경향에 의거함은 누구나 아는 바이다. 건설 기운이 주재(主宰)하고 있는 시대에는 건축이, 배회적 기분이 농후한 시대에는 회화가, 정리 기분이 우수한 시대에는 조각이 기호(嗜好)됨이 그 예라 할 것이다. 십구세기 말을 전후하여 유럽에 회화미술이 궁극까지 발전한 것은 자본주의 사회의 퇴폐 기분을 잘 표현한 것이며, 오개년계획(五個年計劃)을 목표로 신문화 건설에 급급한 소련의 건축계획은 상술한 건설경향을 표현한 좋은 대조이다. 물론, 세계를 통하여 신기교(新技巧) 건축에 첨단적 모방이 유행되고 있으나, 조금이라도 영리한 사람일 것 같으면 그 출발점과 입각견지(立脚見地)에 양극적 대립이 있음을 알 것이다. 다 같이 능률 증진에 있다 하나, 그것이 누구를 위한 능률 증진인가를 생각해 볼 필요가 있다.

이러한 의미에서, 시대의 총아적(寵兒的) 관심을 모르고 있다는 것은 실로 근대건축의 동향일까 한다. 코르뷔지에(Le Corbusier)가 주장한 "건축은 살기 위한 것이다"는 말이 한껏 평범한 속어에 지나지 않건만, 이 한마디가 새로운 의미를 갖고서 전 세계 건축에 일대 충동을 일으켰다는 사실은 여태까지의 건축이 어떠한 협로(狹路)를 방황하고 있었는가를 짐작케 한다. 이리하여 조선 경성(京城)에도 곳곳에 갑판(甲板)·선실(船室) 같은 건물이 늘어나게 된 것이다. 그러나 이러한 건물은 전 세계를 통하여 —×××만 빼놓고는— 너무나, 실로 너무나 유희적 기분에 지배되고 있다. 따라서 악선전(惡

宣傳)과 비방(誹謗)으로 밥 먹고 사는 사람들은 ×××건축에 대하여 금의(錦衣) 속에서 배부른 웃음을 쳐 가며 희활극(喜活劇)이나 보는 듯한 태도를 갖고 있다.

그러나 이와 같은 저주받을 전통적 회색사상권(灰色思想圈) 내에서 생산된 그들의 건축은 과거·현재를 물론하고, 기분적 개인적 낭만적 분리적 예술에 불과한 것이었다. 그들이 경영한 주택구(住宅區)·정청구(政廳區)·시장구(市場區) 들의 잡연(雜然)한 발전은 다만 한 개의 거대한 래버린스〔labyrinth, 미궁(迷宮)〕를 꾸몄을 뿐이다. 물론 이러한 전통적 조형단(造形團) 자체 속에서도 혁명적 신진건축가들이 새로운 건설과 설계를 제창하지 않음은 아니나, 그들이 다만 지상(紙上)의 공론가(空論家)라 일컬어짐은 그들이 다만 추상적 율동에서 출발한 연역가(演繹家), 환언하면 두뇌만 가지고 현실을 꾸미려는 대담한 획책을 감히 세웠던 까닭이다. 실례를 들면, 서유럽 전반, 특히 네덜란드를 중심으로 한 분리파(分離派)가 그것이다.

그러나 우리가 전에 러시아를 분리시킨 것은, 그 도시계획에 따라서 도시의 세포인 건물의 경영이 역사적 근거, 사회적 근거, 관념적 근거에서뿐 아니라 확고한 경제적 근거에 입각한 탄력적 귀납적 계획이라는 점에서 특수시(特殊視)한 것이다. 그들의 목표는 '예술을 위한 기술'이 아니요, '기술과 예술의 통합의 구체적 해결'이 문제다. 환언하면, "실질 있는 작업이 결국은 예술품이 되리라"는 신념에서 출발한다. 이 점에서 주택문제를 위한 소주택의 집합체인 공동주택이 생기며, 그 사이에는 식당, 침실, 아동 유희장 같은 특수 공통실이 다수한 통로로 연락되어 한 개의 '종합적 복합체'를 이룬다.

다시 사교(社交)와 자유소요(自由逍遙)와 정치회합(政治會合) 등을 위한 방이 일종의 구락부(俱樂部)의 의미를 갖고서 종합된다. 이러한 경영을 위하여는 과거에 없던 원궁형(圓穹形), 타원형(楕圓形) 고가석(高架席) 등이 대담히 획책된다. 또다시 욕탕·경기장·요양실 등 일반 위생적 건물이 조직적으

로 설계되며, 다시 정청(政廳)·관방(官房)·학교 등이 유기적으로 연락이 된다. 그 사이에는 또 교통선(交通線)·통신선(通信線) 등 신속과 안전지대의 경영이 연구된다.

따라서, 도시의 성장과 촌락의 유기적 연락관계가 엄밀한 과학적 입각점(立脚點)에서 획책이 되나니, 이것이 오개년계획과 함께 성공이 되는 날에는 다만 예술적 모뉴먼트(monument)가 될 것이다. 이것이 리시츠키(El Lissitzky)에 의한 러시아의 현대 도시계획의 일단(一端)의 소개이다.

「협전(協展)」 관평(觀評)

17일 제십일회 「협전(協展)」이 휘문고보(徽文高普) 강당에서 개최된 지 제이일, 예(例)에 의하여 구경을 가려 대문을 나설 때 모군(某君)이 막 당도한다.

모군 어디 가나?

나 「협전」 구경 가려 나서는 판인데, 축객(逐客) 같지만 날도 음산하니 방보다 밖이 나으니 같이 가세.

모군 전람회? 무엇 볼 것 있다고….

나 아니야. 우리는 의무적으로 보아 주어야 할 무엇이 있네.

모군 자네 심정이 매우 갸륵하이만 조선 놈이 아니꼽게 예술이 다 무어야? 제일 먹을 것이 있어야지!

나 군(君)의 말도 그럴 듯하이. 그러나 군의 논법(論法)은 속한(俗漢)의 논법일세. 군의 논법대로 말하면, 국부병강(國富兵强)한 북미합중국에는 위대한 예술이 있을 것이요, 정치적 혁명을 바야흐로 벗어나 경제적 회복을 완전히 건설하지 못한 방금 러시아에는 예술이 없어야 할 것인데, 사실은 이와 반대이니 어쩌려나? 결국 군의 논법은 추상적 결론에서 나온 오류일세. 전일 도쿄의 『아사히(朝日)』를 보려니까 야마타 고사쿠(山田耕作)가 노농(勞農) 러시아의 음악대회에 갔다 온 인상기(印象記)에 이러한 말이 있네. 즉 먹기 어렵고 입기 궁한 사람들에게는 예술을 돌아볼 여유가 없다는 말은 노농 러시

아에는 통용치 않는다고. 왜 그러냐 하면, 혁명의 러시아가 요구하는 것은 단지 물적 변혁뿐이 아니고 지육적(智育的)으로, 정서적으로, 모든 방면으로 균정(均整)된 발달을 물적 진보와 함께 진보되기를 요구하는 까닭이라 하였네. 현대 조선 사람들에게, 특히 군 같은 생각을 가진 사람들에게는 함축(含蓄) 있는 교훈일세.

모군 모처럼 한 한마디가 결국 꾸지람을 산 모양일세그려.

나 아니, 내가 특히 군을 나무라는 것을 아닐세. 그저 그렇단 말이지. 결국 우리는 도량과 목표가 커야 한단 말일세. 물론 자네같이 그런 생각 하기가 무리는 아닐세만, 그러나 결국 옳다는 것은 아니야. 자네 말대로 하면 조선이 경제적으로 부강한 후에라야 문화가 있어야 될 터이니, 그렇다면 인간이 항상 전적(全的) 생활을 못 하고 말 것일세. 물론 환경과 입지에 따라 문화의 내용이든지 가치가 달라질 것은 물론 달라져야 할 것일세만, 달라진다는 것은 변화를 말하는 것이지 결코 가치의 저하(低下)를 말함이 아닐세.

모군 고견다사(高見多謝), 고견다사.

나 허허, 그렇게 달아날 필요는 없어. 내 또한 논하시기를 그만두시겠네.

모군 제발 비옵나이다.

나 농설(弄說)을 막론하고, 사실이지만 「협전」이 벌써 십일회일세. 조선에서 우후(雨後)의 죽순처럼 간출(刊出)되는 잡지도 한두 회면 쓰러지고 마는 판인데, 더욱이 십일 년간 갖은 고초를 겪어 오면서 중절(中絶)한 바 없이 연년(年年)이 개최하는 그 노력에 대해서만이라도 우리는 다사(多謝)할 필요가 있네. 원래 우리 같은 사람은 장두공(杖頭空)을 한탄할 수밖에 없지만, 적어도 정신적으로라도 도와주어야 할 것일세.

모군 그야 누구나 돈만 있으면 걱정할 것 있나. 단 일이만 원만 있어도 법인(法人) 형식을 취하면 그런 것쯤야.

나 아서, 자네는 항상 공론(空論)이 많아.

모군 입장을 하여 보니 상당하이, 예(例)의 서(書)나 사군자(四君子)는 좀 못 빼나?

나 동양화(東洋畫)가 있는 이상 서와 사군자는 항상 있으리, 동양화라야 중국화지만, 중국에서는 서화일치론(書畫一致論)이 그 원칙이니까 사군자는 화(畫)의 중간 존재일세. 동양화도 재래의 동양화로서는 안 되겠지. 응당 시대의 요구에 부(副)함이 있도록 변화 안 할 수 없지. 춘곡(春谷)[1] 씨의 〈만산황엽(滿山黃葉)〉 같은 것은 그 의도가 의식적으로 실현되어 있네. 그러나 낙관(落款)이 재래의 구투(舊套)를 벗지 못하였어. 물론 시서화일치(詩書畫一致)의 논법으로 말하면 필요할 것이지만, 적어도 춘곡 씨의 입장으로선 없애는 것이 좋을 것 같네. 춘곡 씨의 그림이 항상 명쾌한 것은 경향일 줄 아네. 오일영(吳一英) 씨의 〈진주담(眞珠潭)〉도 같은 경향에 있다 하겠지만, 이 작품은 조강(糟糠)하기 짝이 없네. 장기(匠氣)가 너무 심한 걸.

모군 김진우(金振宇) 군의 〈고풍(高風)〉은 갈대〔蘆〕에 부는 고비(高飛)인가? 그러고 보니 정대기(鄭大基) 군의 〈대〔竹〕〉도 그러이.

나 조선산야(朝鮮山野)에 수기(水氣)가 없으니, 그 역시 조선산(朝鮮産)의 수죽(瘦竹)이라 면치 못할 노릇이야.

모군 군의 말대로 하면 성당(惺堂)[2] 글씨도 말라 비틀어져야 할 터인데, 살이 저렇게 두둑한 것은 웬일인가?

나 먹이 많다고 살이 많은 것이 아닐세.

모군 안종원(安鍾元) 씨의 서(書)는 어떤가?

나 성당보다 억지는 적은 모양일세.

모군 우하(又荷)[3]는 돈 있고 글씨 잘 쓰고….

나 한 복(福)이지….

모군 성당이 언제 그림 배웠던가?

나 먹이 항상 많아.

모군 이 추운 날 부채〔오세창(吳世昌) 씨 〈소선단찰(小扇短札)〉〕가 웬일인가?

나 부채 전람(展覽)이 아니라 금석문(金石文)일세. 조선의 유일한 금석대가(金石大家)시니까.

모군 그 도장(圖章) 묘한 것이 많으이. 그 노인이 손수 파시나?

나 그전에는 손수 조각하셨다데마는, 지금은 어떤지…. 이 사람 알고 보면 도장도 이궁무진(理窮無盡)한 것일세. 음양(陰陽)의 이치와 오행(五行)의 이치를 모르고서는 인각(印刻)을 감상할 자격이 없는 것일세. 그림에서는 지척만리(咫尺萬里)의 묘미가 있지만, 도장에서는 운도삼매(運刀三昧)란 지자지지(知者知之)야….

모군 허허, 그렇게 어려운 것인가? 그렇다면 종로 인장포(印章舖) 제군(諸君)은 모두 현인철사(玄人哲士)일세그려.

나 예이 무식한 사람, 간판 글씨와 주련(柱聯) 글씨가 가치가 같은가?

모군 백윤문(白潤文) 군의 〈추정(秋情)〉이라, 갓 쓰고 왜목(倭木)신 끄는 쟁이로군….

나 그야 상관있나, 제 정신 제 안목만 잃지 않는다면 양식(洋食)을 먹거나 왜식(倭食)을 먹거나 상관있나?

모군 그럴 리 있나. 역시 식(食)에도 선택이 있어야 할 테지.

나 즉, 그 선택이 자주적 입장의 선택이면 상관없다는 말일세.

모군 군의 평(評)은 우의(寓意)가 많은걸….

나 평(評)이란 것이 항상 호불호(好不好)를 기탄없이 평하는 것일지는 모르지만, 나의 지론(持論)으론 그와 달라. 평이란 일종의 간(諫)과 같으니, 양약(良藥)이 고어구(苦於口)요 충언(忠言)이 역이(逆耳)로, 옳은 말이면 아무 소리나 함부로 하라는 것이 아닐세. 될 수 있는 대로 그 효과가 많도록 방법을 취해야 할 것이니, 간에도 척간(尺諫)·절간(切諫)·정간(正諫)·밀간(密諫)·현간(顯諫)·풍간(諷諫)·규간(規諫)·강간(强諫)·신후간(身後諫)….

모군 아서 고만, 진저리나네….

나 허허, 그러니 말일세. 일례로 여기 정찬영(鄭燦英) 씨의 〈공작도(孔雀圖)〉가 있네. 그 깃두리 밑에 도색(桃色)을 쓰지 않았나? 그것을 평할 적에, 직접 도색이 야비하니 어쩌니 하는 것은 평의 도리가 아닐세. 같은 말이라도 듣는 사람은 항상 감정이 예민한 것이니까, 그저 그 좀 난(亂)하다고만 하여도 좋을 것일세. 자네 같은 사람더러 평하라면, 방문(房門) 두껍지의 그림을 떼어 왔느냐 어쩌냐 할 것일세만, 그런 것은 다 안 하는 것이 좋을 것일세….

모군 군의 평이야말로 관후정대(寬厚正大)한 군자지평(君子之評)일세그려.

나 쉬잇, 농담은 고만두소. 사람은 저 어린 양[羊, 장운봉(張雲鳳) 군의 화(畵)]과 같이 반면에 순진한 맛이 있어야 하네. 자네, 잘 보아 두게.

모군 대가(大家)들의 색책적(塞責的) 화폭은 좀 무엇한걸….

나 아서, 그런 말도 안 하는 것이야. 관재(貫齋)[4] 선생이 의구두(依舊杜)일세.

모군 전년 관음상(觀音像)보다 훨씬 보기 좋군….

나 울근불근하니까?

모군 고석(高錫) 군의 〈추경(秋頃)〉은 어떤가?

나 장취성(將就性)이 있네. 잘 훈련을 받았으면 좋겠네.

모군 김용준(金瑢俊) 군의 〈정물(靜物)〉은 이상하이. 언젠지 자네 집에서 본 브라크(G. Braque)인가 누군가의 그림 같은데….

나 자네, 이름을 용히 외고 다니네. 그러나 그 사람 모방이 아닐 터이지. 습작기(習作期)에서는 남을 모방하여도 상관이야 없지. 전이모사(傳移模寫)란 말도 있지 않은가? 전에도 한 바와 같이 제 눈으로 보고 제 정신으로 통일할 여유만 항상 가지고 있다면 용서할 수 있는 것이야.

모군 정현웅(鄭玄雄)이란 사람은 조금 필법(筆法)이 다르군….

나 윤곽을 명확히 하는 것이 그 사람의 특징인 모양일세. 〈도서관(圖書館)〉 같은 것은 그럴 듯이 잡아 보았다고 할 것일세. 데생[素描]이 정확하지 못한

것은, 특히 〈조선은행(朝鮮銀行) 앞〉 같은 것은 너무 약점을 보였네. 하여간 잘 훈련하면 힘 있는 작가가 될 수 있을 줄 믿네. 대개 그림을 두 가지로 구별하여, 몰선묘법(沒線描法)과 골선묘법(骨線描法)으로 할 수 있는데, 항상 선(線)을 강하게 쓰면 세력적(勢力的) 효과를 얻을 수가 있는 것이니까, 그것을 잘 조용(調用)하여 주제를 현대에 맞게 취한다면 희망이 많을 줄 아네.

모군 그러나 황술조(黃述祚) 군의 〈휴식(休息)〉은 선이 없어도 세력적으로 보이네….

나 이 문제는 일반회화론(一般繪畵論)의 큰 문제가 되니까 지금 장황히 말할 수 없네마는, 묘법(描法)을 또 분류해서 회화적 묘법과 조각적 묘법이 있다 하겠네. 황 군의 그림이, 즉 전체에 있어서 조각적 묘법에 의한 것일세. 그 반대로 장석표(張錫豹) 씨의 〈풍경 기이(其二)〉 같은 것은 회화적 묘법에 의한 것이니, 이런 것은 화가가 무의식적으로 그리지만 그 결과에 있어 효과가 이렇게 판이해지는 것일세.

모군 너무 전문적이어서 못 알아듣겠네…. 그런데 장 씨의 그림은 그전만 못하여진 것 같네.

나 그럴 리가 있나. 물론 진보가 아니면 퇴보란 논법으로 볼 제는 그럴는지 모르지만, 그렇지도 않으리. 아마 자네 눈이 높아졌나 보이. 길진섭(吉鎭燮) 씨의 〈자화상(自畵像)〉은 미완품(未完品)이지만, 재필(才筆)이 형발(炯發)하는 것 같은 걸…. 홍우백(洪祐伯) 씨의 〈석류(石榴)〉도 잘 그렸네. 소품(小品)으로 맛있는 작품일세. 동씨(同氏)의 이편 풍경은 근경(近景)의 채색을 핥아 놓은 것같이 되어서 좀 아까운 실패일세. 무게가 적었네.

모군 〈석류도(石榴圖)〉의 연액(椽額)은 어떻게 저렇게 툭 비어졌나?

나 글쎄, 입체적으로 보이려고 해서 그랬는지는 모르지만, 그림이 원체 명랑한 데다가 광선을 너무 받기 때문에 좀 과한 맛이 있네. 조금 죽일 필요가 있을 걸. 좋은 그림이야. 자네 한 장 사게.

모군 글쎄, 돈 좀 벌어 가지고….

나 강관필(姜寬弼) 군의 〈호남풍경(湖南風景)〉도 호작(好作)인데, 그것도 좀 연액(椽額)의 효과를 얻지 못함이 유감이로군!

모군 아이고, 이제는 기운이 지쳐 못 보겠네. 고만 가세.

나 가만 있게. 이리 좀 오게. 춘곡(春谷) 씨의 그림을 다시 한번 보세. 〈만산황엽도(滿山黃葉圖)〉 말일세. 오른편 산협(山峽)이 터지고 왼편에 총석(叢石)이 서지 않았나? 저것이 아무래도 형식상 통일을 얻지 못한 것 같지 않은가? 즉 오른편 산협이 터진 연고로 기(氣)가 허해졌고, 왼편 총석이 막혔으므로 서기(敍氣)할 곳이 없어졌네. 또 화면의 관점이 그리 높지는 않은데, 배가 너무 작기 때문에 앞산과 관자(觀者)와 주즙(舟楫)의 석 점 간 거리가 불합리하지 않은가? 즉 산이 배보다 가까이 보인다는 말일세. 또 이리 오게. 오일영(吳一英) 씨의 〈진주담(眞珠潭)〉에서도, 이것은 사생화(寫生畵)이니까 구도에는 전자와 같은 무리가 없으나, 필법(筆法)에 있어서 통일이 안 되었네. 암석의 준법(皴法)은 무시한대도 폭포의 낙수는 몰선묘법(沒線描法)을 쓰고 연지(淵池)의 수파(水波)는 골선묘법(骨線描法)을 쓴 것이 불통일의 일인(一因)이요, 필법이 일반히 판각(板刻)함이 병(病)의 이(二)요, 원수(遠樹)를 일일이 그렸음이 병의 삼(三)일세. 또 이상범(李象範) 씨의 〈산수도(山水圖)〉 중 좌번(左幡) 우하부의 대하부(大河部)는 역시 작자가 해결을 못 얻고 말았네. 보게, 이상하지 않은가? 그림 전체의 감(感)이…. 그림을 보려면 일일이 이런 것을 검토할 필요가 있지만… 군(君)이 하도 가자니 고만두세.

필자는 동행에게 끌리어 퇴장하였거니와, 평자(評者)의 책(責)으로서 이상에 열거한 수씨(數氏) 이외에 누락된 분도 다수(多數)하시므로 일언(一言) 부가(附加)치 않을 수 없다. 누락되었다 하나 그것은 평자의 붓에서 빠졌달 뿐이지 평자(評者)의 눈에서 빠진 것이 아니요, 평(評)인 이상 호불호(好不

好)를 다 서술하였으면 좋겠으나 평자(評者)는 후일의 기회에 미루고 금일은 이만 각필(擱筆)하려니와(필자의 지론으로선 이로써 평을 다하였다고도 본다), 동행도 이른 바와 같이, 통관(通觀)한 뒤에 그 주류(主流)의 소재를 파착(把捉)하기 어려운 것만은 사실이다. 현하상태(現下狀態)가 저회적(低徊的) 미망(迷妄)에 있으니까 그 반영이라고 하면 그만이겠지만, 예술가는 오로지 수동적 반사경(反射鏡)이 아닌 이상, 적어도 구안자(具眼者)로서 볼 제 어떠한 지도정신이 있기를 바란다. 물론, 개중에 한두의 작가는 의식적 의도가 있는 듯하나 거개가 추수적(追隨的) 저회적(低徊的)인 것은 반성할 필요가 있다고 사(思)하는 바이다. 사람의 수는 해마다 늘고 기법(技法)은 해마다 나아지는 경향이 있다. 그것은「협전(協展)」의 주사(主司) 내지 회원 제씨(諸氏)의 금일까지의 귀중한 노력의 보장(寶腸)이거니와, 필자가 감히 문외(門外)의 일학도(一學徒)로 집필한 뜻은 화가 제씨 중 스스로 온축(蘊蓄)을 기울여 평할 제 자화자찬(自畫自讚)에 빠지기 쉬움을 주저함이 많으신 뜻을 촌탁(忖度)하고 이에 횡설수설 부언하였거니와, 역사상, 특히 조선회화사상(朝鮮繪畫史上) 상고(上古)는 막계(莫稽)하고 고려에서는 불화(佛畫)가 성행하였고, 조선조에서는 초상화(肖像畫)가 성행하였음은 다 그 소이연(所以然)이 있을 것이니, 현하(現下)에는 현하의 요구가 있을 바이라. 화가 제씨는 한층의 분투(奮鬪)를 아끼지 마시고, 독자 제씨는 이 그릇된 평(評)이나마 이 평을 동기로 심신의 도야(陶冶)와 그들의 사업을 북돋우는 의미로 성시적(成市的) 관람(觀覽)이 있기를 바라는 터이다.

현대 세계미술계의 귀추

현대미술이라 하면 대개는 야수파(野獸派, Fauvism) 이후를 제한하는 듯하나, 그 정통적 출발을 찾자면 인상파(印象派)의 발생까지 소상(遡上)치 않을 수가 없다. 현대미술이라 하면 누구나 '인상파 이후'를 직각(直覺)할 만큼, 그 만큼 현대미술의 정석이 되고 태초가 된 것이다. 앙리[1]가 형언한 바와 같이, 인상파의 발생은 회화미술의 '회춘(回春)의 목욕'이었다. 또는 '미술의 자율성'의 출발이었다. 재래의 자연주의의 미술은 상식적이요, 운명론적이요, 무반성적이었다. 그러나 사상계(思想界)에서는 일찍 칸트(I. Kant)의 비판철학의 수립으로 말미암아 이론의 자율성은 귀가 아플 만큼 설법(說法)되었고, '미술의 자율성'도 비록 콘라트 피들러(Konrad Fiedler)의 이론적 전개가 있었지만, 그것이 실지로 미술 자체에서 발현되기는 인상파의 대두로부터였다. 이는 하필 칸트의 영향만을 찾을 것이 아니요, 보편에서 특수로, 일반에서 개별로, 종합에서 분석으로, 일반 사상이 자연과학화하는 세대의 추세의 결과였으니, 그 표현 특색으로 '개념색(槪念色)의 억제' '색조(色調)의 평면색(平面色)으로의 이동' 등 재래 화면(畵面)에 현저한 부분화(部分化), 분석화(分析化), 색광화(色光化)의 변동을 일으켰다.

따라서 자연 일각의 광명의 표현만이 전심(專心)되었으니, 이러한 객관의 분석 경향, 찰나적 광선에의 치중 경향은 곧 객관주의 · 재현주의 · 감각주의의 평가를 얻게 되었다. 이러한 것을 특히 색조로 해결하려 한 것은 슈브뢸

(M.-E. Chevreul), 훔볼트(K. W. von Humboldt), 헬름홀츠(H. von Helmholtz) 등의 자연과학자의 색채론에 준칙(準則)한 연고(緣故)라 한다. 하여간 이리하여 수립된 인상파 고유의 색가(色價)를 자체에서 발전시킨 것은 외광파〔外光派, 점묘파(點描派)·신인상파(新印象派) 등은 동체이명(同體異名)〕였다. 그러나 그것도 궁극에 들어가서는 모자이크〔상감수법(象嵌手法)〕적 효과를 내었을 뿐 기계론적 운명에 떨어지고, 이러한 물질주의·감각주의의 일면관(一面觀)에 항거하여 개성의 영기(靈氣)를 부르짖고 각체(各體)의 본질 속에서 항구적 객관미를 찾으려는 별파(別派)가 생겼으니, 이가 곧 후기인상파(後期印象派)이다. "색채를 논리적으로 전개시키고 만물의 본형(本形)을 기하학적 형태의 입체적 구성에서 찾고자 하던" 세잔(P. Cézanne)과, "만물을 화란화(和蘭化)하여 보려던" 고흐(V. van Gogh)와, 애급적(埃及的) 양식의 도안적 구성과 토인적(土人的) 원색에서 정신적 장식미를 찾던 고갱(P. Gauguin) 등, 이 삼인은 인상파에서 나서 인상파에 이반(離叛)한 거웅(巨雄)들이었으니, 종합적으로, 상징적으로, 주관적으로의 전향을 보였다. 그러나 "항구적 객관적 미(美)의 본형을 기하학적 형태"에서 찾겠다는 세잔의 방언(放言)은 마침내 그의 아류들로 하여금 '입체류(立體流)'를 형성하게 하였으니, "물체(物體)의 구조 및 체적(體積)의 분해와 재구성"이란 것이 그들의 목표였다. 이는 실로 신인상류(新印象流)에서 궁극된 색채의 분석과 대립하여 형태의 분석을 초치(招致)하게 된 것으로, 후의 동존주의(同存主義, Orphism)·순수주의·기계주의 등의 파벌을 보게 된 것도 이곳에 있고, 인생 자체의 배제, 전체의 분필매도(分筆賣渡), 관념론적 자아의 무질서한 발호(跋扈) 등 여러 가지 평가를 받게 된 것도 그곳에서 시작한다.

'시간을 달리한 수다(數多)한 현상'과 '동일한 순간의 수다한 현상'을 동일 화면에 동존시키려는 미래파적 시간관념과 '동일 물체를 다각도로 전망한 형태'를 동일 화면에 동존시키려는 입체파적 비시간관념(非時間觀念)의 혼

작(混作)이 동존주의의 법칙이요, "기계의 정신을 새로운 서정시적(抒情詩的) 법칙에 의하여 조화있게 표현하겠다"는 기계주의의 기계에 대한 미래파적 동경심은 곧 자연주의의 기계 배척과 대립되는 것이니, 입체파 분열에 이와 같이 영향이 깊은 미래파는 러시아에서는 이월혁명 이전에 보헤미안적 허무사상의 반고주의(反古主義)를 띠었던 것이요, 이탈리아에서는 파시즘과 합류하였던 것인 만큼 정치적 의미가 다대한 것이었으나, 미술상 특징으로는 '기계문명에 대한 열광적 찬미(讚美)' '운동의 속도 및 힘에 대한 흥분' '색채의 강렬화' '이시간(異時間) 혹은 동시간적(同時間的) 현상변이(現象變移)의 동존(同存)' '인상파의 물체의 액체화에 대한 양적 해결' 등 여러 가지가 있으나 대전(大戰)의 종식과 함께 어느 틈에 해소되어 버리고, 전쟁에 의한 세계적 고민은 일체의 권위와 전통을 부정하고 말살을 위한 말살주의(抹殺主義) 즉 다다이즘이 일시 유행하였으나, 이 역시 그 허무한 명랑성만을 초현실파(超現實派)로 넘기고 자신은 소멸하였다. 그러나 이러한 제파(諸派)의 공과(功過)는 하여튼 간에, 그들에게 공통되어 남아 있던 것은 비록 대담한 변형(déformation)이 있었다 하더라도 외계대상세계(外界對象世界)의 제약이었다. 이러한 미미하나마 객관주의적 잔재를 의식적으로 순화하여 화면(畵面) 그 자체 속에서 순주관(純主觀)의 창조인 대상을 표현하고자 하는 일파가 있었으니, 이는 즉 저 유명한 건축가 르 코르뷔지에(Le Corbusier)의 창도(唱導)인 '순수주의(純粹主義)'였다. 그러나 '형태와 색채만의 순수 결합에서 항구한 감각의 산출'을 목표로 한다는 그의 너무나 주지적(主知的)인 요구는 마침내 "가감적(可感的) 실재와의 접근이 없고 다만 장식도안적(裝飾圖案的)으로 재미있는 기취(奇趣)에 불과한 것이라"는 평가를 받게 되었으니, 그는 오히려 회화에서의 이 불명예를 건축에서 배가(賠價) 보상을 받았으므로 억울치 않을 것이나, 거의 동일한 경향에 있던 표현파의 계생(系生)인 지상주의(至上主義)·구성주의(構成主義) 등은 어디 가서 호소할는지

의문이다.

각설, 이상 제파(諸派)는 세잔에게 공통적으로 기조를 두고 상호 영향된 파벌이나, 이제 고갱의 문학적 취미와 이국정조(異國情調)와 종합적 상징주의(象徵主義)에 반거한 퐁타방 파(Ecole de Pont-Aven)를 무시하고라도 그에게 다대한 영향을 받고 발생된 야수파를 별견(瞥見)할 필요가 있다. 이것은 후기인상파에서 입체파가 파생된 시기와 거의 동대(同代)에, 즉 이십세기 초두에 세잔의 주지주의적(主知主義的) 냉정한 작화(作畵) 태도에서 반항하여, "색채에 의해 폭발하여 광선에서 해방되어(이 얼마나 인상파에 대한 커다란 반항조건이냐!) 변형을 중요시하는 수법에서 신정신(新精神)을 개척하겠다"는 그들의 의기(意氣)는 표현파에게까지 커다란 촉진을 주었으나, 그러나 "무목적적(無目的的) 초려(焦慮)와 반항의식(反抗意識)과 광포(狂暴)한 창조욕(創造慾)"이란 혼란한 욕정에 어두워져 버리고, 예술계의 패권(霸權)을 일시 표현파에게 빼앗긴 관(觀)이 적지 않다.

그러면 이 표현파의 이론은 무엇이었더냐. 원래 고흐의 '아(我)'는 '자연'을 개(介)하여 구현될 아(我)였고, 고갱의 화면(畵面)은 색채와 형(形)의 구배조화(構配調和)에 있었고, 세잔의 화면도 자연 대상의 기반을 떠나지 못한 것은 누술(累述)하였다. 그러나 표현파는 이러한 자연의 중개이지(仲介理智)의 설명을 떠나서 직접 내적 자아의 정의적(情意的) 현현(顯現), 창조적 정신의 직접적 표출을 주장하였으니, 그 결과에서는 프랑스의 순수주의와 같은 점도 혹 있다 하겠으나, 그러나 양자를 비교할 때 순수주의는 오히려 객관적이요 이지적인 향취(香臭)를 띠고 있으나, 표현파는 철저한 형이상학적이요, 따라서 야수파의 감능적(感能的) 주관주의와도 구별할 수 있다.

각설, 이러한 표현파의 기치 밑에도 다각적 파별(派別)이 있었으니, "색채와 형(形)과 면(面)과 선(線)에서 음악적 효과를 목적한" 칸딘스키(W. Kandinsky) 일파의 절대주의(絶對主義), "색과 형에서 서정시(抒情詩)를 찾으려는"

샤갈(M. Chagall) 일파의 문학적 경향, "현실적 생명 혹은 경험 그 자체를 화면에 약동시키려"는 헤켈(E. Heckel), 페히슈타인(M. Pechstein), 코코슈카(O. Kokoschka), 베크만(M. Beckmann) 등의 암음처참(暗陰悽慘)한 일면, "형이상학적 혹은 영적 존재의 표현"을 기도(企圖)하는 헤르만 바(Hermann Barr) 일파의 신비적 종교성의 일면, '백마비마야(白馬非馬也)'식으로 개개의 현실을 부정하고 소위 범시각성(汎視覺性)이란 유개념(類槪念)을 착래(捉來)하여 한 개의 화면 공간 속에 색채와 흑과 백과 단순한 직선과 원으로 그것들의 상호간의 운동관계, 평형관계를 지음으로 회화의 형이상학을 구성한 지상주의(至上主義) 등, 이와 같은 표현주의의 물질부정주의(物質否定主義), 형이상학적 개념주의는 구주대전(歐洲大戰)의 폭발 이래에 극도의 물질문명에 대한 회의와 인상파 이래 너무나 무시되었던 자아주의 요구가 합하여 일변 베르그송(H. L. Bergson)의 생(生)의 철학과 후설(E. Husserl)의 현상학적(現象學的) 배경에서 이론적 근거를 얻고, 다른 한편에서는 니체(F. W. Nietzsche) 자아의 실현설(實現說)에서 배경을 얻어 회화미술에 이 모든 요구를 구현코자 하였으나, 이러한 모든 내면적 형이상학적 욕구가 철저하여 형상(形象) 무시의 딜레마로 빠져들어 갔으니, 그곳에는 비록 동양화의 영향으로 관념화의 수법이 관심되지 않는 바 아니나, 원래가 존재론적 서양화가 가시성의 형상을 잊게 되면 그것이 문학이 아닌 다음에 조형미술로서의 존재 근거를 잃을 것은 당연한 이로(理路)였다 하겠다.

이상의 모든 현상은 1920년대까지의 주의사상(主義史上)에 명멸(明滅)한 현상이었다. 이러한 제반 파벌의 동맥을 이어받고 1930년대의 주맥(主脈)을 이루고 있는 것은 다다(Dada)의 '허무한 명랑성'을 서정시적으로 받은 초현실주의(超現實主義)에다가, 다시 야수파의 정열을 가미한 신야수파(新野獸派)와, 표현주의의 부정으로부터 출발한 신즉물주의(新卽物主義)의 삼자(三者)이다. 원래 다다이즘은 현실에 대하여, 권위에 대하여, 일체 구형자(具形

者)에 대하여의 내적 자아의 불안이었고 형이상학적 불안이었으나, 초현실주의는 대환자(大患者)의 병후(病後)의 헛소리같이 감각의 불안 감능(感能)의 환상을 그리는 것에 지나지 않는 것이었다. 이 파(派)는 1921년 프루동(P. J. Proudhon)의 선언과 함께 대두하기 시작하여 마침내 최근의 전 미술계를 풍미하기에 이른 것으로, 그 이론적 배후에는 프로이트(S. Freud)의 정신분석학과 리보(T. A. Ribot)의 몽학(夢學)이 기초 배경을 이루고 있다 함으로 보아 이 파의 성질을 대체 짐작할 수 있다. 그리하고 이 운동이 원래 시인의 선언이요 시에서의 출발이었던 관계상, 심리 생리적 잠재의식의 발동과 함께 시적 음영(吟詠)의 화취(畫趣)가 중심을 이루게 되었다. 이리하여 인상파의 객관적 감각분석(感覺分析)은 주관적 의식분석(意識分析)과 감능분석(感能分析)으로 흘러갔으니, 그곳에는 시간의 제약도, 공간의 제약도, 현실의 제약도 모두 초월한 새로운 마술적 세계를 전개하고 있으나, 그들은 이것이 장차 국제화할 것이라 믿고 쇠퇴(衰退)와 병약(病弱)의 유일한 회복제로 믿고 있는 듯하다. 그러나 최근의 소식에 의하면, 우스운 일이나, 그들에게도 정치적 문제와 예술적 문제에 이원론적 고민으로 말미암아 분파의 경향이 있는 모양이니, 예술적으로서 현실의 회피와 사회적으로의 현실의 회피라는 내재적 원리가 어느 편으로 간에 현시민계급성(現市民階級性)의 회피를 초치(招致)하는 까닭으로, 이 파의 주장(主將)이던 프루동부터 좌익화(左翼化)하여 간다는 것이다. 그러나 프루동의 좌익화는 아라공(L. Aragon)의 적극적 태도와는 상반되는 모양이며, 마송(A. A. R. Masson)은 소련의 현실주의·기계주의에 동정을 가질 수 없다 하며, 자기는 기계문명에 대한 항전에 있다 하고 자기는 허무주의자라고 방언하여 대척적 입장에 서 있으니, 그들의 전개가 장차 어떠할는지 의문이다. 뿐만 아니라, 이 파 중에 내포된 여러 작가들도 동일색으로 칠해질 것들이 아니요 개중에는 신입체파(新立體派)·신고전주의(新古典主義) 등의 분파기맥(分派氣脈)을 농후히 갖고 있으니, 그 중에

도 야수파와 초현실파의 중간색을 이루고 있는 신야수파가 주목이 된다. 이는 "야수파의 근저(根底)를 이루고 있던 화면(畫面) 자신의 통일적 현실을 '자연스러운' 수법에서 찾지 않고 '사실(寫實)다운' 구성과 변형과 단순화에서 찾으려는 목표의 준수"와 "초현실주의의 소조(蕭條)한 형태와 화려한 색채의 율동을 가미"하여 나가려 한다. 따라서 양자를 구별한다면, 초현실주의의 생리적 분석, 서정시 음영(吟詠), 병리학 감능성(感能性) 등에 대하여 신야수파의 의식 분석, 사상적 음영, 신경적 병리 등을 들 수 있을까 한다.

우리는 최종의 신즉물주의(新卽物主義)를 들고서 전관(展觀)을 막을 필요가 있다. 대개 최근의 미술운동 중에는 미술 그 자체의 출발에서보다도 문학적 운동에서 출발한 자가 적지 않으니〔이곳에서 인상파 초두(初頭)에 전개되기 시작한 미술의 자율성의 문제는 어느 틈에 방로(傍路)로 들어가고 말았다〕, 신즉물주의도 이 범위에 속하는 수례(殊例)의 하나이다. 전에도 말한 바와 같이, 현실주의가 문학운동에서 출발하여 조형미술에까지 극도의 정신주의를 요청하였기 때문에 조형미술의 생명인 감각적 가시성(可視性)의 표현 문제를 망각케 되어 조형미술의 존립까지 부정케 되고, 따라서 이러한 원리 응용에서 존재 가치를 못 얻은 그 주의(主義) 자체도 소멸치 않을 수 없이 되었으니, 이곳에 그 극복 문제가 대두되어 '새로운 자연주의로의 회귀'를 부르짖는 운동이 나왔다. 이것이 1926년경부터였다. 그러나 이 주의가 표방하는 자연주의는 결코 인상파 이전의 자연주의를 말함이 아니라, 그들이 무반성하게 인상파 이전에 돌아가기에는 너무나 적극적인 객관 및 주관의 분석을 경과해 왔다. 따라서 이 주의가 부르짖는 자연주의에의 회귀란 말에는, 그것이 하필왈(何必曰) 하이데거(M. Heidegger)의 존재론의 철학적 배경이 있음으로써 아니라, 부분적 분석의 악몽에서 깨어 새로이 현실을 보려는 데 있다 하겠다. 그것이 지금 초현실파와 함께 동향(動向) 중에 있는 것이라 장차 어떠한 길로 전향될는지 속단키 어려우나, 미술사상(美術史上)에 나타난 지금

까지의 현상에서 특징을 본다면 "도회(都會)의 현실"에 눈뜨려는 '육(肉)과 철(鐵)'의 교향악을 주제로 하는 것과, 시대성을 초탈하여 전원의 목가적 영귀(詠歸)를 일삼는 일파(一派)와, 프랑스의 신고전주의적 형상의 명확성을 기도하는 일파 등이 있으니, 그곳에는 표현파적(表現派的) 종교의식, 법열적(法悅的) 열광, 자극적 매혹적 방일(放逸) 등이 없고, 정밀(靜謐)하고 냉정하고 침착한 탐구를 볼 수 있다. 그러나 일면 표현파나 초현실파에 대한 무의식 내지 의식적 반동현상으로 형상 파악에 있어 과장이 없지 않으며, 시대적 특성으로 '도회의 냉정(冷靜)과 에로(エロ)'가 있고 '농촌의 박눌(朴訥)과 그로(グロ)'가 있는 듯하다.

이상으로써 우리는 비록 주마관산적(走馬觀山的)이나마 현대 전 미술계의 주의(主義)들을 총관(總觀)하였다. 물론 그곳에는 서술의 편의와 간략을 기하기 때문에 여러 가지 지엽 문제를 너무나 전제(剪除)하여 버린 흠이 없지 않다. 예컨대 영국의 와권주의(渦卷主義, Vorticism), 이탈리아의 사실주의(寫實主義, Verism), 러시아의 구성파(構成派), 신사실주의(新寫實主義) 등 기타, 더욱이 현대는 '주의의 시대'라고 일컫는 만큼 조생모사(朝生暮死)하는 그의 명멸(明滅)을 유감없이 종합한다는 것은 현대에 적(籍)을 둔 우리로서는 삼대론(三代論) 원리에 어그러진 행동이라 하겠다. 따라서 표제(表題)에서 지시한 '귀추(歸趨)'의 문제는 군맹(群盲)의 무상적(撫象的) 판단에 스스로가 서둘러 가는 흠이 없지 않으나, 그러나 나의 맡은 임무를 다하기 위해 가능적 범위 내에서 촌탁(忖度)하자면, 일단 범속화(凡俗化)하여 상술한 경향의 주류(主流)를 복습적으로 다시 총괄할 필요가 있다.

초두(初頭)에서도 말한 바와 같이, 현대미술의 출발은 미술의 선험적 원리를 찾는 데서 시작하여 분석 탐구로 들어갔으니, 색채의 분석, 형상의 분석은 화면에서 인생을 배제하고, 자연을 배제하고, 나아가 대상성(對象性)을 배제하게 되어, 마침내 순주관적 환상을 희롱하게 되었으니, 다만 인상파 일

련의 후계자들이 우로(迂路)를 걸어 도달한 지경을 표현파가 첩경(捷徑)을 걸어간 차이가 있을 뿐이요, 거의 동일한 운명에 떨어졌다 하겠다. 따라서 그들의 순주관성(純主觀性)에 객관적 보편성을 부여하기 위하여 전대(前代)에 없던 화가 자신의 자기옹호의 변론적 저술(著述)이 철학적 방법을 이용하여, 혹은 문학적 방법을 이용하여 성행된 것도 필연적 추세였다. 그들은 미술이 감각적 존재임을 잊고 이론적 존재가 됨을 꾀하였다. 따라서 미술의 선험적 자율성을 표방한 그네들의 미술이 어느 사이에 비미술적(非美術的) 존재로 떨어지게 된 것은 필연적 이론전개의 결과였다 하면, 우리는 다시 미술에 대하여 생각할 여지가 있지 않을까 한다. 현대미술의 전반적 특징을 들어 국제화(國際化, mondialisme)에 있다 하나, 그러나 통히 시민계급에 공통 근거를 갖고 있는 주의들이요 파벌들이다. 그들은 예술의 모방설을 실지로 실천하여(인상파류) 실패하였고, 예술의 창조설을 실지로 실천하여(표현파류) 실패하였다 하면, 재래의 예술에 대한 양개(兩介) 입론(立論)이 백척간두(百尺竿頭)에 다다랐음을 누구나 간과할 수 없을 것이다. 더욱이 최근의 양 거파(巨派)인 초현실주의와 신즉물주의란 것도 그 외면적 의기(意氣)는 하여튼 간에 미술 자체의 이론을 갖지 못하고 유행철학과 유행문학에 좌부우임(左附右任)하고 있다 하면, 미술의 운명도 풍전(風前)의 등화(燈火)라 아니할 수 없다. 신사실주의(新寫實主義)라는 것도 새삼스러이 과거 인상주의 이전에 회귀로만 꾀할 것은 아니라고 믿는다. 그들은 사실로 고민이 없다 못 할 것이다. 아무리 그네들이 그들의 미술을 구하기 위해 미술의 판화법(版畵法)에서 색상을 찾고, 중국의 문인화(文人畵)에서 관념적 표출법(表出法)을 얻으려 하나, 이는 다만 수법상의 문제로 그칠 것이다. 그네의 그림은 동양화와 달라 처음부터 존재론적인 까닭이다. 그러면 서양화의 구출법(救出法)은 없느냐? 나는 이곳에 해각(海角)의 일우(一隅)에서 고요히 부르짖고자 한다. 그것은 "인생으로 돌아가라" 하는 것이다. 물론 이곳에 말하는 인생은 벌써

문예부흥시대에 해방을 얻었다. 당대의 미술문화가 얼마나 사상(史上)에 고봉(高峰)을 점령하고 있는가를 생각할 때, 나는 새삼스러이 '인생으로 돌아갈 미술'을 찾고 싶다. 그러나 다시 뒤뉘우쳐 말하노니, 인생은 이미 한번 해방된 인생이다. 그러나 다시 또 한번 해방될 인생이 관문(關門)에 다다라 있지 않은가? 이것이 내가 부르짖는 앞날의 미술이다. 그러면 그 수법은? 답왈(答曰) 몽타주(montage), "예술은 모방이 아니요, 창조가 아니요, 실로 실로 몽타주이다." 나는 자신을 갖고 조선화가(朝鮮畵家)에게 이것을 명백히 제시한다.

미(美)의 시대성과 신시대(新時代) 예술가의 임무

1.

법신(法身)과 응신(應身)이 불(佛)의 양상(兩相)인 동시에 본연의 일상(一相)인 것처럼, 변(變)과 불변(不變)이 미(美)의 양상인 동시에 본연의 일상임은 누구나 알 것이다. 미라는 것이 한 개의 보편타당성을 요청하고 있는 가치표준이란 것은 미의 법신을 두고 이름이요, 미가 시대를 따라, 지역을 따라 그 양상을 달리한다는 것은 미의 응신의 일상(一相)을 두고 말함이다. 그러므로 미는 변함으로써 그 불변의 법(法)을 삼나니, 미의 시대성이란 것이 이러한 양상의 일모(一貌)를 두고 말함이다. 우리는 원시석기시대에 순수한 획득생활을 전위(專爲)하고 있던 인류에게 미라는 개념이 오로지 실(實)답고 힘센 곳에 있었음을 알 수 있지 아니한가. 그들의 미는 오로지 배부른 데 있고, 남을 많이 정복시키는 데 있고, 생산을 잘하는 여인에게 있다. 그들이 자연으로부터 생활의 위협을 받는다면 그 자연은 그들에게 대하여 가히 두려워할 자연이요, 그들이 자연으로부터 천혜(天惠)를 많이 입는다면 그 자연은 그들에게 대하여 가히 경애(敬愛)할 자연이다.

희랍(希臘)의 문화는 이러한 원시적 생활에서 먼 거리에 있으나, 그러나 페리클레스(Perikles)가 "우리는 단순한 가운데서 찾아내는 미를 사랑한다" 한 것이 로고스(logos)와 파토스(pathos)의 최고 조화(調和)의 뜻을 둔 말이나,

단순히 단순한 중에서 미를 찾는 그 심성을 평면적으로 들여다본다면 상(想)에 정화(精化)는 있을지언정 원시인의 미적 태도와 대차(大差)가 없는 것 같다. 그러나 페리클레스보다 백오십 년 전에 이 세상을 떠난 레스보스(Lesbos)의 시인(詩人) 사포(Sapphō)가 "단순히 아름다운 사람이란 것은 눈에 보이는 것뿐이지만, 선량한 사람도 또한 곧 아름다워진다" 하였고, 페리클레스와 동대(同代)의 예술가 페이디아스(Pheidias)가 "미는 진리의 빛이다" 하였음에 비추어, 페리클레스의 전구(前句)를 입체적으로 조감할 제 미의 개념이 얼마만치나 변화되었는가를 알 수 있지 아니한가. 데모크리토스(Democritos)는 "중용(中庸)에 미가 있다" 하였고, 플라톤(Platon)은 그의 이상국(理想國)에서 시인을 방축(放逐)하려 하였으니, 그들 희랍인의 미의 개념은 실로 형이상학적 이념에 있었다. 미를 선(善)으로 보고, 진(眞)으로 보고, 또는 성(聖)으로 보려는 것은 확실히 미를 이상주의적인 입지에서 해석한 것이다.

그러나 십팔세기 칸트(I. Kant)의 비판철학(批判哲學)이 수립됨으로부터 미라는 것을 이러한 모든 예속적(隸屬的) 입지에서 끌어올려, 미의 독자성을 주장하여 미를 무관심된 자율적 존재로 높여 올려 이곳에 '예술을 위한 예술', 즉 예술지상주의를 초치(招致)하였으니, 누구는 이러한 시대의 미론(美論)을 지각(知覺)의 미학이라 명명하였다. 그 후 자본주의사회가 형성됨으로부터 모든 사회문화가 사회학적으로 판석(判釋)되려는 경향이 생긴 시대에서는 미에 대한 개념도 자재(自在)로워져, 혹은 상품화되고 혹은 정치화되어 무관심한 입지를 떠나 합목적적인 것으로 해석되어 갔다. 미에 대한 관념이 이와 같이 시대성을 띠고 변화하는 관계상 미의 법상(法相)을 연구하는 미학도 그 변상(變相)을 연구하기 위한 미학사(美學史)가 따로 성립되지만, 미의 구현상(具現相)인 예술 그것도 소위 이상주의 예술이니 인도주의적 예술이니 예술지상주의적 예술이니 하여 여러 분파(分派)의 예술을 보게 되지 아니한가. 운문(韻文)에서 산문(散文)으로, 협화(協和)에서 불협화(不協和)로, 구

조적(構造的)에서 조각적(彫刻的)으로, 조각적에서 회화적(繪畵的)으로, 회화적에서 공예적(工藝的)으로 각 예술 부문의 양식의 변화도 이곳에 생긴다. 애급(埃及)의 예술문화와 같이 신관적(神官的) 봉건적 사회에서는 모든 조형(造型)이 구조적 기념비적 형태를 갖고, 희랍에서와 같이, 당대(唐代)에서와 같이, 신라통일시대에서와 같이 통제 있는 전제정치사회에서는 모든 조형은 조각적으로 삼차원의 심도(深度)를 갖고, 불란서의 루이 십오세(Louis XV)대와 같이, 고려시대와 같이 귀족전제(貴族專制)의 사회적 저미(低迷)가 심각할 때는 모든 조형은 문화적 회화적 저회미(低徊味)가 깊고, 조선조에서와 같이 사회정경(社會情景)이 의례(儀禮)에 얽매이고 자유가 속박될 제 잘되어 고전부흥의 미술이 제작되고, 그렇지 않으면 공예적 수법에나 근근이 예술미가 보존된다.

이러한 세대의 미라는 것은 엄밀한 의미에서 독립한 가치존재로 있지 않고, 매우 왜곡된 의미로서 있을 뿐이다. 자유예술이 있다면 근근이 은일적(隱逸的) 문학적(文學的) 요소에나 있을 뿐이다.

이와 같이 미라는 것은 그 이념적 방면에서나, 또는 양상적(樣相的) 방면에서나 지역뿐 아니라 시대를 따라 동일치 아니하다. 이상에서는 노루글식(式)으로 아무 예나 순서 없이 산책적(散策的)으로 그려 던졌으나, 적어도 미학사를 읽고 예술사를 읽어 본 사람에게는 다설(多說)을 요하지 않는 바이다.

예술가에게는 미학이 필요하지 않다는 역설(逆說)을 우리는 듣는다. 과연 석가(釋迦)가 불서(佛書)를 읽었을 리 없고, 기독(基督)이 성서(聖書)를 읽었을 리 없다. 창조적 인간에게는 창작적 타트(Tat, 行)가 있을 뿐이요 다른 것을 요하지 않을 것이다. 선(善)을 행하려는 사람이 뉘라서 꼭 윤리서(倫理書)를 읽어야 한다는 법이 어디 있으랴. 사실로 예술가에게도 미학이 필요하지 않을 것이다. 그들은 미학을 만들어낼지언정 미학에 추종할 자가 아닌 까닭이다. 그러나 예술가여! 고만(高慢)은 자독(自瀆)에 지나지 않는다. 석가에게

도, 기독에게도, 공자(孔子)에게도 타트[行]의 앞에 각기 독자의 이념이 염두에 군림(君臨)하고 있었던 것을 잊어서는 안 된다. 단테(Dante A.) 시대에 미학이 없었고, 셰익스피어(W. Shakespeare) 시대에 미학이 없었다 하자. 판·엑 시대에 미학이 없었고, 레오나르도(Leonardo da Vinci) 시대에 미학이 없었다 하자. 그러나 그들에게는 각자의 예술관이 있었고, 각자의 미의 이념이 있었던 것을 잊어서는 아니 된다. 그들은 단어를 의도 없이 나열치 아니하였으며, 그들은 화필(畵筆)을 기교의 자랑으로 휘두른 것이 아니었다. 그들은 인생에서, 사회에서, 자연에서 미의 이념을 천득(闡得)하기에 노력하였다. 그들은 진정한 의미의 예술가였다. 그들에게는 철학이 있었다. 예술가에게서 철학이라는 요소를 거세(去勢)하면 실로 한 개의 공장(工匠)에 지나지 않는다.

2.

피들러(K. A. Fiedler)는 작화작용(作畵作用)을 정의하여 "손으로써 보는 것이라" 하였다. 실로 그의 필법(筆法)을 빌려 말할진대, 음악가는 성음(聲音)으로써 보는 자이며, 문학가는 언어로써 보는 자이라 할 수 있다. 이곳에 말한 '본다'는 것은 지각적(知覺的) 관찰을 말함이 아니요, 심안(心眼)으로써 보는 것이요, 의미의 탐색을 말함이다. 일종의 철학하는 태도다. 예술적 술어를 빌려 말하면, 감상하는 태도다. 그것은 소극적으로 향락에 그치는 감상이 아니요, 적극적으로 창작행위를 하고 있는 감상이다. 한 떨기 장미를 눈앞에 놓고 엽서(葉序)의 신비에 도취하며 화악(花萼)과 화타(花朶)의 연락을 보고 생명의 흐름을 그곳에 본다면 그 역시 깊은 감상은 감상이나, 그러나 다만 그에 그친다면 그것은 예술 이전의 태도에 불과한 것이다. 예술가의 감상은 한 떨기 장미화가 비록 생명 자체로서 눈앞에 있다 하여도, 예술가 독자의 미의

이념에 의해 그 장미화는 객관적 독립체로 있지 아니하고 엉뚱한 데포르마시옹(déformation)을 당하고 있는 것이다. 눈썹은 검은 것이란 것은 상식이다. 예술가는 붉은 눈썹도, 푸른 눈썹도 그릴 수 있다. 아무리 기인(畸人)이라도 삼천장(三千丈)의 백발이 있을 수 없으나, 시인은 능히 삼천장의 백발을 그려낸다. 사람의 팔은 둘에서 더 있지 않다. 그러나 천수다비(千手多臂)의 조소(彫塑)를 예술가는 창작할 수 있다. 코 떨어진 사람을 뉘라서 돌보기나 하랴. 그러나 로댕(A. Rodin)의 코 없는 사나이는 복사에 복사를 거듭하면서도 살롱(salon)마다 테이블에 앉혀 있다. 이것이 예술가만이 능히 할 수 있는 감상의 소치(所致)다.

그러나 예술가의 이러한 데포르마시옹은 감상에서 시작되나 감상과 함께 끝나는 것이 아니요, 그것은 나아가 행동으로 그 과정을 고친다. 감상은 데포르마시옹의 동기요, 데포르마시옹은 창작행동의 동기다. 범인(凡人)으로서도 창악(唱樂)을 대할 제, 들음으로써 시작하여 저영(箸榮)을 스스로 울리게 되지 않는가. 하물며 창작기능을 본색(本色)으로 하는 예술가가 감상 그것에만 그칠 수 있는가. 대상이 그의 미적 이념에 포화될 때, 즉 데포르마시옹을 당할 때 그의 손은 움직여지지 않을 수 없으며, 그의 목청은 굵어지지 않을 수 없다. 과격하게 말하자면, 아니 피들러의 필법(筆法)을 빌려 말하자면, 예술가의 손이 움직이고 목청이 굵어지기 시작함으로써 예술가의 감상행위가 비로소 구체적으로 진행된다 함이 가할 것이다.

그러므로 피들러는 "손으로써 본다" 하였다. 레오나르도는 아벤트말(Abendmahl)을 현전(現前)에 그리고 있으면서도 그리지 않고 있는 동안에 오히려 미를 느낀다고 하였다 한다. 조선의 예술가여, 그러나 이 말에 현혹해서는 아니 된다. 이 말은 아무나 할 수 있는 말이 아니다. 레오나르도가 이 말을 한 그 시기를 그대들은 잊어서는 아니 된다. 이 말은 실로 그가 "현전에 아벤트말을 그리고 있으면서" 한 말이었다. 그리기 전에 한 말이 아니요, 그

린 후에 한 말이 아니다. 실로 꼭 그리는 도중에서 쏟아 놓은 일구(一句)다. 그것은 하품 같은 일구가 아니요 피가 뭉친 일구다. 레오나르도에게는 완성된 작품이 없다는 것이 무엇을 뜻함인가. 제군(諸君)은 삼사(三思)하여라.

　신(神)의 아들〔子〕로서 한낱의 이돌라(idola)로서 기독(基督)을 표현하려 하였을진대, 그에게 무슨 기능이 부족하여 아벤트말을 완성하지 못하였으랴. 스콜라(scholar) 시대의 예술가들처럼 기다란 테이블을 놓고 유다(Judah)만을 상(床) 앞으로 내어 들고 요한(John)만을 기독이 끼어 안고 다른 종도(從徒)들은 제멋대로 이야기들만 하고 있고, 그리고 유다만 빼어 놓은 다른 열두 사람이 성(聖)의 표상(表象)인 알로(halo)만 머리에 이고 있게 한다면 무엇이 어려워 다 빈치가 피가 뭉친 일구(一句)를 토하였으랴. 그러나 그의 시대는 이돌라의 시대가 아니었다. 모든 것은 인본주의(人本主義)로 해석되던 시대였다. 기독도 적어도 인간의 아들이었다. 다 빈치는 단연(斷然)히 알로를 모두 벗기어 버렸다. 유다도 일종도(一從徒)의 좌열(坐列) 속에 넣었다. 그는 원래 십이종도의 한 사람이 아니었느냐. 기독이 요한만을 끼고 있을 필연의 이(理)가 어디 있는가. 기독이 어찌 그만 사랑하였으랴. 이것이 실로 위대한 데포르마시옹이다. 이것을 위대하다 아니하고 무엇을 위대하다 하랴. 그는 확실히 시대를 리드하고 있었다. 예술가여, 데포르마시옹이란 것은 조형미술만의 술어(術語)가 아님을 알아라. 그 데포르마시옹은 한 개의 철학이다. 심각한 철학이다. "이로써 끝이올시다" 하는 철학이 어디 있는가. 라 피네(La Fine)라는 것은 예술에도 없는 것이다. 다 빈치의 사전에는 완성이라는 단어가 없다. 그에게는 영원한 로고스(logos)가 있을 뿐이다. 예술은 완성될 수 없는 것이므로 영원한 것이다. 석가가 설산(雪山)으로 들어감이 인간세(人間世)를 잊고자 함이 아니요, 인간세로 다시 나오기 위함이었다. 예술가가 창작을 위해 감상함이 아니요, 실로 감상키 위해 창작하는 것이다. 감상과 창작은 예술가에게는 독립된 별측(別側)의 두 개념이 아니요, 한 개의 변

증법적으로 존재해 있는 이념이다. 감상과 창작은 예술가에게는 행위(Handlung)로서의 로고스다. 그것이 로고스인 까닭에 시대에 처하여 시대를 초월할 수 있으며, 한들룽인 까닭에 시대를 초월하여 시대를 돌아오는 것이다. 현대를 잊기 위해 시대를 초월함이 아니요, 현대를 살리기 위해 시대를 초월하는 것이다. 감상(鑑賞)! 다시 거듭 말하노니, 감상은 예술의 철학이다. 시대를 감상하고 인생을 감상하고 사회를 감상하라는, 감상이란 말은 달〔甘〕다. 그러나 이곳에 말한 감상이란 술어(術語)는 통속적으로 사용되고 있는 그러한 단〔甘〕말이 아니다. 철학을 개념의 예술이라 한다면, 예술은 감상의 철학이라 할 수 있는 것과 같이, 이곳에 말한 감상이란 술어는 필로조피렌(philosophieren)과 동의이어(同義異語)임을 알아야 한다.

3.

각설, 나의 과제는 미(美)의 시대성과 신시대(新時代) 예술가의 임무라는 것이다. 과제에서 생각할 때 주문자(注文子)의 의도는 신시대 예술가에게 일가언(一家言)을 제출하라는 것인 것 같다. 그러나 미의 시대성을, 예술가가 아닌들 누가 모르랴. 그들이 소리쟁이가 아니요, 글쟁이가 아니요, 환쟁이가 아니요, 예술가라는 존칭을 받고 있는 예술가인 이상에 뉘라서 독자(獨自)의 미적 이념을 갖지 않았으며, 뉘라서 철학〔감상(鑑賞)〕을 갖지 않았겠으랴. 조선의 예술가도 적어도 예술가이다. 테크노크라시(technocracy)를 미국인만이 독점할 필요가 없을 것이며, 신즉물주의(新卽物主義, Neue Sachlichkeit)를 독일인만이 독점할 이유가 없을 것이며, 쉬르레알리슴(surréalisme)을 외국인만이 독점할 소이(所以)가 없을 것이며, 프로 예술을 노국인(露國人)만이 독점할 까닭이 없을 것이다. 신시대의 예술의 경향은 몬디알리슴(mondialisme, 국제화)에 있다 하지 않은가. 조선의 예술가가 이 땅에 그것을 모방하

여 이식하는 데 불가함이 어디 있으랴.

그러나 예술가여, 쇼팽(F. F. Chopin)이 모차르트(W. A. Mozart)의 음악을 매우 사랑하였다 하여, 쇼팽을 붙잡고 그대는 모차르트만 치고 있으면 그만일세 한다면, 쇼팽은 그것을 영광스럽게 들었을까. 그대들이 프루동(P. J. Proudhon)과 똑같이 쓰고 피카소(P. Picasso)와 똑같이 그림으로써, 그대들은 능사필의(能事畢矣)라 하겠는가. 모방(模倣)이라는 것은 플라톤이 말한 모방(mimesis)과 닮은 것이다. 그가 말한 것은 이념의 반영을 뜻한 것이요, 원숭이 흉내를 뜻함이 아니었다. 모방은 학습을 위해서만 있을 수 있다. 학습은 예술가라는 존칭이 붙기 이전의 학도(學徒)가 반드시 취해야 할 길이다. 그러나 예술가라는 것은 일가(一家)의 견식(見識)을 갖고 있는 사람에 대한 존칭이다. 작문(作文)하는 것을 문학자라 부를 자 없을 것이며, 습자(習字)하는 것을 서가(書家)라 할 자 없을 것이다. 작문은 문학자가 될 전 단계이며, 습자는 서가가 될 전 단계이다. 그것은 연구의 일방도(一方途)일 뿐이요 온고(溫故)의 한 방법일 뿐이다. 자가(自家)의 견식(見識)은 모방에서 표현되지 아니한다. 모방은 자칫하면 공장(工匠)과 다름이 없어진다. 기술이 숙달하면 할수록 우수한 공장에 지나지 않는다. 우수한 공장이라는 것은, 요컨대 우수한 기계에 지나지 않는다. 기계를 누가 가치존재로 보는가. 가치존재가 아닐진대 존칭이 붙지 않는다.

염입본(閻立本)의 유명한 일례가 있지 아니한가. 그는 공부상서(工部尚書)로서 우상(右相)까지 이른 사람이다. 그러나 당태종(唐太宗)이 시신(侍臣)으로 더불어 춘원지(春苑池)에 범주(泛舟)할새, 이조(異鳥)가 용여파(容與波)함을 보고 상(上)이 열지(悅之)하여 좌자(坐者)에게 부시(賦詩)케 하고 입본(立本)을 불러 모상(侔狀)케 하매 합외(閤外)가 전호(傳呼)하되 화사화사(畫師畫師) 하였다. 입본이 이때에 이미 주작낭중(主爵郎中)으로서 지좌(池左)에 부복(俯伏)하여 단분(丹粉)을 연질(硏吮)하니 망좌자(望坐者), 수창유

한(羞悵流汗)하였다. 입본이 귀계기자(歸戒其子)하되, 내 어려서 독서문사(讀書文辭)가 제배(儕輩)에 감(減)함이 없더니, 이제 홀로 화(畵)로써 알려져 염역(厭役)과 같게 되었으니 약조(若曹)는 신무습(愼無習)하라 하였다 한다.

때는 회화미술에 관해 이념 가치가 시인되기 이전의 일이다. 화가를 한 공장으로 보는 때이므로 우상(右相)으로서도 단청지조(丹靑之嘲)를 후세에 남겼다 한다. 주작낭중의 성직(盛職)으로서도 한 공장(工匠)으로 간주될 때는 이러하였거든, 하물며 무명의 예술가연(藝術家然)하는 공장들이야 다시 더 일러 무엇하랴. 가네쓰케 기요스케(兼常淸佐)는 말하되

우리는 어째서 연주가(演奏家)를 갈채(喝采)해야 한단 말이냐. 그들은 단지 남의 창작을 재생시키는 자가 아니냐. 남이 만들어낸 것을 한번 더 고쳐 만들어 보이는 자가 아니냐. 혹은 남이 쓴 편지를 타이프라이터로 찍어낸 타이피스트와 그 의미상 아무런 상위(相違)도 없는 것이 아니냐. 우리들은 그 편지를 쓴 우인(友人)에게는 답신(答信)을 보내고, 그를 만찬에 초대한다. 그러나 타이피스트가 그 편지를 타이프라이터로 찍었다고 하여 그 타이피스트를 우리들의 우인으로 간주치 않을 것이며, 또 그로 인하여 만찬에도 초대치 않을 것이다.

운운(云云). 나는 이것을 조선의 예술가에게 들으라고 하는 말이 아니다. 경애하는 우리 조선 예술가에는 이 말을 들을 사람이 없을 줄 믿는다. 필자가 아무리 우매(愚昧)타 하여도 조선의 예술가에는 이러한 소리를 들을 사람이 없을 줄 안다. 혜원(蕙園)[1]의 그림을 난잡히 모방할 사람이 조선의 예술가에 있을 리 없고, 로트(A. Lhote)의 〈나부(裸婦)〉를 유치하게 표절할 사람이 조선의 예술가에 있을 리 없고, 일본의 어느 화가와 같이 이수(螭首)에 비문(碑文)을 쓰는 그림을 그릴 사람이 조선 예술가에 없을 것이요, 회엽서(繪葉書)

의 복사 같은 기독(基督)을 그릴 사람이 조선 예술가에 없을 것이요, 신라 인물에 이조관복(李朝官服)을 입힐 그러한 몽매(蒙昧)한 사람이 없을 것이요, 일본화의 색상을 관능적 말초적으로 호도(糊塗)할 사람이 조선에 없을 줄 믿는다.

조선의 예술가는 적어도 독자의 입지를 가졌을 것이다. 신시대, 신시대 하고 한편에서는 외치는데도 불고(不顧)하고, 기형적(畸形的) 자본주의 말기의 감능(感能)에 부회하여 저회(低徊)하고 있을 예술가가 조선에 있다고 누가 하는가. 비재(菲才)가 감히 천식(淺識)으로써 신시대 예술가의 임무를 규정할 바 아니다. 조선의 예술가는 위대한 시대관(時代觀)·예술관(藝術觀)을 갖고 있지 아니하냐. 위대한 목표, 위대한 철학을 갖고 있지 아니하냐. 필자는 주문대로 실없는 말을 나열하고 판타지를 늘어놓아 지면만을 충색(充塞)하여 색책(塞責)에 그치면 그만이 아니냐. 천자(天子)가 호래(呼來)하여도 불승선(不乘船)할 예술가가 눈앞에 모래알같이 굴러 있지 아니하냐. 열(熱)에 넘치어 불손(不遜)에 이르기 전에 투필추주(投筆趨走)함이 아마 명철보신(明哲保身)의 일법(一法)일 것 같다.

동양화와 서양화의 구별

동양화와 서양화의 차이를 술어의 엄밀한 내포(內包)와 외연(外延)을 무시하고 규정하자면, 중국화와 서양화의 차이라고 환언할 수 있다. 이 두 개 회화의 예술의욕(藝術意慾)으로부터 그 시양식(視樣式, Seh-form)에 이르기까지의 차이와 구별을 이곳에 약술(略述)할까 한다.

동양미술, 즉 중국예술은 일반이 다 아는 바와 같이 황하(黃河)와 양자강(揚子江) 중간의 비옥한 천지(天地)와 온화한 자연의 혜택 속에서 자라난 문명의 소산이요, 서양미술은 자연의 혜택보다도 인간 자신의 끊임없는 노력으로 말미암아 그들의 생활을 유지할 수 있던 그리스, 로마 및 기타 구주제국(歐洲諸國) 문명의 소산이다. 그러므로, 전자는 자연의 은총을 찬미하고 그와 일체되기를 욕구하나니 무위이화(無爲而化)하려는 선가(仙家)의 사상이나, 희로애락의 미발상태(未發狀態), 즉 '중(中)'과 일치되려는 유가(儒家)의 사상이나, 양자(兩者)가 요컨대 자연으로 회귀하려는 데 있다. 그러나 그들이 자연을 볼 때, 항상 존재된 형태로서 보려 하지 않고 운동의 경향태(傾向態)로서 본다. "天行健 君子是以 自彊不息 하늘의 운행은 건실하다. 군자는 그것을 본받아 스스로 강하게 하기 위해 쉬지 않는다"이라 함이 자연관(自然觀)인 동시에 동양화의 예술의욕(藝術意慾)의 근본이다.

그러나 서양문명은 인간과 인간의 교섭, 자연에 대한 항쟁에서 출발한다. 그러므로 그들의 정신생활에는 인간과 같은 욕정을 가진, 따라서 인간과 같

이 싸우고 먹고 색정(色情)을 가진 군신(群神)이 그들의 행동의 규약을 짓고 있다. 다시 말하면, 모든 사상생활의 중심은 인간 자체에 있다. 이러한 인간은 경향태(傾向態)가 아니요 일개의 완성태(完成態)이다. 그러므로 그들의 시형식(視形式)은 완성태에서 출발한다. 물(物) 그 자체의 본질을 찾으려는 것이 그들의 예술의욕의 근본이다.

이와 같이 예술의욕이 상이한 그들은 예술적 활동의 출발도 달리한다. 즉 운동태(運動態)를 근본으로 하는 전자는 묘화작용(描畵作用)의 제일보가 선(線)을 일획(一劃)하는 데서 시작되고, 존재태(存在態)를 근본으로 하는 후자는 면(面)의 표현에서 출발한다. 이것을 말하여, 전자는 그림을 '그린다' 하나니 그 뜻은 '화(畵)'의 일자(一字)로 표현한다. '화(畵)'는 '획(劃)'이니 한 면(面) 내에 일선(一線)으로 경계를 지음으로써 시작한다.〔조선 말에 '그림'이라 함은 '그린다'라는 동사의 변형된 것이니, 이 뜻에서 중국화의 의욕과 그 출발을 같이한다고 할 수 있다.〕 그러나 존재태를 표현하려는 후자는 대상을 '한 덩어리'로 보고, '한 덩어리'를 표현하려는 데서 시작하나니, '덩어리'〔괴체(塊體)〕는 면의 집합이다. 면의 표현은 운동하는 선으로써 할 수 없고 색을 칠함으로써 목적을 달성할 수 있으니, 그러므로 서양화는 그 묘화작용(描畵作用)을 '그린다' 하지 않고 '칠한다'고 말한다. 페인팅(painting), 말렌(malen) 등이 그것이다.

그러면 경향태를 표현하려는 동양화는 무슨 까닭으로 선(線)을 채용하느냐. 대개 선의 성질을 살펴보면, 상식은 우리에게 말하기를, 또는 기하학(幾何學)이 우리에게 말하기를, "선은 점에서 출발한다" 한다. 점이 발전하여 선이 되고, 선이 발전하여 면이 되고, 면이 발전하여 괴체(塊體)가 된다. 즉 점은 무목적적(無目的的) 지향성을 가진 일개의 혼돈체, 즉 카오스(chaos)이니, 고과화상(孤瓜和尙)[1]이 말한 태고(太古)요 태박(太朴)이다. 그것은 일개의 무법체(無法體)요 불산체(不散體)이니, 환언하면 일개의 '중(中)'이다. 이

러한 점은 어떠한 방향으로든지 자유로이 연장될 수 있는 가능태(可能態)라고 우리는 직관한다. 그러므로 이 가능태의 운동태(運動態)는 선에 있다. 그러나 점이 동시에 다방면으로 전개될 때 우리는 면을 볼 수 있다. 면이 발전하여 괴(塊)가 된다 하나, 요컨대 면과 괴는 '일순(一楯)의 표리(表裏)'와 같다. 면의 집합이 괴요, 괴의 완성이 면이다. 면은 괴의 상징이다.

이상과 같이 점이 선으로 발전하는 것이 한 개의 운동이라면, 점이 발전하여 면이 되고 괴가 됨도 한 개의 운동태이다. 그러나 전자는 그 발전 과정을 보이나 후자는 그 발전 과정을 보이지 않는다. 즉 면에서 우리는 전개작용(展開作用)을 볼 수 없고, 전개된 상태만을 볼 수 있다. 그러므로, 괴체(塊體)에서 존재된 형태를 볼 수 있고, 존재될 형태를 볼 수가 없다. 환언하면 형성(形成) 중의 형(形)을 볼 수가 없고 형성이 완성된 형을 볼 수가 있다. 즉 가능태를 보는 것이 아니요, 가능태의 성취형(成就形)을 보는 것이다. 이곳에 괴의 면의 존재태(存在態) 원리가 있는 것이요, 운동태 원리를 허여(許與)할 수 있는 것이다.

그러나 AB의 선은 A점으로부터 B 방향(또는 그 반대로 B점으로부터 A 방향)에 발전된 점의 운동일뿐더러, AB선은 면(a면이나 b면이나)이 전개된 구극(究極)·극한(極限)인 동시에 a면에서 b면(또는 그 반대 방향)으로 전개되려는 경향을 보인다. 그러므로 AB선은 한 면에서 전개의 완성인 동시에 한 면에서는 그 미완상태이다. 즉 완성을 표현하는 동시에 완성의 미래를 표시한다. 형성을 표시하는 동시에 형성 중의 것을 표시한다. 형성 중에서 미형

성을 표시하고, 경과 중에서 완결을 표시한다. 즉 형성의 미완성이요, 경과의 완결이다. 환언하면 선은 존재 중에서 형성을 표시하고, 형성 중에서 존재를 표시한다. 선이 운동적이라 함은 이러한 데서 뜻하는 것이다. 그러나 면은 우리에게 발전형(發展形)을 보이지 않는다. 그것은 방향을 갖지 않은 까닭이다. 방향이 없다는 것은 운동이 없다는 것이다. 운동이 없다는 것은 정지태(停止態)·존재태(存在態)를 말하는 것이다.

이상과 같이 운동태의 근본 양식은 선에 있고, 존재태의 근본 양식은 면에 있다. 그러므로 운동태를 예술의욕의 근본 형태로 하는 동양화는 획선(劃線)을 근본으로 한다. "太古無法 太朴不散 太朴一散 而法立矣 法於何立 立於一畵 태고에는 법이 없고 태박이 흩어지지 않았는데, 태박이 한번 흩어지자 법이 세워지고, 법이 세워지자 어디에서 법이 서는가? 하나의 그림에서 세워졌다"라 한 석도(石濤)의 화론(畵論)이 동양화의 근본 원리다. 이러한 선의 운동태를 보이는 것은 사군자(四君子)이다. 매란국죽(梅蘭菊竹)의 일지일경(一枝一莖)이 이러한 운동 원리에서 출발한다. 그러므로 일획(一劃)을 중요시하는 동양화는 서(書)와 그 정신을 같이한다. 서도 한 점에서, 일획에서 그 존재 원리를 얻고 있는 까닭이다. 이 점에서 동양예술에서의 서화일치(書畵一致)의 정신을 이해할 수 있는 것이다.

그러나 존재 형태를 예술의욕의 근본으로 하는 서양화는 면(面)의 중요시로부터 시작한다. 차펙(R. Czapek)은 『회화의 근본문제(*Grundprobleme der Malerei*)』라는 저술 중에서 회화를 정의하여 "면을 표현하는 예술이라(Malerei ist Flächenkunst)" 하였다. 이러한 면의 가장 이상적인 집합체는 인체이다. 면과 면의 연접(連接)되는 뉘앙스는 그들의 예술적 표현의 가장 근본된 원리를 이루었다. 이 점에서 서양화의 시작이 나체화(裸體畵)에서 출발하는 태반의 이유를 알 수 있다. 인체는 면의 가장 이상적인 종합체인 까닭이다. 이뿐 아니라 동양의 사군자에 대하여 서양의 정물화라는 것도 한 개의

존재태로서의 표현 의욕의 현현(顯現)임을 이해할 수 있다.

이것을 다시 그 표현 방법에서 볼 때, 전자 즉 동양화는 흑선(黑線)으로, 후자 즉 서양화는 도색(塗色)으로써 시작한다. 색은 원래 확장됨을 그 존재 충동으로 한다. 고로 일정한 광도(廣度)로 칠해지지 않으면 색 자신의 본질을 현현시킬 수 없다. 즉 색이 면화(面化)됨으로서 그 본성을 성취시킬 수 있나니, 아리스토텔레스(Aristoteles)는 저간의 소식을 『영혼론(De anima)』에서 말하되 "시각에 들어오는 것 그것은 무엇이냐? 시각에 맞닥치는 것은 어떠한 성격을 가진 것이냐?"는 자기 자신의 설문(設問)에 대하여 "보고서 알아지는 것은 보이는 것이요, 보이는 것은 색으로써 표징(表徵)되는 것이다. 색이란 것은 그 자신으로서 보여지는 것 위에 펼쳐 있는 것이다"라고 해석하였다. 즉 색은 존재태(存在態)를 표현할 수가 있다. 색을 칠하여 면과 면의 변화, 즉 괴체(塊體)를 표현할 수가 있다. 그러므로, 서양화는 면 위에 색을, 색위에 색을 발전시킨다. 세잔(P. Cézanne)은 "자기는 색채를 이론적으로, 필연적으로 발전시킨다"고 하였다. 이와 같이 색을 칠하고 칠하는 곳에 서양화는 소상적(塑像的) 특질을 구비하였다.

그러나 색의 면적(面的) 확장을 잃고 선적(線的) 연장이 되면, 즉 선이 되면 색의 본성을 표현, 발휘할 수 없다. 그러므로 선을 표현하려면 색으로서 할 수 없다. 면과 면이 줄어들어 형성되는 선을 색이 표현할 수 없다. 이러한 선의 운동태(運動態)를 표현하자면 필연적으로 흑선(黑線)이 그 표현 수단이 되지 않을 수 없다. 심리학은 우리에게 "흑(黑)은 우리에게 무색감각(無色感覺)에 속하는 것"임을 증명한다. 그러므로 흑은 선으로 발전될 가능성이 있는 유일한 재료이다. 흑으로 그린 획은 순전히 운동태를 상징할 수가 있다. 〔흑은 면적도(面積度)가 넓어질수록 면의 존재태(存在態)를 은폐시키고 색은 면적도가 좁아질수록 면의 존재태를 감소시킨다. 전자는 운동의 성질을 잃는 동시에 면의 성질을 발휘시키지 못하고, 후자는 면의 성질을 잃는

동시에 운동의 성질도 발휘치 못한다.〕 그러므로 서(書)를 흑으로써 쓴다. 무슨 까닭이냐 하면, 서는 운동태(運動態)의 상징체인 까닭이다. 따라서, 동양화에서 묵(墨)이 그 묘화(描畵) 수단으로 최고의 지위를 점하고 있다. 동양화에서 석묵(惜墨)한다는 것은 흑의 면적(面的) 발전을 삼가기 위함이다.

이와 같이 흑선(黑線)은 순전히 운동태를 표현하는 것이라, 흑선은 만물의 자연의 도(道)의 운동태를 상징하는 것이라, 자연의 세(勢)로 동양화는 상징적이 되고, 사의적(寫意的)이 되고, 연역적(演繹的)이 된다. 이것을 서양화와 비교하면 서양화는 색으로써 존재태(存在態)를 표현하는 것이라, 자연의 세(勢)로 사실적이요, 인상적이요, 귀납적(歸納的)이다. 동양화는 관념적이라 대상을 항상 추상(推想)하여 운동태로 환원시킨다. 즉 육(肉)을 깎고 깎아서 그 의(意)를 표현한다. 이곳에 동양화는 목조적(木彫的) 성질을 가졌다. 우선 사용되는 붓에서만 보더라도 서양화는 칠함이 묘화작용(描化作用)의 근본 수법이라서 그 붓이 편평(扁平)함을 주로 하고, 동양화는 긋는 곳에 근본 수법이 있는지라 그 붓이 첨예하다.

다음에 원근법도 달리한다. 서양화는 대상을 존재태로서 보는 까닭에 나와 대상이 한 점에 일치되어 있다. 환언하면, 눈의 초점이 수평선상의 한 점에 집중되어 있다. 그러므로 모든 대상이 이 초점을 중심으로 하여 사방에서 수축하여 들어간다. 즉 화면(畵面)과 눈의 거리 및 그려질 대상의 눈의 높이, 이러한 모든 것들의 상호 관계가 화면에 투영되나니, 소위 투시법이란 것이 이것이다. 이러한 투시법에 의한 양안(兩眼)의 조절법은 항상 대상과 함께 한 점에 정지하고 있다. 대상의 이동은 물론이려니와 눈의 이동도 용서할 수 없다. 〔근대 서양미술에 입체파·미래파 들의 동시주의(同時主義)·동존주의(同存主義)는 이 원칙을 타파하려는 운동태의 하나이다. 그것은 서양정신의 경향이 아니요, 동양적 정신의 영향 결과이다. 그러나 그것들이 얼마나 고전적 성취를 얻겠느냐 하는 것은 장래의 주목처(注目處)이다.〕 따라서 화

면 및 화면의 내경(內景)은 항상 정방형(正方形)에 가까운 구형(矩形)에 그친다. 이는 생리학상(生理學上) 본능적으로 규정된 안계(眼界)의 극한인 까닭이다.

이와 대조하여 대상을 운동태(運動態)에서 보고 경향태(傾向態)에서 보려는 동양화는 대상을 이동시킨다든지 또는 보는 나의 위치를 이동시킨다. 즉 서양화에서의 관물태도(觀物態度)를 '보고 있다'로 형용한다면, 동양화에서의 관물태도는 '보아 간다'로 형용할 수 있다. 즉 앞산을 보고 그 위에 올라, 다시 뒷산을 보고 또다시 그 위에 올라 그 뒷산을 보아 간다. 또는 앞산을 보고 눈을 돌려 그 옆산을 보고 또 눈을 돌려 그 옆산을 본다. 이곳에 서양화에 없는 삼원법(三遠法)이라는 것이 생기나니, 고원법(高遠法)·심원법(深遠法)·평원법(平遠法)이 그것이다. 이것을 비유하면, 서양화는 창에 두 눈구멍을 뚫고 외계(外界)를 보는 것이라면, 동양화는 산에 올라 내려보고, 바라보고, 훑어보고, 걸어 본 것을 모두 표현하는 것이니, 그러므로 전자의 화면(畵面)은 실체경적(實體鏡的)이라 하면, 후자의 화면은 조감도식(鳥瞰圖式)이요 파노라마식이라 할 수 있다. 따라서 그 화폭은 전자가 대략 정방형에 가까움에 대하여, 후자는 횡(橫)으로 또는 종(縱)으로 길어지나니, 횡축(橫軸)·장축(長軸)이 그것이요 권축(卷軸)이 그것이다.

뿐만 아니라, 대상을 '보고 있는' 서양화는 나와 대상과의 대립을 근본으로 하는 까닭에 내〔我〕가 화면에 들어가지 않는다. 내가 화면에 들어가지 않는다는 뜻은 나의 마음이 들어가지 않는다는 뜻이 아니요 나의 존재가 들어가지 않는다는 뜻이니, 그러므로 서양의 산수화에는 인물이 그려지지 않아도 좋다. 혹 그려진다 하여도 나 자신의 존재태(存在態)가 그려지지 않고 화관(畵觀)의 대태(對態)로서의 인물이 그려진다. 그러므로 화중(畵中)의 인물은 반드시 화가 자신을 말하지 않는다. 이러한 의미에서 작품과 예술가는 독립되어 있다. 예술가는 어떠한 부도덕한 작품을 그리든지, 쓰든지, 그 작품

은 예술가 자신의 행동과 떠나 있을 수 있다. 이곳에 서양예술의 도덕성이 있다. 즉 공인(公人)과 사인(私人)의 구별을 세울 수 있는 점이다.

그러나 대상을 '보아 가는' 동양화는 내[我]가 화면에 들어가지 않을 수 없다. 나의 몸이 들어갈 뿐 아니라 나의 마음도 들어간다. 나의 존재가 들어갈 뿐 아니라 나의 행동까지 들어간다. 대상을 보아 가는 나는 대상 속으로 들어가지 않을 수 없는 까닭이다. 그러므로 한 폭의 산수화 속에 인물이 반드시 점재(點在)된다. 그 인물은 나와 대립하고 있는 화관(畵觀)으로서의 대상적 인물이 아니요, 산을 보고 물을 쫓고 새소리 듣고 꽃냄새를 몸소 맡는 움직이는 나 자신이다.

그러므로 화면의 인물을 봄으로써 화가 그 자신을 본다. 실로 화가와 화면에 나타난 인물은 대립된 양개(兩個)의 인물이 아니요 동일인이다. 그러므로 예술작품 그 자체에서 예술가의 행동을 곧 본다.

안진경(顔眞卿)의 서(書)가 존귀한 것은 그 자체(字體)가 존(尊)함이 아니라, 안진경 그 자신의 인물이 갸륵한 까닭이다. 모연수(毛延壽)의 화격(畵格)이 높았으나 '동일기시(同日棄市)'의 일구(一句)로 평기(評棄)됨은 그 위인(爲人)의 박덕(薄德)의 소치이다. 이와 같이 예술가와 예술작품은 동일한 행동가치를 갖고 있다. 이것이 동양예술의 도덕성이다.

나는 이상으로써 서언(序言)에서 말한 나의 의도를 수성(遂成)하였다. 물론 그 사이에는 양자의 구별을 본격적으로 제시하여 공통점을 무시해 버리고 차이점을 극도로 과장한 점이 적지 않다. 그러나 대개 양자의 구별과 비교를 꾀하려면 이는 누구나 면치 못할 필연의 방법이다. 다만 독자가 그간의 뉘앙스 층절(層節)을 잊지 말고 조절하기를 바란다.

[부언(附言)] 상술(上述)한 양개(兩個) 예술의 운명적 대립성을 현대과학 유물사관(唯物史觀)에 입각하여 검토하면 더욱 재미있을 듯하고, 특히 양개

예술의 융합 가능성을 찾아낼 수 있을 것 같다. 이 방면에 조예(造詣)가 있는 이로서 일차 시험키를 바라고자 하여 이 통속적 구고(舊稿)를 감히 발표한다. 서양화와 동양화의 감상에 대한 한 개의 안내가 되면 행(幸)일까 한다.

고대미술 연구에서 우리는 무엇을 얻을 것인가

과제의 의미는 고대(古代)의 미술을 있는 그대로 감상하는 경우를 상상하고 부여된 것이 아니요, 고대의 미술을 연구하는 데서 생겨날 어떠한 소득을 묻고 있는 것임을 우리는 주의할 필요가 있다. 사실로 우리는 고대의 미술을 있는 그대로 감상도 하지마는, 고대의 미술을 다시 이해하려고 연구도 하고 있다. 이때 감상은 고대의 미술을 각기 분산된 채로 단독의 작품 속에 관조(觀照)의 날개를 펼칠 수 있는 극히 개별적인 활동에 그치나, 연구는 잡다한 미술품을 횡(橫, 공간적)으로 종(縱, 시간적)으로 계열과 체차(遞次)를 찾아 세우고, 그곳에서 시대정신의 이해와 시대문화에 대한 어떠한 체관(諦觀)을 얻고자 한다. 즉 체계와 역사를 혼융(渾融)시켜 한 개의 관(觀)을 수립코자 한다.

조선미술사(朝鮮美術史)를 보면, 삼국기(三國期)의 미술은 정히 상징주의란 것에 해당하며, 신라통일기의 미술은 고전주의에 해당하며, 고려의 미술은 낭만주의란 것에 해당하며, 끝으로 조선조의 문화는 실로 예술의 주도성을 잃어버리고 모든 것이 철학 내지 형이상학〔形而上學, 유가이기설(儒家理氣說)〕에 굴복되고 만 형태를 정하고 있다.

이와 같이 하여 우리는 횡(橫)으로 시대의 문화를 체계 잡을 수 있고, 종(縱)으로 역사 발전의 이로(理路)를 이해할 수 있다. 물론 미술 연구에서는 이렇게 간단한 공식적 논리에 만족할 수 없고, 또 이러한 논리에서 역사를 곧

이해할 수 없는 것이다. 그곳에는 혹 빈(Wien) 학파(學派)와 같이 예술을 그 의욕을 통하여 각 시대를 구체적으로 이해할 필요도 있을 것이요, 또 뵐플린 (H. Wölfflin)과 같이 예술의 양식을 통하여 시대의 시양식(視樣式)이란 것을 파악할 필요도 있을 것이다. 그러나 요컨대 예술의 연구를 통하여 시대의 문화정신을 이해하고, 그로써 한 개의 궁극적(窮極的) 체관(諦觀)에 득달(得達)코자 함에는 그 궤도를 같이한다. 다만, 우리는 미술의 연구를 통하여 개별적으로 시대, 시대를 애무하고 관조하고 이해하려 하며, 전적(全的)으론 인생관·세계관을 얻으려 한다. 이때 다시 시대를 어떻게 이해하고 관조하고 애무하고, 또 어떠한 내용의 인생관·세계관을 얻느냐는 것은 물을 바 아니다. 각자의 입장, 각자의 노력, 각자의 재분(才分)에 의하여 구체적 내용이 달라질 것이다.

"종소리는 때리는 자의 힘에 응분(應分)하여 울려지나니…."

향토예술의 의의와 그 조흥(助興)
특히 미술공예 편에서

향토예술(鄕土藝術)이란 본디 독일어의 '하이마트쿤스트(Heimatkunst)'의 번역으로 생각한다. '쿤스트'는 예술이요 '하이마트'는 생토(生土)·생향(生鄕)을 뜻한다. 즉 한 국내의 한 지방, 한 읍락이다. 말하자면 인간의 혈연적 관계[生]와 자연[土]이 가장 친밀한 직접적인 호흡을 하고 있는 것이 생토요, 그것이 행정상 하나의 단위를 형성하고 있는 것이 향(鄕)이다. 더욱이 그것은 도시적 의의를 떠난 것이니, 도시란 민중의 이합취산(離合聚散)이 가장 번거로운 곳이요, 그러함으로 해서 토지·자연에 대한 인간의 인과성이 가장 희박한 곳이다.

이곳에 도시문명과 향토문명 사이에 커다란 별이(別異)가 생기는 것이니, 말하자면 도시문명이란 인간과 인간의 사교적 문제, 즉 사회성이 문제되어 있는 것이며, 향토의 문명이란 자연 대 인생의 생산생활이 문제되어 있는 것이다. 이로써 도시예술과 향토예술의 성격적 수별(殊別)이 또한 생겨나는 것이니, 도시예술은 인간 대 인간의 심리, 인간사회의 동요, 인간사회의 변천이 정신적으로, 문화적으로, 정치적으로 추구될 경향을 띠고 나서고, 향토예술은 자연의 지방적 특수제약과 자연의 지방적 특수산물의 제약과 혈연을 통해서의 자연애에 대한 것으로, 물질적 생활에 직접적 인연을 갖고 나선다. 말하자면, 도시예술은 인간의 일반성·객관정신 등이 추구되어 있는 것이라면, 향토예술은 자연의 지방적 특수성격과 거기에 규약되어 있는 지방적 특

수생활의 추구에 있다 하겠다.

이와 같이 도시예술은 일반적 성격이 추구되어 있는 것이며, 문명과 문명의 교류로 말미암아 문화적인 데로의 전개를 보이고 있는 것이지만, 향토예술이란 실제 물질적 생활이 자연의 특수성격과 교차되고 합환(合歡)되어 있는 곳에 별개의 성격을 갖고 있는 것이다. 여기에 향토예술이 도시예술과 대립하여 별개의 의미있는 존재로 관망되는 소이(所以)가 있다 하겠는데, 특히 그 자연에 대한 인간적 사랑이란 것이 '피'를 통하여 결성되어 있는 곳의, 도시에서 볼 수 없는 생활의 정착성·집착성을 엿보이게 하고, 도시예술의 역사적 성격에 반해 자연과 함께 영원성이 있음을 두둔하지 아니할 수 없다. 이곳에 미술공예를 들어 말한다면, 미술공예라는 것은 본디가 도시적인 산물이요, 따라서 소위 향토예술이란 것과는 구별되지 아니할 수 없는 것이다. 이것은 무슨 뜻이냐 하면, 오늘날의 미술공예라는 것은 도시문명으로 말미암아 매우 문화적 의식이 강해진 것으로, 말하자면 도시생활에서 요구된 미의식에 영합되어 있는 것이다. 따라서 그것은 특수성격을 갖지 아니하고, 자연애에 대한 편린은 물론 찾아볼 수 없지만, 생활양식의 유동을 좇고 있는 극히 부동적(浮動的)인 상품적 성격을 갖고 있다.

그러나 향토예술은 이러한 것이 아니다. 즉 처음부터 미의식이 있어서 그것에 영합되도록 만들어지는 것이 아니요, 처음에 있는 것은 생활뿐이다. 그리하고 그 생활에 주어진 자재(資財)는 그 지방의 자연뿐이다. 즉 특수지방의 제한된 자연의 특수성격과 그곳에서 영위되는 생활 사이에 혈연적인 친애성이 구성되어 그 생활을 돕고 있는 것이다. 즉 처음부터 미를 위하여 만든 것도 아니요, 미를 위하여 구한 것도 아니요, 다만 생활을 위하여 무한한 도움이 되고 생활에 부수되어 무한한 애착성을 얻게 되고, 그리하여 어루만지고 어루만지는 사이에 닦이고 닦이어 미화된 것이다. 그것은 어디까지나 생활의 반려(伴侶)요, 해로(偕老)할 육친(肉親)이요, 전승될 혈통(血統)이다. 이

것은 어디까지나 사교적이요, 의례적이요, 수식된 도시의 예술, 즉 미술공예라는 것과는 구별될 것이다. 그러므로 향토예술의 저러한 민생적인 특성을 외교적인 미술공예와 구별하기 위하여 사계(斯界)의 권위라 할 야나기 무네요시(柳宗悅)는 민예(民藝)라는 새 술어로써 미술공예라는 것과는 구별하고 있다. 착심(着心)된 생활 그에 대한 순박한 애정, 이 요소를 버리고 향토예술의 다른 특징은 없는 것이다. 특히 생활에 대한 순박한 애정이 없이 그 생활이 집착될 수 없는 것이며, 집착되지 아니한 생활에 영원성이 있을 리 없는 것이다. 그리하고 향토에 반착(盤着)하여 있어 향토에 대한 고집을 잃지 않는 곳에 그 민생의 항구성이 있는 것이니, 이러한 뜻에서도 향토예술의 의의는 다시 강조되지 아니하면 아니 될 것이다.

이곳에 향토예술을 권장하고 보지(保持)하는 데 두 가지 방책이 있다. 즉 그 하나는 민예관(民藝館)의 설치요, 그 둘째는 조합(組合)의 결성이다. 민예관에서는 재래의 향토예술을 수집하여 전관(展觀)시키며, 연구 및 해설의 책자를 내어 한 개의 문화기관으로서의 활약을 할 것이며, 조합에서는 각 지방의 특수한 민예품을 권장하여 그들의 생활을 보장하는 동시에 정려(精勵)를 꾀하게 할 것이다. 그러면 그 구체적 방편은 어떻겠느냐 하면, 야나기 무네요시가 동지(同志) 수삼인(數三人)으로써 경영하고 있는 도쿄의 일본민예관(日本民藝館)과 동 민예협회(民藝協會)라는 것이 아마 동양에서는 제일 좋은 범례일까 한다. 나의 생각으로선 이 민예협회와 민예관이란 것이 유기적 결연을 가지고서, 민예관은 민예협회에 대하여 문화정신적 지도를 하고, 민예협회는 민예관에 대하여 물질적 재산적 뒷받침을 하여 이곳에 이상적 활약을 하는 듯하다. 즉 단순한 소비적 사업도 아니요, 단순한 거리적(擧利的) 사업도 아닌, 정신과 물질, 이상과 실제가 조화 있는 합치를 얻고 있는 듯하다. 시대에 순응하여 이 사업에 착수할 지사(志士)가 있다면, 여러 가지 의미에서 뜻있는 사업이라 하겠다.

미술의 한일교섭(韓日交涉)

1.

일반이 예술이란 무엇이냐 하면, 인간이 자연에 대한, 내지 우주에 대한 그때 그때의 심리상태, 즉 세계감정이랄 것이 감정이입적 충동 내지 추상작용적 충동에 의해 객관적으로 양식화된 것이라 할 수 있다. 말하자면, 인간은 이러한 심리상태를, 이러한 충동에 의해 양식화함으로써 안심입명(安心立命)의 길을 얻는 것이다. 그것은 인간 자신의 자기 확립으로 말미암은 외계(外界)에의 태도 결정이요, 따라서 그것은 인간생명의 생활태도, '동물적 생활태도' 가 아니라 문화적 생활태도의 전개상(展開相)인 것이다. 인간이 생활을 위하여 도구를 사용치 아니하지 못하였을 때, 그때는 벌써 인간이 자연 내지 우주와의 대립감정이 서 있을 때이다. 진화론은 이 도구를 사용하기 이전의 원인이란 것을 상정하는 모양이나, 이야말로 인원미분(人猿未分)의 상태까지 상정하여야 할 것이라면 우리의 문제할 바와는 멀다.

2.

인간이 도구를 사용하게 되었다는 것이 곧 인간이 자연으로부터 분리된 동기였다면, 그것은 동시에 인간의 자의식의 성립의 출발이었다 할 것이다. 그

것은 처음에 자연석(自然石)을 사용하고, 자연목(自然木)을 사용하고, 자연동굴(自然洞窟)을 사용하던 때로부터 상정할 수 있을 것이다. 겸하여, 나무 위에 보금자리를 치고, 몸 위에 초새를 가리는 생활, 우리가 말하여 야만의 생활이란 것을 생각할 수 있다. 이러한 생활이 지금도 이 지구 위에 남아 있는 곳이 있다. 인류생활 시원(始源)이 이러한 계단이 한번 있었다 하더라도, 그러나 그것은 인원미분(人猿未分)의 생활과 그리 멀지 아니한 것일진대, 이 역시 우리의 문젯거리가 아니다. 그것은 즉 양식을 갖지 아니한 까닭이다.

3.

양식 형성의 출발은 일반의 고고학자(考古學者)가 말하는 석기시대의 현출로부터 시작된다. 고고학자는 인류가 남긴 유물·유적에 의해 생활의 개화과정(開化過程)을 엿보려는 것인데, 미술사학(美術史學)도 실로 동양(同樣)의 자료에서 우주감정(宇宙感情)·예술의욕의 개화과정을 엿보려는 까닭에 우리는 우선 고고학의 업적을 좇아 볼밖에 없다. 그러나 일부 고고학자가 설정하려 드는 서석기(曙石器)는 이 역시 양식 이전의 것이요, 인류가 진정코 남기기 시작한 고석기(古石器)란 것도 고고학상에서는 큰 의미를 갖고 있으나 이 역시 양식 이전의 것이다. 인류가 최초로 남겼다는 석기(石器) 중에서 진정코 양식이랄 것이 생기기는 '신석기시대(新石器時代)'요, 이 신석기시대와 고석기시대(古石器時代)의 과도기로서의 중석기시대(中石器時代)란 것도 인정되어 있으나, 유물 그 자체로서도 아직 양식 의사가 결정된 것이 아니며, 특히 우리가 문제하고 있는 청구(靑丘)·부상(扶桑) 양지(兩地)에는 이 양 시대에 속할 유물이 없는 까닭이다.

4.

청구(靑丘)·부상(扶桑) 양지(兩地)에 남아 있는 인류 최초의 개화(開化)를 말하는 유물은 신석기(新石器)라는 것이다. 양지(兩地)의 신석기시대 유물은 외양(外樣)으로선 고석기(古石器)라는 것과 유사한 제품이 더러 있기도 하지만, 그것이 신석기와 같은 푼트(Fund)에서 발견됨으로 말미암아 시대로서는 역시 신석기시대랄 곳에 속하는 것인데, 당대의 유물은 주로 마제(磨製)의 석기로, 석검(石劍)·석도(石刀)·석포정(石庖丁)·석쟁(石鎗)·석촉(石鏃)·석퇴(石槌) 등과, 석시(石匙)·석명(石皿) 등 기용품(器用品), 석추(石錘)·석지(石砥) 기타 여러 종류가 있어, 양지(兩地)에서 발견되는 것들이 거의 동형(同形)인 것이 많다. 본래 이러한 석기란 극히 간단한 힘의 집중형태이므로 세계가 공통된 형식을 갖고 있다 한다. 따라서, 이것만으로써는 피아간(彼我間) 개화교류(開化交流)의 증거 거리가 되지 못한다. 다만, 부상 땅의 유물이 특히 정세(精細)하고 우미(優美)하다 하는데, 이 점은 대개 부상 땅의 석기시대(石器時代)란 것의 하한(下限)이 청구의 그것보다 오래 계속되었고, 청구 땅의 그것은 일찍이 그 단계를 벗어났다는 데 일번(一番)의 설명이 붙어진다.

석기시대의 유물은 그 이외에 여러 가지 있으나, 개화의 상태를 가장 웅변(雄辯)으로 보이는 것은 토기(土器)이다. 부상 땅의 당대의 토기는 '조몬식토기(繩文式土器)·야요이식토기(彌生式土器)의 양대류(兩大類)를 구별하여' 조몬식토기가 석기시대 중에서는 전기에 속하는 것이요 또 가장 특수한 발달을 이루었고, 야요이식토기는 후기에 속하여, 이는 벌써 금석사용기(金石使用期)의 전촉(前觸)을 보이는 것이라 한다. 그런데, 이 조몬식토기의 원류(源流)는 청구 땅에서뿐 아니라, 시베리아(西伯利亞) 일대, 북구(北歐) 등 매우 널리 퍼져 있는, 그 소위 캄 케라믹〔Kamm-keramic, 즐목문토기(櫛目文土器)〕에 있는 것이라 한다. 청구 땅에서는 이 케라믹이 저 조몬식토기로의 변

천이 없이 그쳤다. 이것은 청구의 땅이 대륙에 육속(陸續)되어 대륙문화가 항상 부상 땅보다 앞서서 영향을 받은 까닭이다. 이리하여 야요이식토기에서도 역연하니, 야요이식토기의 원형이랄 것은 역시 청구 땅에 있으면서도 그 발달된 형식은 의연히 부상 땅에 많은 것이다. 이러한 사정은 신석기시대라는 동시대(同時代)의 사정으로 하여금 양자 간에 구별이 서게까지 하고 있으니, 즉 같은 신석기시대라 하면서도 부상 땅에는 순수한 신석기시대랄 것이 형성되어 있었음에 반하여 청구 땅에는 순수한 신석기시대라는 것이 있지 아니하고, 벌써 약간의 금속기물(金屬器物)이 나타나 있다는 것이다.

즉 고고학자가 신석기시대의 다음 기(期)로 인정하고 있는 석금병용기(石金併用期)란 것의 새 시대가 앞서 열려져 있었던 것이다.

5.

석금병용기(石金併用期)란 무엇이냐. 이것은 한편에 신석기적 제품이 아직 사용되어 있으면서, 일부에 벌써 동철(銅鐵)의 제품이 나타나 있는 것이니, 이때의 석기(石器)란 이미 과거의 유잔(遺殘)일 뿐 새로운 개화에 적극적 역할이 적고, 동철기(銅鐵器)가 새로운 개화도구로 적극적 활약을 하던 때이다. 이때 유물로서는 동검(銅劍)·동모(銅鉾)·동촉(銅鏃) 등이 우수〔優秀, 그 예리도(銳利度)에서 또는 형태에서〕한 작품으로 등장케 되고, 일부 석기로서도 그 형태를 임모(臨摸)한 것이 남게 된다. 이것이 양식·형태 등에서 양지(兩地)의 물건이 거의 동일한 감(感)을 보여 양자 간의 밀접한 관계를 의연히 보이고 있다. 이때의 유물은 전대(前代)보다도 더욱 풍부한 종류를 보여, 옥류장신구(玉類裝身具)·골각기(骨角器)·토기(土器), 기타 여러 가지를 볼 수 있다.

전에도 말한 바와 같이, 부상(扶桑)서 야요이식토기가 성행하던 때를 석금

병용기로써 말하는 사람도 있으니, 이 점에서 본다면 야요이식토기를 통해서도 청구·부상의 밀접한 교류태(交流態)를 보이고 있다 하겠지만, 이때 특히 부상 땅에서의 명물(名物)로 치던 동탁(銅鐸)이란 것은 전혀 부상의 땅에서만 볼 수 있는 특수한 발달을 이룬 것은 유명한데, 그 원시형(原始型)은 중국의 편종(編鐘)에 있다는 만큼 청구 땅의 것과의 계련(係聯)도 상당히 고려되는 바이다. 뿐만 아니라, 경남 김해(金海)에서는 저 발달된 동탁과 전혀 동일한 형태의 토제품(土製品)의 발견이 있어 근자(近者)에는 남중국 여족문명(黎族文明)의 파급을 생각하는 사람도 있다.

이 시대에서 특히 주목할 것은 양지(兩地) 분묘형식(墳墓形式)이다. 그 하나는 옹관(甕棺)의 제(制)이며, 그 둘째는 지석분(支石墳)의 제(制)이다. 옹관은 대옹(大甕)을 두 개 접구(接口)시킨 형식의 관(棺)으로서, 규슈(九州)·서일본(西日本)·남조선(南朝鮮)에 가장 널리 공통되어 있던 것이요, 지석분은 조선에서 남북이 다소 달라, 대반석(大盤石) 하(下)의 전후좌우 측벽(側壁)이 북선(北鮮)서는 각 일석(一石)으로 되어 있는데, 남선(南鮮)서는 측벽에 대석(大石) 일매(一枚)를 세운 것이 아니라 대소(大小) 잡석(雜石)으로 조축(造築)한 형식을 이루었는데, 부상의 지석총(支石塚)이란 것은 남선의 이 형식을 이어받아 동일한 계통을 보이고 있다. 누구는 이 지석총시대(支石塚時代)에 남북조선이 벌써 분리된 것이라 하지만, 부상의 개화(開化)가 남선의 그것과 밀접한 소이(所以)는 지역에 역시 크게 관계되어 있다 하겠다. (이하 중단)

불교미술에 대하여

대저 불교미술(佛敎美術)이라 하면, 결국은 종교예술의 일부문(一部門)에 속하는 것입니다. 일반적으로 예술의 발전 순서의 단계를 생각하여 본다면, 그곳에는 대략 이단(二段)의 구별을 지을 수가 있습니다. 그 하나는 예술이 자신의 독립적인 '존재의 이법(理法)'이라고 할까 그런 것을 의식하여 만들어져 가는 단계요, 다른 하나는 예술이 예술 이외의 타입장(他立場)의 충실을 위한 수단으로서 만들어진 단계입니다. 전자는 예술이 예술 자신의 신념에서 살아온 입장이며, 소위 순전한 감상의 입장에 입각한 것으로서, 일단 문화현상이 분과적(分科的)으로 진행되어 갔을 때의 산물입니다. 서양에서 대략 문예부흥기(文藝復興期, Renaissance)라고 부르는 십육세기경 이후이며, 동양에서는 당말(唐末)경의 일입니다. 즉 서양에서는 일반적으로 인본주의(humanism)의 시대라고 부르는 시기로서, 모든 문화현상을 인간 본위(本位)로 생각하게 된 때부터이므로 그 비롯함이 약 삼사백 년 전이 되는 극히 새로운 사상(事相)인데, 동양에서는 시문(詩文)이 먼저 종교적인 것, 논리적인 것으로부터 독립하여 감상적인 것이 되었는데, 그것은 이미 천사오백 년 전인 육조시대(六朝時代)로부터 비롯하였으니, 예컨대 변려체(騈驪體) 같은 것이 그 좋은 예라 하겠고, 이어서 당말경부터 비로소 회화 같은 것이 시적(詩的)인 것으로 되어야 한다고 주장하게 되었습니다. 다만 예술이 예술 자신의 존재 이법(存在理法)을 자각하고 그에 입각하여 만들어진다고 하더라도, 서양의

그것과 동양의 그것과는 근본적으로 상위(上違)되는 것인데, 지금 말한 예술이 예술 자신의 존재이법을 자각하고 만들어진다는 것은 서양예술에서는 그 말이 의미하는 바와 같은 순수한 자태로 행해지지만, 동양에서는 자연도 인간도 포괄한 하나의 보편적인 이법(理法)이라는 것이 철리적(哲理的)으로 생각되어서, 그것이 예술계까지도 포괄하고 있으므로, 따라서 이와 같은 견지에서 말한다면, 예술이 예술 자신의 존재이법을 의식한다는 것과 같은 극히 한정된 의미의 분화를 동양예술에는 없다고 말하게 됩니다. 동양에서는 도리어 모든 인문(人文) 관계의 것과 자연현상에 통하는 하나의 종괄적(綜括的)인 이법이라고 할 것이 철리적으로 생각되어서 예술도 그 중에서 보고 있으므로, 이같은 견지에서 말한다면 예술이 예술로서의 독자적인 존재이법이라고 할 것이 없다고 할는지도 모르겠으나, 결코 그렇지는 않고 예술은 예술로서의 분한성(分限性)을 갖고, 이 종합적인 이법에 연계되어 있는 것입니다. 즉, 개중(個中)에 전(全)이 포함되어 있는 자태로서 서양에서와 같이 개(個)가 개(個)로서만 그치고 있지는 않습니다. 이같은 점에서 본다면 동양의 예술이라는 것은 서양의 예술보다도 실제의 기술 방면, 효과 방면은 별문제로 하고 이론으로서는 높은 것입니다. 그리고 동양예술이 이와 같은 이성적인 일면을 갖게 된 것은 중국의 송조(宋朝)부터인데, 즉 송학(宋學)이 순이지적(純理智的)인 사상을 구성함에 따라서 성립된 것으로서, 대략 팔구백 년 전후의 일이라고 말할 수 있습니다.

이와 같은 예술이 예술로서의 독자적인 존재이법의 자각적 발생으로서의 문제도 그것만을 연구하는 것은 매우 의미가 있는 일이며 흥미가 있는 일이나, 직접 지금 이곳에는 관계없는 일이므로 이 문제는 이 정도로 그치겠는데, 대저 예술의 발전 단계에서 그것은 후단(後段)에 속하는 현상이었지만, 그 이전은 예술이 예술로서의 독자적 존재 가치를 자각하지 못하는 단계에 속하고 있습니다. 그것은, 크게 본다면 종교적인 단계에 속하고 있던 것이라고

말할 수 있습니다. 즉 어떤 타입장(他立場)의 충실을 위한 수단으로서 만들어진 예술입니다.

이같은 견지에서 본 예술을 상세히 분류한다면, 단순한 유희적 장식적인 것으로 만들어진 것과, 종교적인 것과, 공리적인 것의 세 종류가 생각되는데, 이 최후의 공리적인 것에서는 다시 윤리적 감계주의적(鑑戒主義的)인 것과 실리주의적(實利主義的)인 것의 두 종이 또 생각됩니다. 그러나 최후의 이 실리주의적인 것이라 함은 전체의 예술 발전의 체계에서 본다면 뚜렷하지는 못한 것이며, 도리어 유희적 장식적인 것에 포괄되어 있는 부분이 많은 것으로, 그것만으로는 비중 관계가 매우 경(輕)한 것이라고 생각됩니다.

다음에 감계주의적 윤리적인 방면이라는 것도 동양에서는 상당히 뚜렷한 자태를 보이며, 서양에서도 예컨대 그리스의 윤리철학시대에서는 상당히 강한 면을 보이고 있는데, 이것은 어느 편이냐 하면, 종교적인 것으로부터 인륜적(人倫的)인 것이 분화된다든지, 혹은 인륜적인 것을 포괄하는 보편적인, 도덕적인 의식이 성립할 때에 발생하기 쉬운 것인데, 크게 본다면 그것은 요컨대 철학적인 것 혹은 종교적인 것의 말초적인 현상이든지, 또는 그 선구적인 현상입니다. 즉 어떤 큰 것에 도달하기 위한, 또는 그것으로부터 출생한 것이라고 생각됩니다. 따라서 그것은 종교적인 것 또는 철학적인 것의 어느 편에서라도 부속(附屬)시킬 수 있는 것입니다.

다음에 유희적인, 장식적인 것이라 하는 것은, 유희 그 자신, 장식 그 자신의 성질이 그러하듯이 결국 일시적인 것, 단편적인 것, 유행적인 것이어서, 결코 전통적인 강력성이라든지 장기간적인 지속성 같은 것은 없는 것입니다.

그렇다면 예술이라는 것은, 요컨대 종교적이든지 또는 철리적(哲理的)인 때에만 비로소 영속성이 있는 것, 포괄적인 것으로 될 수 있는 것입니다. 영속성이 있는 것이라 함은 전통적이라 함이요, 포괄적인 것이라 함은 개(個) 중에 전(全)을 표현한다는 것이 됩니다. 전통적인 것이라 함은 예술에 없어

서는 아니 되는 연마(鍊磨)를 받는다는 것입니다. 고원(高遠)한 예술이라는 것은 결코 일조일석(一朝一夕)에 이루어지는 것은 아니어서, 배후에 전통적인 것이 있어 그것이 다시 새로운 정신으로써 부단히 연마될 때 비로소 만년불괴(萬年不壞)의 훌륭한 예술이 성취되는 것입니다. 따라서 그것은 또 포괄적인 것으로도 되는데, 이곳에서 포괄적이 된다는 것은 예술이 개별적인 것으로서 개별적으로 동작함을 의미하는 것이 아니라, 개별적인 자태 중에 전체적인 빛[光]을 발한다는 것입니다. 즉 "일진(一塵)의 법계(法界)가 능히 대천(大千)의 경권(經卷)과 같다"는 말과도 같습니다. 이 견지에서 말한다면, 서양식인 단순히 예술이 예술로서의 독자적인 존재가치의 자각이라고만 하는 그 개별적인 존재 가치의 자각만으로써는 결국 개(個)로서 개(個)에 대하고 있는 분별적인 자태로 될 뿐이므로, 이같은 견지에서는 결국 예술도 예술로서의 존재 가치를 잃지 않을 수 없게 됩니다. 근세 서양예술의 정체(停滯)가 절규되었음도 당연한 결과라 할 것이며, 그곳에서는 역시 전체를 내재하고 있는 개(個)로서의 동양적인 예술이론으로 돌아가지 않으면 아니 되리라 생각합니다.

그러면 동양적인 예술이론이라 함은 무엇이냐 하면, 이상에서 말한 바와 같이 우주적인 이법(理法)의 표현으로서 예술은 있다는 것입니다. 그렇다면, 이와 같은 동양의 예술이론은 어떤 곳에서 발생하였느냐 하면, 그것은 불교 특히 선종적(禪宗的) 사상과 중국 재래의 유리적(唯理的)인 사상의 합일에서 발생한 독특한 것이라고 생각하는 것입니다. 시대적으로 말한다면 대체로 송대(宋代)에 성취된 것인데, 단순한 종교미술이라는 것과는 거리가 있게 되었으나, 예술이론으로서는 궁극까지 도달한 최고의 것이 아닌가 생각합니다. 예술로서 이후 남는 문제는 기술적인 세부적인 것이며, 이론으로서는 벌써 이곳에서 확정되었다고 말해도 좋지 않을까 생각합니다. 그리고 이것이 종교적인 미술과는 거리가 있는 것이라고 말했지만, 더 큰 입장에서 말한다

면 역시 종교미술이라고 해도 좋은데, 이미 이같이 된다면 종교미술이라느니 무슨 미술이라느니 하고 분류하는 것과 같은 칭호는 불필요한 것이 되며, 예술이론이 이곳까지 이르러서는 무엇이든지 포괄하여 버리고 맙니다. 일즉다(一卽多) 다즉일(多卽一)의 세계인데, 다만 명분을 바라는 세인(世人)의 생각에 응하여 말한다면, 종교미술이라고 하는 것과의 구별도 가능하다는 데 불과합니다.

이곳에서 생각하지 않으면 안 될 문제는, 종교라는 것의 의미입니다. 그것은 대략 석 종(種)의 구별을 지을 수가 있습니다. 즉 그 하나는 자연숭배(自然崇拜)의 단계인데, 말하자면 신(神)이라는 것에 대한 정견(定見)이 없는, 따라서 인간과의 사이에도 체계적인 생각이 명백하지 않은, 소위 원시종교(原始宗敎)라고 하는 단계입니다. 이어서 신과 인간의 관계가 비로소 체계적으로 생각하게 되어, 이곳에서 비로소 참된 종교가 성립하는 것입니다. 그곳에서는 인간과 인간 사이의 문제로서 인륜 문제가 경(經)으로서 성립하고, 이 인륜 문제가 신의 섭리 밑에서 위적(緯的)으로 통합됩니다. 인간 측에서 말한다면 성(誠)과 신(信)이라는 것에 의해 신에 연계되고, 신 측에서 말한다면 섭리라는 것에 의하여 인간계(人間界)에 연계되는 것입니다. 인륜의 문제가 일어난 것은 이와 같은 곳에서부터인데, 요컨대 그것은 또 신의 발견 단계였다고도 말할 수 있습니다. 서양에서는 희랍철학시대(希臘哲學時代)이며, 동양에서는 춘추전국시대(春秋戰國時代)부터입니다.

그리고 세계의 종교는 나 자신의 생각에서 본다면, 신이라는 것을 어떤 자태를 가진 것이라고 생각하는 것과, 자태를 생각하지 않고 다만 이법적(理法的)인 것이라고 생각하는 것과의 둘〔二〕로 구분할 수 있다고 하겠습니다. 예컨대 기독교는 신을 인간적인 정미(情味) 있는 자태에서 생각하고 있습니다. 신을 어떠한 자태에서 본다는 것은 원시종교 이래의 일입니다. 그런데 신을 단순한 이법적인 것으로 생각하여 자태를 가진 것이라고는 생각하지 않는

것은 중국의 천(天)에 대한 생각 같은 것이 그 좋은 예라고 생각합니다. 그것
은 천도(天道)라고도 부르는 바와 같이, 도리적(道理的)인 것이며 자태를 갖
고 있는 것은 아닙니다. 이같은 사고양식은 매우 도리적인 것이어서, 아마 세
계 종교에 유례가 없는 것입니다. 그런데 불교라는 것은 이 양자를 겸한 것이
라고 생각됩니다. 불교는 일면(一面) 매우 이성적인 것입니다. 동시에 그것
은 또 우상숭배적인 면을 갖고 있습니다. 기독교도는 타종교를 우상숭배교
(偶像崇拜敎)로 보고 있습니다. 그러나 가장 우상숭배적인 것은 기독교 그 자
신인데, 예를 들어 말한다면, 기독교도들이 집합하는 예배당이 기독(基督)
자신이나 또는 성모 마리아를, 또는 유명한 중〔僧〕을 놓지 않은 곳은 없습니
다. 십자가는 기독의 심벌(symbol)로서 똑같이 이 범주에 속하는 것입니다.
그런데 회교도(回敎徒)에서는 예배 대상이라는 것은 서(西)의 메카(Mecca)
지방이라고 할 뿐이며 예배당 내에 우상(偶像)은 없습니다. 예배 대상은 심
중(心中)에 그려져 있음에 불과합니다. 그러나 그곳에는 아직도 마호메트
(Mahomet)라는 교주(敎主)의 자태가 그려져 있으므로, 전혀 이법적(理法的)
인 것이 그려져 있는 것은 아닙니다. 중국에서는 제신(祭神)함에 있어 제사
(祭祀)하는 장소만이 있습니다. 즉 제단(祭壇)만이 있는 것입니다. 예배 대상
은 전혀 자태가 없는 것이므로, 그곳에는 제인(祭人)의 성심성의만이 요구되
어 있는 것입니다. 그리고 만일 신이 설명될 때에는 이법으로서 활동의 면이
강조되며, 그것이 인류와 얼마나 밀접히 상호작용하고 있는가가 설명됩니
다. 신을 이해함에는 인간이 인간으로서의 최고선(最高善)의 방도(方途)를
실천함에 의해 신에 통하는 것이며, 신의 자태는 전혀 문제되지 않고, 문제
삼으려고도 하지 않으며, 문제로 할 필요조차 없습니다. 우상이 요구되는 것
은 조상신이 제사되는, 소위 조상숭배의 경우뿐입니다. 이와 같이 신의 자태
는 문제로 하지 않고 그 섭리 방면만을 중시하며, 그 이해는 인간이 최고선을
실천함에서 이해될 수 있고, 또 신에 접근하는 것이 되므로 당연히 인류 문제

가 중요하게 되고, 따라서 인류 문제의 비판정신이 강하게 되는 것입니다. 그러므로 이것만으로써는 자연히 현실 문제로 중점이 변하게 되어 신의 문제로부터는 멀어지게 되는 것입니다. 공자(孔子)가 신에 대하여 제자로부터 질문을 받았을 때, "인간사(人間事)도 알 수 없는데 신의 일까지 알 수 있겠는가"라고 대답하였다는 것은 일면의 소식(消息)을 말하는데, 노자(老子)의 무위사상(無爲思想)이라는 것은 그 발생 사정은 별문제로 하더라도, 신을 도리적(道理的)인 것으로 생각한 소식을 잘 보이고 있다고 생각합니다. 그런데 불교는 일면 매우 이성적입니다. 이 점은 불교의 성립 사정을 생각하면 잘 이해될 줄로 생각합니다.

불교는 아시는 바와 같이 석가모니(釋迦牟尼)라는 인물이 설법(說法)한 것인데, 그 이전에 인도(印度)에도 바라문교(婆羅門敎)라는 것이 있었습니다. 이곳에 새로운 종교가 출현하려 할 때 반드시 구종교(舊宗敎)와의 충돌이 일어나는 것이며, 구종교에 대하여 승리함에는 역시 이론적으로 승리하지 않으면 아니 됩니다. 그리고 경전(經典)의 성립 사정이 또 불교를 이론적인 것으로 만들었으니, 즉 경전의 결집이 석가모니 입멸(入滅) 후 사오백 년에 걸쳐서 행해졌으므로, 여러 사람에 의하여 각색으로 전해진 불교를 결집하여 보면 그곳에 각종 잡다한 이동(異同)의 문제가 나오게 됩니다. 그렇게 되면 그같은 이동은 그대로 방치하여 둘 수는 없게 되므로, 자연 정리의 문제가 일어납니다. 정리한다면, 반드시 소위 교상판석(敎相判釋)이라고 하는 것과 같은 비판적 이성적인 태도가 필요하게 됩니다. 이곳에서 불교는 매우 이론적인 형태를 취하게 된 것이라고 생각합니다. 그와 동시에 불교에는 우상숭배적인 일면이 있다고 말하는 것은, 불교 이전에 있던 바라문교라는 것이 원래 우상숭배적인 것이어서, 이것을 극복하며 이것을 포용하는 단계에 이르러 그 우상류(偶像類)를 각각 자가독특(自家獨特)의 체계 중에 포괄하여 버렸습니다. 그뿐 아니라, 아직까지 우상 신앙을 쫓던 바라문교는 물론이요, 그 교

설(敎說)에 복종하고 있던 바라문 신도의 설복(說服)을 위해서라도 재래의 우상적인 것을 전용(轉用)하는 것이 유리한 설교법이 됨과 동시에, 또 일반 민중의 교화를 위해서도 다만 이법(理法)을 설명하는 것보다는 역시 우상으로써 비유적으로 설명을 대신함이 포교상(布敎上) 유리하였음은 다시 말할 것도 없습니다. 이곳에 우상을 살려서 사용하고 있던 불교의 타일면(他一面)이 있는 것입니다.

지금 실제의 미술에서 생각해 본다면, 일면에서는 이 우상숭배적인 면과의 결합에서 예배 대상으로서의 불보살류(佛菩薩類)가 많이 만들어지는 동시에, 또 그 교설(敎說)까지도 어떤 자태를 갖고 있는 것으로 설명하려는 면이 성행하게 되었고, 더구나 그 교설(敎說)이 세계 종교 중에서 그 비류(比類)를 볼 수 없을 만큼 광범한 것인데, 이것을 거의 전부 어떠한 자태로서 비유적으로 설명하고 있으므로 이 방면 제작품의 풍부함이란 실로 다른 어떤 종교에서도 볼 수 없는 현상을 나타내고 있는 것입니다. 또 그 이법적인 것은 중국에 들어와 중국 재래의 이지적(理智的)인 정신과 결합되어 매우 주지주의적(主智主義的)인 것이 되었습니다. 주지주의적이 되었으므로, 일면 어떤 자태를 가진 것에 의한 설명이라는 것이 불필요하게 됩니다. 따라서 미술 같은 것은 감퇴(減退)하였다는 결과도 됩니다. 그런데 외형에서는 분명히 이와 같은 일면이 있어서 선종(禪宗)의 발전과 더불어 불교미술은 쇠퇴하였다고도 말할 수 있으나, 그러나 전에도 말한 바와 같이, 미술의 이법(理法)이라고 할까 예술의 이법이라고 할까, 그런 내면적인 정신적인 것으로 되어서 도리어 미술이나 예술의 최고이념으로 그것이 활용되어 온 것입니다. 그리하여 나는 불교미술이라는 것을 두 가지로 구별하여 생각하고 있습니다. 즉 그 하나는, 불교와 미술이 하나는 상(上)의 것, 하나는 하(下)의 것, 즉 불교의 교리적인 것이 목적적인 주개념적(主槪念的)인 것으로서, 미술은 수단적인 것, 종개념적(從槪念的)인 것으로서, 양자가 위상적(位相的)인 관계에 있던 때의

것이며, 다른 하나는, 불교의 교리적인 면은 내용적인 것으로서, 미술은 외형적인 것으로서, 서로 내포(內包) 외연(外延)의 관계에 있는 단계입니다.

미술이라 하면 일반적으로 건축·조각·회화·공예 등과 같은 물적(物的)인 자태를 갖고 있는 것을 가리켜 말합니다. 다만 최근에는 조각·회화만을 미술이라 하고, 다른 것들은 범주에 넣지 않게도 되었습니다. 그리하여 이 넷〔四〕을 총칭할 때는 조형미술(造形美術, Bildende Kunst)이라는 말로써 하지만, 이곳에서는 하여간에 이 넷을 일괄하여 말하겠습니다.

이 네 가지 미술 부문에서 건축만은, 불교는 타종교, 예컨대 기독교의 그것에 비하면 떨어진다고 생각합니다. 기독교는 처음에는 단순한 신도의 집합소로서 로마시대의 집회건축(集會建築, basilica)이라는 것을 전용하고 있었으나, 타일방(他一方)에서는 콘스탄틴(Constantine) 대제(大帝)가 이스탄불에서 처음으로 아라비아의 건축으로서 교회당을 만들었는데, 이 양자가 혼합되어 로마네스크(Romanesque)라는 건축이 되고, 기독교 전성시대에는 소위 고딕(Gothic) 시대에 들어 서북방의 건축 형식인 고딕 양식이 유행하게 되어 하늘까지 닿을 것과 같은 저 특성있는 건축이 되었는데, 불교에서는 건축으로서 불설(佛說)에 특히 자주 운위(云謂)되어 있는 것은 탑파(塔婆)뿐이며, 타건축에 대해서는 그다지 설명되어 있지 않습니다. 즉 탑파는 불교의 교주(教主) 석가모니의 사리골(舍利骨)—이것을 현신사리(現身舍利)라고 한다—을 안치하여 보존하는 것이 주요 목적이어서, 즉 불교도(佛教徒)에 대해서는 가장 중요한 예배 대상입니다. 따라서 이것을 존엄히 하는 것이 즉 신도 등의 교주에 대한 귀의(歸依)의 진심을 보이는 것이 되므로, 따라서 그것이 불교건축의 중심적인 것이 된 것입니다. 후에는 현신사리만으로써는 부족을 느끼게 되어 법신사리(法身舍利)로써 탑을 건립하게 되었는데, 요컨대 불교건축의 중심은 탑파입니다. 그런데 이 탑이라는 것은 유물봉안소(遺物奉安所)이므로, 외형은 가장 간단하여서 기단(基壇) 위에 원분형(圓墳形)의 것이 있

고, 그 위에 사각형의 평두(平頭)가 있어, 그 위에 귀천(貴賤)의 차별이나 성령(聖靈)한 장소 등을 표시하는 산개(傘蓋)가 만들어지는 정도의 것으로서 매우 간단한 것입니다. 후세에는 이 탑 주위를 숭엄하게 하기 위하여 주위에 난순(欄楯)을 돌리고 사방에 토라나(torana)라고 하는 사문(四門)을 세우는 동시에, 기단의 석면(石面)이나 난순에 불전(佛傳)에 관계있는 설화를 부조(浮彫)하였는데, 건축으로서의 장엄은 아닙니다. 이같은 탑을 중심으로 하여 그 주위에 또는 좌우전후에 승도(僧徒)가 모여 근수(勤修)를 행하는 건물이 있는데, 이것은 세속적인 건축과 다름없는 것으로, 이것을 위하여 아무런 교리적(敎理的)인 규정은 없습니다. 규정도 이상도 없었던 것입니다. 그러므로 불교가 다른 지방에 유전하더라도 결국 그 지방 재래의 건축이 그대로 승도의 근수장(勤修場)으로 사용되었던 것입니다. 예컨대 불교도가 모여 있는 곳을 '사(寺)'라고 중국에서는 말하는데, 이것은 본래 관시(官寺)입니다. 시(寺)는 관청입니다. 그런데 관청의 건물을 이용하여 불교도의 근수소(勤修所)로 하였기 때문에, 어느 사이에 관청으로서의 시(寺)가 불교도의 근수소로서의 사(寺), 즉 절이라는 것으로 된 것입니다. 그 시초는 후한시대(後漢時代)의 홍려시(鴻臚寺)였는데, 이것은 지금으로 보자면 외무성(外務省)의 한 분할관청에 해당하는 것입니다. 고구려에서도 불교 초전시(初傳時)에 초문사(肖門寺)를 세웠다고 하였는데, 이것은 성문사(省門寺)의 오서(誤書)일 것이라고 하며, 일본서도 소가시(蘇我氏)의 사저(私邸)가 절의 시초가 되었다고 합니다. 이와 같이 불교에는 불교 고유의 건물은 없고, 있는 것은 탑뿐입니다. '사(寺)' 이외에 '원(院)' '암(庵)' '방(房)'이라 부르는 것이 있는데, 이들은 모두 불교에서 발생한 것이 아니고, 중국 재래의 건축명인데 그것을 불교도(佛敎徒)가 전용(轉用)하였으므로 불교적인 '원' '암' '방'으로 되었을 뿐이지 불교적으로 자태를 변화시켰다는 점은 없습니다.

　그런데 이 탑파는 석가의 현신사리의 봉안소(奉安所)로서 건립되었습니

다. 이것은 말하자면, 묘(墓)로서의 의미도 겸유(兼有)하였던 것으로 볼 수 있습니다. 그런데 이와 동시에 사리(舍利)를 넣지 않더라도 석가에 관계가 있던 영장(靈場)에도 탑을 세워서 일종의 기념비(記念碑, monument)로 삼았습니다. 그리하여 사리가 있는 것을 탑이라고 하고, 사리가 없는 것은 지제(支提, chaitya)라고 하는 구별이 생겼으나, 결국 사리의 유무는 외형만으로는 알 수 없으므로 후세(後世) 총괄하여 모두 탑이라 함에 이르렀습니다. 그러나 그것이 예배의 대상으로 된 것은 다시 말할 것도 없습니다. 그리하여 초기의 불사가람(佛寺伽藍)에서는 인도도 중국도 탑파가 중심을 이루고 있었던 것입니다. 그런데 이 탑파가 중국에서 특수한 외형을 갖게 되었으니, 즉 중국 재래의 고층건물을 이용하여 주체를 삼고 인도의 스투파(stūpa)에서의 복발식(覆鉢式)인 것은 겨우 정상에 놓여졌을 뿐입니다. 이와 같은 형식에 대해서는 양설(兩說)이 있는데, 소위 아육대왕(阿育大王)[1]이 만들었다는 대탑(大搭)에 이미 이와 같은 것이 있어서 중국에서는 그것에 의하여 만들었다는 설과, 중국 재래의 특유 형식인 고층건물을 중국인이 전용하여 탑으로 했다는 중국발생설 둘〔二〕입니다.

이 양설의 시비는 별문제라 하더라도, 하여간 인도에서 보통 유행하고 있는 비공간적인 탑이 —비공간적이라 함은 건축이라는 것은 내부공간을 구성하지 않으면 건축이라 할 수 없는데, 인도의 스투파(stupa)라는 것은 괴체적(塊體的) 마세(masse)적인 것이므로 내부공간이라는 것을 구성하고 있지 않기 때문입니다— 공간적인 탑이 되었습니다. 즉 건축적인 탑이 되었다고 하겠는데, 중국·조선·일본의 탑은 원래 이 형식이 주류를 이루고 있었던 것입니다. 지금 목조탑파의 고고(高古)한 것은 일본뿐이며, 중국·조선에는 고시대의 목조탑파라는 것은 전혀 없습니다. 중국에서는 일찍부터 전(博)으로써 만들게 되었고, 조선에서는 돌로써 만들게 되었는데, 이때에도 역시 목조탑파의 양식을 전하도록 되어 있습니다.

요컨대 탑은 현신사리(現身舍利)를 넣었든지, 또는 영장(靈場)·고적(古蹟)을 기념하기 위한 기념비적인 것이든지, 또는 법신사리(法身舍利)의 탑이든지 간에 모두가 다 예배 대상으로서, 신앙 주체로서 출현하였으므로, 처음에는 소박하였지만 점차 그곳에 장엄(莊嚴)을 다하게 되었습니다. 또 교리의 변천에 의하여, 예컨대 법화신앙(法華信仰)에 의한 다보탑(多寶塔)의 출현이라든지, 밀교(密敎)에 상반되는 오륜탑(五輪塔)의 출현이라든지, 혹은 만다라신앙(曼茶羅信仰)에 의한 복합식 탑파양식이라든지 각종의 변형이 발생되었으며, 그와 동시에 예배 대상으로서뿐만 아니라 대덕(大德)의 입적에 따라서 대덕 생전의 대행(大行)을 기념하기 위한 탑이 발생되었고, 나아가 불교가 민중화됨을 따라서 일반 승속(僧俗)에서도 묘탑(墓塔)을 만들게 되어서, 그곳에는 미술적으로 훌륭한 것도 있습니다. 따라서 탑파의 연구는 각 시대의 불교신앙의 변천이나 일반 민속풍습의 연구에 대해서도 많은 점을 가르치는 것입니다.

　그런데 불교도(佛敎徒)의 예배 중심이었던 탑은 얼마 아니하여 그 존엄성을 잃게 되었습니다. 존엄성을 잃었다면 어폐가 있지만, 하여간 적어도 사원의 중심을 이루고 있던 것이 점차 그 존재가 희박해졌습니다. 그것은 불상이 출현하고서부터의 일입니다. 경문(經文)이나 전설 등에 의해서는 이미 석가존세시대(釋迦存世時代)부터 불상이 제작되고 있었던 것과 같이 말하나, 고고학적으로는 신용되지 않습니다. 현재 인도의 산치(Sanchi)나 바르후트(Bharhut) 등지에 있는 탑이 고고학적으론 인도 최고의 탑이라고 말하나, 바르후트의 탑은 약 이천이백 년 전, 산치의 탑은 그보다도 약 백 년 후의 것이라 하므로, 모두가 석가의 입멸(B.C. 487) 후 삼백 년 내지 사백 년 후의 것입니다. 그 탑의 주원(周垣)이나 대문에는 불전(佛傳)과 본생담(本生譚)이 전면에 조각되어 있는데, 그곳에는 불상은 하나도 보이지 않습니다. 예컨대 석가의 설법을 듣고 있는 청중을 새겼는데, 설법주(說法主)는 없고 다만 방좌(方

座)만 있으며, 또는 설법주 대신에 법륜(法輪)이 놓여 있고, 혹은 보리수(菩提樹)만 있고, 탑만 있고, 불족(佛足)만 있는 등 모두가 석가 생전의 역사적인 계단(階段) 장면(場面)을 각각의 상징으로써 표현하였으며, 본신(本身)의 불(佛)은 표현하지 않았습니다. 이것에 의하여 보건대, 적어도 이 시대까지는 아직도 불상을 만들지 않았던 것이 분명합니다.

그런데 이보다 앞서 알렉산더(Alexander) 대왕에 의하면, 서북인도(西北印度) 지방이 그리스의 식민지가 되자, 종래 신상(神像)이라는 것을 만들어 갖고 있던 그리스적인 요소가 불교도에 영향하여 그리스의 신상조각(神像彫刻)을 모(模)하여 불상을 만들게 되었습니다. 그것은 시대로 말하면 로마시대에 속하는데, 불교도 간에 불상조각이 발생한 동기라고 설명되어 있습니다. 보통 이 불상조각이 발생한 지방명(地方名)을 따서 간다라(犍陀羅, Gandhara) 미술이라고 부르는 것인데, 불상조각이 나타나자 신도의 마음으로서는 자연히 인간적인 자태를 갖고 재생한 그것에 마음이 끌리는 것도 도리입니다. 그리하여 이같이 되면, 또 이 불상을 위한 봉안소로서의 불전(佛殿)이 필요하게 됨도 당연합니다. 그러나 이곳에 하나의 과도적인 현상이 발생하는데, 즉 재래의 불탑에 대한 신앙의 흔적이 불상의 발생에 의해 갑자기 없어지는 것이 아니며, 그와 동시에 새로이 발생한 불상에 대한 애정이라는 것이 있어서, 결국 이 양자(兩者)가 병존하게 되었습니다. 이것이 불탑과 불전이 병존상태를 이루게 되는 까닭이며, 남북으로, 동서로 이 양자의 병존함이 보입니다.

뿐만 아니라 일반 불상을 만들게 되어서는, 불교에서는 석가모니와 같은 현신불(現身佛)만이 아니라 소위 과거불(過去佛)·미래불(未來佛), 기타 많은 법신불(法身佛)이라는 것이 있으므로, 그들에 응한 불상 및 각 경전에 설명되어 있는 각종 응변(應變)의 제상(諸像)이 만들어집니다. 즉 보살상(菩薩像)·천부상(天部像)·수호신(守護神), 기타 잡다한 것이 있습니다. 이 중에

는 오직 교리적인 것이 각자의 상징적인 자태로서 불보살(佛菩薩)의 자태를 갖고 표현되어 있는 것도 있으며 혹은 역사적인 사실을 그대로 표현하려는 것도 있어서, 이 양면(兩面)이 서로 난입(亂入)하여 실로 복잡다양한 신상(神像)을 이루고 있습니다. 단순히 역사적인 사실의 면을 표현한다는 것은, 보는 편에서는 오직 하나의 설화를 듣는 것과 같아서 알기 쉽습니다. 기독교에서는 이 면이 많습니다. 그런데 불교에서는 그에 못지않게, 혹은 그 이상으로 교리적인 방면까지도 이같은 조각적인 수단이나 회화적인 수단에 의해 설명하고 있으므로, 불교조각이나 불교회화가 타종교보다도 기체적(奇體的)으로 보이며 우상숭배적으로 보인 것은 이 까닭이라고 생각합니다. 일례를 들어 말한다면, 대일여래(大日如來)라는 불(佛)은 인간 혹은 신과 같은 하나의 고정적인 자태의 것이 아니고, 광명변조(光明遍照) 혹은 최고현광안장(最高顯廣眼藏) 등으로 말하는 바와 같이 교리상의 하나의 원리(原理, Prinzip)입니다. 즉 암(暗)을 제하고 변조(遍照)한다는 하나의 원리의 능동적인 면을 말하는 것입니다. 예컨대 일광(日光)이라는 것은 외부만을 비추나 내부는 비추지 못합니다. 일방(一方)을 비추면 일방은 그림자〔影〕로 됩니다. 낮에는 밝으나 밤에는 어둡습니다. 그러나 하나의 진리의 빛이라는 것은 그렇지 않습니다. 내외의 별(別)이 없이, 방소(方所)의 별(別)이 없이, 밤낮의 별(別)이 없이, 하처(何處) 하시(何時)를 막론하고 널리 광휘하고 있습니다. 여래(如來)나 불(佛)이라 하는 것은 다만 어떤 자태를 갖고 있는 신이나 인간이 아니고 하나의 진리체(眞理體)입니다. 그런데 이같은 것을 이론적으로 말해도 일반 민중에게는 이해되지 않습니다. 그러므로 비유로써 설명하기 위하여 이와 같은 상징화(symbolize)된 것을 사용하였던 것입니다. 그리고 또 그와 같은 최고 진리의 극치에 이르기까지에는 많은 설명 단계가 또 필요하게 되므로 각 단계에 해당하는 상징을 일일이 가져오게 되어 그곳에 많은 불보살(佛菩薩), 기타 자태(姿態) 있는 것이 나오게 되고, 다시 그들 사이의 체계적 연락

도 있으므로 횡(橫)의 관계로부터도 각종의 불보살이 나옵니다. 이같이 된다면 자연히 각기의 형상 간에 혼잡도 생기게 되므로, 이 혼잡을 방지하기 위하여, 또 소위 조상의궤(造像儀軌) 같은 것도 만들어져서 어떤 불상은 어떻게 만들어야 된다는 약속도 자연히 나오게 됩니다. 그 약속은 대개 인상(印相)이나 지물(持物)에 의해 행하여지는데, 동시에 종교는 종교로서의 하나의 근수행사(勤修行事)가 있으므로 그에 응하여 또 불상 배치의 문제도 생기게 됩니다. 그리하여 불교에 의하여 조각미술도 크게 발전하게 되었다 하겠는데, 동시에 불상조각의 발전은 나아가 사원건축에까지 영향하게 됩니다.

전술한 바와 같이, 불교에서는 건축을 대할 때 어떻게 한다는 약속은 없습니다. 그러나 불보살 기타의 상이 많아짐에 따라서 그들을 일당(一堂)에 넣을 수는 없습니다. 또 지방에 분포됨에 따라서 그 지방 재래의 신앙과의 결합도 행해져서 또 새로운 신상(神像)도 만들게 되는데, 예를 들면 수요(宿曜) 혹은 산신(山神) 같은 것이 그것입니다. 그리하여 건축 형식에는 규약이 없으나 단위 건축의 수(數)는 증가합니다. 따라서 그 배치의 관계도 생기게 됩니다. 예를 들면, 경주 불국사(佛國寺) 본전(本殿)의 서방(西方)은 미타(彌陀)의 극락정토(極樂淨土)를 상징하게 만들었습니다. 그러므로 그것에 통하는 석계(石階)에는 사십팔 계단이 있어 연판(蓮瓣)을 각 단에 조각하였는데, 그것은 미타의 사십팔원(四十八願)이라는 것에 비유한 것입니다. 혹은 칠금채색(漆金彩色) 등으로써 불전을 장엄하게 합니다. 예를 들면, 일본 우지(宇治)의 보도인(平等院) 등은 불각(佛閣) 기둥을 칠흑(漆黑)으로 바르고 그 위에 금니(金泥)로써 불보살상을 전면에 그렸습니다. 불전(佛殿)은 중국 이동(以東)에서는 재래의 궁전건축 형식을 그대로 이용하고 있는데, 불(佛)은 법(法)의 왕으로서 왕의 왕이므로, 그 불이 계신 전각(殿閣)은 왕궁과 같이 또는 그 이상으로 장엄을 다하고 있습니다. 이곳에 법으로써 규정하지 않고도, 도리어 법으로써 규정한 이상 효과를 나타내고 있습니다.

조각은 단독의 불상 이외에, 전술한 바와 같이 인도에서는 스투파(stūpa)를 주체하여 그 기단(基壇)에, 그 주원(周垣)에 불전 본생담(本生譚) 기타를 많이 만들었기 때문에 군상조각(群像彫刻)도 생겼으나, 중국 이동(以東)에서는 건축의 성질상 이와 같은 군상조각을 가입할 장소가 없습니다. 그러므로 이같은 설화적인 군상 표현은 회화에 의해 행해졌습니다. 인도에서도 굴암(窟庵), 예컨대 아잔타(Ajanta) 등에서는 회화에 의하여 행해졌으며, 또 경전(經典)에 의하면 인도의 사원벽(寺院壁)에도 많은 회화가 있었던 것이 설명되어 있는데, 중국·조선에서도 이 계통이 계승되었으며, 일본에서도 호류지(法隆寺) 등의 벽화는 유명한 것입니다.

　그런데 불교도 교리적인 변화를 받아 소위 선종(禪宗)이라는 것이 유행함에 이르러서는 미술 방면에도 큰 변화가 발생합니다. 교리상에서 본 선종은 지금 내가 설명할 수도 없으므로 말씀드리지 않겠으나, 불교는 크게 보아서 교(敎)와 선(禪), 또는 현(顯)과 밀(密) 둘로 구분되어 있습니다. '교'라 함은 즉 설명에 의해서 진리를 깨닫게 하는 것이며, '현'이라 함과 상통한다고 하겠습니다. 설명에 의하여 진리를 깨닫게 하므로 자연히 논리적인 언변(言辯)이나 문장을 사용하는 개념적인 설명을 취하며, 그에 의하여 진리라는 것을 현창(顯彰)하려 합니다. 그런데 '밀'이라 함은 대개 진리라는 것을 비밀의 것으로 하며, 일반적으로 진리를 체득함에는 하나의 신념에 의해 체득시키려 합니다. 이 신념에 의한 체득은 많은 의식적(儀式的)인 행사를 요구하게 되므로, 따라서 불교미술은 이 밀교(密敎)에 의하여 하나의 특이한 것이 됩니다. 즉 불상도 각종의 것이 만들어지고, 그 사이의 구별을 명료하게 하기 위하여 소위 조상의궤(造像儀軌)라는 것이 생기고, 또 배치의 문제도 일어나서 소위 만다라(曼茶羅)라는 특수한 배치 구조가 생기고, 불보살상에는 기괴한 상(相)도 많고, 행사에 따라서 각종 불구(佛具)가 상징적(symbolik)으로 사용되어 이곳에서 공예미술도 크게 발전함에 이르렀습니다. 교파(敎派)의 유행

기에는, 불보살상은 단순한 예배 대상으로서만 만들어지고, 또 그 외의 조각·회화 등도 장엄화식(莊嚴華飾)의 의미로 만들어지고 있어 아직 기괴성(奇怪性) 혹은 신비성(神秘性)이라는 것은 적었으며, 어느 편이냐 하면 명료하고 투명하고 알기 쉬운 자태를 갖고 있습니다. 더욱이 정토신앙(淨土信仰)에 상반되어 발생한 미술은 매우 정미(情味)가 풍부한 것이 되었습니다. 그런데 밀교미술(密教美術)은 문자 그대로 그로테스크한 것이 많습니다. 선(禪)에서는 교(敎)와 같은 개념적인 설명이라는 것은 전연 거부합니다. 그렇다고 해서 밀교와 같이 괴기적인 신비성에 함입(陷入)하였느냐면 그렇지도 않습니다. 개념적인 설명을 거부하게 되면 문득 신비적인 것으로 되기 쉬우나, 그 신비적이라는 것이 괴기적인, 우상숭배적인 신비성이 아니고 그와는 정반대로 예지(叡智)에 빛나는 심히 이지적(理智的)인 신비성에 속하므로, 철학적으로 말하면 직관지(直觀智)를 중히 여기는 것이 됩니다. 이것을 하나의 신념의 작용이라고 하면 그리 말할 수도 있습니다. 그러나 밀교에서 요구하는 신념이라는 것과는 또 다릅니다. 밀교에서의 신념은 어떠한 의식행사에 매어달려서 그것을 통하여 불(佛)의 경지에 도달하려는 것과 같이 나에게는 생각됩니다만, 선(禪)에서의 신념이라는 것은 매사에 진실히 투쟁하면서 향상되어 가는 신념과 같이 생각됩니다. 교(敎)에서 이 신념은 타인에게 설명을 받고 가르침을 받으면서 향상되어 가는 신념입니다. 비유가 적당할지 모르겠습니다만 비유로써 말한다면, 교(敎)라는 것은 어떤 어려운 문제에 당할 때마다 일일이 선생으로부터 가르침을 받아서 진행하는 것이라고 한다면, 밀(密)이라는 것은 "우리들의 뒤에는 신(神)이 있다. 신에 대한 성(誠)을 다하면 신력(神力)으로 승리할 수가 있다"고 하는 것과 같이 신에 대한 봉사를 방패로 하여서 일종의 신빙(神憑)의 힘으로써 문제를 해결하여 나갑니다. 그런데 선(禪)은 문제에 당할 때마다 전혀 자신이 과학적 정신에 의하여 문제를 해결하여 가는 것이 아닌가 생각합니다.

그런데 원래 교(敎)나 밀(密)이나 선(禪) 모두가 불교의 일면의 성격으로서 당초부터 있었는데, 후에 이것이 문파(門派)에 의해 구별되었으며, 중국에서 선종(禪宗)이 행해진 것은 육조말(六朝末) 당초(唐初)부터입니다. 저 달마(達磨)가 제일조(第一祖)라고 하는데 그는 인도에서 온 사람이요, 제이조 혜가(慧可)가 중국 선종의 제일조라고 합니다. 그러나 중국의 선(禪)은 인도의 선과는 매우 다르다고 합니다. 선이 중국적인 성격을 갖게 되었음은 당시대(唐時代)부터라고 하는데, 지금 나로서는 중국선(中國禪)의 성격과 인도선(印度禪)의 성격은 구별이 분명하지 않습니다. 대체로 중국선이라는 것은, 예로부터 중국에 있었던 노장(老莊)의 무위청정(無爲淸淨)이라든지, 혹은 송유(宋儒) 등에 보이는 순리적 방면이 현저하지 않은가 생각합니다. 요컨대 초합리적(超合理的)인 합리성이라는 것이 비약적인 예지의 직관에 의하여 획득되어, 안심입명(安心立命)이라 할까 견성성불(見性成佛)이라 할까 그런 경지에 도달함을 특색으로 합니다. 그리고 선에도 상당한 의례(儀禮)가 행해집니다. 예로서 청규(淸規)라는 것이 있는데, 이것도 심히 현실적이며 이성적이어서, 종교적인 의례라고 하기보다 학도(學徒)의 수련행사와 근사합니다. 그리고 또 공안(公案)이라는 것이 있는데, 이것도 희랍철학시대의 변론술(辯論術)과 같은 것으로, 이성적 문답 계발(啓發)에 있습니다. 이와 같이 그 성격이 모든 방면에서 철학적인, 사변적인, 예지적인 성격을 갖게 되면, 그곳에는 자연히 설명적인, 개념적인, 도식적인 것이 등한(等閑)히 되므로, 미술과 같은 어느 편이냐 하면, 설명적인, 개념적인, 도식적인 것으로 되기 쉬운 것과는 상합(相合)하지 않게 되어, 따라서 미술에서의 이와 같은 면은 선종의 발전과 더불어 희박해지지 않을 수 없습니다. 따라서 또 불교미술은 선종의 발전으로 말미암아 매우 외형적으로는 희박한 것이 되었다고도 말할 수 있습니다. 그러나 미술이 도리어 이 선종의 발전으로 말미암아 새로워진 일면도 있는데 그것은 무엇이냐 하면, 미술이 하나의 높은 정신적인 존재로서의 철학적인

성격이 확립되어 갔다고 할 수 있습니다. 선종(禪宗)에 의하여 미술은 확실히 정신적으로 유현(幽玄)한 것이 되었습니다. 그것이 수묵화(水墨畫)의 발전이라고 생각합니다. 선종의 발전으로 말미암아 일반 불상조각은 예배 대상으로서의 우상성(偶像性)을 상실하였습니다. 그러나 그와 동시에 그들은 선종적으로 해석되어, 하나의 선종정신을 지니고 있는 것으로서 감상적인 것으로 되었습니다. 송조(宋朝) 이후 불화(佛畫)라는 것에 이와 같은 것이 상당히 있습니다. 산수(山水)·절지(折枝)·조수(鳥獸)·화접(花蝶)의 그림도 정신적인, 선종적인 것으로 되었습니다. 말하자면 불심(佛心)이 모든 것에 침윤(浸潤)하고, 모든 것이 불심에까지 인상(引上)되었던 것입니다. 불상조각 같은 것은 과연 우상적 성격이 강한 것이므로 갑자기 그런 것은 감퇴하였고, 감상적으로 될 수 있는 것, 예컨대 관음(觀音)이나 나한(羅漢) 같은 데 우수한 것이 많게 되었습니다. 그리고 선(禪)에는 사자상전(師資相傳)이라는 것이 있어서, 소위 조사(祖師)라는 것이 중요시됩니다. 그것은 선오(禪悟)의 각득(覺得)에 대하여 좋은 선례자(先例者)이며 선각자(先覺者)이어서 후래(後來)의 사람은 조사에 의하여 그 각득의 권위가 부여되는, 소위 의발상전(衣鉢相傳)의 풍(風)이 조사라는 것을 중요시하여, 이곳에 조각이나 회화 등에 의한〔가장 실질적으로 중요한 것은 어록(語錄)입니다〕조사의 상(像)이 특별한 발전을 이루어, 소위 초상조각(肖像彫刻)이라는 일부문의 발생을 보게 되었습니다. 뿐만 아니라 서도(書道)의 발생이라는 것도 생각되는데, 이것은 고래(古來)로 사경(寫經)이 유행된 점에서도 생각되는 바이지만, 다시 선종의 유행과 더불어 서도에도 일전기(一轉機)를 초래하였던 것입니다. 서(書)가 미술이냐 아니냐는 한때 크게 문제된 일도 있었지만, 여하간 나는 훌륭한 미술이라고 봅니다. 그리고 선(禪)에 의하여 변격(變格)된 서(書)의 미(美)라는 것은 또한 크게 논의할 만한 것이나, 너무 시간이 경과된 듯하므로 이곳에서 나의 말을 끝내고자 합니다.

결론으로서 간단히 말하고자 함은, 내가 지금까지 말씀 드린 것은 실로 조잡한 것이었으나, 불교미술에 대해서는 참으로 설명해야 할 것도, 연구해야 할 것도 많습니다. 특히 세상에서는 미술이라는 것에 대한 이해가 적은데, 역사적인 사실을 진정하고도 정직하게 보여 줌은 실로 미술이라 하겠으며, 현시(現時) 세계의 역사계(歷史界)라는 것은 고고학 내지 예술작품이라는 것을 가장 중요시하는 경향이 되었습니다. 일본서도 이 풍조는 더욱 활발해졌는데, 우리 조선에서는 아직도 암흑한 상태입니다. 지금 모여 있는 학생 제씨(諸氏) 중에는, 혹은 금후 실무(實務) 관계에 종사할 분도 있을 것이요, 혹은 또 교학(敎學) 관계에 종사할 분도 있을 것인데, 어느 곳에 있든지 간에 이런 방면에 특히 유의하여 주시면 합니다. 더욱이 불교 방면에 종사하는 분은 더 일층 관심을 갖고 각자의 입장에서 충분한 보호와 연구에 힘써 주시기 바랍니다. 불교라 하면 곧 진부한 것같이 생각하여 경원(敬遠)하는 듯하지만, 이 것은 퇴락(頹落)된 일면이고, 동양정신의 진수(眞髓)는 실로 또 이 불교에 있는 것입니다. 물론 나는 불교에 대하여는 전혀 문외한이므로, 미술 방면부터 잠깐 넘보다 보기만 하더라도 이와 같으므로, 실지로 그곳에 발을 들여놓는다면 불교의 심오함이란 간단히 말할 수 없는 것이라고 믿습니다. 아마도 인류 영원의 최고의 진리가 아닌가도 생각합니다. 불교 훤전(喧傳)과 같습니다만 실은 훤전도 아무것도 아니며, 다만 내가 느낀 바를 정직히 말씀 드렸을 뿐입니다. 이 점 오해 없기를 바랍니다. 참으로 변변치 못한 내용을 오랫동안 들어 주시니 감사하여 마지않습니다.

승(僧) 철관(鐵關)과 석(釋) 중암(中庵)

1.

息牧 不知所出 中庵云 牛 人畜也 牧之則遂其天 不牧則斃焉耳 故曰 今有人受
人之牛羊而爲之牧之者 則必求牧與芻矣 求牧與芻而不得 則反諸其人乎 抑亦立
而視其死歟 吾師车尼出現於世 視衆生猶牛焉 衆生爲無明所主 奔馳六道 猶風
馬牛也 吾師多方便 馴之於正識 使其飽而肥腖 終其身而無患 以是而觀 則吾師
牧者也 衆生 牛也 衆生之情識有高下 地位有淺深 於是 取牛之色以區別焉 惡一
也 善一也 故牛也有純黑焉 有純白焉 或偏於善 或偏於惡 故牛也有半白半黑焉
衆生之品有四 而吾師以十力牧之 牛雖無知 不得不從於牧者 衆生雖無知 不得
不從於吾師 此圖之所以明諭夫五濁 而吾之取以自號也 子幸爲我作讚焉 吾當
朝夕觀之以自儆 予曰 予未之前聞也 然其理明 其譬甚近 中國聖人 繼天立極 司
徒之職 典樂之官 教人以中和之德 救其氣質之偏者 燦然如日星 而猶世變風移
敝華邪麗 驕淫矜誇 是何也 聖人不繼作故也 车尼之出 亦罕矣 牛之不馴于牧也
何足責焉 中庵 日本人也 號息牧 則絶學無爲閑道人矣 予甚慕焉 予甚敬焉 迺作
讚曰 彼何人斯 蓑笠于牧 麾之以肱 牛耳濈濈 旣馴以升 豐草平麓 大平風月 童
子短笛

식목(息牧)이라는 말이 어디서 나온 말인지 모르겠다. 중암이 이르길 "소는 사람이 기르
는 가축이니 제대로 길러 주면 하늘에서 받은 명대로 살겠지만 제대로 길러 주지 않으면

죽을 따름입니다. 그러므로 말하기를 '지금 남의 소와 양을 맡아서 그를 위해 길러 준 자가 있다면 반드시 목초지와 꼴을 구해야 할 것이니, 목초지와 꼴을 구하였는데도 구하지 못하면 그 주인에게 돌려주어야 하겠는가? 아니면 서서 죽어가는 것을 보기만 해야 하겠는가?'라고 하였습니다. 우리 스승 석가모니께서 이 세상에 출현하여 중생을 살펴보니 소와 같았습니다. 중생이란 무명의 지배를 받는 까닭에 육도(六道)를 윤회하며 치달리는 것이 마치 발정한 말이나 소 같습니다. 그래서 우리 스승께서는 다양한 방편(方便)을 사용하여 바른 식견을 지니도록 순치(馴致)하시어 그들을 배부르게 하여 살지고 윤택하게 하여 그 목숨을 마칠 때까지 아무런 걱정이 없도록 하시었습니다. 이렇게 본다면 우리 스승은 목자이고 중생은 소라고 할 수 있습니다. 중생의 마음과 식견은 높낮이가 있고, 지위에는 얕고 깊은 차이가 있습니다. 이에 소의 빛깔을 취하여 구별할 수가 있습니다. 악이 하나이고 선이 하나이듯이 그러므로 소에게도 순전한 검정 빛깔이 있고 순전한 흰 빛깔이 있으며, 더러는 선에 치우치고 더러는 악에 치우치는 경우가 있기 때문에 소에게도 반은 희고 반은 검은 빛깔이 있는 것입니다. 중생의 성품은 네 등급이 있는데, 우리 스승께서는 십력(十力)으로 길러 주시기에 소가 비록 무지하더라도 목자를 따르지 않을 수 없는 것이요, 중생이 비록 무지하더라도 우리 스승을 따르지 않을 수 없는 것입니다. 이 그림은 저 사바세계의 오탁(五濁)을 환하게 깨우쳐 보여 주고 있기에 제가 취하여 스스로 호를 삼았습니다. 그대가 다행히 저를 위해서 찬(讚)을 지어 주신다면 저는 마땅히 아침저녁으로 들여다보며 스스로 경계하겠습니다"라고 하였다. 내가 말하기를 "제가 예전에 아직 들어 보지 못했던 말입니다만, 그러나 그 이치가 명백할뿐더러 그 비유가 매우 근사합니다. 중국의 성인들이 하늘의 뜻을 이어 도덕의 표준을 세우시고 사도(司徒)의 직책과 전악(典樂)의 벼슬을 설치하여 중화(中和)의 덕으로 사람들을 교화하여 그 편벽된 기질을 구제하신 것이 해와 별처럼 찬란하였습니다. 그런데도 오히려 세상이 변하고 풍속이 바뀌어 사치하고 간사하여 화려하게 꾸미며, 교만하고 방탕하여 과장하게 되었으니, 이것은 무슨 까닭입니까? 성인이 계속해서 출현하지 않으셨기 때문이며, 석가모니의 출현도 또한 드물었으니 소가 목자에게 순치되지 못하는 것을 어떻게 탓할 수 있으리오?"라고 하였다. 중암은 일본 사람이다. 호가 식목(息牧), 즉 학문을 끊고 행함이 없는 한가한 도인일 것이니, 내가 매우 사모하고 내가 매우 공경하여 이에 찬을 지으니 다음과 같다.

저 사람은 누구신고?

기를 제에 도롱이에 삿갓 쓰고

팔을 들어 휘두르니

소의 귀가 굼실대고

이미 따라 올라가니

풀 풍성한 너른 산록이라

태평세월 풍월 속에

아이들은 젓대 부네.

이상은 조선 여말(麗末)의 명유(名儒)인 이색〔李穡, 목은(牧隱)〕 문집에 실려 있는 일문(一文)인데, 문중(文中)에 보이는 바와 같이 이것은 일본승(日本僧) 중암(中庵)의 화(畵)에 제(題)한 「식목수찬병서(息牧叟讚並序)」란 것이다.

무릇 이 시대에는 일본승으로서 고려조에 내왕(來往)한 자가 다소 있었던 듯하여서 당시의 고려인의 문집을 본다면 일인(一人)이나 이인(二人)의 일본승의 이름이 보이나〔천우(天祐)·문계(文溪)·영무(永茂) 등은 더욱이 특출되어 보인다〕 거의 그 성행(性行)을 밝힐 수 없으며, 오직 고려인이 읊은 송영(送迎)의 장단시구(長短詩句)에 의하여 얼마간 그들의 내왕 사실이 전하고 있음에 불과하나, 이곳에 말하려 하는 석(釋) 중암(中庵)이란 자에 대하여는 어느 정도 그 소식이 상세히 알려져 있을 뿐만 아니라, 또 일본에서의 일전(逸傳)의 화승(畵僧)으로서, 특히 오인(吾人)의 흥미를 끄는 바 있음으로써 이곳에 소개하고자 하는 바이다.

2.

석 중암의 소개에 앞서서 말할 것은, 이 중암 이외에 일본에서의 일전(逸傳)의 화승(畵僧)으로서 그 화적(畵跡)을 조선에 남긴 사람으로서 이미 학계에

소개된 바 있는 승(僧) 철관(鐵關)이란 자이다. 그에 대하여는『미술연구(美術研究)』제28호「일본 수묵화단에 미친 조선화의 영향(日本水墨畫壇に及ぼせる朝鮮畫の影響)」이란 일문(一文) 중에서 와키모토 라쿠시켄(脇本樂之軒)씨가 다음과 같이 말하고 있다.

철관(鐵關)은 일본에서 일전(逸傳)의 인(人)이다. 그런데 이나바 이와기치(稻葉岩吉) 박사는 앞서 본지(本誌,『미술연구』제19호)에 투고한 일문(一文)「신숙주의 화기에 대하여(申叔舟の畫記について)」중에 "보한재(保閑齋, 신숙주의 호)만큼 우리 무로마치시대(室町時代)에 대하여 이해를 가졌던 사람은 많이는 없었을 것이라 생각한다. 화기(畫記) 중에 왜승(倭僧) 철관(鐵關)이 있고, 문집(文集) 중에서도 상당히 이런 종류의 것을 볼 수 있다"라고 하여 "鐵關倭僧也 善山水 志於似眞而少豪逸 故時人誚云 有僧氣 然未可以是輕之也 今有山水圖二 古木圖二 철관은 일본의 승려이다. 산수를 잘 그렸는데, 참모습과 같게 그리는 데 뜻을 두었으나, 호방하고 표일한 기운이 적었으므로 당시 사람들이 비판하기를 승려의 기운이 있다고 하였다. 그러나 이 때문에 가볍게 여길 수는 없다. 지금 산수도가 둘이요, 고목도(古木圖)가 둘이 있다"라 있는 화기(畫記)의 본문도 제시하고 있다. 물론 이것은 왜승의 화(畫)만에 관한 기사(記事)이고, 그 왜승이 조선에 왔다든지 아무것도 적혀 있지 않으므로, 이것만으로써는 철관이 조맹부(趙孟頫)·이필(李弼)·마원(馬遠)·안휘(顔輝)·설창(雪窓) 등 원인〔元人, 마원(馬遠)도 신숙주는 원인(元人) 중에 넣고 있다〕과 병견(竝肩)시켜 저록(著錄)되어 있는 점만은 흥미 있으되, 조선 수묵화(水墨畫)와의 관계에 일거(一炬)를 투(投)하는 것으로는 하기 어려우나, 피아(彼我) 화적(畫蹟) 교환사상(交換史上)에는 다소(多少)의 의미가 있는 것이다.

상게(上揭)의 인문(引文)에 보이고 있는 바와 같이, 이는 본시「일본 수묵

화단에 미친 조선화의 영향」을 기술하려고 초(草)한 일문(一文)에 서(序)로서 일전(逸傳)의 화승(畵僧) 철관을 소개하고 있는 것이고, 이보다 앞서 이나바 이와기치 박사의「신숙주의 화기에 대하여」(『미술연구』제19호)도 신숙주의 비해당화기〔匪懈堂畵記, 비해당은 조선의 명군 세종(世宗)의 자(子) 이용(李瑢)의 당호이다〕를 소개하는 서(序)에 그 중에 나오는 승 철관에 대하여 주의하고 있음에 불과하여, 어느 것이나 철관을 특히 구명(究明)하려 한 것은 아니었다. 그러나 또 이나바 박사는 이미 "문집 중에도 상당히 이런 종류의 것이 보이므로, 따로 기고(起稿)하여 세간에 묻고자 한다"라고 말하고 있는 것을 보면, 철관에 한하지 않고 다른 많은 자료도 비장(秘藏)하고 있는 듯 생각되며, 혹은 필자가 여기서 말하려 하는 철관 및 중암의 사적(事蹟)도 더 이상 상세히 조사한 것이나 아닐까 생각되지 않는 바도 아니다. 그러나 이어서 아무런 공표(公表)도 없으므로 감히 천학(淺學)을 불고(不顧)하고 붓을 든 바이다.

3.

철관(鐵關)이 먼저 주의(注意)되는 바는, 그가 중암(中庵)보다 시대적으로 앞섰고, 따라서 그의 화기(畵技)는 일찍이 고려시대 사람에 의하여 전하고 있어, 지금에 있어 일본의 화적(畵跡)을 조선에 남길 수 있었던 최초의 사람으로서 특히 제창(提唱)하고 싶은 까닭이다. 물론 일본의 화적이 조선에 전했다는 사실만이라면 이보다 훨씬 앞서 『고려사(高麗史)』의 문종(文宗) 27년(서기 1073년)조에 왕칙정(王則貞)·송영년(松永年) 등이 화병(畵屛)을 헌(獻)한 사실이 기재되어 있고, 또 철관과 전후하여 우왕(禑王) 2년(서기 1376년)에는 승(僧) 양유(良柔)가 화병을 헌(獻)하였다든가, 고려인 나홍유(羅興儒)의 화상(畵像)은 일본 화인(畵人)의 작(作)이라 한 기사도 보이나, 모두가

화자(畵者)의 이름이며 화적(畵跡)이 전하고 있는 것은 아니다. 그 점에서 저 철관은 아마도 최초의 예를 이루는 것이나 아닐까.

그렇다면 철관의 연대는 여하(如何). 이것은 저 신숙주의 화기(畵記)에 원 인(元人) 등과 나란히 소개되어 있는 점에서도 언뜻 구상(構想) 아니 되는 바 도 아니나, 그러나 이곳에 그의 생대(生代)를 좀 더 명료하게 한정하고, 나아 가 얼마라도 그의 족적(足跡)을 밝힐 수 있는 자료가 있다. 그것은 즉 고려말 에 유명한 이제현(李齊賢)의 『익재집(益齋集)』에 보이는 〈화정우곡제장언보 운산도(和鄭愚谷題張彦輔雲山圖)〉의 한 시(詩)이다.

昔與姑蘇朱德潤	옛날에 소주 출신 주덕윤과 어울려서
每觀屛障燕市東	연경 저자 동편에서 병풍들을 늘 보았지.
鐵關山水有僧氣	철관의 산수도는 스님 기운 남았어도
公儼草花無士風	공엄의 화초도엔 선비 기풍 있지 않네.
月山畵馬不畵骨	월산이 그린 말은 골수까진 못 그린 채
喜作霧鬃黃金瞳	날랜 갈기 누런 눈을 즐겨 그려 놓았구나.
獨愛息齋與松雪	식재와 송설 그림 유독 아껴 하는 것은
丹靑習俗一洗空	그림 습속 한번 씻어 텅 비게 해서이지.
白雲靑山張道士	흰 구름과 푸른 산을 그려낸 장 도사는
晩出便欲誇精工	늦게 나와 정한 솜씨 문득 자랑하려 했고
萬壑千峰在咫尺	만 골짝과 천 봉우리 지척에 있다 해도
難將眼力子細窮	안력 갖고 세밀하게 다 그리기 어려운데
忽驚森羅移我側	놀랍게도 삼라만상 내 곁에다 옮겼으니
安得變化遊其中	어떡하면 변화 얻어 그 가운데 노닐면서
濯足淸溪弄明月	맑은 내에 발을 씻고 달 구경을 할 것이며
振衣絶頂凌蒼穹	절정에서 옷 떨치며 푸른 하늘 내려 볼까?

이 칠언시(七言詩) 중에는 총계 칠인(七人)의 화가명을 들고 있으나, 그 중

주덕윤(朱德潤) · 왕공엄(王公儼) · 임인발〔任仁發, 월산(月山)〕 · 이간〔李衎, 식재(息齋)〕 · 조맹부〔趙孟頫, 송설(松雪)〕 · 장언보(張彦輔)는 노고청장(老古靑壯)의 차(差)는 있다 하더라도, 당대 모두 다 재명(在命)의 사람이며, 또 연경(燕京)에 있어 같이 결교(結交)하고 있던 자일 것이다. 물론 이것은 다소 고증(考證)을 요하는 것이지만, 주덕윤과의 교유는 이미 본시(本詩)에서 보이고, 장언보 또한 많이 경사(京師, 연경)에 있던 자임은 『패문재서화보(佩文齋書畵譜)』에 나오며, 조맹부와의 교섭은 후에서도 설명하는 바와 같이 익재(益齋)의 행장기(行狀記)에도 보이고, 이간은 조맹부와 동기(同期)의 친우의 사이였다고 한다. 다만 임인발 · 왕공엄 등과 이제현(李齊賢)과의 교유 관계의 유무는 불명이지마는, 같은 원인(元人)으로서 본다면 그들이 대체 동시에 생존하고 있던 것은 대략 추찰(推察)된다. 이미 이같이 시(詩)에 보이는 자가 모두 동시인(同時人)이라 한다면, 그간에 개재하는 철관(鐵關)을 연치(年齒)의 노약(老弱)만은 불명이라 하더라도, 또한 당시 생존한 사람으로 보아야 할 것이다. 그리고 철관이 원(元)의 제대가(諸大家)와 병칭(並稱)되어 이제현 · 주덕윤 등의 평즐(評騭)의 조상(俎上)에 오른 바를 본다면, 그의 화사(畵事)가 걸출(傑出)하고 있었던 것도 충분히 추찰(推察)되며, 따라서 그의 본국(本國)에서의 일명(逸名)의 동기는, 혹은 원지(元地)에 그의 족적(足跡)을 유(留)함이 너무도 오랜 까닭이 아닐까. 그것은 차치하고, 저 이제현이 연경에서 그같이 유한(有閑)한 풍류운사(風流韻事)에 한일월(閑日月)을 보낼 수 있었음은, 원(元)의 연우(延祐) 원년(元年) 갑인세(甲寅歲, 서기 1314년)로부터 익년(翌年)까지 이 년간이다. 이제현의 묘지명(墓誌銘)에 이 사정이 전해지고 있다.

(前略) 忠宣王佐仁宗定內難 迎立武宗 故於兩朝 寵遇無對 遂請傳國于忠肅 以太尉留京師(燕京)邸 構萬卷堂 考究以自娛 因曰 京師文學之士 皆天下之選

吾府中未有其人 是吾羞也 (李齊賢) 召至都 實延祐甲寅正月也 姚牧菴 閻子靜
元復初 趙子昻咸遊王門 公(李齊賢)周旋其間 學益進 諸公稱歎不置 (中略) 丙辰
奉使西蜀 所至題詠 膾炙人口 (中略) 己未王降香江南 (中略) 至治壬戌冬 還京
師 未至 忠宣王被讒出西蕃 明年公往謁 謳吟道中 忠憤藹然 (中略) 己卯春二月
忠肅王薨 其秋 政丞曹頔脅百官 屯兵永安宮 宣言逐去君側惡小 而陰爲瀋王地
忠惠王率精騎擊殺之 而其黨之在都者甚衆 以必欲抵王罪 人心疑危 禍且不測
公憤不顧曰 吾知吾君之子而已 從之如京師 代舌以筆 事得辨析 功在一等 既還
羣小益煽 公屛迹不出 著櫟翁稗說

(전략) 충선왕(忠宣王)이 원(元)나라 인종(仁宗)을 도와 내란(內亂)을 평정하고 무종(武
宗)을 맞이하여 세웠으므로 두 조종의 총애와 대우가 상대할 자가 없었다. 왕이 마침내 충
숙왕(忠肅王)에게 나라를 전할 것을 (황제에게) 주청하고, 자신은 태위(太尉)로서 경사(京
師, 燕京)에 머물면서 만권당(萬卷堂)을 짓고 학문을 연구하는 것으로 스스로 즐거움을 삼
았다. 인하여 이르기를, "경사의 문학하는 선비들은 모두 천하에서 선발한 사람들인데,
나의 부중(府中)에는 아직 그런 사람이 없으니, 이는 나의 수치이다" 하고 공(公, 이제현)
을 불러 경사(京師)에 이른 것은 바로 연우(延祐) 갑인년(1314) 정월이었다. 요목암〔요수
(姚燧)〕· 염자정〔염복(閻復)〕· 원복초〔원명선(元明善)〕· 조자앙〔조맹부(趙孟頫)〕 등이 모
두 왕(王)의 문하에 놀았는데, 공(이제현)도 그 사이에서 두루 일에 힘쓰면서 학문이 더욱
진보되었으므로 제공(諸公)이 칭찬과 감탄을 그치지 않았다. (중략) 병진년(1316)에 사명
을 받들고 서촉(西蜀)에 갈 때에 이르는 곳마다 시를 지었는데, 사람들의 입에 회자되었
다. (중략) 기미년(1319)에 왕의 강향사(降香使)로 강남에 가게 되었다. (중략) 지치 임술
년(1322) 겨울 경사에 돌아가게 되었는데, 아직 도착하기 전에 충선왕이 참소를 받아 서
번(西蕃)으로 귀양갔다. 이듬해 공이 충선왕을 배알하러 갔는데, 도중에서 읊은 시는 충
성과 격분으로 가득 차 있었다. (중략) 기묘년(1339) 봄 2월에 충숙왕이 서거하였다. 그 해
가을에 정승 조적(曹頔)이 백관을 위협하여 영안궁에 병사들을 주둔시키고 임금 곁의 나
쁜 소인들을 쫓아낸다고 선언하고 몰래 심왕(瀋王)의 지반을 만들었다. 이 사실을 안 충혜
왕(忠惠王)이 정예 기병을 이끌고 공격하여 죽였다. 그 남은 무리들로 경도(京都)에 있는
자가 매우 많아 왕을 기필코 죄에 얽어 넣으려 저항하니, 인심이 정해지지 않고 위태하여

화를 예측할 수 없었다. 공이 격분하여 몸을 돌보지 않고 말하기를 "나는 우리 임금의 자식만을 알 뿐이다" 하고 뒤따라 경사에 가서 말을 대신하여 글을 올리니 일이 분명하게 밝혀질 수 있어 공이 일등이었다. 이미 돌아와서는 뭇 소인들이 더욱 선동하므로 공은 자취를 감추고 나가지 않은 채 『역옹패설(櫟翁稗說)』을 저술하였다.

즉 연우(延祐) 원년(元年) 전후에서의 충선왕(忠宣王)의 득의(得意)와 삼년 이후의 왕당(王黨)의 불행을 알 만하다. 그리고 익재(益齋)와 주덕윤(朱德潤)의 교유(交遊) 사실은 이때〔지정(至正) 2년 임오(壬午)〕 저술된 『역옹패설(櫟翁稗說)』에도 "姑蘇朱德潤妙於丹靑 謂予言 凡畵松栢 作輪囷 礌砢 則差易 而昻霄聳壑之狀 最爲難工 고소(姑蘇) 주덕윤(朱德潤)은 그림 솜씨가 절묘하였는데, 나에게 말하기를 '무릇 소나무와 잣나무를 그릴 때에는 마디져 꾸불꾸불한 것과 크고 작은 쌓인 바윗돌은 비교적 그리기 쉬우나, 하늘을 향하여 골짝을 솟구치는 모양은 가장 그리기 어렵다'고 하였다" 운운(云云)이라고 보이고 있으므로, 이들을 아울러 생각하여 본다면 주덕윤과의 저 화적품평(畵跡品評) 같은 것도 연우 3년 이후의 불운다망(不運多忙)한 때는 아니고 연우 12년간의 사실로서 해석되어야 할 것이나 아닐까. 따라서 승 철관의 생존연대도 이해를 중심으로 생각되어야 할 것으로 보겠다.

4.

철관(鐵關)의 연대 및 유종(游踪)이 이상과 같다고 한다면, 나아가 원명인(元明人)의 문집(文集)을 찾아서 볼 때 얼마간의 자료를 또한 얻게 되지나 않을까 기대되지 않는 바도 아니다. 그러나 애석하게도 지금 좌우에 그 문헌을 구비하지 못하므로 더욱 상세한 고석(考釋)을 하기 어려우나, 다만 그를 설명하고 남은 하나의 문제는, 이제현(李齊賢)의 문집에 철관의 화적(畵跡)이 기

술되어 있다 하더라도 그것이 어찌하여 조선에 전해져서 신숙주(申叔舟)의 화기(畫記)에 말하는 바와 같이 비해당(匪懈堂) 수장(收藏)에 귀(歸)함에 이르렀는가 하는 점이다. 물론 철관이 연경(燕京)에 가는 도중 조선에 들렀다고도 충분히 생각되는 바이나, 아마도 이미 연경에서 유포(流布)되어 한번 중조인(中朝人)의 선정을 받은 것이 조선에 도래하였다고 보는 편이 한층 자연스러울 것이다.

유래 임진란(壬辰亂) 이전의 조선에는 송원화(宋元畫) 및 송원화라 일컫던 것이 대단히 많이 유포되고 있었던 듯하여서 신숙주의 화기(畫記)가 이미 이 실제의 사정을 보이고 있는데, 또한 후인(後人)에 의해서도 같은 사실이 전해지고 있다. 김안로(金安老)의 『용천담적기(龍泉談寂記)』에 말하기를

高麗忠宣王在燕邸 構萬卷堂 召李齊賢置府中 與元學士 姚燧 閻復 元明善 趙孟頫遊 圖籍之傳 多所闡秘 其後魯國大長公主(恭愍王 妃―筆者)之來 凡什物器用簡册書畫等物 舡載浮海 今時所傳妙繪寶軸 多其時出來云

고려 충선왕(忠宣王)이 연경(燕京)에 머물면서 만권당(萬卷堂)을 짓고 이제현(李齊賢)을 불러 부중(府中)에 두니 원나라의 학사 요수(姚燧)·염복(閻復)·원명선(元明善)·조맹부(趙孟頫) 등과 교유하여 그림과 전적들이 전해져 깊은 뜻이 밝혀진 것이 많았다. 그 뒤에 노국대장공주(魯國大長公主, 공민왕비―필자)가 고려에 올 때에 모든 일상 집기와 책·서화 등 물품을 배에 싣고 바다를 건너왔는데, 지금 전하여 오는 묘한 그림과 보배로운 두루마리〔軸〕는 그때에 나온 것이 많다고 한다.

이라 하였고, 이보다 전에

今之好事者所貯 率多元人之蹟 如郭熙 李伯時 蘇子瞻眞筆 亦多傳焉 其間眞贋模本 混雜莫辨者衆矣 當與具眼者道

지금 그림을 좋아하는 사람들이 간직하고 있는 것은 대개 원(元)나라 사람들의 필적이 많다. 곽희(郭熙)·이백시(李伯時)·소자첨(蘇子瞻) 등의 진필(眞筆) 같은 것도 또한 많이 전해졌다. 그 중에는 진짜와 가짜와 본뜬 모본(模本)이 섞여서 분별되지 못하는 것이 많으니, 마땅히 안목(眼目)을 갖춘 사람과 더불어 말해야 할 것이다.

라 한 일구(一句)가 있다. 김안로는 중종조(中宗朝)의 정유사화(丁酉士禍, 서기 1537년)에 희생된 사람이며, 기(記)는 중종 20년까지의 작(作)이므로, 여기에 기술되어 있는 것은 그 이전의 사실이 되지 않으면 아니 된다. 이나바 이와기치 박사가 「신숙주의 화기에 대하여」를 소개함에 있어 그 서언(序言) 일절(一節)에 고(故) 나카가와 다다요리(中川忠順) 씨가 "일본 구래(舊來)의 송원화(宋元畵)란 것에는 조선 전래(傳來)가 있다. 더욱이 그 중에는 조선인의 손으로 된 것도 혼재하고 있는 듯하다"라는 의견을 갖고 있었다는 것을 말하고 있는데, 그와 같은 추정이 이루어지는 인유(因由)가 이미 고문헌(古文獻)에 보이고 있다.

하여간 조선에서의 송원화의 전래가 많이 여조(麗朝)의 소전(所傳)이라 한 이 설(說)에는 자연히 승 철관의 화적(畵跡)의 전래 인유(因由)도 포함되어 있다고 하여야 될 것이다. 이미 신숙주의 화기(畵記)에 있는 승 철관에 관한 품평의 일구(一句) "故時人誚云有僧氣 그러므로 당시 사람들이 책망하기를 중의 분위기가 있다고 하였다"가 고인(古人, 이제현)의 어구를 습용(襲用)하고 있음에 있어서랴.

5.

승 철관의 화적(畵跡)은 이후 중종조(中宗朝)까지도 전해진 듯하다. 상기(上記)한 김안로의 기(記) 중에

倭僧鐵關 善山水古木 務逼形似 而少豪逸 未免有蔬筍氣

왜승(倭僧) 철관은 산수와 고목을 잘 그려 실물과 아주 흡사하도록 힘썼으나, 호방하고 빼어난 점이 적어 나물 먹는 스님의 분위기를 면치 못하였다.

라 하였다. 이 기(記)는 전혀 신숙주를 조술(祖述)한 것이고, 또한 그 전후를 이루는 화기(畵記)는 거의 신숙주 화기의 순서와 흡사하고 있음으로써, 일견(一見) 혹은 신숙주 화기의 환골탈태(換骨奪胎)가 아닐까 하는 의문을 일으키지 않는 바도 아니나, 그러나 자세히 이를 읽으면 신숙주의 화기와 출입(出入)이 있어 반드시 동일하지 않으며, 더욱이 어느 화품(畵品)에 대하여는 매우 비판적 태도로 나와 있어 단순한 차용이 아님을 알겠다. 이 기(記)는 신숙주 화기와 더불어 조선에 전래된 송원화(宋元畵)의 성질을 밝히는 자료로서 주의할 만한 것으로 생각되며, 또 비해당화기(匪懈堂畵記)에 실려져 있지 않는 조선화에 대해서도 기술되어 있으나, 문제 외이므로 지금은 생략하기로 한다.

여하간 철관은 그 화적(畵跡)이 조선에 전래되었으되 아직 그 족적(足跡)을 조선에 유(留)하였다고는 단(斷)을 내릴 수 없으나, 이곳에 슈분(周文)의 도선(渡鮮) 사실에 앞서기 약 일 세기, 혹은 차종(此種) 사실의 시초(始初)를 이루는 것이나 아닐까 생각되는 것으로서 앞에서 든 석 중암이 있다.

6.

석(釋) 중암(中庵). 명(名)은 수윤(守允), 호(號)는 식목수(息牧叟)라 하고 또는 설매헌(雪梅軒)이라 한다. 공민왕(恭愍王) 8년 기해세(己亥歲)에 서중원(西中原)에 유학하려다가 풍파를 만나, 고려의 왕경(王京)에 와서 정당염밀직〔政堂廉密直, 그 이름 불명(不明)이나 혹은 여말(麗末)의 권문(權門) 염제

신(廉悌臣)의 일족(一族) 중이라 생각된다. 그 아들 정수(廷秀)인지도 모른다]의 지우(知遇)를 얻어 산사(山寺)에 우거(寓居)하고 그간『황벽록(黃檗錄)』을 수각간포(手刻刊布)하고 있다. 그 묵헌(墨獻)에는 소산(蕭散)하여 기취(奇趣)가 있고, 가장 즐겨 백의선〔白衣仙, 백의관음(白衣觀音)일까〕을 그리고, 전신(傳神)을 득의(得意)로 하였다. 이 사실은 이색(李穡)의『목은집(牧隱集)』에 실린 바「발황벽어록(跋黃檗語錄)」에 보인다.

黃檗傳心要訣宛陵錄 共三十又八紙 唐裴休譔 日本釋允中菴思欲廣布
手刻之 既徵予言爲跋 予於是學 盖不暇 不敢措辭 獨書知允者云 允年二十五
以歲己亥 携是錄航海 西學中原 爲風所搖 遂來王京 道梗志不果 中遭兵厄 失其
所携本 今所刻者 報法齊禪師之舊藏也 禪話如麻斤屎墌 電擊霆擊 令人愕眙 惟
是錄明白易曉 觀允所好如是 其心可知也 其師見龍山 與道長老同師中峰有得
住持江南兜率寺 既而歸國 道留燕京 諸山尊敬之 皆自以爲不及 予在燕時 熟聞
之 故知龍山亦非庸衆人 允之淵源 又可見已 觀遠臣以其所主 允之館於人 元政
堂廉密直也 山則必於人跡所罕至 其於墨戲也 蕭散有奇趣 尤喜爲白衣仙
傳神最 其爲人無可議者 予故樂爲之書

황벽(黃檗)의『전심요결(傳心要訣)』과『완릉록(宛陵錄)』은 모두 삼십팔 장의 종이로 되어 있는데, 당나라 배휴(裴休)가 편찬한 것이다. 일본의 승려 윤중암(允中菴)이 이 책을 널리 유포시킬 생각으로 직접 목판에 새기고는 나의 글로 발문을 삼겠다고 요청하였다. 나는 불교의 학문에 대해서는 연구할 겨를이 없었으니 감히 말을 엮지 못하겠고, 다만 내가 윤중암에 대하여 알고 있는 것만을 적는다. 윤중암은 이십오 세의 나이로 기해년에 이 책을 몸에 지니고 바다를 건너 서쪽으로 중원(中原)에서 배워 보려고 하였지만 바람이 일어 요동치게 되어 마침내 왕경으로 오게 되었다. 육지로는 길이 막혀서 뜻을 이루지 못하다가 중도에 큰 전쟁을 만나 지니고 있던 책마저 잃어버리고 말았다. 지금 그가 판각한 것은 보법제선사(報法齊禪師)가 예전에 소장했던 책이다. 선가의 화두 중에 가령 '삼 서근〔麻三斤〕'이나 '마른 똥 막대기〔乾屎墌〕' 같은 것은 번갯불이 번쩍이고 벼락이 치는 듯

하여 사람으로 하여금 깜짝 놀라 눈이 휘둥그레지게 한다. 오직 이 어록은 명백해서 이해하기가 쉬우니 윤중암이 좋아하는 바가 이와 같음을 보면 그의 마음을 알 수 있겠다. 그의 스승 현룡산(見龍山)은 도장로(道長老)와 함께 중봉(中峰)을 스승으로 모시고 깨달음을 얻어 강남의 도솔사(兜率寺)에 주지로 있었다. 이윽고 귀국하는 도중에 연경에 머물렀다. 여러 산문에서 모두 그를 존경하여 모두 스스로 그의 경지에 미칠 수 없다고 여겼다. 내가 연경에 있을 때에 익히 들었으므로 현룡산도 역시 범용한 중인이 아님을 알았으니 윤중암의 연원을 볼 수 있을 따름이다. 그리고 먼 나라 신하의 인물 됨됨이는 주인 삼는 곳으로 관찰할 수 있으니, 윤중암이 숙소를 정한 사람은 원정당(元政堂)과 염밀직(廉密直)이요, 산에 머물 때에는 반드시 인적이 드문 곳을 찾았다. 그가 먹으로 그린 그림의 운치가 한가하고 자유로워 기묘한 정취가 있고, 더욱 백의관음을 그리기를 좋아하여 정신을 가장 잘 나타냈으니 그 사람됨은 더 따질 것이 없다. 내가 그러므로 즐겁게 그를 위해 쓰노라.

상문(上文) 중 "己亥歲 年二十五"라 있어 어느 기해(己亥)인지 명시하고 있지 않으나 고려 최후의 기해(己亥)는 공민왕 8년에 해당하며, 그보다 일주갑(一周甲) 전의 기해는 너무나 오래고, 후의 기해는 목은(牧隱) 몰후년(歿後年)에 해당함으로써 공민왕 8년 기해(서기 1359년)가 가장 적당하다. 즉 그의 생년(生年)은 이보다 역산(逆算) 이십오 년의 서기 1355년〔일본 고다이고천황(後醍醐天皇) 건무(建武) 2년〕일 것이다. 그리고 그의 내도경(來到頃)의 고려는 조선의 휘종(徽宗)이라 일컫던 공민왕의 치세(治世)이다. 그의 예재(藝才)가 스스로 시운(時運)에 제회(際會)한 것이라 할 것이다.

그는 "山則必於人跡所罕至 산에 머물 때에는 반드시 인적이 드문 곳을 찾았다"라고 있지만, 여말의 두세 사람에 의하여 전하고 있는 그의 주찰(住刹)은 반드시 그렇지는 않았던 듯하다. 먼저 이색『목은집』에는 그가 영은사(靈隱寺)에 유석(留錫)하고 있던 것이 기술되어 있다.

中庵允上人見過　　　중암 윤 상인이 내 집에 들렀기에

靈隱烟霞鎖一區　　　영은사의 안개 놀은 한 구역을 덮고 있고
天磨岩壑接扶蘇　　　천마산의 바위 골짝 부소산에 닿아 있어
半輪明月千峰頂　　　일천 봉의 꼭대기에 반 바퀴 달 밝을 때면
肯向紅塵憶老夫　　　무엇하러 속세 향해 이 늙은이 생각할까?

遁村來過云 將與陶隱守歲靈隱寺 中庵所居也

둔촌이 나를 찾아와서 말하길, 장차 도은과 함께 영은사에서 세밑을 보내려 한다는데, 중암이 머물고 있는 곳이다.

中庵出日本　　　중암은 일본에서 온 스님으로
道氣絶纖塵　　　도의 기운 속세 먼지 조금도 없네.
二李慰獨夜　　　두 이 씨[1]가 외로운 밤 위로한다니
三韓知幾春　　　삼한에서 몇 봄을 기억하려나?
氷崖紆犖确　　　얼음 절벽 울퉁불퉁 돌길 둘리고
雲嶺聳嶙峋　　　구름 긴 봉 우뚝우뚝 솟구쳐 있어
偃臥想高會　　　누운 채로 고상한 모임 상상해 보니
如聞佳句新　　　새로 지은 멋진 시구 들릴 듯하네.

이 영은사란 또 이름을 견불사(見佛寺)라고 하며 지금은 강서사(江西寺)라고 부르는데, 황해도(黃海道) 연백군(延白郡) 백마산(白馬山) 남봉(南峰) 예성강(禮成江) 연안(沿岸)에 있는 일소찰(一小刹)이다. 고려조에는 저 대각국사(大覺國師)의 영통사비음(靈通寺碑陰)을 서(書)한 시승(詩僧) 혜소(惠素)의 주찰(住刹)로서 유명하며『삼국사기(三國史記)』의 저자 김부식(金富軾)을 비롯하여 많은 고려 사인(士人)의 소요지(逍遙地)로서 일찍부터 이름이 높던

절이다. 조선조에 들어서도 저 폐불(廢佛)의 액(厄)을 면하여 광묘(光廟)의
영정(影幀)을 봉(奉)하였으며, 혜정옹주(惠靜翁主), 부원군(府院君) 한명회
(韓明澮, 세조조 공신) 등의 원당(願堂)이 있어 명찰(名刹)로서 알려졌다. 지
금은 최이(最爾)한 일소암(一小菴)으로 화(化)하여 석일(昔日)의 모습은 볼
수도 없으나 다소의 풍광을 갖고 있는 절이다.

그는 후에 갱전(更轉)하여 개성부(開城府) 내의 안화사(安和寺)에 주(住)하
였다. 이것은 이집(李集)의 『둔촌잡영(遁村雜詠)』에 보인다.

元日 敍懷呈安和中庵上人 兼簡佳老
새해 첫날 회포를 적어 안화사의 중암 상인에게 올리고 겸하여 가노에게 편지 삼아 보
낸다.

遁老感懷非昨日	둔촌 노인 감회가 어제 같지 않지만은
中庵無病似當時	중암 스님 병 없음이 당시와 같은지라
應知不作家山夢	응당 알리, 고향산의 꿈을 꾸지 못한 채로
今伴鄕音有灸師	오늘 고향 소식 짝해 병 고치는 스님 있음을.
牢落幽居孰與娛	쓸쓸한 외딴 거처 뉘와 함께 즐길 건가?
時時相訪老浮屠	때때로 방문하는 늙은 스님 계시구나.
龍眠畵筆年來妙	용면의 그림 붓은 근년 이래 묘하다니
畵我尋僧踏雪圖	내가 스님 찾아서 눈길 밟는 그림 그려 주시오.

用安和寺壁上鄭壯元韻題中菴
안화사 벽 위에 적힌 정장원의 운을 사용하여 중암에게 지어 주다.

首藤航一葦	수등이 한 갈대 같은 조그만 배로
桑海遠浮空	부상 바다 허공 지나 멀리서 왔네.
畵絶蘭窓雨	난초 창가 비 내리는 그림 뛰어나고

心傳栢樹風	측백나무 선풍(禪風)²으로 마음 전하네
種花依砌下	심어 논 꽃 섬돌 아래 의지해 피고
買竹養盆中	사 온 대는 동이 안에 키워지는데
自愧汚淸淨	청정을 더럽힘이 제낭 부끄럽고
題詩面發紅	시 짓자니 얼굴이 붉어지구나.

又 또,

再過安和寺	안화사를 다시금 방문하고서
閑徵往事空	부질없는 지난 일들 조용히 찾네.
仙郎非俗類	선랑은 속세의 무리 아니고
長老有禪風	장로는 선의 기풍 지니고 있네.
花木淸明後	꽃나무는 청명 뒤에 피어나는데
樓臺縹緲中	다락은 아스라한 속에 서 있어
高吟子眞句	정자진의 시구를 높이 읊으니
躑躅滿山紅	철쭉꽃은 산 가득 붉게 피었네.

그를 읊은 이집은 처음 이름은 원령(元齡)이라 칭하였으나 공민왕 17년 무신(戊申, 서기 1368년) 요승(妖僧) 신돈(辛旽)의 난을 피하여 지금의 경상북도 영천(永川)에 찬복(竄伏)하고 후 공민왕 20년 돈(旽)이 피주(被誅)함에 이르러 다시 출사(出仕), 개명(改名)하여 집(集)이라 하고, 자(字)를 호연(浩然), 호(號)를 둔촌(遁村)이라 하였으며, 우왕(禑王) 13년 정묘(丁卯, 서기 1387년) 수(壽) 육십일로서 졸(卒)하였다 한다. 이는 즉 석 중암이 영은사(靈隱寺) 및 안화사(安和寺)에 주(住)하고 있던 연대를 상정케 하는 하나의 자료이며, 목은이 중암의 영은사에 거(居)하던 사실을 읊은 저 일시(一詩)의 제목에 둔촌의 호로써 한 것은 그것이 곧 공민왕 20년 이후의 사실을 보이는 것이라 하겠

다. 그는 공민왕 8년 내조(來朝)하였다고 한다. 더욱이 그의 주석지(駐錫地)를 밝힐 수 있는 연대는 공민왕 20년 이후이다. 그간 그가 어디 유석(留錫)하고 있었는지는 불명하다.

그가 후에 주석하고 있던 안화사는 지금 개성부 내에서 북으로 바라보이는 송악(松岳) 중복(中腹)에 지호(指呼)할 수 있는 근거리에 자리잡고 있는 일소암(一小庵)이다. 절은 고려 태조 13년(서기 930년) 종실(宗室) 왕신(王信)을 위하여 건립된 일원당(一願堂)에 불과하였던 것을 십육대 예종조(睿宗朝)에 이르러 국가적 대찰(大刹)로 개용(改容)하였고, 사중(寺中)에 송(宋) 휘종(徽宗)의 신한(宸翰), 태사(太師) 채경(蔡京)의 서액(書額), 송제(宋帝) 하사(下賜)의 많은 화소(畫塑) 등을 장치(藏置)한 가람으로서, 또 윤환(輪奐)의 미, 풍광(風光)의 미에서 비류(比類) 없던 사원으로서 송사(宋使) 서긍(徐兢)의 『고려도경(高麗圖經)』에 구가(謳歌)되어 있는 곳이다. 뿐만 아니라, 부중(府中)의 명승지로서 고려조 역대의 제왕은 문신을 이끌고 행음유행(行吟遊幸)함이 잦았고, 이름은 불찰(佛刹)이라 하여도 고려 일대의 예문(藝文)의 연총(淵叢)으로서 이름 높던 곳이었다. 중암은 실로 이와 같은 명찰(名刹)에 유석하였고, 많은 고려 인사(人士)와 교류를 돈독히 하고 있었다. 고려 일대의 예학(藝學) 목은과의 교수(交酬) 또한 어찌 우연하다 하랴. 설매헌(雪梅軒)의 부(賦)는 그를 위하여 목은에 의하여 만들어진 것이다.

雪梅軒小賦 爲日本釋允中菴作 號息牧叟

扶桑翁 發深省 道根固 心灰冷 瀟灑出塵之標 幽閑絶俗之境 烱玉壺之氷出 森瑤臺之月暎 爾乃謝語奪胎 宋句換骨 二賦流傳 千載超忽 風人嚏以不譁 騷客寂而彌鬱 韓山子霜鬢蕭蕭 麻衣飄飄 思偶然之談笑 嫌丁寧之喚招 叩剡溪之蘭漿 馳庾嶺之星軺 忽中道而坎止 乃息牧之相邀 開竹房 俯風欞 展蒲團而加趺 烹露

芽而解醒 吟載塗於周雅 想調羹於殷室 是惟無用之用 盖有則於有物 予於是知
西域之有敎 或於斯而甲乙 雨露均是澤也 農桑焉重 桃李均是花也 富貴焉宜 夫
孰知雪也梅也吾師也 情境交徹 針芥相隨 罔或須臾之離也耶 若夫一枝璨璨 千
山皚皚 飛鳥自絶 游蜂不偕 消塵滓於氣化 浩大極於心齊 實有助於所學 宜其扁
於高齋 今歲月之幾何 阻情境之俱佳 異日沉痾去 蹇步平 鳴藍輿於石徑 當一賞
以忘情

설매헌소부(雪梅軒小賦). 일본(日本)의 중 윤중암(允中菴)을 위하여 짓다. 호는 식목수
(息牧叟)이다.

부상의 늙은이가 깊은 성찰 일으키니, 도의 뿌리 견고하고 마음은 재같이 식어 있구나.
소탈하게 속세 떠난 풍모에다가, 그윽하게 속세 끊은 경지 들었네. 옥호(玉壺)에서 얼음
이 나온 듯 맑고, 요대(瑤臺)의 달빛인 듯 휘영청해라. 그대는 사혜련(謝惠連) 시 탈태하
였고, 송경(宋璟)의 시구를 환골시켜서, 두 부(賦)가 유전되어 천 년 뒤에 특출해라. 시인
들은 입 다물고 못 떠들었고, 소객(騷客)들은 고요한 채 답답해할 뿐. 한산자(韓山子)는
흰 머리털 흩날리고 삼베옷을 나부끼면서 우연히 만나 담소할 걸 생각했지만 간곡한 부
름일랑 꺼려하였네. 섬계(剡溪)의 목란 삿대 끌어당기고, 대유령(大庾嶺)의 사신 수레 내
달리면서, 문득 도중 험한 곳에 멈추어 서니, 이에 식목수의 영접 받았네. 대 방[竹房] 열
고 바람 난간 굽어보면서, 포단(蒲團)을 깔아 놓고 가부좌한 채, 노아(露芽) 차를 끓여서
숙취 풀었네. 주나라의 재도(載塗) 시를 읊조려 보고, 은나라의 조갱(調羹)을 생각하지만,
이는 오직 쓸모없음이 쓰임이 되며, 대개 물건 있으면 법칙이 있네. 나는 이에 알았다네,
서역 가르침 간혹 이것과 비슷한 것을. 비와 이슬 똑같은 은택이나 농사와 양잠에 소중하
고, 복사꽃 오얏꽃은 똑같이 꽃이지만, 부자와 귀인에게 어울리도다. 누가 알리, 눈과 매
화 우리 스님이 정과 경이 서로 통하고, 바늘과 개자가 서로 따르듯 성정이 잠시도 떨어
지지 않음을. 마치 저 매화 한 가지가 찬란히 피고, 천산(千山)에 눈이 하얗게 덮이니, 날
던 새도 절로 끊기어, 놀던 벌도 찾지 못하여, 기운 조화 속에 속세 먼지 녹여 버리고, 마
음 비워 태극을 넓힌다면은, 진실로 배운 바에 도움이 있어, 높은 서재 그 편액이 마땅하
리라. 지금 세월 그 얼마나 흘러갔는가? 정경 갖춘 아름다움 못 만났으니, 뒷날에 묵은 병

이 물러갈 게고, 절던 걸음 편안해지면, 남여(藍輿) 타고 돌길을 울리며 와서, 한번 구경에 마땅히 세정(世情) 잊으리.

7.

이런 경우에 있었던 석 중암은 과연 언제 귀동(歸東)하였을 것인가. 혹은 청구(青丘)에 그 노골(老骨)을 매몰해 버렸던가. 그를 알 바 없으나, 다만 그가 선초(鮮初)까지도 아직 조선에 머물러 있었던 증거로서 다음의 두 구(句)가 있다.

中庵所畵李周道騎牛圖　중암이 그린 이주도의 기우도

自註中庵日本釋守允(權近『陽村集』所收)
자주(自註)에 "중암은 일본 승려 수윤이다"라고 하였다.(권근의 『양촌집』에 수록됨)

周道心無累	주도는 마음이 얽매임 없고
中庵畵入神	중암은 그림이 신의 경지에 들었네
兎毫生意匠	토끼털 붓 솜씨에 생기를 불어
牛背載詩人	소 등에 시인을 실어 놓았네.

村僻山千疊	천첩 산에 둘려 있어 마을 외지고
波明月一輪	한 바퀴 달이 떠서 물결 환한 채
白鷗相與狎	흰 갈매기 더불어 마냥 친하니
浩蕩有誰馴	창파에 뉘 있어 길들였느냐

成石珚題騎牛子月下圖(李行『騎牛子集』所收)
越松亭畔 海月初窺 彼其幅巾壺酒叩角而逍遙者 是老子耶凝之耶 中庵只得

畫外面 先生心事有誰知

성석인이 〈기우자월하도〉를 주제로 짓다.(이행의 『기우자집』에 수록)

월송정 가에 바다 달이 막 엿보이는데 저 복건 쓰고 술병 들고 소뿔 두드리며 소요하는 사람은 노자(老子)인가, 유응지(劉凝之)인가? 중암은 다만 그림의 외면만을 얻었을 뿐이니 선생³의 심사를 누가 알아주리오?

이곳에 중암이 그렸다는 〈기우자도(騎牛子圖)〉란 고려 말의 사람 이행(李行)을 그린 것으로, 이행의 자(字)는 주도(周道), 자호(自號)하여 기우자(騎牛子)라 하고, 또 일가도인(一可道人)이라고도 칭하였었다. 공민왕 원년에 생(生)하고, 관(官) 대제학(大提學)에 이르러 문(文)으로써 일세(一世)를 떨치던 자인데, 후에 조선조에 의하여 고려 국운(國運)이 혁신됨에 이르러서는 그 녹(祿) 먹음을 기(忌)하고 청우(靑牛)에 기(騎)하여 예천동(禮泉洞)에 돌아갔으나, 조영규(趙英珪) 등의 일파, 전원(前怨)을 품고 평해(平海)에 유찬(流竄)시켜 이곳에서 후반을 보냈다고 한다. 향수(享壽) 여든하나. 시중(詩中)에 보이는 월송정(越松亭)은 평해의 월송정인데, 평해는 지금의 강원도 울진군(蔚珍郡) 내에 있다 한다.⁴ 중암이 이행의 기우(騎牛)를 그렸다 한다면 그는 당연히 선초(鮮初)까지 잔류하고 있던 것으로 해석하지 않으면 아니 된다. 즉 그의 조선에 유석(留錫)함이 실로 전후 삼십유여(三十有餘) 년의 장연월(長年月)에 걸쳤으며, 선초까지에는 나이 예순을 산(算)하였다. 그가 노령이었기, 혹은 고산(故山)을 사모(思慕)하여 선탑(禪榻)을 불거(拂去)하였음인가. 혹은 노각(老脚)을 한(恨)하여 마침내 이향(異鄕)의 흙으로 화하였을까. 때는 여말선초의 국운 변혁기이었으므로 그와 같은 '절학무위(絶學無爲)의 일한도인(一閑道人)'의 귀추를 최후까지 유기(留記)함에 이르지 못하였던 듯하여 저간(這間)의 사정을 밝힐 수 없음은 유한(遺恨)스럽기 짝이 없다.

〔추기(追記)〕차고(此稿)를 끝맺은 후 십수 일을 지나 우연히도 1925년〔다이쇼(大正) 14년〕1월호의 잡지 『조선(朝鮮)』에서 학구어부〔學鷗漁夫, 마쓰다 고(松田甲) 씨〕가 「기우자와 식목수(騎牛子と息牧叟)」란 일문(一文)을 갖고 석 중암을 이미 소개한 것을 보게 되었다. 선학(先學)에 의하여 이미 이같은 호자료(好資料)가 발표되어 있는 것을 알지 못하고 있었음은 전혀 필자의 과문천학(寡聞淺學)한 탓으로서 불감한안(不堪汗顔)이나, 다만 어부(漁夫)가 기술한 것은 『기우자집(騎牛子集)』에 의하여 석 중암이 〈기우자도〉를 그렸고, 양촌(陽村) 권근(權近), 상곡(桑谷) 성석인(成石珚) 등에 의하여 그의 그림이 영가(詠歌)되고, 목은(牧隱) 이색(李穡)에 의하여 「식목수찬(息牧叟讚)」이 만들어진 사실이 알려진 것을 기술함에 불과하고, 중암에 대한 생대(生代)도 행적도 별로 명확히는 되어 있지 않은 듯하다. 중암에 대하여서는 "중암이 당시 무엇 때문에 조선에 와 있었던가는 아직 이를 알 수 있는 자료에 접하지 못하여 유감이지만, 고려의 공민왕 시대부터 조선조의 세종 시대경까지는 일본의 승려로서 도래한 자는 다수이다. 그 목적은 불교수행(佛敎修行)하는 자, 대장경(大藏經)의 양여(讓與)를 청하는 자, 또는 소위 왜구(倭寇)에 관한 교섭에 당한 자 등도 있었다. 중암도 역시 이들의 용무를 띠었던 자로 믿을 수 있다"고 했으며, 이어서 다른 두셋의 일본승에 관한 기사가 있고, 그 끝에 "기우자 이행을 위하여 일본승 중암이 기우도(騎牛圖)를 그렸고, 그 중암의 호가 식목수였고, 목우(牧牛)의 의(意)를 설하여 자기의 도찬(圖讚)을 당시의 석유(碩儒) 이색에 구하였고, 또 그 이색이 목은이라 호(號)하고 있던 것 등은 실로 더욱 더욱 기(奇)하다"고 한 의미가 기술되어 있을 뿐이며, 그의 일문(一文)은 오히려 이 중암의 이름을 처음으로 찾아낸 『기우자집』의 이행에 대해 보다 많은 해설이 되어 있다. 그러므로 필자가 쓴 내용 구설(構說)과는 중복하는 바가 거의 적으며, 따라서 필자의 일문(一文)도 그다지 도로(徒勞)에 그치는 것은 아니다. 다만 중암의 말대(末代)를 혹은 선초(鮮初)까

지도 조선에 유(留)한 것이나 아닐까 하였지만, 이는 어부(漁夫)의 일문(一文)에 의하여 정정되지 않으면 안 될 것으로 생각하게 된다.

필자가 그를 그같이 추정함은 소위 이행의 〈기우도(騎牛圖)〉란 것이 저 이행이 조선조에 들어와 둔세(遁世)의 뜻을 둔 후부터의 경우를 그린 것이라고 생각하였던 때문이었으나, 지금 어부의 고증(考證)에 의하면 "그는 왕도(王都) 개성(開城)에 가까운 흥국리(興國里)에 살고 있었으나 그 나이 겨우 서른을 넘었을 때에 시운(時運)을 개탄하여 평해(平海, 강원도)에 물러가 그 비양곡(飛良谷)에 거(居)를 잡고 암담한 풍진(風塵)을 피함에 이르렀다"고 하며, 또 "그는 세간(世間)을 떠나 그같은 승지(勝地)에 살면서 마음을 풍월에 부치었다. 또 그가 밖에 나가면 반드시 기우(騎牛)하고, 술과 붓을 지니고 일작일음(一酌一吟) 마음 가는 대로 소요(逍遙)하였다. 이는 그가 스스로 기우자(騎牛子)라 호(號)한 소이(所以)이다"라고 말하며, 다시 "그는 몽매(夢寐)에도 국가를 잊지 않았고, 왕정(王廷)에 있어서도 그를 차마 버리지 못하였다. 그러므로 그는 자주 조정에 불리었다가는 다시 하야(下野)하는 경우를 반복하고, 그간 몇 번이나 국정에 관한 상소를 하였다", "그는 이와 같이 하여 강개리(慷慨裡)에 고려시대를 보낸 것이었으나, 마침내 조선조의 천하로 되자 태조 성계(成桂)는 그가 전조(前朝)의 대제학(大提學)이었던 까닭으로 불러서 건국의 선지문(宣旨文)을 초(草)하는 일을 명(命)하였다. 그러나 그는 병이라 칭(稱)하고 이를 사절하였을 뿐만 아니라 은근히 이군(二君)에 섬김을 바라지 않는 의사까지 보이었으므로, 즉시 죄를 얻어 평해에 찬(竄)되고 백암산하(白岩山下)에 칩거하며 그 호를 백암(白岩)으로 고치었다"고 하였다. 필자가 참고한 『기우자집』〔경성대학장(京城大學藏) 규장각본(奎章閣本)〕에서는 여사(如斯)한 상문(詳文)을 읽을 수 없었는데, 혹은 필자의 독락(讀落)한 것이었는지도 모르겠고, 또는 어부(漁夫)가 읽은 『기우자집』은 별개의 것인지〔어부는 이 구(句)의 끝에 「철감록(掇感錄)」에 의한 것임을 특히 부기(附

記)하고 있다], 지금 참조하려 하여도 좌우에 없음이 유감이다. 하여간 필자가 이행의 기우자의 자칭 연대를 명료하게 할 수 없었음은 사실이므로, 지금 어부의 말과 같이 그 이행이 나이 서른으로서 기우자라 자호(自號)하고 강호(江湖)에 소요한 것이었다면, 기우(騎牛)의 도(圖)는 반드시 조선조가 되어서의 것이 아니고 우왕(禑王) 7, 8년 이후 이미 그릴 수 있었던 것이 된다. 이것이 도리어 사실과 같이 생각되므로, 그 중암의 유선(留鮮)의 사실은 고려 말로서 혹은 결말을 지을 수 있을 것이라 생각된다. 여말선초 사이의 분란(紛亂)에 혹은 귀동(歸東)하였는지도 알 수 없으나, 어쨌든 이 사이의 사정을 밝힐 수 있는 자료가 없음은 이미 본문에서도 말한 바이다.

또한 이능화(李能和) 저 『조선불교통사(朝鮮佛敎通史)』에 인용된 『태고화상집(太古和尙集)』의 일절(一節)에는 중암의 수윤(守允)을 수윤(壽允)으로 만들었고, 또 다음과 같은 일구(一句)가 있다.

日本允禪人 以其號求頌 余時年七十六(辛禑王 二年也)
目暗 放筆久矣 其請勤勤 强下老筆云 千重碧山裏 萬丈蒼崖邊 廻溪流泉細鳴咽 深林雜樹空芋緜 中有小庵若無有 朝晡但見祝君烟 花落花開鳥不到 白雲時復訪門前 誰識主人日用事 長年不夢塵間緣 寂滅境中伴寂滅 綠蘿松上淸風月

일본 윤 선인은 그 호로써 송(頌)을 요청하였는데 내가 그때 나이 칠십육이었다.(신우왕 2년)

목암이 붓을 놓은 지 오래되었는데, 그 청이 간절하였으므로 억지로 늙은이의 붓으로 적는다.

천 겹으로 둘러싸인 푸른 산속에,
만장이나 솟아 있는 하얀 벼랑가,
시내 돌아 샘물 흘러 가늘게 소리 내고,
깊은 숲속 나무 섞여 허공에 뻗어 있어,

그 속에 작은 암자 없는 듯이 자리하여,

아침저녁 뵈는 것은 군왕 축수 연기일 뿐,

꽃이 지고 꽃이 펴도 새조차 오지 않고,

흰 구름만 때로 다시 문 앞을 찾아오네.

누가 알랴, 주인이 생활하는 일들을,

장년에도 속세 인연 꿈도 꾸지 않은 채로,

적적한 지경 안에 적멸만을 짝하는데,

푸른 여라 얽힌 솔 위 청풍 불고 명월 뜨네.

　태고(太古) 보우(普愚)는 나옹(懶翁) 혜근(彗勤)과 더불어 여말의 이대종사(二大宗師)라 하여 국사위(國師位)에 있던 명장(名匠)이다. 중암이 태고에 그 호송(號頌)을 구한 것이 우왕(禑王) 2년(1376년)이었다 하면, 저 목은 이색의 「식목수찬」도 거의 이것과 서로 전후하는 것이나 아닐까. 부(附)하여 참고에 비(備)한다.

고개지(顧愷之)

1.

"안석(安石)¹이 나지 아니하였던들 창생(蒼生)을 어이하였을까" 하는 후인(後人)의 칭송을 한 몸에 받던 동진(東晋)의 명상(名相) 사안(謝安)도 선화(善畵)의 한 사람으로 예림(藝林)에서 일컬었는데, 그로 하여금 "경(卿)의 그림은 생인이래(生人以來) 있어 본 적이 없도다" 하는 절찬(絶讚)을 바치게 하고, 제인(齊人) 사혁(謝赫)이 『고화품록(古畵品錄)』중에서 제삼품(第三品) 요담도(姚曇度) 하(下) 모혜원(毛惠遠) 상(上)에 고개지(顧愷之)를 정위(定位)하고서 "격체(格體)가 정미(精微)하고 필(筆)이 망령(忘靈)되이 써지지 아니하였으나 다만 필적(筆跡)이 뜻을 따르지 못하니 성과기실(聲過其實)이라" 하였음에 대해 당인(唐人) 이사진(李嗣眞)으로 하여금 "고생(顧生)의 천재는 걸출독립(傑出獨立)하여 비우(比偶)될 자가 없으니 사혁의 평이 심히 부당하다. 고생의 재사(才思)는 조화(造化)에 곁들여 묘체(妙諦)를 신회(神會)로써 얻으니 사씨(謝氏)가 제일품(第一品)에 두는 송인(宋人) 육탐미(陸探微)로 하여금 실보(失步)케 할 것이요, 진인(晉人) 순욱(荀勗)으로 하여금 절도(絶倒)케 할 것이어늘 고생의 재류(才流)를 어찌 품휘(品彙)로써 밝혀 볼 것이냐. 하품(下品)에 배열시킨다는 것은 실로 미안(未安)된 일이니, 고(顧)·육(陸) 양인(兩人)을 다 같이 상품(上品)에 올릴 것이라" 하게 하고, 진인(陳人) 요최(姚最)

로 하여금 "고공(顧公)의 미는 왕책(往策)에 독천(獨擅)되니 순욱(荀勖)·위협(衛協)·조불흥(曹不興)·장승요(張僧繇) 등은 그에 비하면 일월(日月)을 등지고 신명(神明)만 겨우 얻은 것과 같이 멸연(蔑然)될 것이라, 그가 사씨(謝氏)로부터 인정되지 못한 것은 마치 화씨벽(和氏璧)이 여왕(厲王)·무왕(武王)에게 인정되지 못하고 절창(絶唱)이 곡고(曲高)함으로써 화자(和者)를 얻지 못함과 같은 것이니, 고공과는 더불어 가히 항례(抗禮)할 사람이 없을 것이다. 사씨의 성과기실(聲過其實)이란 평은 쓸데없는 걱정이었다"하게 하고, 당인(唐人) 장회관(張懷瓘)으로 하여금 "고공(顧公)은 운사(運思)가 정미(精微)하여 금령(襟靈)을 측량키 어렵다. 적(迹)을 한묵(翰墨)에 붙였다 하더라도 신기(神氣)는 표연(飄然)히 연소(煙霄)의 위에 있어 도화(圖畵) 간에서 구할 바 아니라, 상인(象人)의 미(美)에 있어 장승요(張僧繇)는 그 육(肉)을 얻었고, 육탐미는 그 골(骨)을 얻었고, 고개지는 그 신(神)을 얻었으니, 신묘(神妙)를 비할 데 없다. 그러므로 고(顧)가 가장 으뜸이니, 서(書)로써 비유한다면 고(顧)·육(陸)은 종요(鍾繇)에 비하겠고 장승요(張僧繇)는 왕일소(王逸少)²에 비할 수 있어 다 같이 고금(古今)의 독절(獨絶)이니, 어찌 품제(品第)로써 다를 수 있으랴. 사씨가 고(顧)를 내린 것은 정감(定鑒)이 아니라 하겠다"하게 하고, 당인(唐人) 장언원(張彦遠)의 『역대명화기(歷代名畵記)』 중에는 "자고(自古)로 그림을 논하는 자 고생(顧生)의 적(迹)으로서 천연(天然)이 절륜(絶倫)하여 평자(評者)가 감히 일(一), 이(二)를 말하지 못한다"하여 중국 회화사상(中國繪畵史上) 제일인자의 칭예(稱譽)를 받고 있던 고개지란 어떤 사람인고 하니, 상서좌승(尙書左丞) 열지(悅之)의 자(子)로, 개지(愷之)란 그 이름이요, 자(字)를 장강(長康)이라 하고, 소자(小字)를 호두(虎頭)라 했던 진릉(晉陵) 무석(無錫)의 사람이었다. 그의 생년(生年)은 동진(東晉) 강제(康帝) 건원(建元) 2년(344년) 혹은 목제(穆帝) 영화(永和) 원년(345년)이라 하나 원래 확실치 못하며, 향년(享年) 예순둘이었던 것만은 명확하다 한다. 권상(權

相)으로서 유명한 대사마(大司馬) 환온(桓溫)에게 쓰인 바 되어 대사마참군 (大司馬參軍)으로 있었고, 은중감(殷仲堪)에게도 쓰인 바 되어 참군(參軍)이 된 적도 있었는데, 안제(安帝) 의희(義熙) 초에는 산기상시(散騎常侍)가 되어 이 벼슬로서 죽었다 한다.

2.

그는 당대의 기재(奇才)였을뿐더러 위인(爲人)이 낙뢰불기(落磊不羈)하고 사람을 잘 웃기는 해학미(諧謔味)와 반 넘어 치점(癡點)한 점이 있어 화절(畵絶)· 재절(才絶)·치절(癡絶)의 삼절(三絶)의 칭이 있었다. 따라서 그의 일화·전설도 적지 않은 모양인데, 그 한둘을 들면 다음과 같다.

첫째, 그의 해학을 보이는 것으로 예의 환온의 자(子) 환현(桓玄)과 은중감과의 삼인동석상(三人同席上) 이러한 농구(弄句)가 있다.

개지의 발구(發句)	火燒平原無遺燎	불이 벌판을 태우고 불씨조차 남기지 않는 것
환현의 대(對)	白布纏根竪旒旌	흰 천으로 관을 묶고 조문 깃발을 세우는 것
중감의 결(結)	投魚深淵放飛鳥	깊은 못에 물고기를 놓아주고 나는 새를 풀어 주는 것
환현의 발구(發句)	矛頭淅米劍頭炊	창끝으로 쌀을 씻고 칼끝으로 불을 때는 것[3]
중감의 대(對)	百歲老翁攀枯枝	백 세 노인이 마른 가지를 잡고 오르는 것
개지의 결(結)	盲人騎瞎馬臨深池	맹인이 애꾸눈 말을 타고 깊은 못으로 가는 것

중감이 이 말에 "此太逼人 이는 너무도 사람을 핍박하는군!"[4]이라고 하고, 삼인이 가가대소(呵呵大笑)하였다 하는데, 결구(結句) 같은 것은 은중감의 애꾸눈을 은근히 이용하여 조롱한 것으로, 그의 돈지(頓智)를 보이는 것이다.

둘째, 일찍이 장강(長康)이 은중감더러 그 화상(畵像)을 그리자니까 중감

은 애꾸눈인 까닭에 거절한다. 장강은 "당신이 기피하는 것은 눈 때문인 까닭이나 동자(瞳子)를 그린다 하더라도 비백체(飛白體)를 쓰면 경운(輕雲)이 명월(明月)을 가린 듯하여 더 좋지 않소?" 하였다 한다.

셋째, 중감이 형주(荊州)에 있을 때 장강이 휴가를 얻어 귀향코자 하니까, 중감이 자기의 포범(布帆)을 빌려 주었다. 그런데 장강이 파총(破冢)이란 땅에 이르러 폭풍을 만나 포범이 대파(大破)한지라 장강은 대파된 포범을 여봐란듯이 중감에게 돌려 보내며 일구(一句)를 지은 것이

地名破冢 眞破冢而出 行人安穩[5]

이런 것은 번역을 하면 그 진미(眞味)가 나지 않는 것이므로 원문대로 들거니와, 그의 치점(癡點)을 보이는 일화론 이런 것이 있다.

넷째, 환현은 권문(權門)으로 고서화(古書畵)를 많이 수집하는 사람이라, 장강이 그에게 고화(古畵)를 상자에 그득히 넣고 풀로 겉을 봉하여 환현에게 보냈다. 환현은 풀 자리를 곱게 떼고 그림은 다 꺼내고서 안 꺼낸 듯이 '未開(미개)'라 써서 돌려 보냈다. 장강은 상자를 받고 "妙畵通靈 變化而去 亦猶人之登仙了 신묘한 그림이 신령과 통하더니 조화를 부려 사라졌으니 또한 사람이 신선의 경지에 오름과 같구나!"라 하고서 펴 보지도 않았다 한다.

다섯째, 환현은 장강을 놀리느라고 어느 때 유엽(柳葉)을 한 장 주면서 하는 말이 "이 유엽은 매미가 숨었던 유엽이니 이것으로 몸을 가리면 보이지 아니한다" 하였다. 그러자 공교롭게 환현이 어찌하다가 물에 빠져 허덕이었다. 장강은 이때 유엽을 들어 눈 위에 가리며 "참, 그 잎새를 대니까 아무것도 안 보이네" 하고 웃고만 섰더라 한다.

여섯째, 환온(桓溫)이가 죽었을 때 「배온묘부(拜溫墓賦)」라는 일문(一文)을 지었다. 그 중에 "山崩溟海竭 魚鳥將何依 산이 무너지고 너른 바다 마르니, 물

고기와 새들 장차 어디에 의지할꼬"라는 구가 있어 혹자가 조롱하기를, "그렇게 도 서러운가. 자네 우는 꼴을 보고 싶으이" 하니까, 장강의 답이 "聲如震雷破 山 淚如傾河注海 소리는 우레를 떨쳐 산을 깨뜨리는 것과 같고, 눈물은 황하를 기울여 바다에 쏟아내는 것과 같네."

일곱째, 그는 감자(甘蔗)를 먹는데, 밑뿌리부터 먹것다. 혹자가 괴이해 그 까닭을 묻거늘, 그 답이 왈 "漸入佳境 차츰 더 아름다운 경지로 들어간다."

여덟째, 그는 선면(扇面)에 완적(阮籍)·혜강(嵇康) 등 죽림칠현(竹林七賢) 을 그렸는데, 모두 눈동자를 그리지 아니하고 제(題)에 왈 "點睛便欲能語 눈 동자를 찍으면 곧바로 살아서 말을 하려고 할 것이오."

아홉째, 일찍이 사곤(謝鯤)의 화상(畫像)을 그렸는데, 그는 동진(東晋) 명 제(明帝) 때 유명한 재상이거늘 바위 속에 앉은 모습을 그렸것다. 혹자가 괴 이해 묻거늘 그 대답이 "此子宜置岩壑中 이 사람은 바위와 골짝 사이에 두는 것이 마땅하지요." 이것은 동진 명제가 동궁(東宮)에 있을 때 사곤을 매우 친히 하여 그 현량(賢良)을 사랑하는 나머지에 사곤이 묻기를 "세인(世人)이 그대를 유 량〔庾亮, 당대(當代) 유명한 집권재상(執權宰相)〕에게 비하니 어찌 생각하느 냐?" 하였다. 그때 그의 대답이, 묘당(廟堂)에 단위(端委)해서 백료(百僚)를 준칙(準則)케 함은 곤(鯤)이 양(亮)과 같을 수 없으나 일구일학(一丘一壑)에 유유자적(悠悠自適)하긴 스스로 그보다 낫다고 한 것을 우(偶)한 것이었다.

열째, 그는 항상 음풍(吟風)을 득의(得意)로 생각하여 고현(古賢)의 풍제 (風制)를 자득(自得)하였다고 자양(自揚)함을 마지않았다. 누가 이것을 조롱 하려고 제발 한 수(首) 청하니까, 응구(應句)가 "何至作老婢聲 어찌 늙은 여종의 소리를 하기에 이르겠는가?"

열한째, 그가 산기상시(散騎常侍)로 있을 때 사담(謝膽)과 월하장영(月下 長詠)으로 밤을 곧잘 새우는데, 사람이 추워지면 더 득의(得意)해서 정신을 잃게 된다. 어느 때는 사담이 졸리다 못하여 다른 사람을 대봉(代捧)쳐 놓고

자기는 자 버려도, 장강은 사람이 바뀐지도 모르고 밤새 읊조리다가 날을 밝혔다 한다.

열두째, 그의 시재(詩才)를 보이는 것으로, 회계산천(會稽山川)을 구경하고 온 그에게 그 경(景)을 물었더니 첩응(輒應)하되, "千岩競秀 萬壑爭流 草木蒙籠 若雲興霞蔚 천 개의 바위는 수려함을 뽐내고 만 개의 골짝은 흐름을 다투는데, 풀과 나무는 몽롱하여 마치 구름이 일고 노을이 자욱히 낀 것과 같다"이라 하였다 한다.

열셋째, 몇 살 적인지는 모르나, 그가 동네 미인(美人)이 있어[혹은 강릉(江陵)의 미인이라고도 함] 잔뜩 반하여 그 화상(畵像)을 그려 벽에 붙이고 바늘을 가슴에 꽂았더니 그 미인이 심장이 매우 아파 죽을 지경이라, 장강에게 빌어 그 바늘을 뽑고서 나왔다 한다.

열넷째, 흥녕년중(興寧年中, 373-375)에 와관사(瓦官寺)가 창건되는데, 승중(僧衆)이 불회(佛會)를 열고 조현(朝賢)에게 찰(刹)을 올려 소(疏)에 주(注)키를 청하였는데, 사대부들의 소에 주하는 자가 전십천(錢十千)을 넘지 못하거늘 장강이 백만 전(錢)을 적었다. 본래 그는 세빈(勢貧)한 사람이라, 다른 사람들은 예의 장강의 장난인 줄만 알고 웃음거리로 돌렸다. 그 후 막상 구소(句疏)할 날이 다다라 승(僧)이 주소(注疏)한 금액을 청하니, 장강은 와관사 북(北)의 소불전(小佛殿) 앞 한 벽을 빌리라 하고서 문을 닫고 홀로 드나들기 월여(月餘)에 유마힐상(維摩詰像) 한 구(軀)를 그렸는데, 점정(點睛)을 하려 할 때 사승(寺僧)더러 말하기를, "개장(開帳) 제일일(第一日)에는 십만 전의 관람료를 받고, 제이일에는 오만 전을 받고, 제삼일부터는 관람자의 수의(隨意)대로 내도록 하라" 하고 전문(殿門)을 여니, 광망(光芒)이 일사(一寺)를 조요(照耀)하고 시납(施納)하는 자 물밀듯하여 불현듯 백만 전이 모였다 한다.

3.

그의 화적(畵蹟)으로서 문헌에 전칭(傳稱)되는 것은 많은 모양이다. 우선『패문재서화보(佩文齋書畵譜)』에 의하여 보면(제95권으로부터 100권까지),

① 수조관본(隋朝官本)으로

사마선왕상(司馬宣王像)·사안상(謝安像)·유뇌지상(劉牢之像)·환현상(桓玄像)·열선도(列仙圖)〔上五卷梁太淸目所有 이상 다섯 권은 양태청목(梁太淸目) 소유〕.

당승회상(唐僧會像, 唐은 康의 잘못)·원상상(沅湘像)·삼천녀상(三天女像)·팔국분사리도(八國分舍利圖)·수안도(水雁圖)·수부도(水府圖)·여산회도(廬山會圖)·저포회도(樗蒲會圖)·행룡도(行龍圖)·호소도(虎嘯圖)·호표잡지도(虎豹雜鷙圖)·부안수조도(鳧雁水鳥圖).

② 송(宋) 곽약허(郭若虛)『도화견문지(圖畵見聞誌)』

청야유서원도(淸夜游西園圖)〔有梁朝諸王跋尾云云 양나라 때 여러 왕들의 발미(跋尾)가 있다고 한다.〕

③ 송(宋)『선화화보(宣和畵譜)』

부명거사도(浮名居士圖)·삼천녀미인도(三天女美人圖)·하우치수도(夏禹治水圖)·황초평목양도(皇初平牧羊圖)·고현도(古賢圖)·춘룡출해도(春龍出蟄圖)·여사잠도(女史箴圖)·유금도(劉琴圖)·목양도(牧羊圖).

④ 송(宋) 미불(米芾)『화사(畵史)』

"維摩天女飛仙在餘家 유마도·천녀도·비선도가 집에 남아 있다."

여사잠(女史箴) 횡권(橫卷)(在劉有方家 已上筆彩生動 髭髮秀潤 유유방의 집에 남아 있다. 이상은 필적과 채색이 생동하고 수염과 터럭이 빼어나고 윤기 있다.)

"穎州公庫維摩百補是唐杜牧之摹 寄穎守本者 置杜齋龕不携去 精彩照人 영

주 공관 창고에 있는 유마백보도는 당나라 두목지가 모사하여 영주 태수에게 부친 본으로, 두목지의 서재 감실에다 두고 가지고 떠나지 않았다. 정밀한 채색이 사람을 비춘다."

⑤ 송(宋) 등춘명심절품(鄧椿銘心絶品)

삼교도(三敎圖).

⑥ 송(宋) 중흥관각저장(中興館閣儲藏)

"周文矩摹三天美人 靑牛道士圖 주문구가 모사한 삼천미인도, 청우도사도."

⑦ 송(宋) 주밀(周密)『운연과안록(雲煙過眼錄)』

우씨(尤氏) 소장 수각기도(水閣碁圖).

"天台寺變 收養浩齋所藏 初平叱起石羊圖 高宗題 乾卦紹興印 吳王斫繪圖紙 後有元祐戊寅四字卦印 宋秘書省所藏唐模說經圖 천태사변상도는 양호재 소장본을 수습한 것이다. 초평질기석양도[6]에는 고종의 어제와 '乾卦紹興(건괘소흥)' 도장이 찍혔고, 오왕작회도 종이 뒤에는 '元祐戊寅(원우무인)' 네 글자의 봉인이 찍혀 있고, 송나라 비서성 소장으로는 당나라 사람이 모사한 설경도가 있다."

⑧ 명(明) 엄씨서화기(嚴氏書畵記)

위삭상(衛索像) 수권(手卷).

⑨ 명(明) 왕세정(王世貞) 이아루(爾雅樓) 소장 명화(名畵)

"仇英摹古四圖中 當熊妃. 구영이 모사한 옛 그림 네 폭 중에 반첩여가 곰을 상대하고 서 있는 그림〔當熊妃〕이 있다."

⑩ 명(明) 첨경봉(詹景鳳) 동도현람(東圖玄覽)

"洛神賦(及張瑄璇璣圖) 予嘗見國朝杜菫唐寅竝有是圖 悉分爲四 唐本舊爲同邑吳伯生藏 後以贈閩客 杜本爲同年汪比部瞻誌世藏 後以贈燕客 顧本今在秬職方文甫 낙신부(및 장선 선기도)는 내가 일찍이 국조(國朝)의 두근(杜菫)과 당인(唐寅)이 이 그림을 소유하고 있는 것을 보았는데 모두 나뉘어 넷이 된다. 당본은 오래전에 같은 읍의 오백생(吳伯生)이 소장하게 되었고 뒤에 민객(閩客)에게 증여하였다. 두 본은 동년인 비부(比部) 왕첨(汪瞻)의 기록에 대대로 소장하였다가 뒤에 연객(燕客)에게 증여하였다. 그 본들을 돌아보니 지금 직방(職方) 혜문보(秬文甫)에게 남아 있다."

⑪ 명(明) 장축청하서화방(張丑淸河書畫舫)

"淸夜游西園圖 奇古無俗韻 又晋人畫張茂先女史箴圖 청야유서원도는 기이하고 예스러워 속된 운치가 없다. 또 진인이 장무선의 여사잠도를 그렸다."

⑫ 동기창(董其昌)『화선실수필(畫禪室隨筆)』

"右軍家園景 왕희지 집안의 동산 풍경을 그린 그림."

⑬ 명(明) 방유(芳維) 남양명화표(南陽名畫表)

"洛神圖宋高宗前後小璽 낙신도에는 송나라 고종이 앞뒤로 찍은 작은 어새가 있다."

⑭ 명(明) 왕라(汪砢) 옥산호망(玉珊瑚網)

"洛神賦 唐著色人物 衣摺秀媚 樹石奇古 絹素破裂 尙是宋表 낙신부는 당나라 때 그린 색을 칠한 인물화이다. 옷의 주름이 뛰어나게 아름답고 나무와 바위가 기이하고 예스러우며 흰색 비단이 헤지고 갈라졌는데도 아직도 송나라의 표식이 있다."

⑮『패문재서화보(佩文齋書畫譜)』제81

"勘書圖 桓宣武像(桓溫) 維摩像 감서도, 환선무상(환온), 유마상이 있다."

다시 장언원(張彦遠)의『역대명화기(歷代名畫記)』중에 나타난 것을 보면 다음과 같은 것이 있다.

감로사(甘露寺) 대전(大殿) 외(外) 서벽(西壁) 유마힐상(維摩詰像), 인가미녀도〔隣家美女圖, 혹운(或云) 강릉여인도(江陵女人圖)〕, 은중감상(殷仲堪像), 배해진(裴楷眞), 혜강도(稽康圖), 사곤상(謝鯤像), 중흥제열상상(中興帝列相像), 와관사(瓦棺寺) 유마힐상(維摩詰像), 이수고인도(異獸古人圖), 환온상(桓溫像), 환현상(桓玄像), 소문선생상(蘇文先生像), 중조명사도(中朝名士圖), 사안상(謝安像), 아곡처녀선화(阿谷處女扇畵), 초은아곡도(招隱鵁鶄圖), 순도(荀圖), 왕안기상(王安期像), 열녀선백마지(列女仙白麻紙), 삼사자(三獅子)

진제상렬상(晉帝相列像), 완수상(阮修像), 완함상(阮咸像), 십일두사자백마지(十一頭獅子白麻紙), 사마선왕상(司馬宣王像), 유뇌지상(劉牢之像), 호사잡지조도(虎射雜鷙鳥圖), 여산회도(廬山會圖), 수부도(水府圖), 사마선왕병위이태자상(司馬宣王幷魏二太子像), 부안수조도(鳧雁水鳥圖), 열선도(列仙圖), 삼천녀도(三天女圖), 삼룡도(三龍圖), 견육폭산수도(絹六幅山水圖), 고현도(古賢圖), 영계기상(榮啓期像), 부자상(夫子像), 원상상(沅湘像), 수조병풍(水鳥屛風), 계양왕미인도(桂陽王美人圖), 탕주도(蕩舟圖), 칠현진사왕시도(七賢陳思王詩圖).

이상 혹은 중복이 많으나 필자가 창졸간(蒼卒間)에 추릴 수 있는 문헌에서 살핀 것이다.

4.

고장강(顧長康)은 이와 같이 여러 가지 화제(畵題)를 그렸고, 또 전하는 화적(畵跡)은 많으나 현재 그의 진본(眞本)으로 인정될 것은 하나도 없고, 세간에 그의 필적으로 말하는 것이 〈열녀전도(烈女傳圖)〉〈낙신부도(洛神賦圖)〉〈여사잠도(女史箴圖)〉의 세 가지가 있다 한다.

(1) 〈열녀전도(烈女傳圖)〉

열녀전(烈女傳)이란 한(漢) 성제(成帝) 때 조후(趙后) 자매의 폐총(嬖寵)을 풍자하기 위하여 유하(劉何)가 열녀들의 독행(篤行)을 기록한 것으로, 그 해도(解圖)를 후한(後漢) 때 채옹(蔡邕)이 벌써 그려 〈소열녀도(小烈女圖)〉라는 것이 있었고, 동진(東晋) 때 와선 고개지의 사(師) 위협(衛協)이 그린 것이 있어 그것을 〈대열녀도(大烈女圖)〉라 하는데, 고개지는 이 〈대열녀도〉에 의해

다시 또 그렸다 한다. 이것을 후에 판각(板刻)에 올려 세상에 유포시켰는데, 미불(米芾)의 『화사(畵史)』에도 각판(刻板) 삼 촌여의 고개지화(顧愷之畵) 열녀전(烈女傳) 인물이 〈여사잠도〉의 인물과 유사하다는 기록을 남겼다 한다.

이 판각의 열녀전으로 세상에 알려져 있기는 송가우판[宋嘉祐版, 가우(嘉祐) 8년 9월 28일 장락왕회서(長樂王回序)]인데, 그것은 이미 희도본(稀睹本)이요, 이것을 명(明) 가경(嘉慶) 25년에 재각(再刻)한 것이 있는데 이 역시 지금에 있어선 희본(稀本)에 속하여, 지금 볼 수 있는 것은 청(淸) 도광(道光) 5년에 번각(飜刻)한 것이라 한다. 그러나 이에서 볼 수 있는 화취(畵趣)는 이미 고개지의 그것과 상거(相距)됨이 멀어 고개지의 필의(筆意)를 운운할 것이 못 된다 한다. 세상에서 칭하기를, 고개지라 할 뿐이요 고개지의 화격(畵格)을 이로써 입증시킬 것은 못 된다 한다.

(2) 〈낙신부도(洛神賦圖)〉

낙신부(洛神賦)란 위왕(魏王) 조조(曹操)의 제이자(第二子)로서 칠보시(七步詩)의 작자로 유명한 당대의 시재(詩才)인 진사왕(陳思王) 조식(曹植)의 작(作)이니, 처음에는 감견부(感甄賦)라 하였던 것인데 후에 낙신부(洛神賦)라 개칭한 것이라 한다. 이것은 조식이 일찍이 견일(甄逸)의 여(女)를 연모하였지만, 견녀(甄女)는 부왕(父王)의 후비(后妃)가 되고, 자기는 실연한 나머지 주사야상(晝思夜想) 침식(寢食)을 구폐(具廢)할 지경에 이르렀다. 그러자 견비(甄妃)는 곽비(郭妃)의 참(讒)으로 원사(冤死)하고 말았다. 그 후 황초년중(黃初年中)에 입조(入朝)하였을 적에 부왕(父王)은 식(植)에게 견후(甄后)가 쓰던 옥루금대침(玉樓金帶枕)을 내주었다. 식은 이것을 안고 진국(陳國)으로 돌아가다가 낙수(洛水)를 지날 때 송옥(宋玉)의 낙수여신(洛水女神)의 전설을 생각하고, 자기의 처지의 애절(哀絶)된 바를 읊은 것이 이 낙신부(洛神賦)였다 한다. 이제 그 전문(全文)을 들면 다음과 같다.

黃初三年 余朝京師 還濟洛川 古人有言 斯水之神 名曰宓妃. 感宋玉對楚王說
神女之事 遂作斯賦. 其詞曰

황초 삼년에, 나는 경사(京師)에 입조하였다가 돌아오는 길에 낙천(洛川)을 지나게 되
었다. 옛 사람이 이르기를, 이 강에 선녀가 있으니 그 이름이 '복비(宓妃)'라고 한다. 송옥
(宋玉)이 초왕(楚王)을 대하여 무산신녀(무산에 사는 아름다운 여인)의 일을 이야기했던
것에 느낌이 있어 이 부를 짓는다. 그 내용은 다음과 같다.

余從京師 言歸東藩	내가 경사로부터 동쪽 봉지로 돌아오네.
背伊闕 越轘轅	이궐산을 등지고 환원산을 넘어서
經通谷 陵景山	통곡을 지나 경산에 오르니
日旣西傾 車殆馬煩	해는 이미 서산으로 기울고 수레는 위태하고 말은 지쳤다.
爾迺稅駕乎蘅皐 秣駟乎芝田	이윽고 두형(杜蘅) 물가에 멍에를 풀고 지초의 밭에서 네 마리 말에게 여물을 먹인다.
容與乎楊林 流眄乎洛川	버들숲에서 편안해져 낙천에 눈길을 흘린다.
於是精移神駭 忽焉思散	이때에 정신이 풀어지고 홀연히 생각이 흩어져
俯則未察 仰以殊觀	굽어보니 보이지 않고 우러러보니 다른 광경인데
覩一麗人 于巖之畔	바윗가에서 한 미인을 보았네.
爾迺援御者而告之曰	이에 어자를 불러 물어본다.
爾有覿於彼者乎	자네도 저 사람을 본 적이 있는가?
彼何人斯 若此之豔也	저 사람은 누구인가? 이토록 고운가!
御者對曰	어자가 대답한다.
臣聞河洛之神 名曰宓妃	신이 듣기에 낙수의 신은 이름이 '복비'라 하니
則君王之所見也 無迺是乎	군왕께서 보신 이가 이 사람이 아닐까요?
其狀若何 臣願聞之	그 모습이 어떠한지요? 소신도 듣고 싶사옵니다.
余告之曰 其形也	내가 대답한다. 그 모습은
翩若驚鴻 婉若游龍	놀란 기러기 나는 듯, 헤엄치는 용같이 완연하다.

榮曜秋菊 華茂春松	가을의 국화처럼 찬란히 빛나고, 봄날의 소나무처럼 화사하고 무성하구나.
髣髴兮若輕雲之蔽月	엷은 구름에 가려진 달처럼 아련하고
飄飄兮若流風之廻雪	흐르는 바람에 날리는 눈처럼 가뿐하다.
遠而望之 皎若太陽升朝霞	멀리서 바라보니 아침놀 위로 떠오르는 태양같이 환하고,
迫而察之 灼若芙蕖出淥波	다가가 살펴보니 맑은 물결 위로 피어난 연꽃처럼 붉구나.
穠纖得中 脩短合度	쩐 듯 마른 듯 몸매는 적당하고, 큰 듯 작은 듯 키마저 아담하니
肩若削成 腰如約素	그 어깨는 조각한 듯, 그 허리는 흰 비단으로 묶은 듯,
延頸秀項 皓質呈露	쑥 뽑은 목 매끈한 목덜미에 흰 살결이 드러난 채
芳澤無加 鉛華不御	향유도 바르지 않고, 하얀 분도 바르지 않았구나.
雲髻峩峩 脩眉聯娟	구름머리 높이 틀어올리고, 긴 나방 눈썹 가늘게 굽었으며,
丹脣外朗 皓齒內鮮	붉은 입술은 겉으로 빛나고, 하얀 이는 안에서 뚜렷해라.
明眸善睞 靨輔承權	눈웃음치는 눈동자는 빛이 나고, 보조개 팬 뺨 광대뼈와 이어져
瓌姿豔逸 儀靜體閑	옥 같은 맵시 곱고 빼어나며, 거동이 고요하고 몸짓이 그윽하다.
柔情綽態 媚於語言	부드러운 마음씨 가냘픈 맵시에 말투 또한 아름답네.
奇服曠世 骨像應圖	기이한 복색은 세상에 드물며 그 골상은 그림과 같으니,
披羅衣之璀粲兮 珥瑤碧之華琚	옥빛 찬란한 비단옷을 풀어헤친 채, 무늬 고운 푸른 옥의 찬란한 귀고리 달고

戴金翠之首飾 綴明珠以耀軀　　　금과 비취색 깃 머리장식 꽂고 명주를 꿰어 휘황
　　　　　　　　　　　　　　　하게 몸치장하고

踐遠游之文履 曳霧綃之輕裾　　　무늬 고운 신발 원유를 신고 안개인 듯 가뿐한 명
　　　　　　　　　　　　　　　주 치마 끌며

微幽蘭之芳藹兮 步踟躕於山隅　그윽한 난초 향기를 풍기며 산모퉁이를 산들산
　　　　　　　　　　　　　　　들 거니네.

於是忽焉縱體 以遨以嬉　　　　　이에 문득 마음대로 몸을 놀리며 즐겁게 노닐며
　　　　　　　　　　　　　　　장난을 치니,

左倚采旄 右蔭桂旗　　　　　　　왼쪽으론 채색 깃발에 기대고 오른편으론 계수
　　　　　　　　　　　　　　　깃발에 숨는구나.

攘皓腕於神滸兮 采湍瀨之玄芝　신령한 물가에서 흰 팔뚝 내밀어 여울 가의 신령
　　　　　　　　　　　　　　　한 지초를 캔다.

余情悅其淑美兮 心振蕩而不怡　내 속은 그 맑은 아름다움에 빠져, 마음이 흔들
　　　　　　　　　　　　　　　려 진정 못하네.

無良媒以接歡兮 託微波而通辭　기쁨 전할 좋은 중매쟁이 없어, 잔물결에 부탁해
　　　　　　　　　　　　　　　말 전하네.

願誠素之先達 解玉佩以要之　　사모하는 내 뜻을 먼저 알리려, 패옥을 풀어서
　　　　　　　　　　　　　　　요청하였네.

嗟佳人之信脩 羌習禮而明詩　　아, 가인의 진실로 빼어남이여! 예를 익혔고 시
　　　　　　　　　　　　　　　에도 밝으시네.

抗瓊珶以和予兮 指潛淵而爲期　구슬을 들어 내게 화답하며 깊은 연못을 가리켜
　　　　　　　　　　　　　　　기약하네.

執眷眷之款實兮 懼斯靈之我欺　사모하는 정성을 지녔으나, 이 신령이 나를 속일
　　　　　　　　　　　　　　　까 두려워하니,

感交甫之棄言兮 悵猶豫而狐疑　정교보(鄭交甫)가 버림받은 말 생각하고, 슬퍼져
　　　　　　　　　　　　　　　머뭇대고 의심한다.[7]

收和顏而靜志兮 申禮防以自持　온화한 얼굴 거두고 뜻을 고요히 해, 예법을 펴

서 스스로를 지킨다.

於是洛靈感焉 徙倚彷徨	이에 낙신이 느낀 바 있어, 이리저리 배회하는데
神光離合 乍陰乍陽	신묘한 광채가 흩어졌다 모이며, 어두워졌다 밝아졌다 한다.
竦輕軀以鶴立 若將飛而未翔	학이 선 듯 날렵한 몸을 쫑긋 세워, 날 듯하다 날지를 않고
踐椒塗之郁烈 步衡薄而流芳	향기 자욱한 산초길을 밟고, 두형(杜衡) 풀밭을 걸으니, 향기 풍긴다.
超長吟以永慕兮 聲哀厲而彌長	슬퍼서 길게 읊어 길이 사모하니, 그 소리 슬프고 거세 더욱 길어진다.
爾迺衆靈雜遝 命儔嘯侶	이내 온갖 신령들이 모여들자 서로 짝들을 부르니,
或戲淸流 或翔神渚	혹은 맑은 물속에서 장난하며, 혹은 신령스런 물가를 날며,
或采明珠 或拾翠羽	혹은 밝은 구슬을 캐고, 혹은 비췻빛 깃털을 줍는다.
從南湘之二妃 攜漢濱之游女	남쪽 상강의 이비(二妃)를 따르고, 한수 물가 노니는 여신을 이끄니,[8]
歎匏瓜之無匹 詠牽牛之獨處	포과성은 짝 없음을 탄식하고, 견우성이 홀로 삶을 읊조리네.
揚輕袿之猗靡 翳脩袖以延佇	들어 올린 얇은 옷자락이 나부끼며, 긴 소매로 가리고 머뭇거리니
體迅飛鳧 飄忽若神	몸이 날렵하여 나는 오리 같고, 표홀하기가 신령과 같아
陵波微步 羅襪生塵	물결을 밟아 사뿐히 걸으니, 비단 버선 끝에 먼지가 인다.

고개지　253

動無常則 若危若安 　　그 몸짓 일정한 틀이 없어, 위태한 듯하고 평안한 듯하며

進止難期 若往若還 　　나아가고 멈춤에 예측하기 어려워, 가는 듯하고 돌아서는 듯하네.

轉眄流精 光潤玉顔 　　맑은 눈동자를 굴리니 옥안이 눈부시고 윤기 나며

含辭未吐 氣若幽蘭 　　말을 머금고 내지 않으니 기운이 그윽한 난초와 같아

華容婀娜 令我忘餐 　　꽃 같은 얼굴이 아리따워 나로 하여금 밥 먹는 것도 잊게 하네

於是屛翳收風 川后靜波 　　이에 병예는 바람을 거두고 천후는 물결을 재우며

馮夷鳴鼓 女媧淸歌 　　풍이가 북을 울리고, 여와가 노래를 맑게 부르니

騰文魚以警乘 鳴玉鸞以偕逝 　　날아오른 문어가 수레를 호위하니, 옥방울을 울리며 함께 가는구나.

六龍儼其齊首 載雲車之容裔 　　육룡이 의젓하게 머리를 나란히 하여, 구름 수레를 메고 유유히 가니

鯨鯢踊而夾轂 水禽翔而爲衛 　　고래가 뛰어올라 수레 양옆을 끼고, 물새가 날아올라 호위한다.

於是越北沚 過南岡 　　이에 북쪽 모래섬을 넘어 남쪽 언덕을 지나가면서

紆素領 廻淸陽 　　흰 목덜미를 돌려 맑은 눈 넓은 이마로 돌아보며

動朱脣以徐言 陳交接之大綱 　　붉은 입술 움직여 천천히 말하여 사귐의 큰 법도를 진술한다.

恨人神之道殊 怨盛年之莫當 　　사람과 신의 길이 다름을 한하고, 젊은 나이로 베필이 못 됨이 원망스럽습니다.

抗羅袂以掩涕兮 淚流襟之浪浪	비단 소매 들어 눈물을 훔치니, 눈물이 흘러 흥건하게 옷깃 적십니다.
悼良會之永絶兮 哀一逝而異鄉	좋은 만남 영원히 끊김을 슬퍼하며, 한번 가면 다른 세상임이 서글퍼집니다.
無微情以效愛兮 獻江南之明璫	은미한 정 사랑을 바치지 못해, 강남의 명주 귀고리를 바칩니다.
雖潛處於太陰. 長寄心於君王	비록 태음(신선이 사는 곳)에 숨어 살지라도, 군왕에게 마음만을 길이 의탁합니다.
忽不悟其所舍 悵神宵而蔽光	홀연 내 있는 곳 모르겠더니, 슬프게도 여신은 사라지고 빛도 없어졌다.

於是背下陵高 足往神留	이에 낮은 곳을 등지고 높은 곳에 오르니, 자취는 떠났어도 정신은 남은 듯해
遺情想象 顧望懷愁	남은 정을 되새기며, 돌아보니 수심이 인다.
冀靈體之復形 御輕舟而上泝	신령한 모습 다시 나타나기를 바라며, 가벼운 배를 몰아 강을 거슬러 오르네.
浮長川而忘反 思綿綿而增慕	아득한 강물에 배 띄우고 돌아갈 길 잊으니, 그리움은 계속 이어져 사모함을 더하노라.
夜耿耿而不寐 霑繁霜而至曙	밤 깊도록 말똥말똥 잠들지 못하고, 무서리에 젖은 채 새벽에 이르렀다.
命僕夫而就駕 吾將歸乎東路	마부에게 명하여 수레를 내게 하고, 나도 장차 동쪽 길로 돌아가려 하니
攬騑轡以抗策 悵盤桓而不能去	말고삐 잡고 채찍을 들었지만, 슬픔으로 주저하며 떠날 수 없구나.

고개지의 〈낙신부도〉란, 즉 이상 원문에 의하여 해도(解圖)한 장권(長卷)인데, 전후가 없어지고 지금은 "衆靈雜遝"으로부터 "水禽翔而爲衛"라는 데

까지 해당한 것이 남아 있는 십 척여의 견본(絹本)이라 한다.

그런데 고개지의 〈낙신부도〉란 고전(古傳)에는 보이지 않던 것이요, 송말 원초(宋末元初)의 사람인 탕후(湯垕)의 『화감(畫鑒)』에 비로소 보이는 것으로, 그곳에

洛神賦 小身天王 其筆意 如春雲浮空 流水行地 皆出自然 傳染人物容貌 以濃 色 微加點綴 不求暈飾 唐吳道玄 早年嘗摹愷之畫 位置筆意 大能彷彿 宣和紹興 便題作真蹟 覽者不可不察也(『畫鑒』)

〈낙신부도〉의 소신(小身)과 천왕(天王)은 그 필의가 마치 봄 구름이 하늘에 떠 있고 흐르는 물이 땅을 지나가는 듯해 모두가 자연에서 나왔다. 전해지기를, 인물의 용모를 그릴 때는 짙은 색으로 살짝 점철을 더하였을 뿐 훈염(暈染)의 꾸밈을 구하지 아니하였다 한다. 당나라 오도현(吳道玄)이 젊은 시절에 일찍이 고개지의 그림을 모사하였는데 위치(位置)와 필의(筆意)가 크게 비슷하게 될 수 있었다. 선화(宣和) 소흥(紹興) 연간에는 문득 진적에다 표제를 하였는데 보는 자들은 살피지 않을 수 없다.(『화감』)

라 있어 오도원〔吳道元, 도현(道玄)〕의 모본(摹本)이 전부터 고개지의 진적 (眞蹟)같이 일컬어 온 것을 변증(辨證)하였다. 그러나 현재 잔존한 〈낙신부 도〉는 대개 송대(宋代) 이후의 모사본(摹寫本)으로 감정(鑑定)되어 있는 듯하 다.〔이 그림에는 송 휘종(徽宗) 이후의 장서인(藏書印)이 있고, 삼십 년 전까 지는 단방(端方) 씨 소장이었다가 지금은 미국 프리어박물관(Freer Gallery of Art) 소장으로 되어 있다〕

(3) 〈여사잠도(女史箴圖)〉

여사잠(女史箴)이란 서진(西晉) 제이세(第二世) 효혜황제(孝惠皇帝)의 비 (妃) 가후(賈后)의 유명한 횡포난행(橫暴亂行)을 풍자하여, 이로써 부녀(婦

女)의 범칙(範則)을 보이려 한, 당대의 명상(名相)으로 거문(巨文)이었던 장화〔張華, 자(字)는 무선(茂先), 생범양방성인(生范陽方城人), 232-300〕가 지은 삼백이십 자(字)의 단문(短文)이다.

苦口陳箴 莊言警世 理正而不腐 詞潤而不縟 飾容飾性之儀 實由蔡邕女訓 脫胎而來 尤爲不刊之名理 此拯世之文 不特以之箴 當作 亦千秋女儀之則也

　　간곡하게 권하여 잠(箴)을 진술하여 엄숙한 말로 세상을 경계한다. 이치가 정당하면서도 진부하지 않고 글이 윤택하면서도 번다하지 않다. 용모를 꾸미고 품성을 수양하는 거동이 실로 채옹(蔡邕)의 「여훈(女訓)」으로부터 태를 바꾸어 나왔는데 더욱 깎아낼 수 없는 명리(名理)가 된다. 이는 세상을 구제하는 문장으로 다만 경계로써 한 것만이 아니라 마땅히 또한 천년토록 행해야 할 여인 행동의 법칙을 지은 것이다.

라 칭송되는 명문(名文)이다. 그 전문(全文)을 들면 아래와 같다.

茫茫造化 兩儀既分	아득한 세상 조화옹께서 음양으로 세상을 나누셨네.
散氣流形 既陶既甄	기운 흩어져 형체로 흘러 만물이 빚어지고 길러졌네.
在帝庖羲 肇經天人	복희씨가 제위에 있을 때, 비로소 하늘과 사람 도리 정했네.
爰始夫婦 以及君臣	이에 부부에서 시작하여 군신에게 미쳤다네.
家道以正 王猷有倫	집안의 법도가 바루어지니 왕의 도리도 등급이 정해졌네.
婦德尚柔 含章貞吉	부녀 덕은 온유함을 숭상하니, 아름다움을 품고 곧아야 길하니라.
婉嬺淑慎 正位居室	유순하고 맑고 조심하여 집안에서 거처할 때 바르게 처신하라.

施衿結褵 虔恭中饋	옷깃을 여미고 출가해서는 경건하고 공경하게 식구를 부양하네.
肅慎爾儀 式瞻清懿	네 거동을 엄숙 신중하게 하여 맑고 훌륭한 옛 여인을 우러르라.
樊姬感莊 不食鮮禽	번희(樊姬)는 초(楚) 장왕(莊王)을 감동시키려, 금수 고길 안 먹었네.[9]
衛女矯桓 耳忘和音	위희(衛姬)는 제(齊) 환공(桓公)을 바로잡으려 음란한 음악 듣지 않았네.[10]
志勵義高 而二主易心	뜻은 매섭고 의는 높아 두 군주가 마음을 바꿨다네.
玄熊攀檻 馮媛趨進	검은 곰이 우리 난간 올라오자, 풍원(馮媛)이 달려나가 막았다네.[11]
夫豈無畏 知死不吝」	저 어찌 무섭지 않으리오? 죽을 줄 알고도 목숨을 아끼지 않았네.
班婕有辞 割驩同輦	반첩여(班婕妤)는 바른말을 올려, 황제 가마 같이 타는 기쁨을 거절했네.[12]
夫豈不懷 防微慮遠」	저 어찌 생각이 없으리오? 작은 잘못을 막아서 먼 일을 생각하네.
道罔隆而不殺 物無盛而不衰	도는 높아지면 감쇄하지 않는 것이 없고, 만물은 성하면 쇠하지 않는 것이 없네.
日中則昃 月滿則微	해가 하늘 가운데 오면 기울게 되고 달도 가득 차면 이지러지네.
崇猶塵積 替若駭機」	높아짐은 티끌이 쌓이는 것과 같고, 떨어짐은 쇠뇌 줄이 풀린 것 같네.
人咸知飾其容 而莫知飾其性	사람들은 모두 그 용모 꾸밀 줄만 알고 그 품성 수양할 줄 모르네.
性之不飾 或愆禮正	품성을 수양하지 않으면 예법의 바름을 잃을 것이니.

斧之藻之 克念作聖」 도끼로 잘못을 쳐내고 수양을 하여 성인이 되기를 염원하세.

出其言善 千里應之 그 말을 꺼냄이 선하면 천리 밖에서도 호응하리라.

苟違斯義 則同衾以疑」 만약 이런 뜻을 어기면 한 이불을 덮고서도 의심하리라.

夫出言如微 而榮辱由玆 내뱉는 말 한마디 미미한 듯해도 영광과 치욕은 여기서 나오네.

勿謂幽昧 靈鑒無象」 어둠 속에 보는 이 없다 말라. 신령은 형상 없어도 살피고 있고,

勿謂玄漠 神聽無響 고요 속에 듣는 이 없다 말라. 귀신은 소리 없어도 듣고 있다네.

無矜爾榮 天道惡盈 너의 영광을 자랑하지 말라. 천도는 넘침을 싫어하고,

無恃爾貴 隆隆者墜 너의 부귀를 믿지 말라. 높고 높이 오른 것은 추락하노라.

鑒于小星 戒彼攸遂 「소성(小星)」 시를 거울삼아서 평소에 이룬 것을 경계하고

比心螽斯 則繁爾類」 「종사(螽斯)」 시를 마음에 둬 너의 무리를 번창하게 하라.

驩不可以瀆 寵不可以專 기쁠 때도 함부로 행동을 말고 총애받을 때도 독차지하지 마라.

專實生慢 愛極則遷 독점하면 진실로 오만 생기고, 사랑이 극에 가면 옮겨가나니

致盈必損 理有固然 가득 차면 반드시 덜게 돼 있어 이치란 진실로 그런 것이네.

美者自美 翩以取尤 미인이 스스로 아름답다 뽐내면 가볍게 허물을 취하게 되리.

冶容求好 君子所讎	용모 꾸며 호감을 구하는 것은 군자들이 원수같이 여기는 바네.
結恩而絕 職此之由」	은총을 받았다가 끊어지는 것은 오로지 여기에서 비롯된다네.
故曰	그러므로 다음과 같이 이르노라.
翼翼矜矜 福所以興	공경한 모습 신중한 태도 복이 일어나는 까닭이라네.
靖恭自思 榮顯所期	공경히 스스로 생각해 보면 영화와 현달이 기약된다네.
女史司箴 敢告庶姬	여사는 후궁 경계 관장하나니 여러 비빈들께 감히 고하네.

　고개지의 〈여사잠도〉란, 이상의 문의(文意)를 도해(圖解)한 장권(長卷)인데〔종(縱) 구 촌 삼 푼, 장(長) 십일 척 사 촌 오 푼〕, 처음에는 문구(文句)가 없이 "玄熊攀檻 검은 곰이 우리 난간 올라오자"로부터 "知死不吝 죽은 줄 알고도 목숨을 아끼지 않았네"까지 해당한 그림이 있고, 다음부터는 이상 본문에 구표(句表, 」표)를 지른 대로 각 단절(段節)을 이루어 본문이 먼저 쓰이고 다음에 그에 해당한 해도(解圖)가 전후 통계 아홉 단락으로 되어 있다. 이 장권(長卷)에는 고개지화(顧愷之畵)라 하는 낙관(落款)이 끝에 있으나, 이는 물론 후인(後人)의 작위(作爲)요 전후에 고인소장인(古人所藏印)이 백여 과(顆) 있는데, 그 중에서 가장 오래인 것은 당대(唐代) 홍문지인(弘文之印)이란 것이요, 최근대(最近代)의 것으론 건륭(乾隆)의 인(印)이 있고, 그 중에서 조선 사람 안의주(安儀周)란 이의 인(印)이 있다 하니, 일찍이 조선에도 한번 들어왔던 것인 듯싶다. 지금은 대영박물관(大英博物館)에 수장되어 있어 그들은 곧 중국 최고(最古)의 필적이라 하여 소중히 여기고 있으나, 원래 이것도 파락(破落)이 심하였던 것으로 후대의 보견보필(補絹補筆)이 많아 원적(原跡)은 극히

소부분(小部分)만 남아 있는 것이라 한다. 따라서 일반 학계에서는 고개지의 진적(眞跡)이 남아 있지 않는 한 이 〈여사잠도〉를 교증(較證)할 아무 근거가 없음으로 해서 이것의 진부(眞否)를 곧 결정지을 수 없고, 대개는 〈여사잠도〉에 씌어 있는 필적과 소장제인(所藏諸印)을 참작하여 당(唐) 이전 육조말(六朝末)까지에 된 모본(模本)으로 간주하려는 경향이 우세한 듯하다. 그러므로, 이것이 고개지의 필의(筆意)인지는 정확히 몰라도, 적어도 고개지의 필의를 얼마간 추정할 수 있는 가장 좋은 유물이라 한다.

5.

이제 고개지의 필의(筆意)를 전하는 고인(古人)의 기록을 보면, 장언원의 『역대명화기』에는

顧愷之之迹 緊勁連綿 循環超忽 調格逸易 風趨電疾 意存筆先 畫盡意在 所以全神氣也
고개지의 필적은 긴장되고 힘차게 연결되어 서로 순환하는 듯하며 초월적이다. 격조가 뛰어나고 쉽게 그린 듯하며, 바람이 불고 번개가 내리치는 듯하다. 붓 끝에 뜻이 있어, 필획이 끝나도 뜻은 남아 있으니, 신기를 완전하게 하는 까닭이다.[13]

라 있고, 탕후(湯垕)의 『화감(畫鑒)』에는

顧愷之畫 如春蠶吐絲 初見甚平易 且形似 時或有失 細視之 六法兼備 有不可以語言文字形容者 曽見初平起石圖 夏禹治水圖 洛神賦 小身天王 其筆意如春雲浮空 流水行地 皆出自然 傳染人物容貌 以濃色 微加點綴 不求暈飾
고개지의 그림은 마치 봄 누에가 실을 토하는 듯하여 처음 보면 아주 평이하고 또 모양

이 닮은 듯해 간혹 잘못된 점이 있지만, 자세히 살펴보면 육법(六法)이 함께 갖추어져 있어 언어와 문자로 형용할 수 없는 점이 있다. 일찍이 〈초평기석도(初平起石圖)〉〈하우치수도(夏禹治水圖)〉를 본 적이 있다. 〈낙신부도〉의 소신(小身)과 천왕(天王)은 그 필의가 마치 봄 구름이 하늘에 떠 있고 흐르는 물이 땅을 지나가는 듯해 모두가 자연에서 나왔다. 전해지기를, 인물의 용모를 그릴 때는 짙은 색으로 살짝 점철을 더하였을 뿐 훈염(暈染)의 꾸밈을 구하지 아니하였다 한다.

이라 있다. 자고(自古)로 고개지의 필의(筆意)라면 이 "春蠶吐絲 봄 누에가 실을 토함"〔이것을 고고유사묘(高古游絲描)라고도 한다〕라는 것이 거론될 만큼 그의 특색을 보이는 명구(名句)로 되어 있는데, 이것은 그의 용필(用筆)이 극히 세근(細勤)하여 마치 누에가 입에서 뽑아내는 실과 같다는 것이다. 이것은 후대 오도자(吳道子)의 특색인 난엽묘(蘭葉描)라는 것과 대칭되는 것으로, 난엽묘라면 필(筆)에 음양(陰陽)이 붙어 태세(太細)의 변화가 있는 것인데, "춘잠토사(春蠶吐絲)"라는 것은 이와 반대되는 필치로서 음양태세(陰陽太細)의 변화가 없이 세밀한 선이 한결같이 나가는 것이다.

그러므로, 그의 필적을 긴경연면(緊勁連綿)이라 말하고 필무망하(筆無忘下)라 하게 되는 것인데, 이리 되면 곧 실세(失細)의 흠이 있기 쉬운 것이지만, 고개지는 일대의 명화(名畵)이었던 만큼 그 세선(細線)이 마치 춘운부공(春雲浮空)하고 유수행지(流水行止)함과 같이 극히 자연스러울 뿐만 아니라, 육법(六法)이 겸비해서 신운(神韻)이 표일(飄逸)하다는 것이다.〔〈낙신부(洛神賦)〉〈여사잠도(女史箴圖)〉들이 모본(模本)이라 일컬은 것은 이 필의(筆意)에 미흡된 부분이 간혹 있는 까닭이다〕

또 그의 전색(傳色)에 있어선 "以濃色 微加點綴 不求暈飾 짙은 색으로 살짝 점철을 더하였을 뿐 훈염(暈染)의 꾸밈을 구하지 아니하였다"이라 한 바와 같이 농색(濃色)을 부분적으로 필요한 곳에만 점철할 뿐이요, 전면적으로 채색을 사용

치 않음을 말하는 것이다. 이것은 물상(物象)이 정지태(靜止態)로서 있지 않고, 운동태(運動態)로서 표현되기 위한 기도에서 나오는 수법이라 할 것이니, 일반의 물상이 존재태(存在態)로 정지해 있자면 자연히 그 색상이 면적(面的)으로 광폭(廣幅)을 취하게 되나 운동태로 행기(行氣)의 세를 보이자면 색의 면적 발전보다도 선의 운동성이 필요되는 것이니, 그러므로 "循環超忽 서로 순환하는 듯하며 초월적이다" "風趨電疾 바람이 불고 번개가 내리치는 듯하다" 이라 "春雲浮空 流水行地 봄 구름이 하늘에 떠 있고 흐르는 물이 땅을 지나가는 듯하다"라는 형용(形容)이 나오는 것은 선(線)을 중요시하는 그의 필의(筆意)에서 당연히 나올 수 있는 효과라 하겠다. 이곳에 "所以全神氣也 신기를 완전하게 하는 까닭이다"라는 평가도 나오는 것인데, 중국회화에 있어 최고(最古) 규범을 이루는 기운생동(氣韻生動)은 육조회화(六朝繪畫)의 가장 중요한 특색의 하나라 하겠는데, 이 모본(模本)에서도 그것을 충분히 감득할 수 있다고 한다.

그러나, 운동태에만 치의(致意)할 때는 행필(行筆)이 소대(疎大)한 편에 기울기 쉬운 것이니, 후대 이편의 대표 작가론 오도자(吳道子)가 나왔지만, 고개지는 그 반대편의 대표자로 장언원의 소위 "若知畫有疎密二體 方可議乎畫 그림에는 소체와 밀체라는 두 화체가 있다는 사실을 알아야만 비로소 그림에 대해 논할 수 있다"[14]라는 말을 하기까지에 그의 전론(前論)으로 "顧陸之神 不可見其眇際 所謂筆跡周密也 張吳之妙 筆纔一二 像已應焉 離披點畫 時見缺落 此雖筆不周 而意周也 고개지와 육탐미의 신기한 작품에서는 형태의 윤곽선을 볼 수 없다. 이것은 필치가 빈틈없이 면밀하다고 말하는 것이다. 장승요와 오도자의 오묘한 작품은 필치 한두 개로 그렸어도 사물의 형상이 이미 완성되어 있다. 점과 획을 흩뜨려 때때로 부족한 점이 있는데, 이것은 필치가 주밀하지는 않지만 뜻이 주밀한 것이다"[15]라는 대비론(對比論)을 하게 된 것은 고개지의 이러한 한편의 특색을 보이기 위한 것이었다 하겠다. 즉 고개지화(顧愷之畫)의 특색은 춘잠토사(春蠶吐絲)하는 듯한 세필(洗筆)이 긴경연면(緊勁連綿)하여 필적이 주밀(周密)하고, 물상(物象)이 실세(失

細)한 듯하나 그 내오(內奧)의 기세가 초홀전질(超忽電疾)해서 신운(神韻)을 전득(全得)한 곳에 있다는 것이다. 즉 필주의주(筆周意周)하여 신운을 전득한 것이니, 이는 실로 용이한 것이 아니라 하겠다.

당대에 있어선 산수화(山水畵)가 아직도 독립화제(獨立畵題)로 발전하지 못하였던 때이라 산수화에 대한 특별한 공(功)을 장강(長康)에게 찾을 수 없으나 인물화(人物畵)에 있어선 그의 특색으로 들 것이 둘이 있으니, 그 하나는 유마힐상(維摩詰像)의 시창(始創)이요, 그 다른 하나는 점정(點睛) 문제이다.

유마힐상에 관해선 유명한 와관사(瓦官寺)의 벽화 사실을 이미 들었지만, 『역대명화기』에는

顧生首創維摩詰像 有淸羸示病之容 隱几忘言之狀 陸與張皆效之 終不及矣
고개지는 유마힐상을 처음 창안하여 그렸다. 맑고 파리하면서 병색이 도는 얼굴로 책상에 기대어 말을 잊은 형상을 하고 있다. 육탐미와 장승요 모두 그것을 그렸지만 끝내 미치지 못했다.[16]

라 있고, 또

張墨 陸探微 張僧繇 並畵維摩詰居士 終不及顧之所創者也
장묵·육탐미·장승요는 나란히 유마힐 거사의 초상을 그렸지만, 끝내 고개지가 창안한 것에 미치지 못했다.[17]

라 있다. 이 고장강(顧長康)의 유마힐상은 역대로 유명했던 것인데, 이 유마힐상이 있던 와관사가 당대(唐代)에 이르러 퇴폐가 심하여지므로 두목지(杜牧之)[18]가 지주자사(池州刺史)가 되어 금릉(金陵)을 지나다가 그 그림이 없어

질 것을 아깝게 여기고 화공(畫工)을 불러 십여 장(張)을 모사(模寫)하여 호사자(好事者)에게 송여(頌與)한 일이 있다. 그 일본(一本)이 지음태수(池陰太守)의 손에 들어 태수는 임과(臨瓜)에 사거(私去)치 않고 주해(州廨)에 두었더니, 승상(丞相) 안임치공(晏臨淄公)이 이것을 등석기말(登石記末)하여 후대까지 남긴 것을 단양(丹陽) 소자용(蘇子容)[19]이 송(宋) 가우(嘉祐) 임인년(壬寅年)에 영군종사(領郡從事)할 때 다시 또 이모(移摹)하여 수장(收藏)하였다 한다. 그 후 어찌 되었는지 알 수 없지만, 하여간 장강의 유마힐상이 특히 유명하였던 것을 알 수 있다.

그의 인물화에서 또 유명한 것은 점정(點睛) 문제이다. 전에 장강에 대한 일화·전설을 든 중에도 '눈동자'에 관한 설화가 수삼(數三) 있었지만, 진화본전(晋畫本傳)에도 이러한 것이 있다.

愷之 每畫人成 或數年不點目精 人問其故 答曰 四體姸蚩 本無關於妙處 傳神寫照 正在阿堵中

고개지가 매번 사람을 그려 완성하고는 간혹 몇 해 동안 눈동자를 찍지 않았다. 사람들이 그 이유를 질문하자 그가 대답하였다. "사지 육체의 아름답고 추함은 본디 오묘한 곳과 상관이 없는 것이요, 얼굴을 그려서 정신을 전하는 것은 바로 이것〔눈동자〕 안에 달려 있는 것이오"라고 하였다.

즉 인물화에서 미추(美醜)가 아무런 관계가 없지만 가장 중요한 묘기(妙機)란 꼭 그 눈동자에 있다는 의견이다. 그러므로 그가 계강(稽康)을 그릴 적에도 항상 말하기를 "수휘오현(手揮五絃)이란 태도는 그리기 쉬우나 목송귀홍(目送歸鴻)이란 태도는 실로 그리기 어려운 것이라" 하였고, 은중감(殷仲堪)의 화상(畫像)을 그릴 적에도 점동(點瞳)의 문제가 있었지만, 유명한 유마힐상을 그려 개장(開帳)에 수만 전(錢)을 거둬들이려 할 때도 이 점정에 계기

를 두고 이루어진 것이다. 소위 신운(神韻)을 얻는 문제도 그 묘기(妙機)가 이곳에 있었던 듯하니, 그러므로 그의 화론(畵論)에서도 인물(人物)이 가장 어렵고, 산수(山水)가 다음이요, 구마(狗馬)가 다음이요, 대사(臺榭)는 일정기(一定器)일 뿐이라는 설까지 있게 된 모양이다.

6.

고장강(顧長康)의 화계(畵系)는 위협(衛協)에서 나왔고, 위협의 화계는 오인(吳人) 조불흥(曹不興)에 연락되는 것이라 한다. 『포박자(包朴子)』는 위협 · 장묵(張墨)을 병위화성(並爲畵聖)이라 하였는데, 이 위협에게도 인물불감점안정(人物不敢點眼睛)이란 전기(傳記)가 있으니 고장강의 정안(睛眼) 문제는 이미 내사(乃師)로부터 전통된 것인지도 알 수 없으나, 고장강에 있어서 다시 특색으로 들 것은 그 화론(畵論)의 잔존이다. 일찍이 당대(唐代)에 벌써 탈착(脫錯)이 심하였던 모양으로 장언원도 "未得妙本勘校 교감할 좋은 판본도 얻지 못했다"라 하고 탈착이 있는 대로 본문을 들어 알기 어려운 점이 있지만, 「논화(論畵)」한 편, 「위진승류화찬(魏晋勝流畵讚)」「화운대산기(畵雲臺山記)」의 세 편이 있다. 「논화」는 전인화적(前人畵蹟)을 평등(評騰)한 것이요, 「위진승류화찬」은 임모(臨摹)와 수목(樹木)과 인물의 화법을 말한 것이요, 「화운대산기」는 산수화의 작법(作法)을 말한 것이다. 본문은 장황하겠으므로 이곳에 들지 아니한다. 다못 참고서(參考書)로서 이곳에 몇 가지를 적음에 그친다.

참고서

『佩文齋書畵譜』.
張彦遠, 小野勝年 譯注, 『歷代名畵記』(岩波文庫), 1938.

瀧精一,「顧愷之畫の研究」『東洋學報』第5, 1915. 2.

梅澤和軒,『六朝時代の藝術』(アルス美術叢書 第19編), 東京: アルス, 1926.

內藤湖南,『中國繪畫史』.

鄭昶 編著,『中國畫學全史』, 上海: 中華書局, 1929.

오도현(吳道玄)

1.

일대(一代) 문장(文章) 송(宋)의 소동파(蘇東坡)의 서(書) 「오도자화후(吳道子畵後)」라는 일문(一文)이 있다.

知者創物 能者述焉 非一人而成也 君子之於學 百工之於技 自三代歷漢至唐而備矣 故詩至於杜子美 文至於韓退之 書至於顔魯公 畵至於吳道子 而古今之變 天下之能事畢矣 道子畵人物 如以燈取影 逆來順往 傍見側出 橫斜平直 各相乘除 得自然之數 不差毫末 出新意於法度之中 寄妙理於豪放之外 所謂遊刃餘地 運斤成風 蓋古今一人而已 予於他畵 或不能必其主名 至於道子 望而知其眞僞也 然世罕有眞者 如史全叔所藏 平生蓋一二見而已

지혜로운 자는 사물을 창조하였고 능력이 있는 자는 기술하였으니 한 사람만이 이룬 것은 아니다. 군자가 학문에 대해서, 백공(百工)이 기예에 대해서는 삼대로부터 한나라를 거쳐 당나라에 이르러 갖추어졌다. 그러므로 시는 두자미[杜子美, 두보(杜甫)]에 이르러, 문장은 한퇴지[韓退之, 한유(韓愈)]에 이르러, 글씨는 안노공[顔魯公, 안진경(顔眞卿)]에 이르러, 그림은 오도자에 이르러 고금이 변화되었으니, 천하의 잘할 수 있는 일들이 갖추어졌다. 오도자가 그린 인물은 마치 등불을 밝히고 그림자까지 그려낼 듯하여 붓끝이 역입하고 순입하여 오고 감에, 옆에서 드러내고 곁에서 나타내어 가로로 긋고 세로로 내림에 제각기 더하고 덜하여 자연의 이치를 얻어서 붓끝에 차이가 없다. 법도 안에서

새로운 뜻이 나오고 호방한 기운의 밖에서 묘한 이치를 부치니, 이른바 칼날을 놀려도 여유가 있고 도끼를 휘둘러서 바람을 일으킨다는 것이니, 대개 고금에서 한 사람만이 있을 따름이다. 내가 다른 그림에서는 간혹 그 화가의 이름을 기필할 수가 없었는데, 오도자에 이르러서는 바라보기만 해도 그 진위를 알겠다. 그런데 세상에는 참된 것이 있은 적이 드무니 마치 사전숙(史全叔)이 소장한 것과 같은 것은 평생에 대개 한두 개 나타날 뿐이다.

또 도학(道學)으로 만대(萬代)에 예고(譽高)한 주부자(朱夫子)[1]는 "吳筆之妙가 冠絶古今이라 不思不勉而從容中道者 玆其所以爲畵聖與아 오도자의 필획이 묘함은 고금에서 가장 뛰어났다. 생각지도 않고 힘쓰지 않았는데도 조용히 도에 맞는 사람이니 이것이 화성(畵聖)이 될 만한 이유로다!" 하였다 하고, 원인(元人) 탕후(湯垕)는 그의 저(著) 『화감(畵鑒)』 중에서 "吳道玄筆法超妙 爲百代畵聖 오도현의 필법은 대단히 뛰어나 백대의 화성이 된다"이라 하였는데, 오도현(吳道玄)에 대한 칭예(稱譽)는 송(宋)·원(元) 이후뿐이 아니었고, 당대(當代)에 벌써 제일인자의 칭이 있어 장언원(張彦遠)의 『역대명화기(歷代名畵記)』 중에는

國朝吳道玄 古今獨步 前不見顧〔*愷之〕 陸〔*探微〕 後無來者 授筆法於張旭 此又知書畵用筆同矣 張旣號書顚 吳宜爲畵聖 神假天造 英靈不窮

당나라 오도자는 옛날에서 지금까지 독보적인 경지를 터득한 사람으로 앞 시대에서는 고개지·육탐미에서도 볼 수 없었고, 뒤에서도 그와 겨룰 사람이 없었다. 장욱에게서 필법을 전수받았는데, 이것 또한 그림과 글씨의 용필이 같음을 알겠다. 장욱을 이미 서전(書顚)이라고 불렀으니, 오도자는 마땅히 화성(畵聖)이라고 불러야 한다. 우주의 신이 몸을 빌려 천연스럽게 이루어지는 것 같다. 그의 신령스러움은 끝없이 전개된다.[2]

운운의 장문(長文)이 있고, 또 말하되

凡人間藏蓄 必當有顧陸張〔僧繇—筆者〕吳著名卷軸 方可言有圖畵 若言有書
籍 豈可無九經三史 顧陸張吳爲正經 楊〔子華—筆者〕鄭〔法士—筆者〕董〔伯仁—
筆者〕前〔子虔—筆者〕爲三史 其諸雜迹爲百家 吳雖近 可爲正經

일반적으로 사람들의 수장품 중에 반드시 고개지, 육탐미, 장승요, 오도자의 저명한
작품이 있어야만 비로소 그림을 가지고 있다고 말할 수 있다. 만약 서적을 가지고 있다고
말한다면, 어찌 구경과 삼사가 없을 수 있겠는가. 고개지, 육탐미, 장승요, 오도자의 작품
은 정경(正經)에 해당하고, 양자화, 정법사, 동백인, 전자건은 삼사에 해당한다. 그 외 여
러 작품들은 백가에 해당한다. 오도자는 (근대에) 가깝지만 정경에 해당한다.[3]

이라 하였으며, 덕종연간(德宗年間) 사람인 주경현(朱景玄)은

吳道子 天蹤其能 獨步當世 可齊蹤於陸
오도자는 그 능력을 자연스럽게 마음대로 하여 당세를 독보하였으니, 육탐미와 나란
히 뒤따를 수 있다.

이라 하였고, 장회관(張懷瓘)은

吳生之畵 下筆有神 見張僧繇後也
오생의 그림은 붓을 대면 신묘함이 있는데, 장승요의 뒤에 나타났다.

라 하였고, 낙성북(洛城北) 현원황제묘(玄元皇帝廟) 벽화의 〈오성도(五聖
圖)〉를 찬(讚)한 두자미(杜子美)의 시(詩)에는

畵手看前輩	그림 솜씨 선배들을 살펴보자니
吳生遠擅場	오생이 멀리서도 으뜸이로다.
森羅移地軸	만상 모습 지축을 옮길 만하고

絶妙動宮墻	절묘함은 궁궐 담을 움직일 만해
五聖聯龍袞	다섯 성인 곤룡포 입고 줄지어 섰고
千官列雁行	천관들은 기러기 줄로 벌려 서 있네.
冕旒俱秀發	면류관은 찬란함을 모두 갖췄고
旌旆盡飛揚	깃발들은 휘날림을 한껏 다했네.

이란 것이 있다.

2.

이와 같이 화성(畵聖)의 칭이 있던 오도현은 본명이 도자(道子)인데, 도현〔道玄, 도원(道元)이라고도 함〕이라 한 것은 당(唐) 현종(玄宗)이 그의 화재(畵才)를 기꺼이 여겨 어명(御名)의 '현(玄)'자를 하사하여 개명(改名)케 한 것이다. 이리하여 본명 도자는 자(字)로 쓰게 된 것이니, 그 권고(眷顧)의 융숭(隆崇)하였음도 실로 그의 화재의 덕택으로써였다. 본래 동경(東京) 양적(陽翟) 하남성(河南省) 사람으로 일찍이 소요공(逍遙公) 위사립(韋嗣立)에 치사(致仕)하여 소리(小吏)가 되었고, 후에 곤주(袞州) 하구현위(瑕丘縣尉)가 되었다가 화사(畵事)로 현종에게 알린 바 된 후 금중(禁中)에 초인(招人)을 받아 내교박사(內敎博士)의 제수(除授)가 있었고, 어국화원(御局畵員)이나 영왕우(寧王友)라는 벼슬에까지 이르렀다. 어려서는 고빈(孤貧)하였으나 재예(才藝)의 연마가 이 사이에 있었고, 일찍이 장욱(張旭)과 하지장(賀知章)의 서(書)를 배우다가 대성(大成)치 못할 것을 알고 화도(畵道)로 전향하고 말았지만, 서는 설소보(薛少保)의 체와 유사한 것이었다 한다.

3.

그는 중국회화사상 가장 숭앙되었던 인물인 만큼 화사(畵事)에 있어서 여러 가지 설화(說話)가 있다. 이 설화는 그의 개성적 특질, 회화적 특징을 말하는 좋은 예이므로, 이곳에 들어 볼까 한다.

첫째, 그는 활달분방한 성격으로, 화작(畵作)에는 반드시 감음(酣飮)한 후에라야 하였다 한다. 낙양도(洛陽都) 내 평강방(平康坊) 보살사(菩薩寺)에 여러 가지 그림을 그렸는데, 식당전(食堂前) 동벽(東壁)에 그린 지도론색게변(智度論色揭變)의 필적(筆跡)은 주경여걸(遒勁如傑)하여 귀신의 모발(毛髮)이 토장(土墻)같이 굳어 뵈며 예골선인(禮骨仙人)의 천의(天衣)는 비양(飛揚)하여 만벽(滿壁)이 풍동(風動)하는 듯하였고, 불전(佛殿) 내 후벽(後壁)에 그린 소재경사(消災經事)는 수목(樹木)이 고험(古險)하고 불전조(佛殿槽) 내벽(內壁)에 그린 유마변(維摩變)의 사리불(舍利佛)은 각슬(角膝)이 전동(轉動)하는 듯하였다. 이 여러 그림을 그릴 적에 사주(寺主) 회각상인(會覺上人)은 술 백 석(石)을 양조(釀造)하여 양랑(兩廊)에 나열시키고, 오도자(吳道子)로 하여금 마음껏 먹어 가며 그리게 하였다 한다. 이태백(李太白)이 시인으로서 주중선(酒中仙)이었다면, 오도현(吳道玄)은 실로 화인(畵人)으로서 주중선이었던 듯하다. 숭인방(崇仁坊) 자성사(資聖寺) 정토원(淨土院) 문외(門外)에 그린 그림은 하룻밤에 술 취한 흥중(興中)에 그려낸 것인데, 그 중에도 극수(戟手)의 상(像)은 보는 자로 하여금 악해도망(惡孩逃亡)케 한 명작이었다 한다.

둘째, 그는 첩출(輒出)하는 일흥(逸興)의 계기를 구사하여 화작(畵作)을 하였고, 경영(經營)에 구구한 초사(焦思)를 하지 않은 듯하여, 이 간의 소식을 전하는 일화가 많다. 일찍이 그는 어느 승방(僧房)에 자다가 밤중에 별안간 일어나 필묵(筆墨)의 준비가 없었던 터이라 분방하는 화흥(畵興)을 못 이겨

침구(寢具)를 부수어 그것으로 승방벽(僧房壁)에 〈여마도(驢馬圖)〉를 그렸다
한다.

셋째, 그는 남의 작품, 남의 말, 남의 행동에서 용이히 자기의 화취(畵趣)를
얻었고, 공상(空想)의 구성이 신속히 되어 화작(畵作)을 이루었던 모양이다.

일찍이 그의 스승 장효사(張孝師)가 〈지옥도(地獄圖)〉를 그린 적이 있는데,
그 기후(氣候), 유묵(幽黙)된 취태를 보고 자기도 곧 지옥변상(地獄變相)을 그
렸는데, 이 지옥변상은 그의 특의(特意)의 하나였던 듯싶어 이에 대한 전설
이 많다. 경락사탑기(京洛寺塔記) 소전(所傳)에 의하면, 상락방(常樂坊) 조경
공사(趙景公寺) 남쪽 중삼문(中三門) 안에 그린 지옥변(地獄變)은 필력(筆力)
이 경노(勁怒)하여 변상음괴(變相陰怪)가 모골(毛骨)이 송연(悚然)한 것이었
으며, 경운사(景雲寺)의 지옥변상은 경도(京都) 중 도고어고(屠沽漁罟)의 배
(輩)들이 보고서 그 죄를 스스로 두려워하여 그 업(業)을 바꾸어 수선(修善)
하는 자가 왕왕이 생겼으며, 동도(東都) 복선사(福先寺) 지옥변 중의 병룡(病
龍)은 그야말로 병룡의 신음음(呻吟音)이 그대로 들리는 듯하였다 한다. 이
지옥변에 관하여 후인(後人)의 찬(讚)이 적지 않다. 우선 『동파문집(東坡文
集)』에 의하면

道子 畵聖也 出新意於法度之內 寄妙理於豪放之外 蓋所謂游刃餘地 運斤成
風者耶 觀地獄變相 不見其造業之因 而見其受罪之狀 悲哉悲哉 能於此間 一念
淸淨 豈無脫理 但恐如路旁野草 野火燒不盡 春風吹又生[14]云云

오도자는 화성이다. 법도 안에서 새로운 뜻이 나오고 호방한 기운의 밖에서 묘한 이치
를 부치니. 이른바 칼날을 놀려도 여유가 있고[4] 도끼를 휘둘러서 바람을 일으킨다[5]는 것
이로다. 지옥변상도를 볼 때 지은 업의 인연은 보지 않고 그 죄를 받는 형상만을 보니 슬
프고 슬프도다! 이 사이에서 한결같이 청정함을 생각할 수 있다면 어찌 벗어날 이치가 없
겠는가? 다만 두려운 것은 마치 길가에 자라는 들풀과 같아, "들불이 태워도 다 타지 않

고, 봄바람이 불어오면 다시 자라네"라는 것이다.

이라 있고, 「동관여론(東觀餘論)」에

吳道玄作此畵 現今寺刹所圖 殊弗同 了無刀林沸鑊牛頭阿旁之像 而變狀陰
慘 使觀者 腋汗毛聳 不寒而栗 因之遷善遠罪者 衆矣 熟謂 丹青爲末技歟 云云

오도현이 그린 이 그림은 지금의 절에서 그린 것과 아주 같지 않다. 칼의 숲과 물이 끓
는 솥, 소머리 귀졸과 지옥 귀졸의 형상이 없는데도 변상도가 음산하고 참담하여 보는 자
들로 하여금 겨드랑이에 땀이 나고 터럭이 솟구치게 하며 춥지 않은데도 소름이 돋게 한
다. 그 때문에 개과천선하여 죄를 멀리한 자가 많았으니 그 누가 그림이 말단의 기예라고
이르겠는가?

이라 있고, 『광천화발(廣川畵跋)』에는

吳生初爲此圖 請裴旻纏結舞劒 因其凌厲 倏通幽冥 至於騰太白之光 徵着蓐
收之耀 踔勵風揮 英精互纏 劒擊電光 透空而下 執鞘承之 衆大怪駭 於是賈其逸
藝 潛發神明 寓之於畵 魔魅化出 怪詭形見 李光謂 道玄平生 得意在是 云云

오생이 처음 이 그림을 그릴 때 배민(裴旻)에게 전결무검(纏結舞劒)을 청하였는데 그
뛰어난 솜씨로 인하여 문득 저승에까지 통하고자 해서였다. (배민이 검무를 추니) 태백
성(太白星)의 광채가 솟구치고 욕수(蓐收)의 빛을 불러들임에 이르렀다. 세차게 뛰어올
라 바람같이 휘두르니 빼어난 정기가 서로 얽히며, 칼이 번개 치는 듯하며 허공을 뚫고
솟구치다 내려온다. (배민이) 칼집을 잡고 예를 받드니 중인들이 크게 괴이하게 여기며
놀랐다. 이에 (오생이) 그 빼어난 재주를 사서 몰래 신명(神明)을 발휘하여 그림에다 부치
니 마물(魔物)이 변화하여 나오고 기괴한 형상이 나타났다. 이광(李光)이 이르기를 "도현
(道玄)의 평생 득의한 곳이 여기에 있다"라고 하였다.

이라 있다.

이 지옥변상(地獄變相)과 함께 그의 득의화제(得意畵題)로 유명한 것은 〈종규도(鍾馗圖)〉이니, 『도화견문지(圖畵見聞誌)』에 의하면 그의 〈종규도〉는 종규[鍾馗, 역병(疫病)을 쫓는 신]의 의상은 남삼(藍杉)이요, 곽일족(鞹一足), 묘일목(眇一目), 요홀(腰笏), 건수(巾首)의 봉발(蓬髮)로, 왼손으로 착귀(捉鬼)하고, 오른손으로 귀목(鬼目)을 결파(抉破)하는 상(像)인데, 필적(筆跡)의 비경(毘勁)함이 실로 회사(繪事)의 절격(絕格)이라 하였는데, 이 〈종규도〉란 당(唐) 현종(玄宗)이 일찍이 꿈에 본 사실을 오도자에게 말하였더니 오도자가 그 말만 듣고 그려 바친 것이 진경(眞境)에 절박하여 이래(以來) 종규도란 한 화제(畵題)를 지어내게 한 것이라 한다.

이것은 남의 말을 인연하여 화취(畵趣)를 얻어 그린 예이지만, 남의 행동에 의거하여 화취를 얻은 예로는 다음과 같은 것이 있다. 일찍이 개원년중(開元年中, 713-741)에 장군(將軍) 배민(裴旻)이 동도(東都) 천관사(天官寺)에 벽화를 그려 달라고 금백(金帛)을 후히 보내었는데, 오도자는 그것을 받지 않고 장군의 검무(劍舞)가 유명하니 그것을 한번 보고 싶다 하였다. 배민은 그 소청(所請)대로 묵최(墨縗)를 입고 일장(一場) 검무를 추었는데, 그 장기(壯氣)는 실로 비할 데 없고, 오생(吳生)은 이것을 보고서 단번에 벽화를 그려내니 그 분필(奮筆)이 또한 묘한지라, 초서(草書)로 유명한 장욱(張旭)이 또 그 위에 제찬(題贊)을 일필휘지(一筆揮之)하니 중자(衆者), 하루에 삼절(三絕)을 보았다고 인기가 대단하였다 한다. 장회관(張懷瓘)은 말하되, 도현의 명필이 배 장군의 검무가 출몰신괴(出沒神怪)함에서 휘호익진(揮毫益進)함과 장욱의 명필이 공손대랑(公孫大娘)의 검무에서 휘호익진함이 서로 같다고 두시(杜詩)에 이른 바 있으니, 서화(書畵)의 기예(技藝)란 의기(意氣)를 기다려 되는 것이요, 유부(儒夫)로서는 능치 못할 일이라 하였다. 즉 오도자는 화제를 검무에서 취한 것이 아니요, 필의(筆意)를 그곳에서 취한 데 특색이

있는 것이다.

넷째, 오도자는 이와 같이 화제(畵題)가 흉중(胸中)에서 무르녹아 가지고 일흥(逸興)이 울발(鬱發)하는 대로 단숨에 그리는 것이 특색이었다. 이에 관하여 이러한 이야기가 있다. 천보년중(天寶年中, 742-755)에 현종(玄宗)이 촉도산수(蜀道山水)를 그려 오게 하였다. 오도자는 가서 구경만 실컷 하고 사생(寫生)은 하지 않고 왔다. 그 경개(景槪)를 물으니, 신(臣)은 채본(彩本)을 만들지 않았으나 그 경(景)이 심중(心中)에 모두 있다 하였다. 그 후 대동전(大同殿) 벽에 촉도산수를 그리게 하였더니, 오도자는 가릉(嘉陵) 삼백여 리의 경(景)을 하루 사이에 그리고 말았다. 이때 유명한 이사훈(李思訓)으로도 하여금 그리게 하였는데, 이사훈은 내왕한 지 누월여(累月餘)에 그림을 마쳤다. 명황(明皇)은 양자(兩者)를 보고 이사훈의 누월의 공(功)과 오도자의 일일(一日)의 공이 다 그 묘(妙)를 극하였다고 칭찬하였다 한다.

장언원의 『역대명화기』 중에는 산수화가 오도자의 이 〈촉도산수화(蜀道山水畵)〉에서 일변(一變)된 것을 논하였으니, 그 「논화산수수석(論畵山水樹石)」 중의 일절을 떼면

魏晉以降 名迹在人間者 皆見之矣 其畵山水 則羣群峰之勢 若鈿飾犀櫛 或水不容泛 或人大於山 率皆附以樹石 暎帶其地 列植之狀 則若伸臂布指 詳古人之意 專在顯其所長 而不守於俗變也 國初二閻 擅美匠學 楊展精意宮觀 漸變所附 尙猶狀石則務於雕透 如冰澌斧刃 繪樹則刷脈鏤葉 多栖梧宛柳 功倍愈拙 不勝其色 吳道玄者 天付勁毫 幼抱神奧 往往於佛寺畵壁 縱以怪石崩灘 若可捫酌 又於蜀道寫貌山水 由是山水之變 始於吳 成於二李(李將軍 李中書)

위진시대 이래로 세상에 남아 있는 유명한 작품을 모두 보았다. 산수를 그린 것은 여러 산봉우리의 기세가 마치 세밀하게 장식된 무소뿔 빗과 같았다. 어떤 것은 강이 배를 띄울 수 없을 듯했고, 어떤 것은 사람을 산보다 크게 그렸다. 대체로 나무와 바위를 그려 화면

바탕과 어울리도록 했지만, 나열된 나무들의 모양이 마치 팔을 뻗어 손가락을 펼쳐 놓은 것과 같았다. 옛날 사람의 의도를 상세하게 살펴보면, 오로지 대상의 특징을 드러내는 데 있었고, 세속적인 변화에 집착하지 않았다. 당나라 초기의 염입덕과 염입본이 장학(匠學)에서 뛰어났고, 수나라의 양계단과 전자건은 궁전과 누각에 전념하면서 덧붙여 그린 것을 점차 변화시켰다. 그러나 여전히 바위를 그린 것은 새기고 뚫는 데 신경을 썼다 하더라도 마치 얼음이 녹아 예리하게 된 것이 도끼날과 같았다. 나무 그림은 잎맥, 그리고 잎을 새겨 그렸어도, 오동나무에 앉아 있는 것이나 무성한 버드나무가 많았다. 그래서 노력한 흔적이 배가될수록 더욱 유치하게 되어 색채를 감당할 수 없었다. 오도현이라는 화가는 천부적으로 필력이 강인했으며, 어려서부터 신비하고 깊은 이치에 통달했다. 종종 사찰에서 벽화를 그렸는데, 설령 괴이한 바위나 무너지는 듯한 물살을 그렸다 하더라도 마치 손으로 만질 수 있을 듯했다. 또한 촉도에서 산수를 그렸는데, 이로써 산수의 변화는 오도현에서 시작하고 두 이씨(이사훈과 이소도)에 의해 완성되었다.[6]

라 하였다. 이로써 그의 산수화에서의 지위도 알 만하다.

다섯째, 그의 화작(畵作)에서의 속필(速筆)은 유명한 것으로, 불상(佛像)의 원광(圓光)을 그리되 척도규구(尺度規矩)를 하나도 사용치 않고 일필휘지(一筆揮之)에 능성(能成)하는 기재(奇才)를 가졌다. 일찍이 흥선사(興善寺) 중문(中門) 내의 불상의 원광을 그렸는데, 그때 장안시사(長安市肆)의 노유사서(老幼士庶)가 경지(競至)하여 관자(觀者)가 여도(如堵)한 중에서 원광을 입필성지(立筆成之)하되 휘소(揮掃)가 마치 선풍(旋風)이 부는 듯한지라, 관자가 모두 신조(神助)요 인공(人工)이 아니라 하였다 한다.

여섯째, 뿐만 아니라, 그의 공상력·상상력도 대단히 풍부하여 일생에 양경사관(兩京寺觀)에 삼백여 벽(壁)을 그렸는데, 변상인물(變相人物)이 모두 기종이상(奇縱異狀)해서 하나도 같은 것이 없었고, 그 많은 그림을 그리되 하나도 계필(界筆)·직척(直尺)·규구(規矩)를 빌리지 아니한 것은 이미 말한 바이지만, 수인거벽(數仞巨壁)에 현완운필(懸腕運筆)하되 혹은 어깨로부터

그리기도 하고, 혹은 발끝부터 그려 올라가기도 하여 선풍(旋風)이 비동(飛動)하듯 거장궤괴(巨壯詭怪)하기 짝이 없었다 한다.

　일곱째, 그의 신귀보살화(神鬼菩薩畵)에 있어 하나의 특색으로 들 것은, 보리사(菩提寺)의 불전벽화(佛殿壁畵)가 모두 '팔방예시(八方睨視)'였다 하는데, 이것은 화중인물(畵中人物)의 동자(瞳子)가 관자(觀者)의 입지(立地) 여하를 불문하고 그 사람을 노려보고 있게 된 특수한 양식이라 한다.

4.

그의 화작(畵作)에서의 이러한 전설은 실로 헤아릴 수 없이 많으므로 이만 정도로 하고, 그의 화법(畵法)에서의 특색을 들면 다음과 같다.

　첫째, 그의 필치(筆致)의 특색으로 이미 전술한 바와 같이 속필(速筆)에 따른 기세와 역건유여(力健有餘)한 경강미(勁强味)가 있지만, 『역대명화기』 중에

　顧陸之神 不可見其盼際 所謂筆迹周密也 張吳之妙 筆纔一二 像已應焉 離披點畵 時見缺落 此雖筆不周而意周也

고개지와 육탐미의 신기한 작품에서는 형태의 윤곽선을 볼 수 없다. 이것은 필치가 빈틈없이 면밀하다고 말하는 것이다. 장승요와 오도자의 오묘한 작품은 필치 한두 개로 그렸어도 사물의 형상이 이미 완성되어 있다. 점과 획을 흩뜨려 때때로 부족한 점이 있는데, 이것은 필치가 주밀하지는 않지만 뜻이 주밀한 것이다.[7]

라 있고, 또

　衆皆密於盼際 我則離披其點畵 衆皆謹於象似 我則脫落其凡俗 彎弧挺刃 植

柱構梁 不假界筆直尺 虯鬚雲鬢 數尺飛動 毛根出肉 力健有餘 (當有口訣 人莫
得知) 數仞之畫 或自臂起 或從足先 巨壯詭怪 膚脉連結 過於僧繇矣

여러 화공들은 윤곽선을 면밀하게 그리지만, 오도자는 점과 획을 대강 펼쳐 놓는다. 여
러 화공들은 형태의 비슷함에 정성을 쏟으며 그리지만, 그는 그러한 범속함을 문제 삼지
않는다. 둥글게 굽은 활 틀과 곧바르게 빼어난 칼날, 바로 세워진 기둥과 수평으로 놓은
대들보, (이러한 것을 그릴 때) 계필이나 수직자를 빌려 사용하지 않는다. 규룡처럼 얽혀
있는 꼬불거리는 수염, 구름처럼 빽빽하면서 높이 날리는 머리카락은 수척이나 나는 듯
움직이고, 모근은 살에서 솟아나와 힘이 넘치는 것 같다. 마땅히 구결이 있지만 사람들은
알 수가 없다. 수인(數仞)이나 되는 대작의 획은 어떤 것은 팔에서 일어나고, 어떤 것은 다
리에서 시작된다. 거대하고 웅장하고 괴이하며, 피부와 혈맥이 서로 연결되어 있는 것이
장승요보다 뛰어나다.[8]

라 있어 단예(端倪)할 수 없는 특색이 있지만, 그는 세필(細筆)에도 능하여 유
년(幼年)에는 이것이 오히려 특색을 이루었고, 세필의 최고봉인 동진(東晋)
고개지(顧愷之)의 그림을 많이 임모(臨摹)하였는데, 위치(位置)·필의(筆意)
가 크게 방불(髣髴)하여 선화(宣和)·소흥(紹興) 간에는 고개지의 진적(眞蹟)
같이 행세한 적이 있다 한다.『화감(畫鑒)』에도

又見善神二幀 摩利諸天像 帝釋像 木紋天尊像及行道觀音 托塔天王毘沙門
神等像 行筆甚細 恐其弟子輩所爲耳

또 선신(善神)을 그린 두 개의 족자를 보았다. 마리제천상(摩利諸天像)·제석상(帝釋
像)·목문천존상(木紋天尊像) 및 행도관음(行道觀音)·탁탑천왕(托塔天王)·비사문신(毘
沙門神) 등의 상(像)은 붓의 움직임이 아주 섬세하다. 아마도 그의 제자들이 그린 것인가
싶을 따름이다.

라 있다.

둘째, 다음에 오도자의 인물화법(人物畵法)을 '오장(吳裝)'이라 하여 한 특색이 있는 것으로 일컬어지나니, 『화감(畵鑒)』에

吳道玄筆法超妙 爲百代畵聖 早年行筆差細 中年行筆似蓴菜條 人物有八面生意活動 其傅彩於焦墨痕中 略施微染 自然超出縑素 世謂之吳裝

오도현의 필법은 대단히 높고 묘하여 백대의 화성(畵聖)이라 하겠다. 젊어서는 행필이 섬세함에는 차이가 있었지만, 중년에는 행필이 순채나물 가닥과 같았다. 인물은 여덟 방향에서 봐도 생생한 뜻이 살아 움직인다. 그 초묵(焦墨)의 흔적 안에다 색을 칠하는데 대략 옅은 물감을 풀기만 하였지만 비단의 바탕에 자연스럽게 드러나서 세상에서는 오장(吳裝)이라고 이른다.

이라 있다. "似蓴菜條"라 일컫는 것은 소위 난엽묘(蘭葉描)라 하는 것으로, 필(筆)에 음양(陰陽)이 붙어 태세(太細)의 변화가 있는 것이니, 일찍이 고개지의 화법(畵法)을 논할 적에 말한 바 '춘잠토사(春蠶吐絲)'라는 것과 상대되는 필법이다. '춘잠토사'라는 것은 선에 태세의 변화가 없이 세선(細線)이 한결같이 나가지만, 순채조(蓴菜條) 또는 난엽묘라는 것은 난엽이 굴절(屈折)을 따라 태세의 변화가 있듯 그리는 선을 말하는 것이다. 또 "八面生意活動"이란 것은 전에 말한 '팔방예시(八方睨視)'법을 말하는 것이며, "傅彩於焦墨痕中略施微染"이란 것은 소위 '백묘법(白描法)'에서 나오는 것이니, 백묘법이란 것은 묵조(墨條)의 물상(物像)의 음영, 즉 입체감을 살리고 그 윤곽 내외에는 하등의 시채부묵(施彩傅墨)을 하지 않는, 일종의 윤곽화(輪廓畵)를 말하는 것이다. 오도자화(吳道子畵)에서 이 백묘(白描)와 난엽묘(蘭葉描)가 특별한 창의(創意)에 이르고 있는 것이다.

셋째, 다시 또 오도자화(吳道子畵)에서 특색으로 들 것은 송인(宋人) 곽약허(郭若虛)의 『도화견문지(圖畵見聞誌)』로부터 보이는 "吳帶當風 曹衣出水"

라 하는 '오대당풍'이란 특색이다.

吳之筆 其勢圓轉 而衣服飄擧 曹之筆 其體稠疊 而衣服緊窄 故後輩稱之曰 吳
帶當風 曹衣出水

　오도자의 필선은 그 기세가 원만하게 굴러서 의복이 바람에 날리는 듯하고, 조중달(曹
仲達)의 필선은 그 형체가 빽빽하게 겹쳐져 있어서 의복이 몸에 꽉 붙어 있는 듯하다. 그
러므로 후배들이 일컫기를 "오도자의 띠는 바람을 맞고 있고, 조중달의 옷은 물에서 나
왔구나"라고 하였다.

라는 것이 설명이다. 당대에 원(元)이 불화(佛畫)에 장가양(張家樣)·조가양
(曹家樣)·오가양(吳家樣)·주가양(周家樣)의 사가양(四家樣)이란 것이 있는
데, 이 사가양의 장·조·오·주가 누구냐 하는 데 대하여는 문제가 있는 모양
이나, 대개는 양(梁)의 장승요(張僧繇), 북제(北齊)의 조중달(曹仲達), 당(唐)
의 오도자(吳道子) 및 주방(周昉)을 말한다.
　『역대명화기』에는

北齊曹仲達 梁朝張僧繇 唐朝吳道玄周昉 各有損益 聖賢盰蠁 有足動人 瓔珞
天衣 創意各異 至今刻畫之家 列其模範 曰曹 曰張 曰吳 曰周 斯萬古不易矣

　북제시대의 조중달과 양나라 장승요, 당나라 오도현·주방은 저마다 장단점이 있다.
불교 성상이 왕성하게 일어나 사방으로 전파된 것은 사람을 감동시키기에 충분하지만,
영락과 천의에 대한 창의적 사고는 각각 다르다. 지금에 이르기까지 조각가와 화가는 그
들의 모범을 열거하면서 조중달이라 하고, 장승요라고 하고, 오도현·주방이라고 하는
데, 이것은 영원히 변하지 않는 것이다.[9]

라 있다. 장(張)·주(周)는 별문제하고, 오(吳)·조(曹)를 비교하면, 조의출수
(曹衣出水)란 것은 조 씨가 그린 인물의 의상은 마치 물에서 빠져나온 것과

같이 옷이 몸에 꼭 붙어 있는 형식을 말하는 것이요, 오대당풍(吳帶當風)이
란 것은 소위 표거체(飄擧體)라 하여 옷깃이 바람에 날리는 듯이 그린 것을
말하는 것이다. 그런데, 조의출수의 긴착체(緊窄體)는 오도자의 독창(獨創)
에 속하는 것으로 서역(西域) 계통의 화체(畫體)에 속하는 것이지만, 오대당
풍의 표거체는 오도자의 독창에 속하는 것으로, 이곳에 서역 감화(感化)에서
의 탈각(脫却)이 있는 데 의미가 있다 한다. 이리하여 이것은 회화에서뿐 아
니라 조각에도 한 양식으로서의 영향을 끼친 것이라 하는데, 특히 송초(宋
初)에 들어 종교화(宗敎畫)의 부흥기운이 성해졌을 때 당화(唐畫)의 제가양
(諸家樣)이 유행되었지만, 그 중에도 대세를 이룬 것은 오도자의 오가양(吳
家樣)이었다. 왕관(王瓘) 같은 사람은 소오생(小吳生)이라 일컫게 된 오가양
의 권화(權化)이며, 낙필제일(落筆第一)의 칭이 있던 이원제(李元濟)도 오가
양의 대가이며, 왕애(王靄)·손몽향(孫夢鄕)·무동청(武洞淸)·양비(楊棐)·
무종원(武宗元), 기타 적지 않은 사람이 오가(吳家)를 본받아 이러한 기풍은
마침내 오화절찬(吳畫絶讚)의 기세를 이루어 소동파(蘇東坡)·주희(朱熹),
기타 다수한 문인들의 찬문(讚文)이 있게 되었다.

오도자의 이 화양(畫樣)이 조각에도 영향을 끼쳤다는 것도 이미 말한 바인
데, 이는 역시 조각의 성질과 공통되는 점이 있던 까닭이라 하겠으니, 이에
대하여『광천화발(廣川畫跋)』에 다음과 같은 설명이 있다.

吳生之畫如塑然 隆頰豊鼻 眹目陷瞼 非謂引墨濃厚 面目自具 其勢有不得不
然者 正使塑者如畫 則分位皆重疊 變不能求其鼻目顳額可分也 (中略)
吳生畫人物如塑 旁見周視 蓋四面可意會 其筆蹟 圓細如銅絲縈盤 朱粉厚薄
皆見骨高下而肉起陷處 此其自有得者 恐觀者不能於此求之 故幷以說彩者見焉
此畫人物尤小 氣韻落落 有宏大放縱之態 又其難者也
오생의 그림은 마치 소상(塑像)과 같아 뺨이 두껍고 코가 풍부하며 눈동자가 불거지고

얼굴이 가라앉아 있다. 먹을 가져다 짙고 두껍게 그려 면목이 절로 갖추어 있지만 그 형세는 그렇게 할 수 없는 것을 이름이 아니다. 바로 소상이라는 것으로 그림과 같게 한다면 위치를 나눈 것이 모두 중첩되어, 변화는 그 코와 눈, 광대뼈와 이마의 구분할 만한 점을 찾을 수 없을 것이다.(중략)

오생이 인물을 그린 것이 마치 소상(塑像)과 같아 곁에서 보고 두루 살펴보면 대개 사방으로 향한 얼굴은 이해할 수 있다. 그 필적이 원만하고 자세하여 마치 동으로 만들 실이 쟁반을 감싸고 있는 듯하여, 붉고 흰 색이 두껍고 얇음이 있어 모두 골격의 높고 낮음과 살결이 도드라지거나 꺼진 곳을 볼 수 있다. 이것은 그가 절로 터득함이 있는 것이니, 아마도 보는 자들이 여기에서 구할 수 있는 것이 아니다. 그러므로 함께 채색을 한 것으로써 본 것이다. 이는 인물을 그린 것이 더욱 작으나 기운은 커서 활달하게 풀어 놓는 형상이 있으니 더욱 그리기 어려운 것이다.

송대(宋代)에 발달한 소화벽(塑畵壁), 즉 소조(塑彫)로써 벽면에 화취(畵趣)를 내는 한 조형미술의 양식도 이런 곳에서 출발한 것인가 생각한다.

이곳에 오대당풍의 화양(畵樣)이 오도자의 독창같이 말하나, 필자의 의견으로는 오도자의 독창이랄 것이 아니요, 재래 고화(古畵)에서의 기풍을 끌어들여 자기의 독특한 난엽묘(蘭葉描)의 필법으로 그 생채(生彩)를 내게 한 것으로 생각한다. 고대 한(漢)·위(魏)의 고경화상석(古鏡畵像石), 공예품의 장식화(裝飾畵) 등에 나타난 인물·동물 기타를 보면 의대(衣帶)·빈발(鬢髮)·태도(態度) 기타가 바람에 흩날리며, 또는 추일(趨逸)하는 기세를 취하고 있다. 이것은 고개지의 화양(畵樣)에서도 볼 수 있는 것인데, 다만 당대의 이러한 제화양(諸畵樣)은 그 소위 당풍(當風)의 기세만 있고, 선조(線條)에는 하등 음양(陰陽)의 변화가 없다. 따라서 그것은 매우 관념적인 점에 머무르고 있는데, 오도자는 이곳에 다시 선(線) 자체의 변화를 가미시켰으므로 매우 사실적 효과를 낸 데 그 의미가 있고, 가치가 있는 것이라 하겠다.

또 중국화론(中國畵論)에 있어서 중요한 육법〔六法, 기운생동(氣韻生動)·

골법용필(骨法用筆) · 응물상형(應物象形) · 수류부채(隨類賦彩) · 경영위치 (經營位置) · 전이모사(轉移模寫)〕중 기운생동의 규범도 이러한 화양(畵樣) 에서 나온 것이요, 기운생동의 중심성이 이러한 화양을 내게 한 것이라 하겠 다. 물론, 기운생동의 내용적 의미는 시대가 뒤질수록 형이상학적으로, 윤리 적으로, 기타 여러 가지 의미를 내포하게 되었지만, 그것이 한 개의 성문(成 文)이 되어 나타난 초기에는 상술(上述)한 생동적 운동태(運動態)의 정신을 표현한 것으로 생각된다. 기운생동의 문제는 고래(古來)로 그 해설이 구구하 지마는, 최근에 나온 설명으로는 시모미세 시즈이치(下店靜市) 씨의 설명 〔아스카엔(飛鳥園) 발행『동양미술(東洋美術)』제24호「회인과경양식시론 (繪因果經樣式試論)」〕이 가장 좋은 듯하다.

5.

오도자는 멀리 양대(梁代)의 대가 장승요를 본받고 장효사(張孝師)를 사사 (師事)하였다 한다. 장승요는 고개지 · 육탐미(陸探微)와 함께 육조(六朝)의 삼대가(三大家)로 일컫던 사람이지만, 장효사는 그리 두드러진 사람이 아니 다. 그러나 이들이 다 불화(佛畵)로 유명하였던 만큼 오도자도 불화로써 특 히 대(大)를 이룬 것이 그 전통 되는 바 크다 하겠다. 그러나 또한 불화에만 능하였을 뿐 아니요, 『당조명화록(唐朝名畵錄)』에 "凡畵人物佛像神鬼禽獸山 水臺殿草木 皆冠絶於世 대저 인물 · 불상 · 신귀 · 금수 · 산수 · 대전 · 초목을 그리는 데에 모두 세상에서 으뜸이 된다"라 한 만큼 적어도 화사(畵事)에선 무불응향(無 不應向)하였던 모양이다. 이리하여 당대 오도자를 본받는 자 많았으니, 장애 아(張愛兒)는 오화(吳畵)를 배우다 이루지 못하여 날소(捏塑)의 방편으로 전 향하여 현종(玄宗)으로부터 선교(仙喬)라고까지 개명(改名)의 영(榮)을 받게 되었으며, 적담(翟琰) · 이생(李生) · 장장(張藏) · 양정광(楊庭光) · 여능가(盧

稜伽)·왕내아(王耐兒) 등이 모두 그의 제자였다 한다. 송대(宋代)에 들어 그를 배우는 자 많았음도 이미 말한 바이다.

다만, 이러한 대가(大家)도 그 예(藝)로 말미암아 남을 시기하는 성벽(性癖)이 있었음은 주의할 필요가 있으니, 경락사탑기(京洛寺塔記)에 의하면, 황보진(皇甫軫)이 예(藝)로써 핍기(逼己)함이 있다 하여 암살(暗殺)을 시켰다는 기록이 있다. 황보진은 당시 선양방(宣陽坊) 정역사(淨域寺) 삼계원(三階院)의 벽화(壁畫)로써 이름난 사람이었다.

6.

이제 오도자의 화적(畫跡)이란 것을 적어 보면 다음과 같은 것이 있다.

① 『패문재서화보(佩文齋書畫譜)』에서

천존상(天尊像) 한 점, 목문천존상(木紋天尊像) 한 점, 열성조원도(列聖朝元圖) 한 점, 불회도(佛會圖) 한 점, 치성광불상(熾盛光佛像) 한 점, 아미타불상(阿彌陀佛像) 한 점, 삼방여래상(三方如來像) 한 점, 비로자나불상(毘盧遮那佛像) 한 점, 유마상(維摩像) 두 점, 공작명왕상(孔雀明王像) 넉 점, 보단화보살상(寶檀花菩薩像) 한 점, 지옥상(地獄像) 한 점, 관음보살상(觀音菩薩像) 두 점, 사유보살상(思惟菩薩像) 한 점, 제석상(帝釋像) 두 점, 보인보살상(寶印菩薩像) 한 점, 자씨보살상(慈氏菩薩像) 한 점, 진성상(辰星像) 한 점, 대비보살상(大悲菩薩像) 석 점, 등각보살상(等覺菩薩像) 한 점, 태백상(太白像) 한 점, 여의보살상(如意菩薩像) 한 점, 이보살상(二菩薩像) 한 점, 보살상(菩薩像) 한 점, 태양제군상(太陽帝君像) 한 점, 형혹상(熒惑像) 한 점, 나후상(羅喉像) 두 점, 계도상(計都像) 한 점, 오성상(五星像) 다섯 점, 오성도(五星圖) 한 점, 이십팔수상(二十八宿像) 한 점, 탁탑천왕도(托塔天王圖) 한 점, 호법천왕

상(護法天王像) 두 점, 행도천왕상(行道天王像) 한 점, 운개천왕상(雲蓋天王像) 한 점, 비사문명천왕상(毘沙門明天王像) 한 점, 청탑천왕상(請塔天王像) 한 점, 천왕상(天王像) 다섯 점, 신왕상(神王像) 두 점, 대호법신(大護法神) 열넉 점, 선신상(善神像) 아홉 점, 육갑신상(六甲神像) 한 점, 천룡신장상(天龍神將像) 한 점, 마나용왕상(摩那龍王像) 한 점, 화수길룡상(和修吉龍像) 한 점, 온발라용왕상(溫鉢羅龍王像) 한 점, 발난타용왕상(跋難陀龍王像) 한 점, 덕우가용왕상(德又伽龍王像) 한 점, 쌍림도(雙林圖) 한 점, 남방보생여래상(南方寶生如來像) 한 점, 북방묘성여래상(北方妙聲如來像) 한 점. — 이상 송(宋) 『선화화보(宣和畵譜)』, 어부(御府) 소장

화불급시자지공십여인상(畵佛及侍者誌公十餘人像)〔소자첨가장(蘇子瞻家藏)〕, 불(佛) 두 점, 자씨(慈氏) 두 점, 금동불(金銅佛) 한 점, 수보리(須菩提) 한 점, 대비(大悲) 한 점, 수월관음(水月觀音) 한 점, 삼관(三官) 한 점, 삼천정(三天正) 한 점, 정응진군(靜應眞君) 한 점, 능인강성변상(能仁降星變相) 한 점, 선성상(宣聖像) 한 점, 고승도(高僧圖) 한 점, 호법신(護法神) 두 점, 천왕(天王) 넉 점, 선신(善神) 석 점, 좌신(座神) 한 점, 마벽도(馬癖圖) 한 점. — 이상 송(宋) 중흥관각저장(中興觀閣儲藏)

삼교도(三教圖)〔장연가장(張衍家藏)〕, 백의관음도(白衣觀音圖)〔하인가장(河麟家藏)〕. — 이상 송(宋) 등교명심절품(鄧橋銘心絶品)

화성(火星)〔교달지(喬達之) 소장〕, 약사불(藥師佛)〔왕개석(王介石) 소장〕, 선신입상(善神立像) 두 점〔동상(同上) 송(宋) 비각물(秘閣物)〕, 화성(火星)〔송(宋) 미곽우지종제(微郭佑之宗題) 소장〕, 과해기마천왕도(過海騎馬天王圖)〔송(宋) 고종제원교가장(高宗題元喬家藏)〕, 치성광불(熾盛光佛)〔신치원장(申致遠藏)〕, 관음척청지엽삼(觀音剔靑地葉森)〔조맹부(趙孟頫) 소수(所收)〕. — 이상 송(宋) 주밀(周密)『운연과안록(雲煙過眼錄)』

남악도(南嶽圖) 한 점, 수월관음도(水月觀音圖) 한 점, 관음상(觀音像), 나

한도강도(羅漢渡江圖) 한 점 — 이상 명(明) 엄씨서화기(嚴氏書畫記)

남송화답가도(藍宋和踏歌圖) 한 점〔명(明) 첨경봉화도현람(詹景鳳畫圖玄覽)〕, 수월관음변상(水月觀音變相), 남악도(南嶽圖), 수월관음(水月觀音), 송자천왕도(送子天王圖), 유마설법도(維摩說法圖). — 이상 명(明) 장축청하서화서(張丑淸河書畫書)

삼십이상관음수묵권자(三十二相觀音水墨卷子)〔동기창(董其昌), 『화선실수필(畫禪室隨筆)』〕, 종규천야출유도(鍾馗天夜出游圖), 세지상(勢至像)〔명(明) 왕아옥호산망(汪阿玉湖珊網)〕, 지옥변상도(地獄變相圖), 호법신(護法神), 화인물(畫人物), 화려(畫驢) — 이상『광천화발(廣川畫跋)』

화권(畫卷)〔민천관벽초권(旻天觀壁草卷)〕〔주자문집(朱子文集)〕〔후인학모자(後人學模者)〕, 공작명왕(孔雀明王) 한 점, 호법신(護法神) 한 점, 복룡낭군도(伏龍郎君圖) 한 점, 객신도(客神圖) 한 점, 수족도(水族圖) 한 점, 전신도(殿神圖) 두 점, 수룡도(水龍圖) 한 점. — 이상 송(宋) 중흥관각저장(中興觀閣儲藏)

삼교도(三敎圖) 한 점, 백의관음(白衣觀音) 한 점, 휘종학모죽금권급육석도(徽宗學模竹禽卷及六石圖).

② 장언원(張彦遠)의『역대명화기(歷代名畫記)』중에서

사관벽화(寺觀壁畫)
· 태청궁(太淸宮) — "殿內絹上寫玄元眞 是吳 궁 안에는 비단에 노자의 초상을 그린 것이 있는데, 이것은 오도자의 작품이다."[10]
· 천복사(薦福寺) — "淨土院門外兩邊 吳畫鬼神 南邊神頭上龍爲妙 西廊菩薩院 吳畫維摩詰本行變 정토원 문밖의 양 옆 벽면에 오도자가 귀신을 그렸는데, 남쪽에 있는 신상 머리 위의 용이 오묘하다. 서쪽 회랑의 보살원에는 오도자가 유마힐본행

변을 묘사했다." "西南院佛殿內東壁及廊下行僧 並吳畫 서남원 불전 안의 동쪽 벽화와 회랑의 행도승은 모두 오도자의 그림인데…."[11]

· 흥선사(興善寺) — "東廊從南第三院小殿柱間 吳畫神 동쪽 회랑에서 남쪽으로 세 번째 승원의 작은 전각 기둥 사이에 오도자가 신상을 그렸는데…."[12]

· 자은사(慈恩寺) — "南北兩間及兩門 吳畫幷自題 (탑) 남북의 양쪽 벽 및 양쪽 문에는 오도자가 그림을 그리고 또한 스스로 글을 썼다." "塔北殿前牕間 吳畫菩薩 탑 북쪽에 있는 불전의 앞쪽 창 사이의 벽에는 오도자가 보살상을 그렸고…."[13]

· 용흥관(龍興觀) — "大門內吳畫神 대문 안에 오도자가 신상을 그렸는데…." "殿內東壁 吳畫明眞經變 전각 안의 동쪽 벽에는 오도자가 명진경변을 그렸다."[14]

· 광택사(光宅寺) — "殿內吳生楊廷光畫 불전 안에는 오도자와 양정광의 벽화가 있다."[15]

· 흥당사(興唐寺) — "三門樓下 吳畫神 삼문 위에 세운 누각의 아래층에는 오도자가 신상을 묘사해 놓았다." "殿軒廊東西南壁 吳畫 불전의 동벽·서벽·남벽에는 오도자의 그림이 있다." "淨土院… 院內次北廊向東塔院內西壁 吳畫金剛變 정토 원 안의 북쪽으로 이어진 회랑에서, 동탑원과 마주한 내부의 서벽에는 오도자가 금강 경변을 그려 놓았는데…." "次南廊 吳畫金剛經變及郗后等 幷自題 남쪽으로 이어 진 회랑에는 오도자가 금강경변 및 치후 등을 그려 놓았고, 모두 스스로 제발을 썼다." "小殿內 吳畫神菩薩帝釋 西壁西方變亦吳畫 작은 전각 내부에는 오도자가 신상·보살상·제석천을 묘사해 놓았는데, 그 서벽의 서방정토변도 오도자의 그림이다."[16]

· 보리사(菩提寺) — "佛殿內東西壁 吳畫神鬼 불전 안의 동서쪽 벽에 오도자가 귀 신상을 묘사했다." "殿內東西北壁 並吳畫 其東壁有菩薩 轉目視人 불전 안의 동 쪽·서쪽·북쪽 벽에는 나란히 오도자의 그림이 있다. 동쪽 벽에는 보살이 팔방으로 눈을 돌리면서 사람을 보는 그림이 있는데…."[17]

· 경공사(景公寺) — "東廊南間東門南壁畫行僧 轉目視人 中門之東 吳畫地獄 並題 동쪽 회랑 남쪽 벽 칸과 동문의 남쪽 벽에는 행도승이 그려져 있는데, 눈을 굴리 며 사람을 쳐다보고 있다. 중문의 동쪽에는 오도자가 지옥도를 그리고 아울러 제목을 썼다." "西門內西壁 吳畫帝釋幷題 次南廊 吳畫 서쪽 문 안의 서쪽 벽에는 오도자 가 제석천을 그리고 아울러 제목을 썼다. 남쪽으로 이어지는 회랑에도 오도자가 그림

을 그렸다."[18]

- 청룡사(靑龍寺) ― "殿上東西有相向二神 吳生畫 불전의 동서 벽에는 서로 마주
향하는 두 신상이 있는데, 오도자의 그림이다."[19]

- 안국사(安國寺) ― "東車門直北東壁 北院門外 畫神兩壁 及梁武帝郗后等 幷
吳畫 幷題 동쪽 거문의 정면 북동쪽 벽과 북원 문밖의 두 벽에 있는 신상 및 양나라
무제상, 치우상 등은 모두 오도자가 그리고 아울러 제목을 썼다." "經院小堂內外 幷
吳畫 경원의 작은 불당 내벽과 외벽도 모두 오도자의 그림이다." "三門東西兩壁釋
天等 吳畫 삼문의 동서쪽 양 벽의 제석천 등은 오도자의 그림인데…." "東廊大法師
院塔內 尉遲畫及吳畫 동쪽 회랑 대법사원의 탑 안 벽화는 위지을승의 그림과 오도
자의 그림이다." "大佛殿東西二神 吳畫 대불전의 동서쪽에 있는 두 신상은 오도자
의 그림인데…." "殿內維摩經 吳畫 불전 안의 유마경변은 오도자의 그림이다." "西
壁西方變 吳畫 서쪽 벽의 서방정토경변은 오도자의 그림인데…." "殿內正南佛 吳
畫 輕成色 불전 내부의 정남방에 있는 불상도 오도자의 그림인데, 함부로 채색을 했
다."[20]

- 함의관(咸宜觀) ― "三門兩壁及東西廊 並吳畫 삼문의 양쪽 벽 및 동쪽 회랑과
서쪽 회랑에는 나란히 오도자의 그림이 있다." "殿上牕間眞人 吳畫 불전 위의 창문
사이 진인상은 오도자의 그림이다." "殿外東頭東西二神 西頭東西壁 吳生幷楊廷
光畫 불전 밖에 있는 동서쪽의 두 신상과, 서쪽 동서 벽은 오도자와 양정광의 그림이
다."[21]

- 영수사(永壽寺) ― "三門裏 吳畫神 삼문 안에 오도자가 신상을 그렸다."[22]

- 천복사(千福寺) ― "繞塔板上傳法二十四弟子(盧稜伽 韓幹畫 裏面吳生) …
塔院門兩面內外及東西向裏各四間 吳畫鬼神 帝釋(極妙) 탑을 둘러싼 판벽에
법을 전하는 이십사 명의 제자상이 그려져 있다.(노릉가와 한간이 그렸다. 안쪽 벽면
은 오도자가 그렸다) … 탑원 문의 양쪽 내외 벽과 동서의 안쪽 각 네 개의 벽에는 오도
자가 묘사한 귀신상·제석천이 있다.(지극히 오묘하다)"[23]

- 숭복사(崇福寺) ― "西庫門外西壁神 吳畫自題 서쪽 창고의 문밖 서벽의 신상은
오도자가 그리고 직접 글을 썼다."[24]

- 온국사(溫國寺) ― "三門內 吳畫鬼神 삼문 안에 오도자가 귀신을 그렸다."[25]

오도현 289

· 총지사(總持寺) — "門外東西 吳畵 문밖의 동쪽과 서쪽에는 오도자가 그린 그림
 이 있는데…."[26]

· 복선사(福先寺) — "三階院 吳畵地獄變 有病龍最妙 삼계원에는 오도자가 그린
 지옥변이 있다. 또한 병든 용이 있는데, 가장 오묘하다.""寺三門兩頭 亦似吳畵 사
 찰 삼문의 양쪽 끝 벽화는 또한 오도자의 그림과 비슷하다."[27]

· 천궁사(天宮寺) — "三門 吳畵除災患變 삼문에는 오도자가 그린 제재환경변이
 있다." [28]

· 장수사(長壽寺) — "門裏東西兩壁鬼神 吳畵 문 안의 동쪽과 서쪽 양벽의 귀신상
 은 오도자가 그렸다.""佛殿兩軒行僧 吳畵 불전의 양쪽 회랑의 행도승도 오도자가
 그렸다."[29]

· 경애사(敬愛寺) — "禪院內四廊壁畵(開元十年吳道子描) 日藏月藏經變及業
 報差別變(吳道子描) 서선원 안의 서쪽 회랑에는 벽화가 있다.(개원 10년에 오도자
 의 필묘로 그려졌다) 일장월장경변 및 업보차별경변이 있고(오도자가 필묘하
 고…)…."[30]

· 홍도관(弘道觀) — "東封圖 是吳畵 동봉도는 오도자의 그림이다."[31]

· 성북(城北) 노군묘(老君廟) — "吳畵 오도자의 그림이 있다."[32]

· 감로사(甘露寺) — "吳道子僧二軀 釋迦道場外壁 오도자가 그린 두 스님의 그림
 이 석가도량 끝의 바깥벽에 있다.""吳道子鬼神 在僧伽和尙南外壁 오도자가 그린
 귀신도가 승가화상당의 남쪽 바깥벽에 있다."[33]

 기타 — 명황수록도(明皇受籙圖), 십지종규(十指鍾馗), 촉도산수(蜀道山
 水), 대동전(大同殿) 내 오룡(五龍), 송운절함도(宋雲折檻圖), 묵죽(墨竹).

· 경공사(景公寺) — "三門裏地獄變 門南畵龍及天王天女 삼문 안에는 지옥변상
 도가 있고, 문 남쪽에는 화룡도 및 천왕천녀도가 있다."

· 보살사(菩薩寺) — "食堂前東壁智度論色偈變并自題 佛殿內後壁消災經事
 佛殿內槽壁維摩變 식당 앞 동벽에는 지도론의 색게에 대한 변상도가 있는데 자제
 (自題)를 아울러 썼고, 불전 내 후벽에는 소재경의 일이 그려져 있고, 불전 안 구유의
 벽에는 유마변상도가 있다."

· 자성사(資聖寺) — "淨土院門外及中間牕間畵 정토원 문 밖 및 중간 창 사이에 그

림이 있다."

- 용흥사(龍興寺) —"御注金剛經 院妙迹多兼自題經 임금께서 주를 다신 금강경
 이 있고, 원안의 묘품의 자취에는 대부분 겸하여 불경에다 스스로 썼다."
- 자은사(慈恩寺) —"塔前文殊普賢 西面廡下降魔盤龍等壁 탑 앞에는 문수보
 살·보현보살 그림이 있고, 서면의 회랑 아래에는 마구니를 항복시킨 그림, 용이 서려
 있는 그림 등의 벽이 있다."
- 경운사(景雲寺) —"地獄變 지옥변상도가 있다."
- 용흥사(龍興寺) —"兩壁一作維摩示疾文殊來問天女散花 一作太子遊四門
 釋迦降魔 筆法奇絶 蘇子由 曾施百縑修之 양벽에 하나는 유마거사가 병색을 보
 이자 문수보살이 와서 문안하니 천녀가 꽃을 뿌리는 그림이 있고, 하나는 태자(석가모
 의 태자 시절)가 네 문에서 노닐던 모습과, 석가가 마구니를 항복시킨 그림이 있으니,
 필법이 기이하고 뛰어나다. 소자유(蘇轍)가 일찍이 백가지 비단을 베풀어 수식하였
 다."

7.

이상 다소의 중복도 있을 것이다. 화제(畵題)에서 불화(佛畵)가 많음은 시대
의 특성을 보이는 동시에 오도자의 소능(所能)을 보이는 바라 하겠고, 또 고
개지에게 인물화(人物畵)·감계화(鑑戒畵)가 많았던 것과 좋은 대조라 하겠
다.

 오도자의 화적(畵跡)은 이와 같이 불화가 중심이 된 듯하나 다른 모든 방
면에서도 능하였음은 이미 말한 바이다. 다만 불화의 다작(多作)에서 인연됨
인지 조선 불찰(佛刹)에도 소위 오도자화(吳道子畵)라는 것이 많고, 일본에
도 오도자의 불화라는 것이 더러 있으나 진적(眞跡)에서 먼 것임은 두말할
필요가 없다. 다른 화제에서도 오도자의 필적(筆跡)이란 것이 일본에 더러
있다. 교토(京都) 고토인(高桐院) 장(藏)의 수묵산수도(水墨山水圖), 교토 도

후쿠지(東福寺) 장(藏)의 석가(釋迦)·문수(文殊)·보현(普賢) 삼폭도(三幅圖), 야마모토 지로(山本梯二郎) 소장의 송자천왕도(送子天王圖)[지금은 아베 고지로(阿部孝次郎)의 소라이칸(爽籟館)으로 돌아옴]가 오도자의 진적같이 말하나 제일자(第一者)는 북송(北宋) 말 남송(南宋) 초 간의 작자 미상인 것이며, 제이자(第二者)는 송대(宋代)의 모본(模本)이라 하며, 제삼자(第三者)는 명(明) 장축청하서화방(張丑淸河書畵舫)에

吳道玄 送子天王圖 紙本水墨眞跡 是韓氏名畵第一 亦天下名畵第一
오도현의 천왕송자도(送子天王圖)는 종이에 수묵으로 그린 진적이다. 한씨명화(韓氏名畵)의 제일이고 또 천하명화(天下名畵)의 제일이다.

이라 있고, 명(明) 방유(芳維) 「남양명화표(南陽名畵表)」에

吳道玄 天王送子圖 宋高宗 乾卦 紹興小璽 賈似道封子長 卽曹仲玄 李伯時 王廉 等跋
오도현의 천왕송자도(送子天王圖)에는 송 고종의 '건괘' '소흥'이란 작은 도장이 있고 가사도(賈似道)의 '봉자장인(封子長印)'이 있으니 곧 조중현(曹仲玄)·이백시(李伯時)·왕렴(王廉) 등의 발문이다.

이란 기록이 있어 송자천왕도(送子天王圖)라면 곧 이것을 생각케 되나 이 역시 진본이 아니요 송대(宋代) 모본이라 한다. 기록에 의하면, 송(宋)·명(明)까지도 오도자화(吳道子畵)라는 것이 더러 유전(流轉)되었던 듯싶은데, 금일에는 이상과 같이 그 진적이랄 것이 한 점도 없는 모양이다. 명화(名畵)는 결국 남지 못하는 것인가.

참고서

張彦遠, 小野勝年 譯注, 『歷代名畫記』(岩波文庫), 1938.

『佩文齋書畫譜』.

鄭昶 編著, 『中國畫學全史』, 上海: 中華書局, 1929.

內藤湖南, 『中國繪畫史』.

大村西崖, 『東洋美術史』, 東京: 文玩莊, 1926.

瀧精一, 「曹吳の二體」 『畫說』 第25號, 東京美術研究所, 1939.

안견(安堅)

자(字)는 가도(可度) 또는 득수(得水), 호(號)는 현동자(玄洞子) 또는 주경(朱耕). 지곡(池谷, 경상남도 함양군)의 사람. 가장 산수(山水)에 장(長)하였다. 화원(畵員)에 열(列)하고, 관(官) 호군(護軍)에 이르다. 생몰년은 미상이나 세종(世宗) 시대에 활동하여 안평대군(安平大君) 이용(李瑢)에게 애중(愛重)되었으며, 세조(世祖) 말년까지 존명(存命)한 듯하다. 성현(成俔)이 평하여

安堅性聰敏精博 多閱古畵 皆得其要 集諸家之長而折衷之 山水尤其所長 今人愛保堅畵如金玉(『慵齋叢話』)

안견은 성품이 총명하고 민첩하고 정통하면서도 널리 알았고, 또 고화(古畵)를 많이 보아서 모두 그 요점을 잘 알았다. 여러 사람의 장점을 모아 절충하여 산수에 특히 뛰어났으니 지금 사람들이 안견의 그림을 아끼고 간직하기를 금옥과 같이 여겼다.(『용재총화』)[1]

이라 하였다. 그 화적(畵蹟)으로서 내장(內藏)의 〈청산백운도(青山白雲圖)〉는 절보(絶寶)라 하며, 또 〈팔준도(八駿圖)〉〈이사마산수도(李司馬山水圖)〉〈임강완월도(臨江翫月圖)〉 등의 이름이 전하는데, 현존의 진적(眞蹟)으로서는 다만 몽유도원도권(夢遊桃源圖卷)이 있을 뿐이다. 이왕가미술관(李王家美術館)에 〈적벽도(赤壁圖)〉〈한천도(寒天圖)〉가 있으나 관기(款記)를 갖고 있지 않다.

몽유도원도권(夢遊桃源圖卷)〔소노다 사이지(園田才治) 소장〕

견본착색(絹本着色) 횡권(橫卷)으로서 수(首)에 안평대군(安平大君)의 제시(題詩), 다음에 도원도〔桃源圖, 종(縱) 일 척(尺) 이 촌(寸) 칠 푼(分) 칠 리(厘), 횡(橫) 삼 척 오 촌〕, 다음에 대군의 기문(記文), 말(末)에 고득종(高得宗)·강석덕(姜碩德) 등 당대의 명신(名臣)·석유(碩儒) 이십일 인(人)의 시문(詩文)·제발(題跋)이 있다. 대군의 기문에 정묘세(丁卯歲, 세종 29년) 4월 20일 야(夜) 몽중(夢中)에 놀던 도원(桃源)을 안견에 명하여 그리게 하였다고 있다. 화수(畫首) 우단(右端)에 '池谷可度作(지곡가도작)'의 낙관이 있다. 개권만수(開卷萬樹)의 도화(桃花)에 싸여 선가(仙家) 수우(數宇), 일계(一溪), 이에 통하여 주인 없는 고주(孤舟)를 계(繫)하였고, 유수(流水)는 비폭격단(飛瀑激湍)이 되고, 드디어 심연(深淵)이 되어서 좌방(左方)으로 흘렀고, 산경(山徑)이 이를 따라서 곡절은현(曲折隱見)하였고, 일석동(一石洞)이 있어 선범(仙凡)을 경(境)하였다. 주위에는 기봉난립(奇峰亂立)하였고, 멀리 운연(雲烟) 간에 사라졌다. 가장 정채(精彩) 있음은 도원향(桃源鄉)의 한 구(區)인데, 일대의 도화림(桃花林), 오직 이것 일족(一簇)의 홍운(紅雲), 그 사이에 세(細)하게 수목화엽(樹木花葉)을 점출(點出)하였다. 인가(人家)에 주인 없고, 계견우마(鷄犬牛馬)의 소리조차 없는 완전한 유적경(幽寂境)이다. 전체에 세치주도(細緻周到)한 용필(用筆) 중에 잘 활대(濶大)한 기우(氣宇)와 청정화아(淸淨和雅)한 경지를 묘득(描得)하여 조선시대 오백 년을 통하여 비류(比類) 없는 걸작이다. 차종(此種) 화법(畫法)의 기(基)하는 바는 김안로(金安老)가 말한 바와 같이〔『용천담적기(龍泉談寂記)』〕북송(北宋)의 곽희(郭熙)인데, 후에 석경(石敬)·양팽손(梁彭孫)·정세광(鄭世光)·이정(李禎)·이정근(李正根)·이징(李澄) 등에 의하여 즐겨 운두준(雲頭皴)의 봉만(峰巒)을 그렸고, 해조녹각(蟹爪鹿角)의 수법(樹法)을 작(作)하여 조선시대 전기의 화단(畫壇)을 풍미(風靡)하였다. 아마도 그의 영향일 것이다.

안귀생(安貴生)

관(官) 주부(主簿). 세조(世祖) 2년에 동궁〔東宮, 의경세자(懿敬世子)〕의 질(疾)이 대극(大亟)함에 당하여 왕은 최경(崔涇)·안귀생(安貴生)의 두 사람에게 명하여 그 용모를 사(寫)하여 남게 하였다. 후에 의경〔덕종(德宗)〕의 자(子) 성종(成宗)이 즉위하여 그 초고(草稿)에 의하여 비로소 부왕(父王)의 용모에 접하고, 왕의 3년 춘(春) 그것을 사(寫)하여 사묘(祀廟)에 봉안(奉安)할 수 있었다. 또 소헌왕후〔昭憲王后, 세종비(世宗妃)〕·세조대왕(世祖大王)·예종대왕(睿宗大王)의 용모를 그린 공(功)으로써 경(涇), 귀생(貴生) 등에 사작(賜爵)하고 안마(鞍馬)를 급(給)하시었다. 대관(臺官)이 그 사작의 남(濫)함을 논하였으나 불윤(不允)하였다. 이로써 그의 총우(寵遇)를 알 수 있겠다. 다만 애석함은 금일 항간(巷間)에서 볼 수가 없다. 성현(成俔)의 『용재총화(慵齋叢話)』에는 "洪天起崔涇安貴生之屬雖名山水而皆庸品 홍천기·최경·안귀생의 무리가 비록 산수화에 이름이 있으나 모두 평범한 작품이다" 이라 하였다. 무릇 전혀 초상화에 장기(長技)를 갖고 있을 것이다.

윤두서(尹斗緖)

자(字)는 효언(孝彦)이라 하며, 공재(恭齋)라 호(號)하고, 또 종애(鍾厓)라고도 하였다. 현종(顯宗) 9년에 출생하고 숙종 19년에 진사(進士). 몰년(沒年) 미상. 서화(書畫)를 모두 잘하였는데, 서(書)는 이서〔李漵, 옥동(玉洞)〕의 체(體)를 득(得)하였고, 화(畫)는 정선〔鄭敾, 겸재(謙齋)〕·심사정〔沈師正, 현재(玄齋)〕과 더불어 조선조의 삼재(三齋)라 하였는데, 특히 인물 및 말을 그림에 묘(妙)를 얻었다. 박사해(朴師海)의 『창암집(蒼岩集)』에

余少時聞 東人畫馬 最稱大尹爲絶寶 華人亦言之 (中略) 朝鮮尹某能解寫大宛馬甚貴重 其後傳觀古今唐人畫馬 杜少陵不畫骨之言 不獨韓幹 是通患耳 趙子昂萬馬圖 氣力頗勝 節度不類 不及尹遠甚 然後知曩聞之非艷言也

내가 젊은 시절에 우리나라 사람의 말 그림은 대윤(大尹)의 것이 절대의 보배가 된다고 가장 칭찬하였으며 중국인들도 또한 말하였다고 들었다. (중략) 조선의 윤 아무개가 대완의 말을 잘 그렸는데, 그 뒤에 전해진 것을 매우 귀중하게 여긴다. 고금 당인(唐人)의 말 그림을 살펴보니, 두소릉(杜少陵)이 '골수까지 그리지 못했다'는 말이 유독 한간(韓幹)만이 아니라 공통의 걱정일 따름이다. 조자앙〔趙子昂, 조맹부(趙孟頫)〕의 만마도(萬馬圖)는 기력이 자못 뛰어났으나 절도는 같지 않고 윤두서에게 미치지 못하여 멀어짐이 심하다. 그런 뒤에야 지난번에 들은 것이 거짓된 말이 아님을 알겠다.

라 있고, 다시 그 자(子) 윤덕희〔尹德熙, 낙서(酪西)〕와도 비교하여

余觀大小尹墨畵馬多矣 大作瘦 小作肥 瘦故勁肥故鈍 此大小之分也

내가 대소 윤씨의 먹으로 그린 말 그림을 본 것이 많았다. 대윤은 마르게 그리고, 소윤
은 살지게 그렸으니, 마른 까닭에 굳세고 살지기 때문에 둔하니, 이것이 대윤과 소윤의
구분이다.

라 하였다. 지금 이왕가미술관(李王家美術館)에 〈마상처사도(馬上處士圖)〉
〈산수도(山水圖)〉, 국립박물관(國立博物館)에 〈노승도(老僧圖)〉 각 폭(幅)이
수장되어 있다.

주(註)

* 원주(原註)는 1), 2), 3)…으로, 편자주(編者註)는 1, 2, 3…으로 구분했다.

예술적 활동의 본질과 의의

* 주(註) 8), 9), 12), 13), 14)는 본문에 주 번호 표시는 있으나 내용은 누락되어 있다—편집자

1) 清水 譯, 『造形美術において形式の問題』. 역자(譯者) 소서(小序) 6면.

2) E. Wermann, *A dergergen Wart*. S. 100. ff.

3) *Konrad. Fiedlers Schriften über Kunst*, 2Bd. S. 252.

4) ebenda, S. 238.

5) *Schriften über Kunst*, 1Bd. S. 191 참조.

6) ebenda, S. 191.

7) ebenda, 1Bd. S. 192.

 ebenda, 2Bd. S. 156.

8)

9)

10) ebenda, 1Bd. S. 197.

11) ebenda, S. 193.

12)

13)

14)

15) ebenda, S. 194ff. 참조.

16) ebenda, S. 194ff. 참조.

17) ebenda, S. 195ff. 참조.

18) ebenda, S. 197ff. 참조.

19) ebenda, S. 199 참조.

20) ebenda, S. 199 참조.

21) ebenda, S. 205ff. 참조.

22) ebenda, S. 206ff. 참조.

23) ebenda, 2Bd. S. 224ff. 참조.
 후단(後段) '예술활동의 성립'의 하(下) '보는 일' 참조.

24) ebenda, 2Bd. S. 214ff. 참조.

25) ebenda, S. 216ff. 참조.

26) ebenda, S. 216ff. 참조.

27) ebenda, S. 262ff. 참조.

28) ebenda, S. 269-284ff. 참조.

29) ebenda, S. 265ff. 참조.

30) ebenda, Bd. S. 211ff. 참조.

31) ebenda, S. 214ff. 참조.

32) ebenda, S. 215ff. 참조.

33) ebenda, S. 216ff. 참조.

34) ebenda, S. 220ff. 참조.

35) ebenda, S. 221ff. 참조.

36) ebenda, S. 221ff. 참조.

37) ebenda, S. 224ff. 참조.

38) ebenda, S. 225ff. 참조.

39) ebenda, S. 229ff. 참조.

40) ebenda, S. 230ff. 참조.

41) ebenda, S. 234ff. 참조.

42) ebenda, S. 235ff. 참조.

43) ebenda, S. 242ff. 참조.

44) ebenda, S. 245ff. 참조.

45) ebenda, S. 244ff. 참조.

46) ebenda, S. 246ff. 참조.

47) ebenda, S. 251ff. 참조.

48) ebenda, S. 255ff. 참조.

49) ebenda, S. 255ff. 참조.

50) ebenda, S. 255ff. 참조.

51) ebenda, S. 255ff. 참조.

52) ebenda, S. 201ff. 참조.

53) ebenda, S. 258ff. 참조.

54) ebenda, S. 264ff. 참조.

55) ebenda, S. 270ff. 참조.

56) ebenda, S. 272ff. 참조.

57) ebenda, S. 273ff. 참조.

58) ebenda, S. 282ff. 참조.

59) ebenda, S. 289ff. 참조.

60) ebenda, S. 294ff. 참조.

61) ebenda, S. 294ff. 참조.

62) ebenda, S. 315ff. 참조.

63) ebenda, S. 336ff. 참조.

64) ebenda, S. 331ff. 참조.

65) Hier, aferanch ruirbuier rcrel die Kunst Zu offer Farung, S. 336.

66) ebenda, S. 342ff. 참조.

67) ebenda, S. 344ff. 참조.

68) ebenda, S. 344ff. 참조.

69) ebenda, S. 345ff. 참조.

70) ebenda, S. 360ff. 참조.

미학의 사적(史的) 개관(槪觀)

1) Aesthetic (Benedetto Croce. translated by Douglas Ainslie) 2nd Ed. 1922 p. 155ff.

2) Aesthetik der Gegenwart(E. Meumann) 2 auff.s. 8 – 9.

1. 성백효(成百曉) 역주, 『현토완역(懸吐完譯) 논어집주(論語集註)』, 전통문화연구회, 1992.

말로의 모방설

1. 피렌체파를 가리키는 듯함.

2. 고유섭, 「조선문화의 창조성」『동아일보』, 1940. 1. 4-7; 『조선미술문화사논총』, 서울신문사, 1949; 『조선미술사』 상('우현 고유섭 전집' 제1권), 열화당, 2007, pp.95-105.

유어예(遊於藝)

1) 고유섭, 「인재(仁齋) 강희안(姜希顔) 소고(小考)」『문장(文章)』제2권 제8호, 1940. 10.

1. 성백효(成百曉) 역주, 『현토완역(懸吐完譯) 논어집주(論語集註)』, 전통문화연구회, 1992.
2. 위의 책.
3. 위의 책.
4. 위의 책.
5. 위의 책.
6. 위의 책.
7. 위의 책.
8. 위의 책.
9. 위의 책.
10. 실러가 한때 사랑했던 샤를로테 폰 칼프(Charlotte von Kalb) 부인에게 바친 시의 제목.

신흥예술(新興藝術)

1. 소련의 예술학자이자 문학사가인 프리체(V. M. Friche, 1870-1929).

「협전(協展)」 관평(觀評)

1. 한국인 최초의 서양화가 고희동(高羲東, 1886-1965)의 호(號).
2. 근대기의 서예가 김돈희(金敦熙, 1871-1937)의 호.
3. 조선 말, 대한제국 시기의 문신 민형식(閔衡植, 1875-1947)의 호.
4. 근대기의 한국화가 이도영(李道榮, 1884-1933)의 호.

현대 세계미술계의 귀추

1. 야수파 운동을 주도했던 프랑스의 화가 앙리 마티스(Henri Matisse, 1869-1954)를 가리키는 것으로 보임.

미(美)의 시대성과 신시대(新時代) 예술가의 임무

1. 조선 후기의 풍속화가 신윤복(申潤福, 1758-?)의 호(號).

동양화와 서양화의 구별

1. 중국 청나라 초기의 화가 석도(石濤, 1641-1720?)의 호(號).

불교미술에 대하여

1. 기원전 삼세기에 인도를 통일하고 불교를 보호했던, 마우리아왕조의 제삼대 왕인 아소카왕(Asoka王).

승(僧) 철관(鐵關)과 석(釋) 중암(中庵)

1. 이집(李集)과 이숭인(李崇仁)을 가리킴.
2. 선종(禪宗)에서 진리를 깨치는 수행법으로 선문답(禪問答)이 있는데, 중국 당대에 시작되어 송대에 이르러 성행했다. 천칠백 공안(公案)이 있다고 하는데, 그 중 하나가 조주(趙州) 종심선사(從諗禪師)의 "뜰 앞의 잣나무(庭前栢樹子)"에서 유래했다. 종심선사에게 어떤 스님이 "조사께서 서쪽으로 오신 뜻이 무엇입니까" 하고 물으니, 선사가 말하되 "뜰 앞의 잣나무니라" 하였다.
3. 이행(李行)을 가리킴.
4. 울진군은 강원도로 편입되어 있다가 1963년에 경상북도로 이관되었다.

고개지(顧愷之)

1. 중국 동진(東晉)의 재상이었던 사안(謝安, 320 – 385)의 자(字). 전진(前秦) 부견(符堅)의 침입을 막아 나라를 구했다.
2. 중국 진(晉)나라의 서예가 왕희지(王羲之, 307 – 365)로, '일소'는 그의 자(字)이다. 해서(楷書)·행서(行書)·초서(草書)를 예술적 완성의 경지까지 끌어올려 서성(書聖)이라 불렀다.
3. 생사가 경각에 달린 전쟁 중에 밥을 짓는 것이 매우 위험한 상황임을 표현한 것이다.
4. 이 구절의 원문은 "咄咄逼人(돌돌핍인)"으로, '咄咄'은 혀를 차는 소리나 놀라서 지르는 소리를 뜻하고, '逼人'은 기세로 사람을 압도하여 죽일 듯한 상황을 말한다.
5. "지명(地名)이 파총(破塚)이니 진실로 무덤을 깨고 나왔습니다. 행인(行人)은 안전합니다"라는 뜻.(번역 김종서)
6. 황초평(黃初平)의 고사를 그린 그림. 황초평이 집을 떠나 도사(道士)와 함께 양(羊)을 치고 있었다. 그 형이 찾아와 하는 일을 묻자 초평은 양을 기르고 있다고 하였다. 형이 양이 보이지 않아 양의 소재를 묻자, 초평이 채찍으로 돌을 치니 돌이 모두 양으로 변했다.
7. 『한시외전(韓詩外傳)』에 따르면, 한고대(漢皐臺)를 지나가다 명주를 차고 있던 두 여자를 만난 정교보(鄭交甫)가 그들에게 명주를 청하여 얻지만, 몇 걸음 걷다 보니 패옥이 사라졌고, 뒤돌아보니 여인들도 보이지 않았다고 한다.
8. 이비(二妃)는 중국 순(舜)임금에게 시집간 요(堯)임금의 두 딸로, 순임금이 남쪽을 순행하다 죽자 상심한 두 부인이 상수(湘水)에 빠져 죽어 여신이 되었다고 한다.
9. 번희(樊姬)는 중국 춘추시대 초(楚)나라 장왕(莊王)의 부인으로, 장왕이 즉위 초에 사냥을 좋아하자 번희가 사냥을 절제할 것을 간곡하게 간하였으나 듣지 않았다. 이에 번희가 삼 년 동안 금수(禽獸)의 고기를 먹지 않으니 장왕이 잘못을 뉘우치고 정사에 전념하였다 한다.
10. 위희(衛姬)는 중국 춘추시대 제(齊)나라 환공(桓公)의 부인으로, 환공이 음란한 음악과 정벌을 좋아하자, 위희가 정(鄭)·위(衛)의 음란한 음악을 듣지 않으며 올바른 간언을 올려 그것을 그만두게 하였다 한다.
11. 풍원(馮媛)은 중국 전한(前漢) 원제(元帝)의 후궁인 '풍첩여(馮婕妤)'로, 원제 2년(기원전 75년)에 후궁으로 들어가 첩여가 되었다. 원제가 맹수의 싸움을 구경할 때 곰이 우리를 뛰어넘어 원제가 있는 난간으로 기어오르려고 하자, 모든 후궁들은 도망갔으나 오직 풍첩여만이 앞으로 나가 곰을 가로막았고, 이에 좌우의 신하들이 재빨리 나서서 곰을 잡아 죽였다 한다.

12. 반첩여(班婕妤)는 중국 전한(前漢) 성제(成帝)의 후궁으로, 성제가 반첩여를 총애하여 수레에 함께 동승시키려 하자 그녀가 황제의 수레에는 명신(名臣)들이 함께 타는 것이 법도라고 하면서 동승을 적극 사양하였다 한다.

13. 장언원 지음, 조송식 옮김, 『역대명화기(歷代名畵記)』 상권, 시공아트, 2008, p.131.

14. 위의 책, p.146.

15. 위의 책, p.146.

16. 위의 책, pp.161-162.

17. 위의 책, p.162.

18. 중국 당나라 때의 시인 두목(杜牧, 803 - 852)으로, '목지(牧之)'는 그의 자(字)이다.

19. 중국 송나라 때의 천문학자이자 의학자인 소송(蘇頌, 1020-1101)으로, '자용'은 그의 자(字)이다.

20. 장언원 지음, 조송식 옮김, 『역대명화기』 하권, 시공아트, 2008, p.99.

오도현(吳道玄)

1. 주자학(朱子學)의 창시자인 주희(朱熹, 1130 - 1200)의 존칭.

2. 장언원 지음, 조송식 옮김, 『역대명화기』 상권, 시공아트, 2008, pp.134-135.

3. 위의 책, p.174.

4. 포정(庖丁)이 문혜군(文惠君)을 위해 소를 잡는데, 소 잡는 솜씨가 매우 뛰어나 문혜군을 감탄케 하였다. 포정이 소 잡는 도(道)를 말하면서 "두께가 없는 칼을 두께가 있는 틈새에 넣으니, 널찍하여 칼날을 놀리는 데에 반드시 여유가 있습니다(以無厚入有間 恢恢乎其於遊刃必有餘地矣)"라고 하였다. 전하여 후대에 '포정의 해우(解牛)'라고 하여 정사를 다스림에 업무가 많아도 잘 처리함을 뜻하는 말로 쓰였다.

5. 정교한 솜씨나 학문을 발휘하는 것을 가리킨다. 옛날 중국의 영(郢) 땅 사람이 백토(白土) 가루를 자기 코끝에 매미 날개처럼 엷게 바르고 장석(匠石)이라는 자귀질 잘하는 사람으로 하여금 깎아내게 하였는데, 장석이 큰 자귀를 바람소리가 나도록 휘둘러 조금의 상처도 없이 코끝에 묻은 백토를 제거하였다고 한다.

6. 장언원 지음, 조송식 옮김, 『역대명화기』 상권, 시공아트, 2008, pp.96-97.

7. 위의 책, p.146.

8. 위의 책, p.135.

9. 장언원 지음, 조송식 옮김, 『역대명화기』 하권, 시공아트, 2008, pp.116-117.

10. 장언원 지음, 조송식 옮김, 『역대명화기』 상권, 시공아트, 2008, p.232.

11. 위의 책, p.232.

12. 위의 책, p.237.

13. 위의 책, p.238.

14. 위의 책, p.243.

15. 위의 책, p.244.

16. 위의 책, p.254.

17. 위의 책, p.259.

18. 위의 책, p.261.

19. 위의 책, p.262.

20. 위의 책, p.263.

21. 위의 책, p.265.

22. 위의 책, p.265.

23. 위의 책, p.269.

24. 위의 책, p.279.

25. 위의 책, p.279.

26. 위의 책, p.295.

27. 위의 책, p.301.

28. 위의 책, p.301.

29. 위의 책, p.301.

30. 위의 책, p.303.

31. 위의 책, p.313.

32. 위의 책, p.313.

33. 위의 책, p.323.

안견(安堅)

1. 오세창(吳世昌) 편저, 동양고전학회 역, 『국역 근역서화징(槿域書畵徵)』 상, 시공사, 1998, p.211.

어휘풀이

ㄱ

가감적(可感的) 남을 감동시킬 만한.

가릉(嘉陵) 중국 양쯔 강의 지류(支流)인 자링 강(嘉陵江).

각슬(角膝) 각진 무릎.

각필(擱筆) 쓰던 글을 멈추고 붓을 내려놓음.

간출(看出) 알아차림. 간파(看破).

감계(鑑戒) 지난 잘못을 거울 삼아 다시는 잘못을 되풀이하지 않도록 경계함.

감관(感官) 감각기관과 그 지각작용을 통틀어 이르는 말.

감능(感能) 감각적인 능력.

감음(酣飮) 즐겁게 술을 마심.

감자(甘蔗) 사탕수수.

강간(强諫) 잘못된 일을 고치도록 강하게 말함.

개용(改容) 모습을 고침.

개유(個有) 개개의 안에 있음.

개장(開帳) 부처를 모시는 방을 열어 그 안의 부처에게 예를 갖춤.

갱론(更論) 이미 한 말을 다시 논함.

갱전(更轉) 다시 옮김.

거리(擧利) 이익을 좇음.

거문(巨文) 위대한 문인(文人).

거장궤괴(巨壯詭怪) 크고 장대하며 이상야릇함.

건수(巾首) 건을 쓴 머리.

건포(巾布) 두건을 만드는 베.

견성성불(見性成佛) 자기의 본래 성품의 실체를 깨달아 부처가 됨.

견실(見失) 자기도 모르게 잃어버림.

결교(結交) 서로 사귐.

결파(抉破) 도려내 부숨.

겸유(兼有) 두 가지 이상을 아울러 가짐.

경각간(頃刻間) 아주 짧은 시간.

경강미(勁强味) 굳세고 강한 맛.

경권(經卷) 경문을 적은 두루말이. 경서(經書).

경노(勁怒) 굳세고 노한 듯함.

경영위치(經營位置) 화면을 살리기 위한 배치법.

경운(輕雲) 엷게 긴 구름.

경지(競至) 다투어 옴.

경탄불이(敬歎不已) 놀라움을 그치지 못함.

계(繫) 매달아 놓음.

계련(係聯) 관계되는 연관성.

계련(繼聯) 연관됨. 연계됨.

계박(繫縛) 움직이지 못하도록 동여 맴. 결박(結縛).

계생(系生) 하나의 계파로 태어남.

계필(界筆) 직선을 긋는 데 쓰는 화필(畫筆).

고견다사(高見多謝) 뛰어난 식견에 깊이 감사함.

고고지성(呱呱之聲) 값 있고 귀중한 것이 처음으로 발족함을 알리는 소식을 비유적으로 이르는 말.

고만(高慢) 뽐내며 거만하게 굶.

고빈(孤貧) 외롭고 가난함.

고산(故山) 자기가 태어나 자란 곳. 고향(故鄕).

고석(考釋) 자세히 해석함.

고석(古昔) 오랜 옛날.

고원법(高遠法) 보는 이의 눈높이를 아래에서 위로 올려다보는 순으로 구성하는 화법.

고험(古險) 오래되고 험함.

곡고(曲高) 곡조가 고아함.

곡절은현(曲折隱見) 구불구불 꺾이어 숨었다 나타났다 함.

골계(滑稽) 익살을 부리는 가운데 어떤 교훈을 주는 일.

골법용필(骨法用筆) 선인의 필격(筆格) 등을 습득하기 위한 붓놀림에 관한 기법.

골선묘법(骨線描法) 필선(筆線)을 구체적으로 나타내서 그리는 방법.

공동(共働) 서로 힘을 모아 벌이는 운동.

공안(公案) 참선하는 이에게 도를 깨치게 하기 위해 내는 과제.

공용(功用) 공을 들인 효과.

과(顆) 낱개를 세는 단위.

곽(鞹) 가죽신.

관기(款記) 글씨나 그림에 작가의 이름이나 호를 쓴 기록.

관후정대(寬厚正大) 마음이 너그럽고 후덕하며 언행이 올바르고 당당함.

광망(光芒) 비치는 빛살.

광명변조(光明遍照) 광명이 온 세계와 사람의 마음을 두루 비추는 일.

광묘(光廟) 조선 제칠대 임금 세조(世祖)의 별칭. 능호(陵號)인 광릉(光陵)에서 붙인 이름임.

교상판석(敎相判釋) 석가모니의 가르침을 그 말한 때의 차례·방법·형식·의미·내용 등
 에 따라 분류하고 체계화하는 일.

교수(交酬) 선물을 주고받음.

교양(交養) 서로 조화를 이룸.

교증(較證) 비교하여 증명함.

교호계수(交互係數) 서로 교차하는 정도의 수치.

구가(謳歌) 많은 사람들이 칭송하여 노래함.

구거(溝渠) 개울 또는 물도랑.

구극(究極) 어떤 과정의 끝. 궁극(窮極).

구락부(俱樂部) '클럽'의 일본식 음역어. 단체.

구문(口吻) 입술.

구배조화(構配調和) 구도와 배치의 조화.

구설(構說) 내용을 구성함.

구소(句疏) 구소(勾疏). 내기로 약정한 시주금을 요구함.

구안자(具眼者) 사물의 시비를 판단하는 안목을 갖춘 사람.

구폐(具廢) 모두 폐함.

구표(句表) 구절을 나타내는 표시.

구현상(具現相) 어떤 내용이 구체적인 사실로 나타난 모양.

구형(矩形) 직사각형.

구형자(具形者) 형체를 갖춘 것.

군맹(群盲) 많은 수의 장님.

군자지평(君子之評) 학식이 높고 행실이 바른 사람의 평가.

권고(眷顧) 관심을 가지고 보살핌.

권상(權相) 권세가 있는 재상.

권업박람회(勸業博覽會) 산업의 장려를 목적으로 개최하는 박람회.

권화(權化) 불보살이 다른 모습으로 변하여 세상에 나타남.

귀계기자(歸戒其子) 돌아와 아들을 훈계함.

귀동(歸東) 일본 동경에 돌아옴.

귀목(鬼目) 귀신의 눈.

규간(規諫) 잘못된 일을 고치도록 옳은 이치로 말함.

규구(規矩) 목수가 길이를 재는 데 쓰는 그림쇠.

균정(均整) 고르고 가지런함. 균제(均齊).

그로(グロ) 그로테스크(grotesque).

극수(戟手) 한 손은 쳐들고, 한 손은 팔꿈치 아래로 굽힘.

근수(勤修) 학문이나 행실을 부지런히 힘써 닦음.

금령(襟靈) 마음에 품은 생각.

금릉(金陵) 중국 난징(南京)의 옛 이름.

금백(金帛) 금과 비단.

금자탑(金字塔) '金'자 모양의 탑. 즉 피라미드.

금중(禁中) 궁중(宮中).

기고(起稿) 원고를 쓰기 시작함.

기반(羈絆) 굴레.

기봉난립(奇峰亂立) 기이한 봉우리가 여기저기 서 있음.

기용품(器用品) 그릇으로 쓰는 물건.

기우(氣宇) 기개와 도량.

기우(騎牛) 소를 탐. 또는 그 모습.

기인(畸人) 성격이나 말, 행동 따위가 다른 사람과 다른 별난 사람. 기인(奇人).

기재(奇才) 아주 뛰어난 재주.

기종이상(奇縱異狀) 신기롭고 호방함이 서로 다른 모양임.

기체(奇體) 기이한 모습.

기치(旗幟) 일정한 목적을 위하여 내세우는 주장.

기현(旣現) 이미 실현됨.

긴경연면(緊勁連綿) 간결하고 힘차게 이어져 나감.

긴착체(緊窄體) 인물화의 표현에서 옷이 몸에 착 달라붙고 끼인 듯이 그리는 것.

ㄴ

나한(羅漢) 생사를 이미 초월하여 배울 만한 법도가 없게 된 경지의 부처. 아라한(阿羅漢).

낙뢰불기(落磊不羈) 마음이 넓어 거리낌이 없고 사소한 것에 얽매이지 않음.

낙백(落魄) 넋을 잃음. 영락(零落).

낙수여신(洛水女神) (애인이 변신한) 낙수의 여자 신.

낙필(落筆) 붓을 들어 그림을 그리거나 글씨를 씀.

난순(欄楯) 난간.

난엽묘(蘭葉描) 난초 잎을 그릴 때와 같은 필선(筆線)으로 인물의 옷을 표현.

날소(捏塑) 진흙으로 빚어 만듦.

남삼(藍衫) 남색 적삼.

납치고(納置庫) 비행기 등을 넣어 두는 창고. 지금의 격납고(格納庫).

내도경(來到頃) 와서 도착할 무렵.

내사(乃師) 그의 스승.

내오(內奧) 내부의 깊숙한 곳.

내포(內包) 어떤 성질이나 뜻 따위를 속에 품음.

노고청장(老古靑壯) 노년과 청장년.

노골(老骨) 늙은 몸. 노구(老軀).

노루글 노루가 겅중겅중 걷는 것처럼 내용을 건너뛰며 띄엄띄엄 읽는 글.

노유사서(老幼士庶) 늙은이와 어린아이와 선비와 서민.

농구(弄句) 시구를 가지고 장난함. '요어(了語)'라는 농구로, '끝'이라는 의미를 시구(詩句)로 나타냄과 동시에 구의 마지막을 '요(了)'의 운으로 갖추는 놀이이다.

뇌호(牢乎)한 당찬. 확고한.

능사필의(能事畢矣) 할 수 있는 일을 모두 끝냄.

능산적(能産的) 생산의 근원이 되는.

능성(能成) 능숙하게 이루어냄.

ㄷ

단분(丹粉) 붉은색의 물감 원료가 되는 가루.

단예(端倪) 사물이나 현상이 진행되어 가는 것을 추측하여 앎.

단위(端委) 단위복(端委服). 중국 주대(周代)의 예복(禮服). 주(周)나라 시대에 관리가 착용하던 현단복(玄端服)과 위모관(委貌冠)을 말하는데, 곧 관리의 관복(冠服)을 뜻함.

단절(段節) 문단의 단락.

단청지조(丹靑之嘲) 그림 그리는 일을 비웃음.

대극(大亟) 매우 위급함.

대봉(代捧) 다른 것으로 대신 받음.

대사(臺榭) 높고 크게 세운 누각이나 정자.

대일여래(大日如來) 진언밀교의 본존으로, 우주의 실상을 체현하는 근본 부처.

대천(大千) 불교에서 말하는, 아주 큰 세계. 대천세계(大千世界).

대태(對態) 대하는 태도.

도고어고(屠沽漁罟) 도살업과 술장수 및 어업에 종사함.

도로(徒勞) 헛되이 수고함.

도선(渡鮮) 조선에 건너감.

도원향(桃源鄕) 신선이 살았다는 전설적인 중국의 명승지. 무릉도원(武陵桃源).

도찬(圖讚) 그림의 여백에 써 넣은 찬사의 글.

도회(韜晦) 숨겨 감춤.

독락(讀落) 빠뜨리고 읽음.

독절(獨絶) 견줄 것이 없이 빼어남.

독천(獨擅) 혼자서 마음대로 일을 처리함.

독행(篤行) 성실한 행실.

돈연(頓然)히 갑자기.

돈지(頓智) 때에 따라 재빠르게 나오는 지혜나 재치.

동모(銅鉾) 구리로 만든 검 모양의 무기.

동식(動息) 움직임과 쉼.

동일기시(同日棄市) 그날로 목이 베어져 저자에 버려짐.

동탁(銅鐸) 구리로 만든 방울.

두공(斗栱) 목조건물에서 기둥 위에 지붕을 받치며 차례로 짜올린 구조.

두시(杜詩) 중국 당나라의 시인 두보(杜甫)의 시.

둔세(遁世) 속세를 피하여 은둔함.

득달(得達) 목적한 곳에 도달함.

등석기말(登石記末) 등석시말(登石始末). 그 처음부터 끝까지 내력을 비석에 기록함.

ㄹ

라 피네(La Fine) '끝'이라는 뜻의 이탈리아어.

ㅁ

마투라(Mathura) 인도 북부의 도시. 고대 종교미술이 발달했던 지역임.

막경(莫京) 프랑스 남부의 항구도시 마르세유(Marseille).

막계(莫稽) 머물지 않음. 즉 건너뜀.

만년불괴(萬年不壞) 오래도록 무너지지 않음.

망녕(妄靈) 말이나 행동이 정상적이지 못함.

망좌자(望坐者) 앉아서 바라보는 사람.

멸각(滅却) 조금도 남기지 않고 없애 버림.

멸연(蔑然) 잠자코 있는 모양.

명철보신(明哲保身) 총명하고 사리에 밝아 일을 잘 처리하여 자기 몸을 보존함.

모상(侔狀) 사물의 형상을 똑같게 그림.

목송귀홍(目送歸鴻) 돌아가는 기러기를 눈으로 배웅함.

몰선묘법(沒線描法) 윤곽선을 그리지 않고 먹의 농담을 이용하여 한 붓에 그리는 방법. 몰
골법(沒骨法).

몰섭(沒涉) 모두 건너다님.

몽학(夢學) 꿈에 관하여 연구하는 학문.

묘(眇) 애꾸눈.

묘기(妙機) 미묘한 감응을 받을 수 있는 기틀.

묘당(廟堂) 중앙 최고기관인 의정부(議政府)의 별칭.

묘득(描得) 묘사하여 얻음.

묘체(妙諦) 묘한 진리.

무불응향(無不應向) 응하여 지향하지 않은 바가 없음.

무상(撫象) 코끼리를 어루만짐.

무위이화(無爲而化) 애써 행하지 않아도 스스로 변화하여 잘 이루어짐.

묵조(墨條) 묵선. 먹으로 그린 실같이 긴 가닥.

묵최(墨縗) 상복(喪服)의 하나.

묵헌(墨獻) 문헌자료. 문헌. 옛날의 제도나 문물을 아는 데 증거가 되는 자료나 기록.

문어(文魚) 날개가 있어 하늘을 날 수 있다는 전설 속의 물고기.

미향(微香) 약하게 풍기는 향기.

밀간(密諫) 잘못된 일을 고치도록 은밀히 말함.

ㅂ

바라문교(婆羅門敎) 고대 인도에서 경전인 베다(Veda)의 신앙을 중심으로 발달한 종교. 브
　라만교.

박눌(朴訥) 수수하고 말이 없음.

박식(薄識) 얄팍하게 앎. 즉 식견이 좁음.

반고주의(反古主義) 고전을 중시하는 경향의 고전주의에 반하는 주의.

반시자(反是者) 이와 반대되는 것.

반착(盤着) 근거지를 둠.

발호(跋扈) 함부로 날뜀.

방로(傍路) 곁길.

방언(放言) 거리낌없이 함부로 하는 말.

방일(放逸) 제멋대로 거리낌없이 행동함.

방좌(方座) 네모난 자리.

배가(賠價) 가격을 쳐서 배상함.

배거(排去) 물리침.

백료(百僚) 모든 벼슬아치.

백마비마야(白馬非馬也) 말은 형태를 가리키고 백(白)은 색깔을 가리키므로 백마는 말이
　아니라는 논리로, 중국 전국시대 공손룡(公孫龍)이 주장한 궤변의 명제.

백묘법(白描法) 진하고 흐린 곳이 없이 먹으로 선만을 그리는 화법.

백의관음(白衣觀音) 흰옷을 입고 흰 연꽃 가운데 앉아 있는 관음.

번각(飜刻) 한 번 새긴 책판을 본보기로 삼아 그 내용을 다시 새김.

범주(泛舟) 배를 물에 띄움.

법계(法界) 불법(佛法)의 범위.

법륜(法輪) 부처님의 가르침이 퍼져 나가는 진리의 수레바퀴.

법상(法相) 천지 만유의 모양.

법신(法身) 불교에서 말하는 삼신(三身) 중 하나로, 진리를 인격화한 진리불(眞理佛).

법열(法悅) 참된 이치를 깨달았을 때 느끼는 황홀한 기쁨.

법화신앙(法華信仰) 법화경(法華經)을 근본으로 삼아 발전시킨 불교사상.

변격(變格) 일정한 규칙에서 벗어난 격식.

변려체(騈儷體) 한문체의 하나로, 넉 자 또는 여섯 자의 대구(對句)를 써서 읽는 사람에게
　아름다운 느낌을 줌. 사륙변려체(四六騈儷體).

변상(變相) 변화된 모양이나 형상.

변상음괴(變狀陰怪) 평소와 다른 모양의 요사스러운 귀신.

별견(瞥見) 얼른 슬쩍 봄.

별언(別言) 달리 말함.

별이(別異) 특별히 다름.

별측(別側) 다른 측면.

병견(竝肩) 어깨를 나란히 함. 즉 정도가 서로 비슷함. 비견(比肩).

병룡(病龍) 병든 용.

병예(屛翳) 바람의 신. 즉 풍사(風師)의 이름.

병위화성(並爲畵聖) 나란히 그림을 아주 잘 그리는 화성이라 일컬음.

보견보필(補絹補筆) 비단으로 깁고 필적을 보완함.

복발(覆鉢) 주발을 엎어 놓은 모양의 장식.

본생담(本生譚) 석가의 전생의 생활을 묘사한 설화.

봉만(峰巒) 꼭대기가 뾰족뾰족하게 솟은 산봉우리.

봉발(蓬髮) 텁수룩하게 흐트러진 머리털.

뵤도인(平等院) 일본 교토 우지 시에 있는 사원. 1052년에 건립되었으며, 국보급의 불교
　문화재가 많이 소장되어 있음.

부상(扶桑) 중국에서 일본을 일컫던 말.

부시(賦詩) 시를 지음.

부용(附庸) 독립하지 못하고 남에게 의지하여 살아감.

부일(浮逸) 부박함. 천박하고 경솔함.

부평(浮萍) 정처 없이 떠돌아다님.

분필(奮筆) 붓을 잡아 사실대로 그림.

분필매도(分筆賣渡) 하나로 되어 있는 것을 나누어 팔아 버림.

분한(分限) 실용 가치가 있는 일정한 한도.

불감한안(不堪汗顔) 얼굴에 땀이 남을 견디지 못함.

불거(拂去) 뿌리치고 감.

불무(不誣) 속이지 않음.

불운다망(不運多忙) 운이 없이 매우 바쁨.

불윤(不允) 허락하지 않음.

불전(佛傳) 불교나 부처에 관하여 내려오는 이야기.

불전조(佛殿槽) 불전 안의 물통.

불족(佛足) 부처의 발.

불회(佛會) 예불하는 법회.

비경(毘勁) 굵고 굳셈.

비동(飛動) 나는 듯이 움직임.

비류(比類) 서로 견주어 비교할 만한 것.

비백체(飛白體) 획을 나는 듯이 그어 그림처럼 쓴 글씨체.

비양(飛揚) 공중으로 높이 떠오름.

비우(比偶) 짝으로 비교됨.

비재(菲才) 변변치 못한 재능. 즉 자기의 재능을 겸손하게 이르는 말.

비폭격단(飛瀑激湍) 떨어지는 폭포가 매우 빠른 물살이 됨.

빈발(鬢髮) 귀밑털과 머리털.

빙탄불상용(氷炭不相容) 얼음과 숯이 서로 용납하지 않음. 즉 서로 화합하기 어려움.

ㅅ

사거(私去) 사사로이 버림.

사관(寺觀) 불교의 사찰과 도교의 사원을 함께 이르는 말.

사리골(舍利骨) 석가모니나 성자의 유골. 사리(舍利).

사상(捨象) 유의할 필요가 있는 형상의 특징 이외의 성질을 버리는 일.

사자상전(師資相傳) 스승이 제자에게 학예를 이어 전함. 사자상승(師資相承).

사작(賜爵) 작위를 내림.

사학(斯學) 그 방면의 학문.

산경(山徑) 산에 나 있는 길.

산개(傘蓋) 햇볕이나 비를 가리기 위해 쓰던 우산 모양의 물건.

삼사(三思) 여러 번 생각함.

삼순구식(三旬九食) 삼십 일 동안 아홉 끼니밖에 먹지 못함. 즉 몹시 가난함.

상문(詳文) 자세한 내용의 글.

상반(相伴) 서로 짝을 이룸.

상인(象人) 사람의 형상을 그림. 즉 초상화(肖像畵)를 그림.

색책(塞責) 책임을 회피하기 위하여 겉으로만 둘러대어 꾸밈.

생대(生代) 일생. 생애.

생신(生新) 생기있고 새로움.

생인(生人) 사람이 생겨남.

생토(生土) 태어난 땅.

생향(生鄕) 태어난 마을.

서기(舒氣) 기운을 펼침.

서량(恕諒) 사정을 헤아려 용서함.

서백리아(西伯利亞) 시베리아(Siberia)의 한자식 표기.

서석기(曙石器) 인공이 가해지지 않고 지각 변동 등으로 인하여 자연적으로 깨어져 만들어진 석기. 자연석기(自然石器)

서액(書額) 액자에 쓴 글씨.

서중원(西中原) '중원'은 중국을 가리키는 말로, 즉 '서쪽에 있는 중국'을 이름.

석명(石皿) 돌그릇.

석묵(惜墨) 먹물을 아낌.

석시(石匙) 돌숟가락.

석쟁(石鎗) 돌솥.

석지(石砥) 돌숫돌.

석추(石錐) 돌송곳.

석퇴(石槌) 돌망치.

석포정(石庖丁) 돌칼.

선범(仙凡) 선계(仙界)와 속계(俗界).

선오(禪悟) 참선을 통해 깨달음.

선탑(禪榻) 참선할 때 앉는 의자.

선화(善畵) 그림을 잘 그림. 또는 그런 사람.

설법주(說法主) 불법을 설하는 사람.

설산(雪山) 불교에서 히말라야 산맥을 달리 이르는 말.

성과기실(聲過其實) 명성이 실제보다 지나침.

성문(成文) 글자를 써서 나타냄.

성벽(性癖) 굳어진 성질이나 버릇.

성소(成素) 사물을 구성하는 소재. 또는 그 소재를 이룸.

성직(盛職) 화려하고 높은 벼슬.

세근(細勤) 섬세하고 신중함.

세부득이(勢不得已) 형세가 어쩔 수 없어 마지못해 하는 모양.

세빈(勢貧) 형세가 가난함.

세치주도(細緻周到) 치밀하고 빈틈없음.

세필(洗筆) 깨끗이 씻은 붓.

소대(疏大) 거칠고 큼.

소리(小吏) 중앙과 지방의 직급이 낮은 벼슬아치. 아전(衙前).

소산(蕭散) 행동·정신·풍격 등이 세속적인 틀에 구속받지 않고, 한가하고 자유로움.

소상(遡上) 거슬러 올라감.

소여(所與) 주어진 바.

소연(所緣) 마음으로 인식하는 대상.

소이연(所以然) 그리된 까닭.

소재경사(消災經事) 재앙을 없애는 경문에 관한 일.

소조(蕭條) 고요하고 쓸쓸함.

소지(所止) 그칠 바.

송여(頌與) 찬송하여 보냄.

송학(宋學) 중국 송나라 때 체계화된 유교철학.

수각간포(手刻刊布) 손으로 새긴 것을 간행하여 반포함.

수권(手卷) 두루마리 그림.

수례(殊例) 특수한 예.

수류부채(隨類賦彩) 그리는 대상의 종류에 따라 채색하는 화법.

수목화엽(樹木花葉) 나무와 꽃잎.

수법(樹法) 산수화에서 나무를 그리는 법.

수별(殊別) 특별한 차이.

수선(修善) 착한 일을 닦아 실행함.

수요(宿曜) 별자리 이십팔수(二十八宿)와 구요성(九曜星). 또는 그것으로 치는 점.

수우(數宇) 몇 채.

수응(需應) 요구에 응함.

수인거벽(數仞巨壁) 여러 길 높이의 큰 벽.

수죽(瘦竹) 몹시 마른 대나무.

수창유한(羞悵流汗) 부끄럽고 원망스러워 땀이 흐름.

수파(水波) 물결.

수휘오현(手揮五絃) 손으로 다섯 악기 줄을 탐.

숙친(熟親) 오래 사귀어 친분이 아주 가까움.

승중(僧衆) 중의 무리.

시납(施納) 절에 시주로 금품 따위를 바침.

시사(市肆) 저잣거리의 가게.

시창(始創) 처음으로 시작함. 창시(創始).

시채부묵(施彩傅墨) 색을 베풀고 먹을 퍼뜨림.

시현(示現) 나타내 보임.

신관(神官) 신을 받들어 모시는 관직. 또는 그런 사람.

신명(神明) 천지의 신령.

신무습(愼無習) 진실로 배우지 말라.

신빙(神憑) 신령이 사람의 몸으로 옮겨 붙는 일.

신운(神韻) 고상하고 신비스러운 운치.

신한(宸翰) 임금이 몸소 쓴 문서나 편지.

신회(神會) 마음으로 깨달아 앎.

신후간(身後諫) 생전에 작성하였다가 죽은 뒤에 간함.

실보(失步) 가야만 하는데 가지 못함.

실세(失細) 가는 선이 없어짐.

심서(心緒) 마음속에 품고 있는 생각이나 느낌. 심회(心懷).

심원법(深遠法) 보는 이의 눈높이와 그림 기준점 높이가 평행을 이루게 구성하는 화법.

ㅇ

아도(阿堵) '이것'이라는 뜻으로, 눈 혹은 눈동자를 가리키기도 함.

아벤트말(Abendmahl) 최후의 만찬.

악해도망(惡孩逃亡) 나쁜 일을 한 어린아이로 하여금 도망치게 함.

안마(鞍馬) 안장을 얹은 말.

안심입명(安心立命) 삶과 죽음을 초월함으로써 마음의 평정을 얻음.

알로(halo) 후광(後光).

암음처참(暗陰悽慘) 어둡고 음침하여 슬프고 끔찍함.

애급(埃及) 이집트.

야요이식토기(彌生式土器) 표면을 단순하고 매끄럽게 하여 지금의 항아리와 같은 형태로
 만든 토기.

약조(若曹) 너희. 약배(若輩).

양개(兩介) 두 개.

에로(エロ) 에로틱(erotic).

여개(餘皆) 나머지 모두.

여도(如堵) 담을 두른 듯이 많은 사람들이 빙 둘러 섬.

여와(女媧) 오색의 돌로 하늘의 구멍을 막았다는 전설 속의 여신으로, 생황(笙簧) 등의 악
 기를 만들었음.

여족(黎族) 중국 남서부에 거주하는 원주민 이름.

역(易) 고대 중국의 철학서 주역(周易)의 준말.

역건유여(力健有餘) 힘이 넘쳐 남음이 있음.

역도(逆睹) 앞일을 미리 내다봄.

역이(逆耳) 귀에 거슬림.

연경(燕京) 중국 베이징의 옛 이름.

연석(硯石) 벼룻돌.

연소(煙霄) 높은 하늘.

연액(椽額) 테두리를 두른 액자.

연역가(演繹家) 어떤 명제에서 논리적 절차에 따라 결론을 이끌어내는 사람.

연질(研叱) 갈아서 물감을 만드는 일.

연총(淵叢) 사람이나 사물이 모여드는 곳.

연치(年齒) '나이'의 높임말.

연활(軟滑) 연하고 매끄러움.

염역(厭役) 남이 싫어하는 역할.

엽서(葉序) 잎이 줄기에 배열되어 붙어 있는 모양.

영군종사(領郡從事) 군을 다스리는 일에 힘씀.

영귀(詠歸) 노래하며 돌아옴.

영안(映眼) 눈에 비침

영장(靈場) 신성한 장소.

영판(穎判) 훌륭한 판단.

예고(譽高) 명성이 높음.

예답(豫答) 미리 알아맞히는 해답.

오뇌(懊惱) 뉘우쳐 한탄하고 번뇌함.

오륜탑(五輪塔) 오륜, 즉 땅·물·불·바람·하늘을 상징하는 다섯 부분으로 이루어진 탑.

오성(悟性) 지성이나 사고의 능력.

오화절찬(吳畵絶讚) 오도현을 따르는 문인화가들의 그림을 높이 칭찬함.

옥루금대침(玉樓金帶枕) 옥으로 장식한 누각에서 베는 금띠 베개.

온축(蘊蓄) 지식이나 학문을 깊이 쌓음.

옹관(甕棺) 흙을 구워서 만든 항아리 모양의 관.

와권(渦卷) 소용돌이.

왕당(王黨) 왕을 중심으로 하는 당파.

왕정(王廷) 임금이 친히 다스리는 조정.

왕책(往策) 지난 방책.

왜목(倭木)신 일본인이 신는 나막신. 즉 '게다'를 가리킴.

요홀(腰笏) 허리에 찬 홀.

욕수(蓐收) 유산(泑山) 산신령이자 금속의 신〔金神〕으로, 하늘의 형벌을 관장하기도 함. 소
 호(少皞)의 아들로, 손에 기역자를 들고 가을을 관장하며, 사람의 얼굴에 호랑이 발톱을
 하고 흰 꼬리에 도끼를 들고 나타남.

용만(冗漫) 글이나 말이 쓸데없이 길어짐.

용여파(容與波) 수면 위에서 물결과 함께 모습을 드러내며 떠 다님.

용필(用筆) 글씨를 쓰거나 그림을 그리기 위하여 붓을 움직임. 운필(運筆).

우(偶) 짝으로 삼음.

우거(寓居) 남의 집이나 타향에서 임시로 몸을 부쳐 삶.

우로(迂路) 돌아가는 길.

우의(寓意) 다른 사물에 빗대어 비유적인 뜻을 나타내거나 풍자함.

운도삼매(運刀三昧) 칼을 다루는 데에 정신을 집중함.

운두준(雲頭皴) 산 모양을 마치 구름이 뭉쳐 있는 듯이 그리는 화법.

운사(運思) 예술작품에 대한 구상.

운연(雲烟) 구름처럼 낀 연기.

울발(鬱發) 속에 꽉 찬 기운이 밖으로 나올 듯이 왕성함.

울색(鬱塞) 기분이 답답하여 막힘.

원광(圓光) 불보살의 뒤로부터 둥글게 내비치는 빛. 후광(後光).

원당(願堂) 왕실의 명복을 빌던 곳.

원사(冤死) 원통하게 죽음.

원적(原跡) 원래의 흔적.

원지(元地) 원나라 땅.

월하장영(月下長詠) 달빛 아래서 오래 읊음.

유기(留記) 기록을 남김.

유루(遺漏) 빠져 나감.

유리(唯理) 이법(理法)에 치우쳐 거기에 빠져듦.

유마힐상(維摩詰像) 석가의 재가(在家) 제자인 유마거사를 그린 초상.

유묵(幽黙) 고요함.

유부(儒夫) 평범한 유학자.

유석(留錫) 사찰에 머묾.

유선(留鮮) 조선에 머무름.

유수행지(流水行止) 흐르는 물이 가다 멈추다 함.

유양(有養) 양육(養育)함이 있음.

유월(逾越) 한도를 넘음.

유인(由因) 원인이 있음.

유잔(遺殘) 남아 있는 찌꺼기.

유적경(幽寂境) 그윽하고 고요한 경지.

유종(游踪) 여행한 자취. 지난 행적.

유찬(流竄) 귀양 보냄.

유한(有閑) 여유가 있고 한가함.

유항산(有恒産) 살아갈 수 있는 일정한 재산이 있음.

유현(幽玄) 알기 어려울 정도로 그윽하고 미묘함.

육법(六法) 동양화를 그릴 때의 여섯 가지 화법. 즉 기운생동(氣韻生動), 골법용필(骨法用
　筆), 응물상형(應物象形), 수류부채(隨類賦彩), 경영위치(經營位置), 전이모사(轉移模寫).

육속(陸續) 끊이지 않고 계속 이어짐.

윤환(輪奐) 집이 넓고 아름다움.

음풍(吟風) 시가(詩歌) 따위를 읊음.

응물상형(應物象形) 물체 자체의 성질을 잘 알아 그 형상을 표현하는 일.

응신(應身) 불교에서 말하는 삼신(三身) 중 하나로, 화신(化身) 또는 응화신(應化身)이라고
　도 하며, 교화의 대상에 따라 일시적으로 적절한 모습으로 변화하는 불신(佛身).

응체(凝滯) 내려가지 아니하고 막힘.

의궤(儀軌) 본보기가 되는 방법이나 규칙.

의대(衣帶) 옷과 띠. 즉 갖추어 입는 옷차림.

의려(疑慮) 의심하여 염려함.

의발상전(衣鉢相傳) 스승이 가사와 바리때, 즉 불법을 제자에게 전함.

이궁무진(理窮無盡) 궁리가 다함이 없음.

이기설(理氣說) 만물의 존재가 이(理)와 기(氣)의 두 요소로 이루어졌다고 설명하는 성리학
 의 이론.

이로(理路) 이론이나 이야기의 조리.

이법(理法) 원리와 법칙.

이수(螭首) 뿔 없는 용의 모양을 새긴 형상.

이연(怡然) 기쁘고 좋음.

이조(異鳥) 기이한 새.

이합취산(離合聚散) 헤어졌다 모였다 하는 일. 이합집산(離合集散).

인상(印相) 부처가 열 손가락으로 지어낸 표상(表象). 인계(印契).

인원미분(人猿未分) 인간과 원숭이가 아직 나뉘지 않음.

인유(因由) 전해 내려온 내력. 유래(由來).

일가언(一家言) 독자적으로 주장하는 견해나 학설.

일거(一炬) 한 개의 횃불.

일구일학(一丘一壑) 한 언덕과 한 골짜기. 즉 은자(隱者)가 사는 곳.

일람(一籃) 건물 한 채.

일명(逸名) 이름이 전하지 않음.

일모(一貌) 물체의 한 측면.

일민(逸民) 세상에 나서지 않고 묻혀 지내는 사람.

일변(一變) 아주 달라짐.

일우(一隅) 한쪽 구석.

일작일음(一酌一吟) 한 번 마시고 한 번 읊음.

일전(逸傳) 전해지는 기록이 없어짐.

일족(一簇) 한 떼.

일진(一塵) 하나의 티끌. 즉 극히 미세한 물질.

일흥(逸興) 남다른 흥취.

임과(臨瓜) 임기가 만료됨에 이름.

임모(臨摹) 글씨나 그림 따위를 본을 보고 그대로 옮겨 쓰거나 그림.

임자(任恣) 마음 내키는 대로 맡김.

입산불견산(入山不見山) 산속으로 들어가면 산을 못 봄.

입필성지(立筆成之) 붓을 들어 이루어 냄.

잉용(仍用) 이전 것을 그대로 씀.

ㅈ

자독(自瀆) 스스로를 더럽힘.

자양(自揚) 스스로 의기양양함.

잡연(雜然) 뒤섞이어 어지러움.

장권(長卷) 두루말이 서화(書畵).

장기(壯氣) 건장한 기운.

장기(匠氣) '장인(匠人) 기운'이라는 뜻으로, 예술가가 아닌 기술자의 느낌이라는 표현.

장두공(杖頭空) 지팡이의 머리, 곧 지팡이의 손잡이같이 지식이 없이 텅 빔.

장엄화식(莊嚴華飾) 불상이나 불전·사원의 건축 등을 화려하게 장식함.

장연월(長年月) 긴 세월.

장진(將盡) 어떤 일이 다하려 함.

장취성(將就性) 앞으로 진보하여 나아갈 수 있는 가능성.

장치(藏置) 간직하여 넣어 둠.

재류(才流) 재주가 넘침.

재명(在命) 살아 있음.

재사(才思) 재치있는 생각.

재필(才筆) 재기가 있는 필치.

저록(著錄) 어떤 사실을 드러내어 적음.

저미(低迷) 활동이 둔하고 혼미함.

저어난잡(齟齬亂雜) 틀어져서 어긋나 문란함.

저영(箸榮) 젓가락으로 장단을 맞춤.

전결무검(纏結舞劍) '전결'은 얽히고 설킨다는 뜻으로 번뇌를 나타내므로, '번뇌를 풀어 버리는 검무(劍舞)'의 뜻으로 보임.

전관(展觀) 진열하여 놓고 여럿이 봄. 관람(觀覽).

전동(轉動) 굴러 움직임.

전득(全得) 전부 얻음.

전색(傳色) 색을 나타냄.

전신(傳神) 초상화에서, 그려진 사람의 얼과 마음이 느껴지도록 그리는 일.

전심(專心) 마음을 한 군데로만 기울임.

전원(前怨) 전에 품었던 원한.

전위(專爲) 오직 한 가지만을 위하여 함.

전이모사(轉移模寫) 선인의 그림을 본떠서 그리면서 그 기법을 체득하는 일.

전제(剪除) 잘라서 없애 버림.

전촉(前觸) 앞서 받는 감촉.

전호(傳呼) 전하여 부름.

전회(轉回) 방향을 바꾸어 움직임. 회전(回轉).

절간(切諫) 잘못된 일을 고치도록 간절히 말함.

절격(絶格) 뛰어난 품격.

절륜(絶倫) 월등함.

절연(絶緣) 인연이나 관계를 완전히 끊음.

절지(折枝) 꽃가지나 나뭇가지. 수묵화의 소재 중 하나.

절학무위(絶學無爲) 학문이나 지식을 초월한 자연 그대로의 경지.

점동(點瞳) 눈동자를 그림.

점정(點睛) 눈동자를 그려 넣음.

점출(點出) 점으로 나타냄.

접구(接口) 입구를 접합시킴.

정간(正諫) 잘못된 일을 고치도록 바른말로 말함.

정감(定鑒) 정해진 평가.

정견(定見) 일정한 자기의 주장이나 의견.

정관(靜觀) 조용히 사태의 추이를 관찰함.

정기(定器) 언제나 정해 놓고 쓰는 그릇.

정려(精勵) 힘을 다하여 부지런히 노력함.

정미(精微) 정밀하고 자세함.

정미(情味) 인정이 깃들어 있는 따뜻한 맛. 인정미(人情味).

정밀(靜謐) 고요하고 편안함.

정안(睛眼) 눈동자.

정위(定位) 위치를 정함.

정유사화(丁酉士禍) 조선 중종 32년(1537) 김안로(金安老)가 문정왕후(文定王后) 폐위를 기도하다 실패하고 사사된 사건.

정한(靜閑) 조용하고 한가함.

정합(整合) 가지런히 꼭 맞음.

정화(精化) 정수(精粹)가 됨.

제가양(諸家樣) 여러 대가들의 양식.

제명성(制明性) 명확함을 통제하는 성질.

제발(題跋) 책의 첫머리에 쓰는 글인 제사(題辭)와 책의 끝에 쓰는 글인 발문(跋文).

제배(儕輩) 나이나 신분이 서로 같거나 비슷한 사람. 동배(同輩).

제일(齊一) 똑같이 가지런히 함.

제정(齊整) 정돈하여 가지런히 함. 정제(整齊).

제찬(題贊) 기리어 지은 글.

제회(際會) 좋은 때를 만남.

조강(糟糠) 지게미와 쌀겨. 즉 매우 거칢.

조략(粗略) 아주 간략하여 보잘것없음.

조만(早晩) 이르고 늦음.

조몬식토기(繩文式土器) 진흙을 새끼줄처럼 꼬아서 이를 나선형으로 올라가는 형태로 만든 토기.

조박(糟粕) 옛사람이 다 밝혀 새로운 의미가 없는 상태.

조상(俎上) 도마 위.

조상의궤(造像儀軌) 불상을 조성하는 방법과 규칙.

조생모사(朝生暮死) 아침에 나서 저녁에 죽음. 즉 수명이 짧음.

조술(祖述) 선인(先人)의 설을 본받아서 서술하여 밝힘.

조요(照耀) 밝게 비쳐서 빛남.

조용(調用) 조절하여 사용함.

조월(爪月) 손톱 모양의 기울어지는 달.

조현(朝賢) 조정의 현인. 즉 조정의 모든 관원.

존명(存命) 살아서 목숨을 유지함.

종괄(綜括) 모아서 묶음.

종도(從徒) 따르는 무리.

종용(從容) 차분하고 침착함.

좌부우임(左附右任) 왼쪽에 기댔다가 오른쪽에 맡겼다가 함.

좌열(坐列) 앉아 있는 대열.

좌자(坐者) 옆에 앉아 있는 사람.

주갑(周甲) 육십갑자의 '갑(甲)'으로 옴. 즉 육십 년. 환갑(還甲).

주경여걸(遒勁如傑) 붓의 힘이 굳세기가 호걸 같음.

주련(柱聯) 기둥에 장식으로 써서 붙이는 글귀.

주사(主司) 어떤 일을 맡아 봄. 또는 주관하는 담당관.

주사야상(晝思夜想) 밤낮으로 생각하고 사모함.

주석(駐錫) 중이 절에 머묾.

주소(注疏) 옛 서적에서 '주(注)'는 원문의 주해(注解)를, '소(疏)'는 이것을 좀 더 풀어 쓴 해석을 뜻하는데, 여기서는 내기로 약정한 시주금을 장부에 기록한다는 뜻으로 보임.

주원(周垣) 주위를 둘러싼 담.

주중선(酒中仙) 술 속의 신선.

주즙(舟楫) 배와 삿대. 즉 배의 전체.

주찰(住刹) 사찰에 머묾.

주해(州廨) 주의 관청.

죽림칠현(竹林七賢) 중국 진(晉)나라 초기에 노자와 장자의 무위사상(無爲思想)을 숭상하여 죽림에 모여 청담(淸談)으로 세월을 보낸 일곱 명의 선비. 곧. 산도(山濤) · 왕융(王

戎) · 유영(劉伶) · 완적(阮籍) · 완함((阮咸) · 혜강(嵇康) · 향수(向秀)를 말함.

준법(皴法) 산악 · 암석 등의 입체감을 나타내기 위하여 사용하는 동양화의 기법.

준응(準應) 기준에 부응함.

중조인(中朝人) 중국과 조선 사람.

즐목문토기(櫛目文土器) 표면에 빗살 모양의 무늬를 넣은 토기.

지물(持物) 부처가 손에 지니고 있는 물건.

지반(地盤) 일을 이루는 기초가 될 만한 바탕.

지석분(支石墳) 큰 돌을 몇 개 세우고 그 위에 넓적한 돌을 올려 놓은 무덤.

지옥변상(地獄變相) 지옥에서 고통 받는 중생의 모습을 그린 그림.

지우(知遇) 남이 자신의 인격이나 재능을 알고 잘 대접함.

지육(智育) 지력의 개발 및 지식의 습득, 적용을 목적으로 하는 교육.

지자지지(知者知之) 아는 사람은 그것을 앎.

지척만리(咫尺萬里) 아주 가까운 거리가 아주 멀리 느껴짐.

지호(指呼) 손짓해 부름.

직관지(直觀智) 대상을 직접 파악하는 지혜.

직척(直尺) 곧은 자.

진경(眞境) 본바탕을 잘 나타낸 참다운 경지.

ㅊ

착귀(捉鬼) 귀신을 잡음.

착래(捉來) 붙잡아 옴.

착미(錯迷) 착각하여 혼미해짐.

착심(着心) 어떠한 일에 마음을 붙임.

찬복(竄伏) 도망하여 숨음.

찰(刹) 시주금을 내도록 요청함.

참섭(參涉) 어떤 일에 끼어들어 간섭함.

창생(蒼生) 세상의 모든 사람.

창졸간(蒼卒間) 미처 어쩔 수 없이 매우 급작스러운 사이.

채본(彩本) 모본(模本)이나 체본(體本)과 같은 뜻으로, 법에 따라 씌어진 글씨나 그림의 참
고 자료.

채출(採出) 뽑아냄.

척간(尺諫) 짤막한 말로 간함.

척도규구(尺度規矩) 길이를 재는 기구와 그림쇠.

척탄포뢰(擲彈抛雷) 탄알을 쏘고 돌덩이를 던짐.

천득(闡得) 드러내어 널리 얻음.

천부상(天部像) 불법을 수호하는 불상.

천수다비(千手多臂) 천 개의 손과 많은 팔.

천식(淺識) 얕은 지식이나 좁은 식견.

천의(天衣) 하늘에 사는 사람이나 신선이 입는 옷.

천학(淺學) 학식이 얕음.

천후(川后) 물의 신 하백(河伯)을 가리킴.

첩응(輒應) 문득 응함.

첩출(輒出) 갑자기 나옴.

청구(靑丘) 중국에서 우리나라를 일컫던 말.

청규(淸規) 청정한 규칙. 즉 수행하는 곳에서 지켜야 할 규칙.

청우(靑牛) 털빛이 검은 소.

청정화아(淸淨和雅) 깨끗하고 평화로우며 우아함.

체관(諦觀) 사물의 본체를 충분히 꿰뚫어 봄.

체망적(體網的) 몸체를 모두 아우르는.

체차(遞次) 돌아오는 차례. 순차(順次).

초려(焦慮) 애를 태우며 생각함. 초사(焦思).

초묵(焦墨) 수분 함량이 극히 적은 짙은 먹.

초사(焦思) 애를 태우며 생각함.

초새 띠풀. 풀과 억새.

초인(招人) 사람을 오라고 부름.

초혼곡(招魂曲) 죽은 사람의 혼을 불러들이는 노래.

초홀전질(超忽電疾) 아득히 멀리 번갯불처럼 빨리 감.

촉도(蜀道) 촉(蜀), 즉 중국 사천성(四川省)으로 통하는 험준한 길.

촉동(觸動) 어떤 자극을 받아서 움직임.

촉청미후(觸聽味嗅) 만지고 듣고 맛보고 냄새 맡는 일.

촌탁(忖度) 미루어 헤아림.

총석(叢石) 총총하게 서 있는 바윗돌.

총아(寵兒) 많은 사람에게 특별한 대접을 받는 사람.

총우(寵遇) 사랑하여 특별히 대우함.

최고현광안장(最高顯廣眼藏) 범어 바이로차나(Vairocana), 즉 비로자나불의 의역(意譯).

최이(蕞爾) 작고 보잘것없음.

축객(逐客) 손님을 푸대접하여 쫓아냄.

축방(逐放) 물리쳐 쫓아냄.

춘운부공(春雲浮空) 봄 하늘의 구름이 공중에 떠 있음.

춘잠토사(春蠶吐絲) 봄 누에가 실을 토해냄.

출람(出藍) 청출어람(靑出於藍)의 준말. 제자나 후배가 스승이나 선배보다 나음을 비유적
으로 이르는 말.

출몰신괴(出沒神怪) 나타나고 없어짐이 신기하고 괴상함.

출세간(出世間) 속세의 번뇌에서 벗어나 깨달음의 세계로 들어감.

충색(充塞) 가득 채워 막음.

치사(致仕) 나이가 많아 벼슬을 사양하고 물러남.

치의(致意) 자신의 뜻을 남에게 알림.

치점(癡點) 우직하거나 세속과 어울리지 못하여 홀로 자유롭게 사는 특징.

칠금채색(漆金彩色) 옻칠이나 금색을 칠하여 아름다운 색을 냄.

칭예(稱譽) 칭찬.

ㅋ

크라그콘슈트룩치온(Kragkonstruktion) 캔틸레버 구조. 한쪽 끝으로만 떠받치어 공중으로 돌출한 들보.

키노키(Kinoki) '영화안(映畵眼)'이라는 뜻으로, 소련의 영화감독 지가 베르토프(Dziga Vertov, 1896–1954)가 1919년 결성한, 영화에서의 연극적 표현법을 배격하고 '영화 – 눈' 이론을 주장하는 그룹의 이름.

ㅌ

탁의(託意) 다른 일에 비겨 자신의 뜻을 나타냄.

탁출(卓出) 남보다 훨씬 뛰어남.

탈착(脫錯) 탈락되고 어그러짐.

태박(太朴) 원시(原始)의 질박한 큰 도.

태세(太細) 굵고 가늚.

테크노크라시(technocracy) 어원적으로는 '기술에 의한 지배'라는 뜻으로, 전문적 지식과 과학기술에 의해 사회나 조직을 관리, 운영할 수 있고, 이를 소유하는 자가 의사 결정에 큰 영향력을 갖는 시스템.

토구(討究) 사물의 이치를 따져 가며 연구함.

토독(討讀) 토론하며 읽음.

토라나(Torana) 절의 대문. 산문(山門).

토장(土墻) 흙으로 쌓은 담.

투필추주(投筆趨走) 붓을 던지고 허리를 굽혀 빨리 지나감.

특의(特意) 각자 다른 인식과 견해.

ㅍ

파락(破落) 떨어져 나가고 낡아짐.

파착(把捉) 꼭 붙잡음. 포착(捕捉).

판석(判釋) 뜻을 풀어서 설명함.

팔방예시(八方睨視) 어느 방향에서 봐도 바라보고 있음.

편종(編鐘) 타악기의 하나로, 망치로 치는 열여섯 개의 종으로 이루어져 있음.

평두(平頭) 뭉뚝한 머리.

평득(評得) 평가하여 얻음.

평등(評騰) 공적을 올려 평가함.

평원법(平遠法) 하나의 산에서 뒷산으로 넘어가면서 중첩되게 구성하는 화법(畵法).

평즐(評騭) 평론하여 결정함.

폐불(廢佛) 부처를 없앰.

폐총(嬖寵) 총애를 받는 사람.

포과성(匏瓜星) 바가지별. 천계(天鷄)라고도 하며, 포과성이 밝으면 그 해 풍년이 든다고
 믿었음.

포범(布帆) 베로 만든 돛.

포식난의(飽食暖衣) 배불리 먹고 따뜻한 옷을 입음.

폭도(幅度) 영역의 넓이의 정도.

표거체(飄擧體) 옷깃이 바람에 날리는 듯이 그린 화법.

표연(飄然) 훌쩍 나타나거나 떠나는 모양이 거침없음.

표일(飄逸) 뛰어나게 훌륭함.

표징(表徵) 겉으로 드러나는 특징.

표피성(表皮性) 표면을 덮는 피부의 성질.

표홀(飄忽) 표홀히 나타났다 사라지는 모습.

품제(品第) 등급.

품휘(品彙) 물건의 종류. 품류(品類).

풍간(諷諫) 잘못된 일을 고치도록 완곡한 표현으로 말함.

풍동(風動) 바람이 붊.

풍류운사(風流韻事) 멋스럽고 운치가 있는 일.

풍미(風靡) 어떤 풍조가 널리 사회에 퍼짐.

풍이(馮夷) 물의 신 하백(河伯)의 이름.

풍제(風制) 풍채와 용모.

풍진(風塵) 세상에서 일어나는 어지러운 일이나 시련.

프렐류드(prelude) 전주곡(前奏曲).

프로 예술 프롤레타리아 예술(Proletariar Art)의 약칭.

피주(被誅) 죽임을 당함.

필로조피렌(philosophieren) '철학하다'라는 뜻의 독일어.

필무망하(筆無妄下) 붓으로 망령되게 그리지 않음.

필의(筆意) 서화나 시문에 드러난 의지와 취향.

필주의주(筆周意周) 필치와 뜻이 두루 미침.

핍기(逼己) 자신을 핍박함.

ㅎ

한도인(閑道人) 한가한 도사.

한묵(翰墨) 문한(文翰)과 필묵(筆墨). 즉 글을 짓거나 쓰는 것.

한일월(閑日月) 한가한 세월.

할독(割讀) 읽는 일을 하지 않음.

함영(涵泳) 물속에서 팔다리를 놀리며 떴다 잠겼다 하는 일. 무자맥질.

함입(陷入) 빠져 들어감.

합외(閤外) 임금이 평상시에 거처하던 궁전의 문밖.

합환(合歡) 모여서 기쁨을 함께함.

항례(抗禮) 한편으로 치우치지 않고 동등하게 교제함.

항룡유회(亢龍有悔) 높이 올라간 용이 더 갈 곳이 없음을 후회함. 즉 극히 성하면 쇠퇴할
　수밖에 없음을 비유한 말.

해각(海角) 멀리 떨어져 있는 곳.

해조녹각(蟹爪鹿角) 게의 발과 사슴의 뿔.

행기(行氣) 기세를 부림.

행음유행(行吟遊幸) 거닐면서 글을 읊고 대궐 밖으로 거둥함.

행필(行筆) 글씨를 쓰거나 그림을 그리기 위하여 붓을 움직임. 운필(運筆).

현간(顯諫) 잘못된 일을 고치도록 공개적으로 말함.

현량(賢良) 어질고 착한 사람.

현성지역(賢聖之域) 현인과 성인의 영역.

현완운필(懸腕運筆) 팔목을 바닥에 대지 않고 붓을 움직임.

현응(顯應) 감응하여 드러나도록 함.

현인철사(玄人哲士) 어진 사람과 사리가 밝은 선비.

현황다단(眩荒多端) 어지럽고 황홀하여 질서 없이 복잡함.

협전(協展) 1918년 창립되어 1936년까지 존속했던 우리나라 최초의 근대적 미술단체인
　서화협회(書畵協會)에서 개최한 전시회. 즉 '서화협회전'의 준말.

형발(炯發) 밝게 빛남.

호도(糊塗) 일시적으로 감추거나 흐지부지 덮어 버림.

호래(呼來) 불리어 옴.

호류지(法隆寺) 일본 나라에 있는 절. 팔세기 초에 세운, 일본에서 가장 오래된 목조건물임.

호사자(好事者) 남의 일에 특별히 흥미를 가지고 말하기 좋아하는 사람.

호상(好尙) 좋아하고 숭상함.

호송(號頌) 스승이 직접 지어 문하생에게 호를 지어 주는 시.

호의(狐疑) 여우는 의심이 많다는 뜻에서, 의심이 많고 결단성이 없어 일에 임해 머뭇거리

고 결정을 내리지 못하는 것을 비유한 말.

호적(好適) 아주 알맞음.

혹종(或種) 어떤 종류. 일종.

홀망중(忽忙中) 갑자기 겨를이 없는 가운데.

화(和) 합(合, 더하기)의 옛 표기.

화란(和蘭) 네덜란드.

화문지(花文紙) 꽃무늬가 있는 종이.

화사(畵事) 그림을 그리는 일.

화사(畵師) 화가.

화상석(畵像石) 장식으로 신선·새·짐승 따위를 새긴 돌.

화성(畵聖) 매우 뛰어난 화가.

화소(畵塑) 회화와 조각 작품.

화씨벽(和氏璧) 화씨가 발견한 구슬. 중국 춘추전국시대에 가장 값비싼 보물로 인정받은
 구슬로, 여왕(厲王)·무왕(武王)에게 인정되지 못하다가 문왕(文王) 때에 와서 인정받았
 다는 이야기가 전함.

화악(花萼) 꽃받침.

화양(畵樣) 그림의 양식.

화자(和者) 응하는 사람.

화작(畵作) 그림을 그림.

화타(花朶) 꽃이 핀 가지.

확호(確乎) 아주 굳셈.

활달분방(豁達奔放) 도량이 넓고 규범에 구애받지 않음.

활대(濶大) 넓고 큼.

회계산천(會稽山川) 중국 저장성 남동쪽에 있는 후이지 산의 자연경관.

회사(繪事) 그림을 그리는 일.

획래(劃來) 오도록 계획함.

횡권(橫卷) 가로 두루마리.

횡포난행(橫暴亂行) 제멋대로 몹시 난폭한 행동을 함.

훤전(喧傳) 여러 사람의 입으로 퍼져서 왁자하게 됨.

훼예포폄(毀譽褒貶) 남을 헐뜯음과 칭찬함.

휘소(揮掃) 붓을 움직여 글을 짓거나 그림을 그리는 일.

휘호익진(揮毫益進) 붓 놀림이 향상됨.

휴수(携手) 손을 마주 잡음. 즉 함께 감.

흥중(興中) 흥이 이는 가운데.

희도본(稀睹本) 보기 드문 책.

수록문 출처

예술적 활동의 본질과 의의
경성제국대학 법문학부 철학과 졸업논문, 1930. 3. 원문은 일문(日文).

미학의 사적(史的) 개관(槪觀)
『신흥(新興)』제3호, 신흥사(新興社), 1930. 7. 10.

미학개론(美學槪論)
연희전문학교(延禧專門學校) 출강 당시 유인(油印)된 강의안. 1936년 가을. 원문은 일문(日文).

형태미(形態美)의 구성
『이화(梨花)』제7집, 1937.

현대미(現代美)의 특성
『인문평론(人文評論)』제2권 제1호(신년특대호), 인문사(人文社), 1940. 1.

말로의 모방설
『인문평론』제3권 제9호, 인문사, 1940. 10.

유어예(遊於藝)
『문장(文章)』제3권 제4호(폐간호), 문장사(文章社), 1941. 4.

신흥예술(新興藝術)
『동아일보』, 1931. 1. 24-28.(4회 연재) 채자운(蔡子雲)이라는 이름으로 발표됨.

러시아의 건축
「露西亞의 建築」『신흥』제7호, 신흥사, 1932. 12. 14.

「협전(協展)」 관평(觀評)
『동아일보』, 1931. 10. 20-23.(4회 연재)

현대 세계미술계의 귀추

『신동아(新東亞)』, 동아일보사, 1933. 11. 원문은 일문(日文).

미(美)의 시대성과 신시대(新時代) 예술가의 임무

『동아일보』, 1935. 6. 8-11.(3회 연재)

동양화와 서양화의 구별

『사해공론(四海公論)』제2권 제2호, 사해공론사(四海公論社), 1936. 2.

고대미술 연구에서 우리는 무엇을 얻을 것인가

『조선일보』, 1937. 1. 4.

향토예술의 의의와 그 조흥(助興)

『삼천리(三千里)』제25권, 삼천리사(三千里社), 1941. 4.

미술의 한일교섭(韓日交涉)

「미술의 내선교섭(內鮮交涉)」『조광(朝光)』제7권 제8호, 조선일보사, 1941. 8.

불교미술에 대하여

혜화전문학교(惠化專門學校) 강연 수기(手記), 1943. 7. 16.

승(僧) 철관(鐵關)과 석(釋) 중암(中庵)

「僧鐵關と釋中庵」『화설(畵說)』제8호. 도쿄미술연구소(東京美術硏究所), 1937. 8. 원문은 일문(日文).

고개지(顧愷之)

『세계명인전(世界名人傳)』, 조선일보사, 1939.

오도현(吳道玄)

『세계명인전』, 조선일보사, 1939.

안견(安堅)

『국사사전(國史辭典)』제1책, 후잔보(富山房), 1938. 원문은 일문(日文).

안귀생(安貴生)

『국사사전』제1책, 후잔보, 1938. 원문은 일문(日文).

윤두서(尹斗緖)

『국사사전』제1책, 후잔보, 1938. 원문은 일문(日文).

고유섭 연보

1905(1세)

2월 2일(음 12월 28일), 경기도 인천군 다소면 선창리(船倉里) 용현(龍峴, 현 인천광역시 중구 용동 117번지 동인천 길병원 터)에서 부친 고주연(高珠演, 1882–1940), 모친 평강 (平康) 채씨(蔡氏) 사이에 일남일녀 중 장남으로 태어났다. 본관은 제주로, 중시조(中始祖) 성주공(星主公) 고말로(高末老)의 삼십삼세손이며, 조선 세종 때 이조판서·일본통신사· 한성부윤·중국정조사 등을 지낸 영곡공(靈谷公) 고득종(高得宗)의 십구세손이다. 아명은 응산(應山), 아호(雅號)는 급월당(汲月堂)·우현(又玄), 필명은 채자운(蔡子雲)·고청(高靑) 이다. '우현'이라는 호는 『도덕경(道德經)』 제1장의 "玄之又玄 衆妙之門(현묘하고 또 현묘 하니 모든 묘함의 문이다)"라는 구절에서 따온 것이고, '급월당'이라는 호는 "원숭이가 물 을 마시러 못가에 왔다가 못에 비친 달이 하도 탐스러워서 손으로 떠내려 했으나, 달이 떠 지지 않아 못의 물을 다 퍼내어〔汲〕도 달〔月〕은 못에 남아 있었다"는 고사(故事)에서 따온 것으로, 학문이란 못에 비친 달과 같아서 곧 떠질 듯하지만 막상 떠 보면 못의 물이 다해 도 이루기 어렵다는, 학문에 대한 그의 겸손한 마음자세를 표현한 것이다.

1910년대초

보통학교 입학 전에 취헌(醉軒) 김병훈(金炳勳)이 운영하던 의성사숙(意誠私塾)에서 한학 의 기초를 닦았다. 취헌은 박학다재하고 강직청렴한 성품에 한문경전은 물론 시(詩)·서 (書)·화(畵)·아악(雅樂) 등에 두루 능통한 스승으로, 고유섭의 박식한 한문 교양, 단아한 문체와 서체, 전공 선택 등에 적잖은 영향을 주었을 것으로 생각된다.

1912(8세)

10월 9일, 누이동생 정자(貞子)가 태어났다. 이때부터 부친은 집을 나가 우현의 서모인 김 아지(金牙只)와 살기 시작했다.

1914(10세)

4월 6일, 인천공립보통학교〔仁川公立普通學校, 현 창영초등학교(昌榮初等學校)〕에 입학

했다. 이 무렵 어머니 채씨가 아버지의 외도로 시집식구들에 의해 부평의 친정으로 강제로 쫓겨나자 고유섭은 이때부터 주로 할아버지 · 할머니 · 삼촌 들의 관심과 배려 속에서 지내게 되었다. 이 일은 어린 고유섭에게 상당한 충격을 주어 그의 과묵한 성격 형성에 큰 영향을 끼쳤다. 당시 생활환경은 아버지의 사업으로 경제적으로는 비교적 여유로운 편이었고, 공부도 잘하는 민첩하고 명석한 모범학생이었다.

1918(14세)

3월 28일, 인천공립보통학교를 졸업했다.(제9회 졸업생) 입학 당시 우수했던 학업성적이 차츰 떨어져 졸업할 때는 중간을 밑도는 정도였고, 성격도 입학 당시에는 차분하고 명석했으나 졸업할 무렵에는 반항적이라고 기록되어 있다. 병력 사항에는 편도선염이나 임파선종 등 병치레를 많이 한 것으로 씌어 있다.

1919(15세)

3월 6일부터 4월 1일까지, 거의 한 달간 계속된 인천의 삼일만세운동 때 동네 아이들에게 태극기를 그려 주고 만세를 부르며 용동 일대를 돌다 붙잡혀, 유치장에서 구류를 살다가 사흘째 되던 날 큰아버지의 도움으로 풀려났다.

1920(16세)

경성 보성고등보통학교(普成高等普通學校)에 입학했다. 동기인 이강국(李康國)과 수석을 다투며 교분을 쌓기 시작했다. 이 무렵 곽상훈(郭尙勳)이 초대회장으로 활약한 '경인기차통학생친목회'[한용단(漢勇團)의 모태] 문예부에서 정노풍(鄭蘆風) · 이상태(李相泰) · 진종혁(秦宗爀) · 임영균(林榮均) · 조진만(趙鎭滿) · 고일(高逸) 등과 함께 습작이나마 등사판 간행물을 발행했다. 이 무렵부터 '조선미술사' 공부에 대한 소망을 갖기 시작했다.

1922(18세)

인천 용동(현 중구 경동 애관극장 뒤)에 큰 집을 지어 이사했다. 이때부터 아버지와 서모, 여동생 정자와 함께 살게 되었으나, 서모와의 관계가 원만하지 못해 의기소침했다고 한다. 『학생』지에 「동구릉원족기(東九陵遠足記)」를 발표했다.

1925(21세)

3월 5일, 이강국과 함께 보성고보를 우등으로 졸업했다.(제16회 졸업생)
4월, 경성제국대학 예과 문과 B부에 입학했다.(제2회 입학생. 경성제대 입학시험에 응시한 보성고보 졸업생 열두 명 가운데 이강국과 고유섭 단 둘이 합격함) 입학동기로 이희승(李熙昇) · 이효석(李孝石) · 박문규(朴文圭) · 최용달(崔容達) 등이 있다.
이강국 · 이병남(李炳南) · 한기준(韓基駿) · 성낙서(成樂緖) 등과 함께 '오명회(五明會)'를 결성, 여름에는 천렵(川獵)을 즐기고 겨울에는 스케이트를 탔으며, 일 주일에 한 번씩 모여

민족정신을 찾을 방안을 토론했다.

이 무렵 '조선문예의 연구와 장려'를 목적으로 조직된 경성제대 학생 서클 '문우회(文友會)'에서 유진오(兪鎭午)·최재서(崔載瑞)·이강국·이효석·조용만(趙容萬) 등과 함께 활동했다. 문우회는 시와 수필 창작을 위주로 그 밖의 소설·희곡 등의 습작을 모아 일 년에 한 차례 동인지 『문우(文友)』를 백 부 한정판으로 발간했다. 1927년 제5호로 중단되기까지, 고유섭은 수필 「성당(聖堂)」 「고난(苦難)」 「심후(心候)」 「석조(夕照)」 「무제」 「남창일속(南窓一束)」 「잡문수필(雜文隨筆)」 「화강소요부(花江逍遙賦)」, 시 「해변에 살기」 「춘수(春愁)」, 시극(詩劇) 「폐허(廢墟)」 등을 발표했다.

12월, '경인기차통학생친목회'의 감독 및 서기로 선출되었다.

『동아일보』에 연시조 「경인팔경(京仁八景)」을 발표했다.

1926(22세)

이 무렵 미두사업이 망함에 따라 부친이 인천 집을 강원도 유점사(楡岾寺) 포교원에 매각하고, 가족을 이끌고 강원도 평강군(平康郡) 남면(南面) 정연리(亭淵里)에 땅을 사서 이사했다. 이때부터 가족과 떨어져 인천에서 하숙생활을 하기 시작했다.

1927(23세)

유진오를 비롯한 열 명의 학내 문학동호인이 조직한 '낙산문학회(駱山文學會)'에 참여하여 활동했다. 낙산문학회는 아베 요시시게(安倍能成), 사토 기요시(佐藤淸) 등 경성제대의 유명한 교수를 연사로 초청하여 내청각(來靑閣, 경성일보사 삼층 홀)에서 문학강연회를 여는 등 적극적인 활동을 벌였으나 동인지 하나 없이 이해 겨울에 해산되었다.

4월 1일, 경성제국대학 법문학부 철학과에 진학했다.(전공은 미학 및 미술사학) 당시 법문학부 철학과 교수는 아베 요시시게(철학사), 미야모토 가즈요시(宮本和吉, 철학개론), 하야미 히로시(速水滉, 심리학), 우에노 나오테루(上野直昭, 미학) 등 일본의 저명한 학자들이었는데, 고유섭은 법문학부 삼 년 동안 교육학·심리학·철학·미학·미술사·영어·문학 등을 수강했다. 도쿄제국대학에서 미학 전공 후 베를린대학에서 미학·미술사를 전공한 우에노 주임교수로부터 '미학개론' '서양미술사' '강독연습' 등의 강의를 들으며 당대 유럽에서 성행하던 미학을 바탕으로 한 예술학의 방법론을 배웠고, 중국문학과 동양미술사를 전공하고 인도와 유럽에서 유학한 다나카 도요조(田中豊藏) 교수로부터 『역대명화기(曆代名畵記)』 강독연습' '중국미술사' '일본미술사' 등의 강의를 들으며 동양미술사를 배웠으며, 총독부박물관의 주임을 겸하고 있던 후지타 료사쿠(藤田亮策)로부터 '고고학' 강의를 들었다. 특히 고유섭은 다나카 교수의 동양미술사 특강에 많은 영향을 받았다.

1928(24세)

4월, 훗날 미학연구실 조교로 함께 일하게 될 나카기리 이사오(中吉功)와 경성제대 사진실의 엔조지 이사오(円城寺勳)를 알게 되었다. 다나카 도요조 교수의 '동양미술사 특강'을

듣고 미학에서 미술사로 관심이 옮아가기 시작했다.

1929(25세)

10월 28일, 정미업으로 성공한 인천 삼대 갑부의 한 사람인 이흥선(李興善)의 장녀 이점옥
(李点玉, 경성여자고등보통학교 졸업, 당시 이십일 세)과 결혼하여 인천 내동(內洞)에 신
방을 차렸다. 졸업 후 도쿄제국대학 미학과에 들어가 심도있는 공부를 하려 했으나 가정
형편상 포기할 수밖에 없던 중, 우에노 교수에게서 새학기부터 조수로 임명될 것 같다는
언질을 받았다.

1930(26세)

3월 31일, 경성제국대학을 졸업했다. 학사학위논문은 콘라트 피들러(Konrad Fiedler)의 미
학에 관해 쓴 「예술적 활동의 본질과 의의(藝術的活動の本質と意義)」였다.
4월 7일, 경성제국대학 미학연구실 조수로 첫 출근했다. 이때부터 전국의 탑 조사 작업과
규장각(奎章閣) 소장 문헌에서 조선회화에 관한 기록을 발췌 필사하는 작업에 착수했고,
이는 개성부립박물관장 시절까지 계속되었다.
7월, 1929년 7월 경성제대 법문학부 출신들에 의해 창간된 학술잡지 『신흥(新興)』 제3호
에 미학 관련 첫 논문인 「미학의 사적(史的) 개관(槪觀)」을 발표했다. 이후 1935년까지 『신
흥』을 통해 조선미술에 관한 첫 논문인 「금동미륵반가상의 고찰」(제4호, 1931. 1)을 비롯
하여 「의사금강유기(擬似金剛遊記)」(제5호, 1931. 7), 「조선탑파(朝鮮塔婆) 개설(槪說)」(제
6호, 1931. 12), 「러시아의 건축」(제7호, 1932. 12), 「고려의 불사건축(佛寺建築)」(제8호,
1935. 5) 등을 발표했다.
7월 21일부터 8월 2일까지, 배편으로 인천을 출발하여 부산진을 거쳐 중국 상해 · 청도를
다녀왔다.
9월 2일, 아들 병조(秉肇)가 태어났으나 두 달 만인 11월 5일 사망했다.

1931(27세)

3월 20일부터 30일까지, 온양 · 보령 · 대천 · 청양 · 공주 · 자은 · 논산 · 김제 · 전주 · 광주 · 능
주 · 보성 · 장흥 · 강진 · 영암 · 구례 등지를 다니며 고적(古蹟) 조사를 했다.
5월 20일, 경성 숭이동(崇二洞) 67번지의 가옥을 매입하여 이주했다.
5월 25일, 며칠간 금강산 여행을 떠나 유점사(楡岾寺) 오십삼불(五十三佛)을 촬영했다.
12월 19일, 장녀 병숙(秉淑)이 태어났다. 이 무렵 진로를 고민하던 중 우에노 교수로부터
개성으로 가는 게 어떻겠냐는 권유를 받았다.
『동아일보』에 「신흥예술」(1. 24-28), 「「협전(協展)」 관평(觀評)」(10. 20-23)을 발표했다.

1932(28세)

11월 10일, 경성 숭이동 78번지의 셋방을 얻어 이사했다.

「고구려의 미술」(『동방평론』 제2호, 5월), 「조선 고미술에 관하여」(『조선일보』, 5. 13-15) 등을 발표했다.

1933(29세)
3월 31일, 경성제대 미학연구실 조수를 사임했다.
4월 1일, 후지타 료사쿠 교수의 추천으로 개성부립박물관 관장으로 취임했다.
4월 19일, 개성부립박물관 사택으로 이사했다.
10월 26일, 차녀 병현(秉賢)이 태어났으나 이 년 후 사망했다. 이 무렵부터 황수영(黃壽永, 도쿄제대 재학 중)과 진홍섭(秦弘燮, 메이지대 재학 중)이 제자로 함께하기 시작했다.
「현대 세계미술의 귀추」(『신동아』, 11월)를 발표했다.

1934(30세)
3월, 경성제대 중강의실에서 고유섭이 기획한 「조선의 탑파 사진전」이 열렸다.
5월, 이병도(李丙燾) · 이윤재(李允宰) · 이은상(李殷相) · 이희승 · 문일평(文一平) · 손진태(孫晋泰) · 송석하(宋錫夏) · 조윤제(趙潤濟) · 최현배(崔鉉培) 등과 함께 진단학회(震檀學會) 발기인으로 참여했다.
10월 9일부터 20일까지, 『동아일보』에 「우리의 미술과 공예」를 열 차례에 걸쳐 연재했다. 이 글 중 '고려의 도자공예' '신라의 금철공예' '백제의 미술' '고려의 부도미술' 등 네 편은 『조선총독부 중등교육 조선어 및 한문 독본』 권4 · 5(1936-1937)에 재수록되었다.
『신동아』에 「사적순례기(寺跡巡禮記)」(8월), 「금강산의 야계(野鷄)」(9월), 「조선 고적에 빛나는 미술」(10월)을 발표했다.

1935(31세)
이해부터 1940년까지 개성에서 격주간으로 발행되던 『고려시보(高麗時報)』에 '개성고적안내'라는 제목으로 고려의 유물과 개성의 고적을 소개하는 글을 연재했다.
「고려시대 회화의 외국과의 교류」(『학해(學海)』 제1집, 1월), 「미(美)의 시대성과 신시대(新時代) 예술가의 임무」(『동아일보』, 6. 8-11), 「고려 화적(畵蹟)에 대하여」(『진단학보』 제3권, 9월), 「신라의 공예미술」(『조광(朝光)』 창간호, 11월), 「조선의 전탑(塼塔)에 대하여」(『학해』 제2집, 12월) 등을 발표했다.

1936(32세)
가을, 이화여전(梨花女專) 문과 과장 이희승의 권유로 이화여전과 연희전문(延禧專門)에서 일 주일에 한 번(두 시간씩) 미술사 강의를 시작했다.
11월, 『진단학보』 제6권에 「조선탑파의 연구 1」을 발표했다. 이후 1939년 4월과 1941년 6월까지, 총 세 차례 연재로 완결되었다.
12월 25일, 차녀 병복(秉福)이 태어났다.

『동아일보』에 「고구려의 쌍영총(雙楹塚)」(1. 5-6)과 「고려도자(高麗陶瓷)」(1. 11-12)를, 『조광』에 「애상의 청춘일기」(9월)와 「정적(靜寂)한 신(神)의 세계」(10월)를 발표했다.

1937(33세)
「승(僧) 철관(鐵關)과 석(釋) 중암(中庵)」〔『화설(畵說)』 제8호, 8월〕, 「불교가 고려 예술의 욕에 끼친 영향의 한 고찰」(『진단학보』 제8권, 11월) 등을 발표했다.

1938(34세)
도쿄 후잔보(富山房)에서 출간한 『국사사전(國史辭典)』에 「안견(安堅)」 「안귀생(安貴生)」 「윤두서(尹斗緒)」 항목을 집필했다.
「소위 개국사탑(開國寺塔)에 대하여」(『고고학』 제9권, 9월), 「고구려 고도(古都) 국내성(國內城) 유관기(遊觀記)」(『조광』 제4권 제9호, 9월), 「전별(餞別)의 병(甁)」(『경성대학신문』, 12. 1) 등을 발표했다.

1939(35세)
2월, 김연만(金鍊萬)·이태준(李泰俊)·김용준(金溶俊)·길진섭(吉鎭燮) 등에 의해 창간된 월간 문예지 『문장(文章)』에 「청자와(靑瓷瓦)와 양이정(養怡亭)」을 발표했다. 이후 1941년 4월 폐간될 때까지 이 잡지를 통해 「화금청자(畵金靑瓷)와 향각(香閣)」(제1권 제3집, 1939. 4), 「팔방금강좌(八方金剛座)」(제1권 제7집, 1939. 9), 「박연설화(朴淵說話)」(제1권 제8집, 1939. 10), 「신세림(申世霖)의 묘지명(墓誌銘)」(제2권 제5집, 1940. 5), 「거조암(居祖庵) 불탱(佛幀)」(제2권 제6집, 1940. 7), 「인왕제색도(仁王霽色圖)」(제2권 제7집, 1940. 9), 「인재(仁齋) 강희안(姜希顔) 소고(小考)」(제2권 제8-9집, 1940. 10-11), 「유어예(遊於藝)」(제3권 제4호, 1941. 4) 등 굵직한 논문들을 발표했다.
10월 5일, 첫 저서인 『조선의 청자(朝鮮の靑瓷)』를 일본의 호운샤(寶雲舍)에서 출간했다. 『조선명인전(朝鮮名人傳)』(전3권, 조선일보사) 중 「김대성(金大城)」 「안견(安堅)」 「공민왕(恭愍王)」 「김홍도(金弘道)」 「박한미(朴韓味)」 「강고내말(强古乃末)」 을, 『세계명인전(世界名人傳)』(조선일보사) 중 「고개지(顧愷之)」와 「오도현(吳道玄)」을 집필했다. 그 밖에 「선죽교변(善竹橋辯)」(『조광』 제5권 제8호, 8월), 「삼국미술의 특징」(『조선일보』, 8. 31), 「나의 잊히지 못하는 바다」(『고려시보』, 8. 1) 등을 발표했다.

1940(36세)
만주 길림(吉林)에서 부친이 별세했다.
일본학술진흥회(日本學術振興會)에서 발간하는 『영문대일본백과사전(英文大日本百科辭典)』에 「조선의 조각」과 「조선의 회화」 항목을 집필했다.
「조선문화의 창조성」(『동아일보』, 1. 4-7), 「조선 미술문화의 몇낱 성격」(『조선일보』, 7. 26-27), 「조선 고대의 미술공예」〔『모던 일본(モダン日本)』 조선판 11권 9호, 8월〕, 「말로의 모

방설(模倣說)」(『인문평론』 제3권 제9호, 10월) 등을 발표했다.

1941(37세)
6월, 이 무렵, 자본을 댄 고추 장사의 실패로 큰병을 앓았다.
7월, 『개성부립박물관 안내』라는 소책자를 발행했다. 혜화전문학교에서 「불교미술에 대하여」라는 강연을 했다.
9월, 이 무렵 간장경화증 진단을 받고 이후 병세가 점점 악화돼 갔으며, 삼화병원의 의사 박병호(朴炳浩)가 종종 내진했다.
『춘추(春秋)』에 「약사신앙(藥師信仰)과 신라미술」(제2권 제2호, 3월), 「조선 고대미술의 특색과 그 전승문제」(제2권 제6호, 7월), 「고려청자와(高麗靑瓷瓦)」(제2권 제10호, 11월)를 발표했다.

1943(39세)
6월 10일, 일본 도쿄 문부성(文部省) 주최로 열린 일본제학진흥위원회 예술학회에서, 지금까지 조선탑파에 관해 연구한 최종 성과라 할 수 있는 「조선탑파의 양식변천」을 발표했다. 이 논문은 『일본제학연구보고(日本諸學硏究報告)』 제21편(예술학)에 수록되었다. 이때 도쿄에서 경성제대 미학연구실 동료 나카기리 이사오와 우에노 교수를 방문했다.
「불국사의 사리탑」〔『청한(淸閑)』 15책〕을 발표했다.

1944(40세)
6월 26일, 간경화로 사망했다. 묘지는 개성부 청교면(靑郊面) 수철동(水鐵洞)에 있다.
7월 9일, 황수영·진홍섭 등 제자, 유족, 지인들이 모여 추도회를 가졌다.

1946
생전에 『고려시보』에 연재했던 개성 관련 글들을 중심으로 출간을 위해 수정·보완·교정까지 마쳐 놓았던 원고가, 제자 황수영에 의해 『송도고적(松都古蹟)』으로 박문출판사에서 출간되었다.(이후 거의 대부분의 유저가 황수영에 의해 출간되었다)

1947
『진단학보』에 세 차례 연재했던 「조선탑파의 연구」를 묶은 『조선탑파(朝鮮塔婆)의 연구』가 을유문화사에서 출간되었다.

1949
미술문화 관계 논문 서른세 편을 묶은 『조선미술문화사논총(朝鮮美術文化史論叢)』이 서울신문사에서 출간되었다.

1954

『조선의 청자』(1939)를 제자 진홍섭이 번역하여, 『고려청자(高麗青瓷)』라는 제목으로 을
유문화사에서 출간했다.

1955

12월, 미발표 유고인 「조선탑파의 양식변천」(1943)이 제자 황수영에 의해 『동방학지(東方
學志)』 제2집에 번역 수록되었다.

1958

미술문화 관련 글, 수필, 기행문, 문예작품 등을 묶은 소품집 『전별(餞別)의 병(瓶)』이 통
문관에서 출간되었다.

1963

앞서 발간된 유저에 실리지 않은 조선미술사 논문들과 미학 관계 글을 묶은 『한국미술사
급미학논고(韓國美術史及美學論考)』가 통문관에서 출간되었다.

1964

미발표 유고 『한국건축미술사(韓國建築美術史) 초고(草稿)』(등사본, 고고미술동인회)가
출간되었다.

1965

생전에 수백 권에 이르는 시문집에서 발췌해 놓았던 조선회화에 관한 기록이 『조선화론집
성(朝鮮畫論集成)』 상·하(등사본, 고고미술동인회) 두 권으로 출간되었다.

1966

2월, 뒤늦게 정리된 미발표 유고를 묶은 『조선미술사료(朝鮮美術史料)』(등사본, 고고미술
동인회)가 출간되었다.

1967

3월, 미발표 유고 『한국탑파의 연구 각론 초고』(등사본, 고고미술동인회)가 김희경(金禧
庚)에 의해 번역 출간되었다.
8월, 미발표 유고 「조선탑파의 양식변천(각론 속)」이 황수영에 의해 『불교학보(佛敎學報)』
제3·4합집에 번역 수록되었다.

1974

6월 26일, 삼십 주기를 맞아 한국미술사학회에서 경북 월성군 감포읍 문무대왕 해중릉침

(海中陵寢)에 '우현 기념비'를 세웠고, 인천시립박물관 앞에 삼십 주기 추모비를 건립했다.

1980
이희승 · 황수영 · 진홍섭 · 최순우(崔淳雨) · 윤장섭(尹章燮) · 이점옥 · 고병복 등의 발의로 '우현미술상'이 제정되어, 김희경이 제1회 우현미술상을 수상했다. 이후 1999년까지 정영호(제2회) · 안휘준(제3회) · 정명호(제4회) · 조선미(제5회) · 강경숙(제6회) · 홍윤식(제7회) · 장충식(제8회) · 김재열(제9회) · 김성구(제10회) · 장경호(제11회) · 김임수(제12회) · 김동현(제13회) · 이재중(제14회) · 김정희(제15회) · 이성미(제16회) · 박방룡(제18회) 등이 이상을 수상했다.

1992
9월, 문화부 제정 '9월의 문화인물'로 선정되었다. 인천의 새얼문화재단에서 고유섭을 '제1회 새얼문화대상' 수상자로 선정하고 인천시립박물관 뒤뜰에 동상을 세웠다.

1993
2월 4일, 부인 이점옥 여사가 별세했다.
6월, 통문관에서 『고유섭 전집』(전4권)이 출간되었다.

1998
제1회 전국박물관인대회에서 고유섭을 '자랑스런 박물관인' 상 수상자로 선정했다.

1999
7월 15일, 인천광역시에서 우현의 생가 터 동인천역 앞 대로를 '우현로'로 명명했다.

2001
10월 27일, 한국민예총 인천지회 주최로 우현 고유섭을 기리는 제1회 우현학술제「우현 고유섭 미학의 재조명」이 인천문화예술회관 국제회의실에서 열렸다. 이후 이 학술제는 「한국예술의 미의식과 우현학의 방향」(제2회, 2002. 10. 25, 인천대 학산도서관),「초기 한국학의 발전과 '조선'의 발견」(제3회, 2003. 11. 27, 인하대 한국학연구소),「실증과 과학으로서의 경성제대학파」(제4회, 2004. 12. 2, 인하대 정석학술정보관),「과학과 역사로서의 '미'의 발견」(제5회, 2005. 11. 25, 인하대 정석학술정보관),「이방의 눈으로 조선을 보다, 인천을 보다」(제6회, 2006. 12. 1, 인천문화재단),「인천, 다문화의 산실」(제7회, 2008. 12. 11, 삶과 나눔이 있는 터 해시) 등의 주제로 열렸다.

2003
11월, 우현상 위원회에서 시상해 오던 우현미술상을 한국미술사학회에서 계승하여 새로

이 '우현학술상'을 제정했다. 제1회 우현학술상 대상은 문명대가, 우수상은 김영원이 수상했다. 2005년부터는 이 상을 인천문화재단에서 주관해 오고 있으며, 학술상과 예술상 두 개 분야로 확대하여, 지금까지 우현학술상은 심연옥(2006), 미학대계간행회(2007), 박은경(2008), 최완수(2009), 이태호(2010), 권영필(2011)이, 우현예술상은 이세기(2005), 이은주(2007), 극단 '십년후'(2008), 이종구(2009), 이재상(2010), 이가림(2011)이 수상했다.

2005
8월 12일, 고유섭 탄생 백 주년을 기념하여 인천문화재단에서 국제학술심포지엄 「동아시아 근대 미학의 기원」과 「우현 고유섭의 생애와 연구자료」전(인천종합문화예술회관)을 개최했다.
8월, 고유섭의 글을 진홍섭이 풀어 쓴 선집 『구수한 큰 맛』이 다할미디어에서 출간되었다.

2006
2월, 인천문화재단에서 2005년의 심포지엄과 전시를 바탕으로 고유섭과 부인 이점옥의 일기, 지인들의 회고 및 관련 자료들을 묶어 『아무도 가지 않은 길』을 출간했다.

2007
11월, 열화당에서 2005년부터 기획한 '우현 고유섭 전집'(전10권)의 일차분인 제1·2권 『조선미술사』 상·하, 제7권 『송도의 고적』을 출간했다.
12월 12일, 서울 소공동 롯데호텔에서 '우현 고유섭 전집' 일차분 출간기념회를 가졌다.

2010
2월, 열화당에서 '우현 고유섭 전집'(전10권)의 이차분인 제3·4권 『조선탑파의 연구』 상·하, 제5권 『고려청자』, 제6권 『조선건축미술사 초고』를 출간했다.
3월 13일, 열화당 '도서관＋책방'에서 '우현 고유섭 전집' 이차분 출간기념회와 「고유섭 아카이브를 준비하며」전을 개최했다.

2012
6월, 김세중기념사업회에서 '우현 고유섭 전집' 출간의 공로를 인정하여 제15회 한국미술 저작·출판상을 열화당 발행인에게 수상했다.

2013
3월, '우현 고유섭 전집' 삼차분으로 제8권 『미학과 미술평론』, 제9권 『수상·기행·일기·시』, 제10권 『조선금석학 초고』를 출간함으로써, '열화당 이백 주년 기념사업'의 하나로 '우현 고유섭 전집' 열 권을 완간했다.

찾아보기

又玄 高裕燮 全集 發刊委員會

자문위원 황수영(黃壽永), 진홍섭(秦弘燮), 이경성(李慶成), 고병복(高秉福)
편집위원 제1, 2, 7권―허영환(許英桓), 이기선(李基善), 최열, 김영애(金英愛)
 제3, 4, 5, 6권―김희경(金禧庚), 이기선, 최열, 이강근(李康根)
 제8, 9, 10권―정영호(鄭永鎬), 이기선, 최열, 이인범(李仁範)

美學과 美術評論 又玄 高裕燮 全集 8

초판발행 2013년 3월 15일 발행인 李起雄 발행처 悅話堂
경기도 파주시 문발동 520-10 파주출판도시 전화 (031)955-7000, 팩스 (031)955-7010
www.youlhwadang.co.kr yhdp@youlhwadang.co.kr
등록번호 제10-74호 등록일자 1971년 7월 2일
편집 조윤형 백태남 이수정 박미 박세중 북디자인 공미경 엄세희
인쇄·제책 (주)상지사피앤비

*값은 뒤표지에 있습니다.

ISBN 978-89-301-0439-5 978-89-301-0290-2(세트)
Published by Youlhwadang Publishers.
The Complete Works of Ko Yu-seop Volume 8:
Essays on Aesthetics and Art
ⓒ 2013 by Youlhwadang Publishers. Printed in Korea.

이 도서의 국립중앙도서관 출판시도서목록(CIP)은
e-CIP 홈페이지(http://www.nl.go.kr/cip.php)에서 이용하실 수 있습니다.
(CIP제어번호: CIP2013000299)

*이 책은 '하나은행' 'GS칼텍스재단' '인천문화재단'으로부터
출간비용의 일부를 지원받아 제작되었습니다.